1908

臺灣第一條鐵路從基隆至高雄縱貫線鐵路通車，舉辦「鐵路博覽會」

1912

臺灣總督府於臺北創設「日本旅行協會臺灣支部」，為推展臺灣旅遊事業之基礎。

1923

上海商銀首先成立旅行部，開中華民國旅行業之先例。

1927

中國旅行社正式成立（前身為上海商銀旅行部），為我國觀光旅遊史上第一家民營旅行社。

1935

臺灣支部於臺北、高雄、臺南百貨公司成立服務檯，代售輪船、火車、汽車、旅館等票，及旅行支票與發行宣傳刊物。

1937

東亞交通公社臺灣支社成立（前身為日本旅行協會，隸屬鐵路局），為臺灣第一家旅行業。

1943

中國旅行社在臺灣成立「臺灣中國旅行社」，初期以代理臺灣、上海與香港間之船運為主。

1945

臺灣旅行社成立（原由日本人經營的東亞交通公社臺灣支社改組，隸屬鐵路局、省政府交通處）。

1947

牛天文先生成立歐亞旅行社

1949

全省宣布戒嚴

195

行政院業管理

195

臺灣省「臺灣業委員民間成觀光協

195

臺灣省委員會會(Tai Assoc中國家為

國際重點紀事

19

第二次世界大戰爆發(1939～1945)

1916

全世界最長的洲際鐵路「西伯利亞大鐵路」完工，橫跨歐亞大陸。

1919

第一次國際性班機首航，英國公司飛機運輸和旅行公司(Aircraft Transport and Travel)開始倫敦至巴黎之間的服務，同時開始簽定航空法。

1945

1.二次世界大戰結束後，開啓「大眾化旅遊」(Mass Tourism)的時代。
2.國際航空運輸協會成立。

19

韓戰進駐休假

19

1954「中並派

1990

- 出入境證廢止,旅行社開始啓用電腦訂位系統(Computer Reservation System, CRS)。
- 開放基層公務人員赴大陸探親
- 成立「中華民國旅行業經理人聯誼會」

1992

- 正式實施「銀行清帳作業」(Billing and Settlement Plan, BSP)。
- 第一次舉辦大陸地區領隊人員甄試

1993

- 臺灣旅行社稅制改革,財政部核定旅行業使用「旅行業代收轉付收據」。
- 成立「臺灣省旅行商業同業公會聯合會」

1994

1. 大陸千島湖事件,政府明令禁止出團到大陸。
2. 對美、日、英、法、荷、比、盧等12國實施120小時免簽證。

1995

1. 李登輝總統訪美,中共文攻武嚇。
2. 開放外國人來臺參加導遊考試。
3. 外交部領事事務局核發「機器可判讀護照」(Machine Readable Passport, MRP)。
4. 交通部修正「旅行業管理規則」增列強制旅行業必須逕向保險公司投保履約保險及責任保險。

1996

旅行業共有1477家,分公司564家。

1997

1. 簽署「中華民國與中美洲五國觀光合作協定」
2. 開放外國旅行社來臺設立分公司

1998

1. 開放役男出國觀光
2. 亞洲金融風暴,亞洲各國經濟嚴重衰退。
3. 鳳凰旅行社為臺灣第一家直接挑戰 ISO 9001 認證成功的旅行社。

1999

1. 公務員隔週休二日
2. 臺灣發生921大地震,經濟嚴重受創。
3. 中菲斷航
4. 易飛網(ezfly)創立,為臺灣地區第一個網路購票訂位機制之業者,旅行業開始發展電子商務。

競爭調整階段(1990~1999)

1990

- 波斯灣戰爭(1990～1991),歐美航線團體旅遊受創。
- 日本泡沫經濟破裂

1992

中、韓斷交

1994

- 華航名古屋空難
- 美國西南航空公司推出全球第一張民航電子機票

1995

日本發生芮氏7.3級的阪神大地震

1997

1. 香港回歸中共
2. 柬埔寨政變,鄰近地區遊客急遽下降

1998

1. 印尼排華暴動,國人抵制前往印尼旅遊。
2. 英國航空公司率先啓用電子機票Electronic Ticket。

1999

1. 歐盟開始使用歐元為共同貨幣。
2. 澳洲首創電子旅遊憑證(Electronic Travel Authority, ETA)。

旅行業經營管理

基礎到進階完整學習

張金明、張巍耀、黃仁謙、周玉娥　編著

全華圖書股份有限公司

序 *Preface*

後疫情時代旅行業的挑戰與機會

　　新冠肺炎(COVID-19)疫情改變世界，嚴重的影響全人類的生活及對各種經濟產業活動造成極大的衝擊，除了經濟損失外，也改變了人類的觀念和生活消費習慣，消費信心的受創、數位工具的崛起，後疫情時代旅行業該如何面對挑戰與機會？

　　《富比士》（Forbes）指出，未來國際旅遊可能變成一種富人的活動，安全將成為首要考量，隱私變成一種「奢侈品」，人們會需要更多自己的空間，確保一切安全無虞。而「大眾」的旅行會變少，取而代之的是融入社區的深度旅行，這或許是未來旅遊業者可以深耕的商機。旅行社在規劃或設計商品時，勢必朝「碎片化」產品包裝發展，另外，面對不斷變化的新冠肺炎疫情，為了縮短旅行的隔離時間，為臺灣的旅遊業者保存一線生機，現行的「旅遊泡泡」模式，應該會繼續走下去，但因新冠肺炎疫情難以預料，旅遊泡泡政策能否成功，關鍵在旅遊泡泡圈內的國家，能不能誠實面對新冠肺炎疫情，並且能有效的檢疫並控制疫情不要擴散，因為只要一個國家出現破口，國與國之間的互信將不存，整個旅遊泡泡恐將瓦解。

　　新冠肺炎疫情難以預料，旅遊行程和航班可能被臨時取消，為了確保旅遊品質，未來，消費者對價格與退費機制將更在意，也會更重視旅行業者的商譽。隨著消費行為與商業模式的改變，遠距無接觸的網路商務平台，類似「元宇宙」概念的商業模式將加速成長。消費者得到訊息的管道愈來愈多元化，旅行業數位化的程度將直接影響年輕消費者的黏著度。後疫情時代的旅遊型態，結合數位科技已成顯學，但如何創造出能吸引消費者的新商業模式，才是旅行業能否走出困境再出發的關鍵。

　　旅遊產業是全球產值最大的產業，旅遊業的經營模式更是千變萬化，在導入網路科技之後，旅遊產業的發展更是一日千里，市場競爭更激烈，旅行社經營者所負擔的責任較過去更多且重，旅行社的經營管理也應當有新思維和作法，才足以因應其他國際旅行社的挑戰。旅行社所面臨的競爭不僅僅是同業亦來自上游供應商，新冠肺炎疫情讓經營環境比過去更加艱難，因此，旅行社經營者必需改變舊有經營思維，重新學習財務、行銷和競爭策略，才能夠因應來自市場和消費者的挑戰。

　　承蒙讀者肯定與大專院校相關科系推薦採用，本書第五版再版，除增加《前言-後疫情時代旅行業如何存活之道》提供更多經營思考外，每一篇的內容增訂至最新，如航空業配合各國政府加強防疫措施，從票務流程、報到方式，設計更符合旅客需求的商品，在營運上，過去航空業者與旅行社處於競合情況，現在許多大型航空公司紛紛主動向旅行社示好，希望擴大合作關係，後疫情時代業者如何重新定位自己的商業模式，轉型創新，才能永續經營。

　　本書由四位業界資深人士共同撰寫，分別為國內首家上市旅行社鳳凰旅行社創辦人張金明博士、鳳凰旅行社董事長張巍耀、資深公關行銷顧問周玉娥老師及曾主跑觀光產業15年的資深產業記者黃仁謙，從第一線經營管理者的角度切入，結合市場現況和學說理論，透過實際案例從不同角度分析旅行社的經營困境，讓讀者了解旅行社的運作模式，與一般空談理論的著作大不相同。

　　本書架構分為基礎篇、實務篇和進階篇三大部分，基礎篇探討旅行社的基本構成和運作方式，讓讀者對旅行社及旅遊產業有基本的認識；實務篇則從經營的實務面分析旅遊產業，介紹領隊和導遊的工作內容，同時探討旅行社設計旅遊商品、套裝行程及成本控管的方式，提供讀者不同的思考方向；進階篇則是從管理、財務、行銷及策略面，探討旅行社碰到的問題並提供解決方法，讓讀者了解旅行社經營管理者必需面對的責任及如何迴避風險。進階篇內容為鳳凰旅行社創辦人張金明博士經營旅行社的自身經驗，從事旅遊業多年，他曾碰到許多危機但都能一一克服，靠著創新的思維解決方法，並帶領鳳凰旅行社走向上市之路，為國內旅行社開創了一條新道路。

　　新冠肺炎(COVID-19)疫情衝擊之下，在全球一片哀號聲中我們仍然看到許多業者展現韌性，從困境中逆勢突圍。這些成功突圍的業者，投入許多心力，深刻的瞭解其客戶的需求，並透過分眾服務提供深度體驗，趁機鞏固顧客忠誠度，也吸引新客上門。本書集合旅行社實務案例和學理，希望能夠帶給旅遊產業界新的思考方向，文中亦分享其他優秀同業的成功經驗，若有疏漏之處還望不吝指正。

<div align="right">

張金明、張巍耀、周玉娥、黃仁謙

</div>

本書架構索引

學習目標

條列各章重點,讓讀者對本章
有概略的了解。

案例學習

9則國內外案例,用以輔助理論,讓
讀者學習無障礙。附練習題置於書
末,沿虛線撕下,可供教師批閱。

年代拉頁

全版大彩圖年代表,一目了然
國內外旅行業近代發展史。

收錄專有名詞、相關資訊
等，提供讀者重要觀念。

版面活潑

全書穿插大量的圖表，
提高讀者的學習興趣。

課後評量

包含填充題與問答題 2 大題型，讀者可自我
檢測，並可自行撕取，提供老師批閱使用。

目錄 *Contents*

補充資料

前言
後疫情時代
旅行業因應求生術

　　過去二年，新型冠狀肺炎病毒(COVIN-19)嚴重影響全人類的生活，並對經濟產業活動造成極大的衝擊。疫情發生時，飛機停飛、輪船停駛、封城封路的可怕景象在各國發生，從人類發展史來看，從未有單一事件造成這樣全面、快速性的影響，特別是觀光餐旅產業，包括，餐廳、旅遊、飯店及藝文表演等，都面臨「斷崖式」的崩落。

　　根據聯合國推估，新冠肺炎(COVID-19)對全人類的生活和經濟都造成重大影響，截至2022年1月23日，全球有超過3.43億人受到新冠肺炎傳染，更造成559萬人死亡，對全球旅遊產業造成4兆美元以上的經濟損失。

　　因應新冠肺炎對旅遊產業的衝擊，聯合國世界旅遊組織（World Tourism Organization, UNWTO）將西元2021年世界旅遊日的主軸定為：促進旅遊業包容性恢復與增長，並鼓勵旅遊產業在遭受前所未見之重擊時，也不要忘記社會責任。在努力重新啟動旅遊業之時，除了思考如何帶動經濟成長外，也要考量公平分配旅遊產業復甦的利益，特別是協助受新冠肺炎疫情傷害的弱勢族群，讓他們能早日回歸正常生活。面對變化多端的新冠肺炎病毒 (COVID-19)及因新冠肺炎疫情被迫改變旅遊習慣的遊客，旅遊業需重新思考產業未來，想辦法創造出新的商業模式，才能在最短的時間走出困境。

面對不知何時才能結束的新冠肺炎疫情，目前，存活下來的旅行社都已做好長期作戰準備，多數大型旅行社的第一步就是精簡人力，而中小型旅行社都暫停營業、遣散員工，將辦公室退租，將公司電話遷回家，負責人親自接聽，以最少的成本等待市場回春。

旅行業因應之法

1. 部門合併、精簡人力

上市上櫃大型旅行社因財務較佳，為了維持基本運作，紛紛縮減團體旅遊部門（長程線、短程線、日本線、國旅線及郵輪）人力，並將不同部門整併；另外，新冠肺炎疫情期間許多高科技業仍正常運作，因此，旅行社仍需維持機票服務，內勤、票務及商務部門因仍有少量業務，員工採取在家辦公或彈性上班。例如鳳凰旅行社採「中央廚房」管理，採取人力集中、資源共享的方式，運用最精簡的人力做有效的管理。

根據人力銀行調查，大多數上市旅行社的作法為：先推出縮減工時、留職停薪或資遣方案，再在旅行社內部公開徵求自願者。第一年先將人力縮減一半，第二年再進一步縮減人力只剩三分一或五分之一，原本千人的旅行社現在只剩二、三百人。員工人數達三千人的旅行社也僅剩不到千人。面對難以預測的新冠肺炎疫情，許多旅行社員工都已被迫「暫時」離開旅遊業，當外送貨員、Uber司機、賣舶來品（平行輸入）或當房地產仲介，等待國境重開旅遊業復甦之時，再重回最愛的旅行業。

2. 申請紓困、強化財務

旅遊業為新冠肺炎疫情的重災區，因旅遊相關產業的從業人員眾多，為避免影響社會穩定，政府立即推出〔觀光產業紓困與振興方案〕，透過補貼營運資金的方式，協助旅遊業度過難關。針對旅行社部份，政府推出多種資金補貼方案，包括企業紓困貸款、營運與薪資補助、停止出入團補助、入境旅行社補助及領隊導遊生計費用補助等。

但政府的補助方案只能救急不能救窮，財務紀律較佳且擁有不動產可供銀行設定抵押的旅行社，才有機會取得利息較低的大額企業紓困貸款。沒有足額抵押品的中小型旅行社，則可申請營運和薪資貸款，但因補助有次數和時間限制，每次最多

補助3個月，對財務體質原本就不佳的中小型旅行社的幫助有限，許多小型旅行社都已變身為一人公司，僅維持基本運作，等待新冠疫情結束。

另外，政府針對旅行社員工、領隊和導遊的生計補助也不多，雖可減輕旅行社的薪資壓力，但對基層員工來說，僅能維持三餐、無法安頓生活，多數旅行從業人員只能到外面打零工補貼度日。

3. 搶進國旅、增加營運比重

全球國境管制仍相當嚴格，只有極少部份國家開放旅客入境。但隨著疫苗接種率提高，為了刺激內需市場，近來，許多國家開始放寬境內旅遊限制，帶動一波國內旅遊熱潮，使得全球旅遊業都吹起一股國旅風潮。原本以境外旅遊為主的旅行社，開始鎖定國內旅遊市場，擴大國旅的營運比重。

國內大型旅行社積極切入國內旅遊，為了區隔既有市場，在產品設計也鎖定中高端消費族群，仿照國外旅行團的規格，推出更精緻、自由度更高的頂級國旅套裝行程（半日至三日）。由於國際旅客幾乎歸零，讓高檔飯店和餐廳的議價空間變大，正好給了旅行社操作空間。

舉例來說，因應防疫需求，旅行社改用四人座或六人座豪華車款並提供到府接送服務，司機兼導遊可帶領旅客深入祕境，吃在地美食和特色高檔料理，晚上則入住高檔飯店，雖然價格較旅行團貴，但因可減少被傳染風險且行動不受拘束，強調自由自在的個性化商品，頗受高收入、喜歡探險的旅客喜愛，已成功打出一片市場。

4. 結合地方創生、深耕國旅

在政府的大力支持下，「地方創生」是一個很好發展方向，旅行社擁有許多高階行銷和推廣人才，也有自有網路平台，在政府協助之下，旅行社可將地方資源重新包裝，融入商業活動帶動地方經濟，不但可協助地方弱勢族群，地方特有的風土民情和自然風景都可被保留。

除了規劃旅遊行程外，直接深入地方開發新景點或與小農合作，透過旅行社的人力和網路協助行銷地方特色商品，也可為旅行社開拓新財源。例如，雄獅旅遊除了承包台鐵新式列車鳴日號的經營權外，也與農委會合作銷售地方農特產品。同時，也在金門推出酒糟牛品牌「金犇（ㄅㄣ）」。可樂旅遊轉投資電商優力美切入線上購物市場；KKday上網銷售地方特產，同時，也積極投入協助推廣地方特色

行程；易遊網結合地方創生議題，以臺灣契作小麥研發臺灣首支DIY蛋餅粉產品；鳳凰旅遊則在屏東小琉球投資興建當地唯一觀光飯店。

如何面對全新的消費市場

新冠肺炎疫情對人類社會的衝擊難以估算，除了經濟損失外，長達二年的疫情，也改變了人類的觀念和生活消費習慣。多數人已習慣使用網路，並與他人保持距離，也不太喜歡太多人的團體行動，這些都是旅遊業需要注意的細節。新冠肺炎疫情有一天會結束，但旅遊業該如何面對全新的消費市場，將成為旅遊業重要課題。

以往，大型旅行社只需要組裝由地方旅行社規劃的旅遊行程，再針對價格和住宿飯店略做修改即可。隨著大環境改變，未來，國內旅遊產品也將改變組裝和銷售方式，針對旅客不同需求，提供不同選擇的組裝方式，個性化的自由行商品將成主流。旅行社在設計旅遊商品時，勢必朝「碎片化」發展，針對不同客層設計一小時或二小時的微旅程，再由旅客自己組裝成自由行套裝旅程，將成為市場主流。

在個性化自由行的風潮下，旅客每次出遊都想得到不同體驗，他們希望得到特殊的個人體驗，所以，更精緻的2日遊、1日遊、半日遊的自由行程，勢必成為旅遊市場的新主流。目前，已有旅行社推出，夜晚釣蝦、鼎泰豐＋按摩、市場買菜＋烹飪、看京劇＋學化妝等套裝方案，過去導遊口中的自費行程，全部放在平台上獨立出售。

後疫情時代旅遊新常態

迎接後疫情時代，國民旅遊將逐漸成為中短期的主流客源，也讓傳統上以「追景點、逐新鮮」為主的國民旅遊型態，轉變為更深入地方社區，以地方生活文化為焦點的體驗式旅遊。迎合國民旅遊新趨勢，許多旅行社開始主動結合地方的軟硬體資源，並運用地方創生的補助，打造出更符合遊客需求的景點和服務，已成為旅行社經營國旅的新常態。

臺灣觀光業的新常態，將讓旅遊業從原本以目的地意象為主的景點行銷，重新創新轉譯詮釋為體驗式旅遊。在後疫情時代，如何將在地資源與地方創生的新服務完美結合，將成為國內旅遊業能否度過危機的重要指標。未來的旅遊新常態中，需結合眾人智慧，產官學一起參與，共同打造出臺灣的多元魅力，一步一腳印的落實臺灣新觀光服務的華麗升級。

第一篇
基礎篇
旅行業基本概念

　　隨著亞洲經濟快速崛起，帶動旅遊產業快速成長，每年出國旅遊人口呈倍數成長，旅遊已成為最亮眼的明星產業。看好市場前景，國外航空公司紛紛增加亞洲航班，郵輪也長期在亞洲駐點，跨國旅遊集團也搶進亞洲市場卡位。因應市場的挑戰，國內旅行社也開始轉型，逐漸從過去的家族企業轉型為由專業經理人領導的上市上櫃企業。

　　網路科技的進步，處處皆充滿無限商機，現在旅行社營運規模和方式也與過去大不相同，為了更貼近消費者，國內大型旅遊集團已開始在海外設立分公司，並透過平行或垂直整合擴大經營項目和規模。面對產業的轉變，旅遊業所需人才也與過去不同，過去，旅遊業的人力以領隊和導遊為主軸，但現在這種情況已慢慢改變，新一代旅行社需要更多兼具科技、財務和行銷等其他專業人才加入，旅遊業已成為求職市場的新藍海，旅遊業的相關學科已成為顯學。本篇將透過介紹旅行社的歷史、分類方式和工作內容，讓讀者對旅行社及旅遊產業有基本的認識。

第 1 章
旅行業的發展與產業分析

學習目標

1. 了解臺灣旅行業的發展脈絡與背景
2. 從政府政策了解旅行業的產業大環境變化
3. 從旅行業的產業特性學習旅行業的經營管理

　　我國觀光旅遊史從西元 1927 年成立第一家民營旅行社開始至今已近 90 載，在政府扶持下旅遊業從 2010 年開始起飛，當年，旅客來臺人次有 500 萬人，打破 60 年記錄，到了 2015 年來臺旅客已跨越千萬觀光大國門檻，2019 年來臺人數已達 1,186.4 萬人，出國旅遊人次亦達 1,710 萬人，全球排名第 10 名，臺灣已成為全球最火熱的觀光國之一。可惜，受新冠疫情衝擊，2020 年來臺旅客僅 137.7 萬人，衰退 88.3%；出國旅客人數僅 233.5 萬人，衰退 86.34%，未來發展有待觀察。

　　旅行業在觀光產業中就像是一座橋樑，扮演各個觀光景點與旅客間的中介角色，串連起所有觀光相關產業，形塑一個有系統的通路，整合上游觀光資源以及下游旅客，提供旅遊服務，為旅客設計安排：旅程、食宿、交通票務、遊樂等相關服務，創造一個環環相扣的產業鏈，在觀光產業中是不可或缺的要角。

　　旅行業的產業特性為，業者利用專業替旅客提供代辦服務賺取報酬，但卻容易受到天然災害及國際情勢影響，是一個高度仰賴信譽運作的特殊行業。

1-1　旅行業的發展沿革

　　臺灣第一家旅行業，可追溯到西元 1937 年日據時代的「東亞交通公社臺灣支部」，由日本人經營，業務僅在達成政治經濟的管制目的。臺灣光復後，因為有政治上的考量，政府對旅遊發展有高度限制。拜 2002 年（民國 91 年）啟動觀光客倍增計畫之賜，旅行業於 2010 年來臺旅客人數突破 556 萬人次。除了仰賴政府推動觀光產業的政策外，隨著外來觀光客不斷湧進、陸客自由行的開放，旅行業的競爭模式從過去出團數量的多寡，慢慢轉型為替消費者量身打造的競爭模式。未來，如何鎖定特定族群，替消費者規劃出最符合需求的旅遊行程，同時建立公司良好品牌形象，是旅行業者重要的生存關鍵。

　　我國旅行業的發展可大分為啟蒙期、擴張期、競爭調整期、蓄勢待發期到 E 化蓬勃發展期等五個階段，臺灣旅行業發展重點紀要可參考本章前的年表，以下就每個階段概要說明：

一、啟蒙時期（1908～1969年）

　　我國旅行業的發展晚於歐美，歐美的旅行業發展起步早於在工業革命後，因鐵路興盛，英國首先出現以鐵路承辦團體旅遊的英國通濟隆公司 (Thomas Cook and Sons Co.)，而美國則有起源自馬車時代的美國運輸 (American Express)，兩大旅遊集團皆經長期發展而成為今日舉世聞名的旅行業。

　　二次大戰結束後，世界局勢和平穩定，國際貿易蓬勃發展，科學昌明，交通工具不停的進步，更大、更新、更快、更安全、更舒適，但相對便宜的運輸工具出現。此外，各國人民休閒時間增長，可支配所得迅速增加；人類壽命的延長、教育程度的提高、各國社會福利制度的競相建立與發展，使人口集中都市化的擁塞現象，促成臺灣與世界其他富裕國家同步陸續進入「大眾觀光」(Mass Tourism) 的時代，觀光事業被喻為「無煙囪工業」，成為最快速發展的世界貿易項目之一。

旅遊小知識

大眾觀光(Mass Tourism)

　　指大量的旅遊者到旅遊目的地觀光旅遊，從歐洲和北美洲開始流行，到逐漸蔓延至世界大部分地區，來自各階層的遊客，對當地環境、社會、文化面形成衝擊。

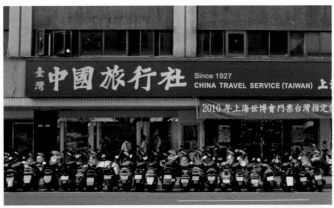

我國最早的旅行社出現於 1927 年的上海，前身爲上海商銀旅行部，後來更名爲中國旅行社（圖1-1），爲我國觀光旅遊史上的第一家民營旅行社。

圖1-1　臺灣中國旅行社爲我國觀光旅遊史上的第一家民營旅行社

1964 年日本開放國民海外旅行，我國政府將日本人 72 小時免簽證延長至 120 小時，吸引大量日本觀光客來臺。不到三年，日本觀光客來臺人次首次超越美籍旅客人次，從此日本旅客成爲我國主要的客源國。

1957 年，政府大力倡導觀光事業，當時的旅行社的組織、規模、經營方式形形色色，同業之間各自爲政，惡性競爭。觀光局爲整合所有旅行社，由臺北市府社會局徵詢整合，在 1969 年籌組了臺北市旅行商業同業公會，會員旅行社有 55 家。

二、擴張時期（1970～1989年）

隨著經濟的發展，政府各種管制規定日益見開放，經濟趨向自由，政治走向民主，變成一種抵擋不住的潮流。1970 年成立「中華民國觀光導遊協會」(Tourist Guide Association ROC, TGA)，其成員均爲經觀光事業主管機關甄試並訓練合格的導遊人員，當時旅行社家數總計超過 100 家。

1972 年臺灣正值經濟起飛，因應社會發展需要，出入境管理改隸屬內政部警政署的入出境管理局，1976 年來華觀光客首度超過 100 萬人次，隨著旅行社家數大幅度增加，同業間競爭階段，致使營業利潤不如預期，旅客對服務品質多所詬病，有鑑於此，觀光局斷然在 1978 年宣布停止旅行社設立申請。

1979 年 1 月 1 日，政府開放國人出國觀光，旅行業的業務由早期以招徠國際旅客來臺觀光，轉型爲接待來臺旅遊與承辦出國旅遊二者兼具。1987 年宣布解嚴，並開放國人赴大陸探親，廢除外匯管制。我國出國人口更急速成長，當年出國人數即超過 100 萬人，1988 年重新開放凍結十年的旅行社執照申請禁令，出國觀光業

圖1-2　美國航空AAdvantage常客獎勵計畫，是一個獎勵飛行常客的行銷策略。

務急遽發展，並實施「新護照條例」，效期延長為 6 年；開放公立學校教職員赴大陸探親等多項重大政策。這個時期旅遊業務發展迅速，旅行社家數也急速成長達到 711 家。

但在 1973 年及 1979 年，受到中東戰爭影響，發生二次石油危機，造成全球經濟衰退，重創旅遊交通業。1986 年蘇聯車諾比發生核能電廠爆炸，放射性物質外洩，衝擊歐洲旅遊團甚鉅。美國航空則開啟 AAdvantage 常客獎勵計畫，為世界上第一個航空公司忠誠計畫，也是一個獎勵飛行常客的革命性市場策略，同年美國航空又公布「AAirpass」，保證旅客在 5 年至終生可享受個人和商務航空旅行的固定價格（圖 1-2）。

三、競爭調整階段（1990～1999年）

在這 10 年間，國際間爆發很多場災難，如 1990 年的波斯灣戰爭，歐美航線團體旅遊受到重創；華航在日本名古屋發生了臺灣航空史上傷亡最嚴重的空難，造成 264 人死亡；隔年日本發生芮氏 7.3 級的阪神大地震；1997 年柬埔寨政變；1998 年印尼排華暴動等，都重創了旅遊產業。

1999 年歐盟開始使用歐元為單一共同貨幣，前往奧地利、比利時、芬蘭、法國、德國、希臘、愛爾蘭、義大利、盧森堡、荷蘭、葡萄牙和西班牙等歐盟國家，無論旅遊或企業貿易都能為旅客節省不少貨幣匯兌的麻煩和損失（圖 1-3）。

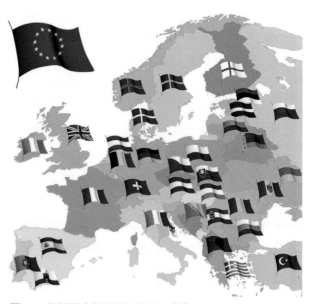

圖1-3　歐盟國家採用歐元為單一貨幣

1

　　臺灣旅行社在 1989 ～ 1995 年之間經營管理邁向調整與統合，1989 年 10 月成立中華民國旅行業品質保障協會（Travel Quality Assurance Association, TQAA，簡稱品保協會），為旅遊品質把關，保護消費者權益；旅遊業陸續啓用電腦訂位系統 (Computer Reservation System, CRS)；成立旅行業經理人制度，在財會方面亦實施「銀行清帳作業」(Billing and Settlement Plan, BSP)，旅行社統一開始使用「旅行業代收轉付收據」（圖 1-4），以取代開立統一發票給消費者或下游旅行社。

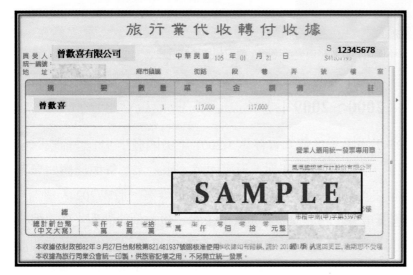

圖1-4　旅行社使用「旅行業代收轉付收據」取代開立統一發票給消費者或下游旅行社

　　交通部修正「旅行業管理規則」增列強制旅行業必須逕向保險公司投保履約保險及責任保險（Professional liability insurance, PLI，簡稱旅行業綜合保險）；外交部領事事務局核發機器可判讀護照 (Machine Readable Passport, MRP)，不僅可有效杜絕偽變造護照（圖 1-5），將可加快旅客在機場通關速度，不到 1 分鐘速度就可刷卡出關；而在取得國際公信力之後，國人在海外旅遊也可獲得加速通關的便利性。

旅遊小知識

旅行業名詞統整介紹

中華民國旅行業品質保障協會（Travel Quality Assurance Association, TQAA，簡稱品保協會）

電腦訂位系統 (Computer Reservation System, CRS)

銀行清帳作業 (Billing and Settlement Plan, BSP)

履約保險及責任保險（Professional liability insurance, PLI，簡稱旅行業綜合保險）

機器可判讀護照 (Machine Readable Passport, MRP)

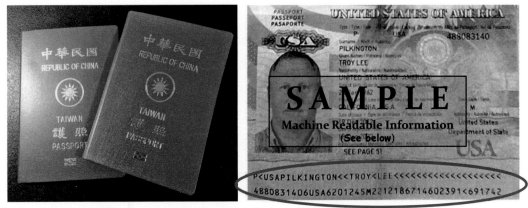

圖1-5　機器可判讀護照，不僅可有效杜絕偽變造護照，還可加快通關速度。

四、蓄勢待發期（2000～2009年）

西元 2001 ～ 2005 年國際大災難未曾停歇，2001 年美國發生 911 恐怖攻擊事件，造成了龐大的死傷，航空業首當其衝，對旅館業、旅遊業、餐館業與娛樂業都造成重大衝擊，隔年在峇里島庫塔海灘夜總會又發生爆炸案，造成 202 人喪生。2002 年 11 月，在中國廣東發生的非典型肺炎（SARS），也重創亞洲觀光業，保守估計，短短 8 個月時間，損失上千億元。2003 年美伊戰爭爆發，接著 2004 年印度洋大地震（南亞海嘯），事發地點位於旅遊熱點附近，加上正值聖誕節旅遊旺季，死亡和失蹤人數超過 29 萬餘人。

西元 2008 ～ 2009 年間受到全球不景氣及金融海嘯影響，當時大環境很嚴峻，國內許多大型旅行社紛紛歇業，亞洲鄰近國家如新加坡、大陸等國的觀光人數均呈現衰退。2008 年 7 月，兩岸三通、陸客來臺雙面交流正式啟動，大三通為臺灣取代香港成為東亞觀光交流轉運中心帶來希望，政府放寬簽證規定、簡化入出境程序、增加兩岸航點航班，並拓展國際航線、延伸航點及包機，為兩岸帶進龐大客流。因應市場的需求，原先飛航日本、韓國或其他地方的包機都轉進兩岸航班，部分包機早已轉為正常班機，而且幾乎大陸所有大型航空公司亦飛進臺灣，兩岸交流密切頻繁。

臺灣 200 多家旅行業者紛紛投入接待大陸觀光客來臺業務，這些原本專辦國人到海外旅遊 (Outbound) 的業者，接團的架式與聲勢甚至超過原先專做外國人至本國觀光 (Inbound) 的業者，遊覽的範圍、景區景點和使用的飯店、餐廳與傳統的外

旅遊 小知識

觀光拔尖領航方案

　　2009 年行政院頒布「觀光拔尖領航方案」（圖1-6），投入 300 億觀光發展基金，交通部觀光局規劃「觀光拔尖領航方案」，掌握兩岸小三通航線增班及未來延遠權的契機，推動拔尖、築底、提升等 3 大行動方案，打造臺灣為「東亞觀光交流轉運中心」及「國際觀光重要旅遊目的地」。例如整備環島 13 條重點旅遊線，建置全方位旅遊資訊服務網，提升一般旅館品質，多元創新宣傳及開發新通路開拓市場，參與國際旅展及推廣活動，與 Discovery 頻道合作瘋臺灣節目等等。

圖1-6　交通部觀光局特別印製觀光拔尖領航方案宣傳手冊

國觀光客甚有差別，不但層面更廣，景點也更多。2009 年行政院頒布「觀光拔尖領航方案」，投入 300 億觀光發展基金，發展國際觀光並提升國內旅遊品質，企圖打造臺灣成為東亞觀光交流轉運中心及國際觀光重要旅遊目的地，使旅行業累積了一股蓄勢待發的能量。

　　國際電子商務 (E-Commerce) 的發展，將電子機票 (E-Ticket)、電子旅遊簽證 (Electronic Travel Authority, ETA) 等陸續引進國內市場，同時，國內網路旅行社大量出現，促使網路交易成為旅遊市場邁向電子資訊化時代的主流。

五、E化蓬勃發展期（2010年～至今）

　　2010 年全部實施週休二日後，促使民眾對於旅遊產業需求更加殷切，繼 2010 年，來臺旅客達 500 萬人次，突破 60 年記錄，2016 年達到 1,069 萬人次，再創歷史新高。2019 年來臺旅客人次微幅成長，達 1,186.4 萬人次；國人出國旅遊人次亦再創新高達 1,710 萬人次。2013 年大陸旅客來臺自由行開放城市及每日配額皆提高，帶動觀光發展，同年 5 月，交通部觀光局推出「優質行程」；大陸 10 月實施「旅遊法」提升陸團觀光品質，有利臺灣整體觀光市場業務推廣。為招徠高端大陸旅客來臺旅遊消費，引導大陸旅客建立品質觀念，2015 年 5 月 1 日我國發布「交通部觀光局辦理旅行業接待大陸地區人民來臺觀光高端品質團處理原則」。

陸客出境旅遊於西元 2014 年已破 1 億人次，成為全球最大出境旅遊大國，再加上吸引人的高消費力，各國紛紛以簡化簽證、增加華語導遊、延長開店時間吸引陸客。愈來愈多的中國人青睞自由行，個性化的深度旅遊、具特色區域旅遊愈加受歡迎。美國旅遊網站 Skift 的一項專項調查，購物和逛博物館是年長中國遊客的首選內容，年輕的自由行遊客則更願意去體驗當地的文化氛圍。很多家境富裕的年輕人都有坐大巴到各地地標、名勝旅遊的經驗，如今，浮光掠影式看看艾菲爾鐵塔已不能滿足他們所需，他們希望待得更久，擁有深度、真實、時尚且個性化的旅行體驗。品酒、高爾夫球、海上垂釣等主題活動愈來愈受歡迎，此外，具特色區域旅遊也是自由行的首選。

依據國際郵輪協會（CLIA）報告，國際郵輪旅客來臺有逐年增加的趨勢，2018 年郵輪旅客有 2,820 萬人次，2030 年可望突破 1 億人次。亞洲的郵輪乘客從 2013 年的 151 萬人次，至 2018 年已達 426 萬人次，成長 3 倍。觀光局與香港旅遊發展局簽訂「亞洲郵輪專案 (Asia Cruise Fund)」，促成麗星郵輪處女星號開闢臺灣－香港航線（圖 1-7）。麗星郵輪看準高雄港口旅運設施愈趨完善及郵輪旅遊市場日益成熟，2015 年 3 月起以高雄及香港為雙母港，規劃寶瓶星號「高雄－沖繩雙嬉假期」及處女星號「香港－高雄」的航程。我國已將郵輪旅遊列為重點項

圖1-7　郵輪已成為近年熱銷的旅遊商品（圖片來源：高雄市政府官網）

目。2018 年，來臺郵輪旅客共有 120 萬人次，其中 106 萬人由基隆港進出。除麗星外，歌詩達和公主號郵輪也擴大在臺營運。

2020 年新冠疫情爆發，全球郵輪業陸續停擺，重創全球郵輪產業。因應疫情需求，少部分郵輪轉型為防疫旅館；另外，也有郵輪轉攻國內旅遊市場，降低跨國航行染疫風險。國內郵輪業者也積極推動臺、澎、金、馬的跳島旅遊行程。

除了旅遊習慣的改變，近年來，大家都積極爭食 E 化市場大餅，市場的競爭

更加白熱化；為強化經營績效、提高競爭力，唯有建立品牌、專業的服務，明確市場的定位，並運用多元化促銷策略，強化異業聯盟，強化電子商務，旅遊業才能在數位時代再創新峰。全球網際網路的蓬勃景況也提供了臺灣觀光旅遊產業一個邁向國際、放眼世界的管道，藉由與國內外知名入口網站的連結，提供24 小時全年無休的觀光旅遊資訊服務（圖 1-8）。

圖1-8　觀光局旅遊資訊藉由與國內外知名入口網站的連結，可提供24/小時全年無休的觀光旅遊資訊。

1-2　旅行業的產業大環境

　　二次大戰後，世界局勢和平穩定，國際貿易蓬勃發展，科學昌明經濟發達帶動交通工具的進步與發展，大幅縮短交通時間且票價相對便宜，也更安全舒適；隨著科技的進步，各國人民休閒時間增長，休假觀念普及，可支配的所得迅速增加；再加上人類壽命延長、教育程度提高、各國社會福利制度的競相建立與發展，及人口集中都市化的擁塞現象等各種因素，造成臺灣與世界其他富裕國家同步進入「大眾觀光」(Mass Tourism) 時代。對總體大環境而言，政府提供社會福利制度與科技的快速發展，提供有利旅行業的發展優勢。

　　1970 年以前，臺灣的旅行社不超過100 家，每家員工鮮少超過 4、50 人，且業務單純，大多只是辦辦手續，賣賣機票而已。自從 1988 年政府開放執照申請以來，旅行業規模急劇擴大，截至 2020 年 12 月市場家數早已超過 3,194 多家，業務愈趨複雜，競爭也愈趨激烈，由於自由化競爭與價格戰的結果，導致旅行業獲利大不如前，進入微利時代。近年來資訊科技的進步，帶動網際網路的風潮，電子商務更大大改變了旅行業的經營模式，以下分別就勞力、通路、網際網路與政府政策來了解旅行業經營的產業大環境。

一、高階勞力密集

　　旅行業是個高階勞力密集的服務業，不僅需要專業知識，更要求專業的服務精神；業務尖峰時段的人力需求，對此行業是很大的考驗；旅行業門檻不高，小資本即可參與競爭，廝殺激烈，微利競爭；在國外，有些旅行社規模比航空公司還大，有開設銀行、貿易公司，甚至是火車公司、航空公司、飯店及經營風景區，員工達數萬人；但在臺灣，一般旅行社規模都不大，員工人數超過 1,000 人以上目前只有個位數，絕大部分的員工數平均在 10 人以下。

　　從業人員入門門檻不高，不一定需要相關科系；甚至沒有特定專長或背景者也能從事，但旅行業所須專業性很高，每一部門都要從頭學起。曾有高學歷的科技業中階主管因興趣而轉換跑道到旅行業成功的案例，剛入行時也是從第一線業務員做起，旅遊的專業與流程都從頭學習，但因曾在科技領域磨練過，讓他與金融業或資訊業客戶溝通時，比別人多了些優勢。也有網路部落客在 35 歲轉業到旅行業，一邊從接電話的客服專員開始，一邊準備國際旅遊領隊的國家考試終於成功開始帶團，但這畢竟都屬特例。

　　旅行業是以人為本的服務業，為了維持服務品質，持續培育員工乃刻不容緩的工作，但有些業者深怕苦心訓練的員工將來變成自己的競爭者，或曾遇過幹部出走造成客戶、生意一併帶走的情況，因此，許多旅行社常捨棄訓練改採挖角，不願自己投資培養人才。

　　60 年代，大專院校只有兩家有觀光科系，一般高級職業學校幾乎沒有相關科系，教材不夠、師資不多，經過數十年的發展，觀光旅遊已成時髦的行業，避免觀光科系過熱，2015 年已凍結招生名額。發展至 2019 年，大學有觀光、餐旅系所共 27 家，四技專科共 58 家，全臺總計 85 家，共計 261 系所。根據教育部統計，2015 年，餐旅及民生服務學門在校就學人數一度曾達 15.76 萬人，

表1-1　大專餐旅及民生科系招生學生人數暴增

學類 ＼ 年度	2020學年	2008學年
餐旅及民生（學士、碩士、博士班）	111,905	77,937
餐旅及民生（二、五專班）	12,270	12,307
共計	124,175	90,244

資料來源：教育部

但受少子化影響，2020 年在校就學人數已降至 12.4 萬人左右（表 1-1），學生人數仍名列第五大學類。這幾年，不論碩士、博士及國外學成歸國的師資很多，但對進入旅行業的職涯絕對要有正確認知與態度，才能撐得住。

二、通路變化革命

　　臺灣旅行業的行銷通路，迥異於一般產業採固定的配銷系統，而是仰賴業務員或同業，輔以媒體廣告、網站、產品型錄等，以人為單位，一個一個地行銷，躉售商和零售商沒有固定的合作關係。傳統旅行業單純交易導向的角色與地位，已因網際網路而改變，過去擁有客源的「資源優勢」已不復存在，經營環境與同業間相對「競爭優勢」也在改變。

　　許多大旅行社已開始廣設門市，並涉入虛擬的電子商務經營，提供更全面的資訊和服務，避免來自旅遊上游供應商與旅遊消費者「去中間化」趨勢的影響，塑造「再中間化」的附加價值。但這需要大量的資本，失敗的風險也很大，需要擴充資本、擴大營運規模採集團化的經營，才有能力進行必要的風險性投資，透過商業模式和經營管理技術轉型升級，避免網路時代的衝擊（圖 1-9），「集團化、規模化、品牌化」已是大型旅行業者必走的一條路。

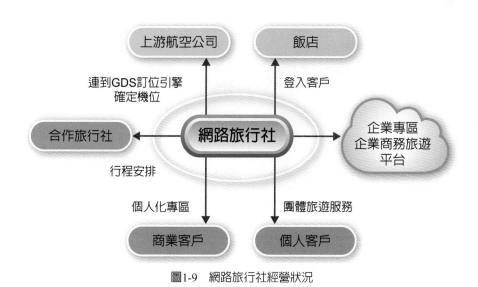

圖1-9　網路旅行社經營狀況

去中間化

網際網路的盛行，製造商採取直接銷售的電子商務 (Electronic Commerce, EC) 通路，而去除了傳統中間商（仲介商、代理商、批發商、零售商）的現象為「去中間化」。

再中間化

傳統的中間商（旅行社、證券商、批發零售商），在電子商務出現之初，會受到網路業者低價迅速的衝擊，而發生被去中間化的現象，但就長期觀點來看，傳統中間商由於累積大量資源，且擁有不容易模仿的重要產業Know-how，因此其一旦透過內製、委外或策略聯盟的方式，補強 EC 通路後，便會反噬靠網路崛起的網路仲介商，而搶回原來的市場；網路商也會嘗試仿效或整合實體商，加強服務來搶傳統的中間市場。虛擬與實體相互滲透整合，重建虛實合一的中間化。

今日旅行社正面臨通路革命，上游業者如航空公司、郵輪、飯店等充分掌握自身優勢，價格彈性較一般旅行社佳，積極自行開發業務通路，直接面對消費者，成功搶奪自由行市場。以香港熱門景點的「機＋酒」自由行產品為例，幾乎全由航空公司跨業包裝，再交由旅行業者零售（圖 1-10），一般旅行業的同類產品較難立足，只能轉攻複雜性高無法量產的產品。

圖1-10　香港熱門景點的「機＋酒」自由行產品，幾乎全由航空公司跨業包裝，再交由旅行業者零售。

以日本 H.I.S. 旅行社為例，成立於 1980 年的日本 H.I.S. 旅行社，原以代售航空票券起家，有鑑於國際航空票券佣金下滑，為了增加旅遊營收，開始轉型銷售海外套裝行程，並逐步開發更多不同的主題旅遊商品。搭配經營策略調整，H.I.S. 旅行社大力發展門市通路、電子商務應用及廣告行銷，依市場趨勢設計多元管道，在短短的 30 年間迅速成長為日本第二大旅行社。

三、網路E化創新觀念

網際網路崛起，電子商務改變了旅行業的經營環境，也影響其策略本質，若不改變傳統經營與行銷模式，將難以因應大環境的變遷與需求。另一方面，網路的興起也改變了旅行業的經營型態及規模結構，在組織規模上更朝向「極大」或「極小」兩極發展，而中間商的功能逐漸虛擬化，「大者恆大」成為了一個必然的走向，不繼續投資擴大產量，就無法應付競爭，繼續生存下去。

旅行業已發展出各式各樣的旅遊產品，諸如自助、半自助旅遊、自由行、定點旅遊、套裝旅遊等產品，非常多樣而多變，消費者對產品的喜新厭舊非常明顯，網際網路為旅行業提供了多元、多變且個性化的產品交流平臺（圖 1-11）。資料庫大數據的應用，以及電腦、智慧型手機運用在商業活動上更帶來無限的發展空間；為因應時代的變化，旅行社所擁有的資源和能力，必須與網路結合，藉以提高旅遊產品的附加價值，並增加對消費者的吸引力。

圖1-11　網際網路為旅行業提供了多元、多變且個性化產品的交流平臺。

　　傳統的實體旅行社受現代科技影響，漸漸結合網路 E 化的平臺，產生實體與虛擬共生的交互銷售方式。將來，結合網路、旅遊、在家工作三大**趨勢**的電子商務公司數量會持續增加，旅遊業半數以上的客源將來自網路，傳統舊思維已被打破。

　　隨著網路使用族群不斷擴大，消費者不僅可使用網路查詢旅行社、航空公司、飯店或旅遊目的地業者所提供的資訊，旅遊資訊網站亦有專門提供讀者討論的論壇，可以自由參與並交換旅行餐旅的經驗和資訊，探索最佳價格和最有趣旅行經驗。各式各樣的論壇、部落格、網路聊天室與即時通訊的 line、微信、微博、臉書等，甚至專門罵人的網站大量興起（圖 1-12）。有的網站更為深入，真的可讓旅客進入航空公司線上訂位系統窺探內部秘密，觀看特定價格的可購座位數。過去，這些資訊只有旅行社和航空公司可查詢，使得旅行從業人員的專業遭到挑戰。

圖1-12　Line、臉書、旅行社旅遊部落格等旅遊交流平臺都可探索各種旅遊資訊，或最佳價格和最有趣旅行經驗。

四、政府政策影響

　　旅行業為特許行業，在申請經濟部公司執照之前，先要向交通部觀光局申請旅行業執照，過去數十年，曾有兩段期間凍結新的旅行社執照申請，現今雖已再度開放，但仍有多項條件限制，例如旅行業經理人執照和最低經理人人數的要求、領隊執照、導遊執照、最低資本額及保證金、營業地點的限制等，諸多明載在《旅行業管理規則》的規定，加上《民法債篇》旅遊專章及《消保法》之《國內外旅遊定型化契約》的應記載及不得記載事項的法規，都是進入的一種障礙。

　　除了維持旅行社的品質，政府對吸引觀光客來臺也推出配套政策，交通部觀光局「多元布局‧放眼全球」的策略明顯奏效，在靈活的觀光行銷手法下，繼 2013

年來臺旅客突破 800 萬人次，2016 年更突破千萬人次，臺灣國際能見度也愈來愈高，美國紐約時報旅遊版 2014 全球 52 個必訪地點，臺灣以城市魅力及自然風情獲得第 11 名（圖 1-13）；國際訂房網 Agoda.com 評選 2014 年度 10 大新興亞洲旅遊城市，墾丁、高雄皆上榜。

　　2015 年觀光局推動「觀光大國行動方案」、「重要觀光景點建設中程計畫」，深化「Time for Taiwan 旅行臺灣就是現在」的行銷主軸，以「優質、特色、智慧、永續」為執行策略，逐步打造臺灣成為質量優化、創意加值，處處皆可觀光的觀光大國。此外，陸客團的推廣方式，也從一般團、優質團，進一步推出高端團的實施辦法，導向每日團費 180 ～ 200 美金的高端旅遊團，並鎖定獎勵旅遊 (Meetings, Incentives, Conferencing, Exhibitions, MICE) 市場。主要推動政策整理如下：

1. 推動觀光大國行動方案（2015～2018年）：積極促進觀光產業及人才優化、整合及行銷特色產品、引導智慧觀光推廣應用，鼓勵綠色及關懷旅遊，全方位提升臺灣觀光價值，提振國際觀光競爭力。

2. 推動「Tourism 2020 — 臺灣永續觀光發展方案」，持續透過「開拓多元市場、活絡國民旅遊、輔導產業轉型、發展智慧觀光及推廣體驗觀光」等 5 大策略，落實執行計畫，積極打造臺灣觀光品牌，形塑臺灣成為「友善、智慧、體驗」之亞洲重要旅遊目的地。持續針對東北亞、新南向、歐美長線及大陸等目標市場及客群採分眾、精準行銷，提高來臺旅客消費力及觀光產業產值。推動「2018海

圖1-13　臺灣以城市魅力及自然風情獲得美國紐約時報旅遊版2014全球52個必訪地點第11名。

灣旅遊年」主軸，建構島嶼生態觀光旅遊。執行「重要觀光景點建設中程計畫
（2016～2019年）」，打造國家風景區 1 處 1 特色，營造多元族群友善環境。

3. 推動區域郵輪合作：擴大區域內郵輪市場規模，吸引國際郵輪常駐亞洲區域，共
　 創亞洲郵輪產業商機；開拓陸資及在陸外資企業來臺獎勵旅遊，爭取東南亞5國
　 新富階層等新興客源市場旅客前來體驗臺灣獨特的風土民情、美食特產等人文特
　 色及自然景觀，形塑臺灣為亞太重要旅遊目的地。

4. 推廣關懷旅遊：持續推廣無障礙與銀髮族旅遊路線，落實環境教育，結合社區
　 及地方特色，完備環境整備；強化「臺灣好行」與「臺灣觀巴」的品質與營運
　 服務、建置「借問站」（圖1-14）及擴大i-旅遊服務體系密度，提供行動諮詢
　 服務。例如「借問站」除設有觀光局形象識別標誌，還備有散步地圖摺頁、QR
　 code引導遊客方向，取得周遭食、宿、遊、購、行資訊，提供「加水」、「外
　 語溝通」、「免費WIFI上網」及「洗手間」等服務，讓遊客的旅遊過程融入了
　 「在地」與「人情味」，創造一遊再遊的吸引力。

圖1-14　觀光局推廣全省景點借問站建置，吸引國內外自助行旅客到訪休息，體驗臺式熱情諮詢服務。

5. 新南向政策

西元2016年9月，行政院提出「新南向政策推動計畫」，從「經貿合作」、「人才交流」、「資源共享」與「區域鏈結」四大面向著手，希望與東協、南亞及紐澳等國家，建立更緊密的合作，並營造經濟共同體意識。在四大面向的合作計畫中，其中，人才交流和資源共享二個面向，為我方帶進大量觀光旅客。

人才交流以人為核心，重點放在深化南向國家與我國產業界及學界的人才交流與培育，主要作法為：擴編臺灣獎學金，吸引東協及南亞學生來臺就學，學成後可提供就業機會。資源共享則是運用文化、觀光、醫療、科技、農業、中小企業等軟實力，爭取多邊合作機會，希望藉由行銷臺灣的影視、廣播、網路遊戲，增加南向國家對臺灣的認識。

配合南向政策，政府也擴大對南向國家的觀光宣傳，推動穆斯林旅遊友善環境，放寬東協及南亞國家來臺的觀光簽證。自西元2016年起，南向國家來臺旅客人數年年出現正成長。到了2018年時，開始出現明顯成效，新南向國家總體來臺旅客達243萬人次，2019年，來臺旅客達257.8萬人次，占臺灣全年入境旅客人數21.7％。

2018年越南來臺旅客數為49萬人次，達到最高峰。但2019年，越南回跌至40.4萬人次，菲律賓則大幅成長至51萬人次，僅次於馬來西亞的56萬人次，成為新南向國家第二大的入境市場。另外，泰國來臺旅客也大幅成長三成，達41萬人次。面對大陸觀光客來臺人數大幅萎縮，南向國家觀光客已成為我國重要旅客來源國。

五、天災人禍的衝擊

天氣異常、傳染病、國與國之間的戰爭或外交衝突，都有可能造成旅客的不安全感而取消行程，或阻斷航空運輸交通，導致已出團的旅行團無法完成，雖然行程未完成並非旅行社過失，但因我國對消費者保護要求較高，發生突發狀況時，常要求旅行社必須承擔大部分責任，造成旅遊業者重大的財務壓力，特別是大型傳染病，觀光產業更是最大受害者，造成觀光旅遊業倒閉潮。

　　旅遊商品具有時效性且無法保存，每年只有 365 天，以航空機位和飯店客房來說，時間過了商品就消失。因此，旅遊產業對天災人禍的承受力特別低，因為，旺季時，旅行社為確保機位和客房，必須預繳高額的定金，甚至提前付款，但如果發生天災人禍致旅客取消機位或訂房，這些預繳費用航空公司和飯店並不會退還，但旅行社卻要將團費返還給旅客，會對旅行社的經營造成極大的損失。

　　近二十年來，天災人禍不斷，日本核能災變、911 恐怖攻擊、冰島和菲律賓火山爆發、颱風、地震、水災和海嘯等，另外，還有傳染病、戰爭及外交衝突……等，這些突發事件對觀光產業都造成很大損失，但這些災害影響範圍不大且有區域限制，受衝擊時間也可預估。所有天災人禍中，特別是大型公共衛生事件（傳染病）損失最為慘重，特別是冠狀病毒所引發的傳染病，影響區域日益範圍大，且時間又長，對全球經濟造成的衝擊，一次比一次更嚴重。

　　近代，首次大型傳染病發生在西元 2002 年，在廣東發現嚴重急性呼吸道症候群冠狀病毒（SARS），病毒並擴散全球，在全世界造成近 800 人死亡（含醫療人員）。SARS 一直到隔年 7 月，才逐漸因天氣轉熱而被消滅。雖然各國政府祭出許多低利的貸款紓困，但在 SARS 期間，已造成上萬家觀光業者倒閉或易主。根據世界衛生組織（World Health Organization；WHO）估計，SARS 在全球造成 300 多億美元的經濟損失。

　　後來，西元 2012 年 9 月又在沙烏地阿拉伯發現中東呼吸症候群冠狀病毒（Middle East respiratory syndrome coronavirus 簡稱 MERS-CoV），也一度造成全球性的恐慌。所幸，中東冠狀病毒的雖然致死率高，但傳染力不強，除非是親密接觸，在一般情形下不易人傳人感染，並未出現持續性的社區內傳染。

　　對全球經濟衝擊最大的傳染病，應該為西元 2019 年底在中國武漢發現，世界衛生組織命名為「2019 新型冠狀病毒」（2019-nCoV），雖致死率對比前二次傳染病並不高，但因傳染力強，再加上中國官方介入防疫速度較慢，世界衛生組織也未發出警告，導致發生全球性新型冠狀病毒大流行，全球 195 個國家或地區都出現感染案例，多艘世界知名郵輪也傳出疫情，截至 2022 年 1 月 23 日，新冠肺炎的染疫人數已破 3.4 億人，造成 559 萬人死亡，且病歿數不斷增長，累計確診數最多的國家依次為美國、印度、巴西、英國、法國、俄羅斯等。

1

　　根據 WHO 推估，這次新型冠狀病毒造成的經濟損失，預估為 SARS 的四倍以上。新型冠狀病毒導致全球觀光業幾乎停罷，長達二年時間，全球航空公司皆蒙受重大損失，只能策略性縮減航班因應，以國泰和中國南航空為例，初期先鼓勵員工輪休放假，後來，祭出無薪假和高管減薪策略。

　　至於觀光旅館和旅行社部分，因國際觀光業全面停止，雖然政府推出疏困貸款，編列新臺幣 600 億元的特別預算，並推出新臺幣 20 億元的振興抵用券，刺激市場買氣，但對旅行社來說，這些貸款不知何時能申請到，且這些貸款只能應付旅客退款，並無法維持日常開銷，大型觀光業者也只能跟進祭出無薪假，或提前進行設備裝修，更多中小型旅行社和餐飲店只能直接停止營業。

1-3　旅行社的產業特性

　　旅行社本身並無有形產品，是以觀光旅遊服務為導向的產業，易受外在環境如國際情勢、政治因素、外匯變動等；以及內在環境如政局轉變、疫情傳染、社會治安等影響。受到交通、住宿、餐飲、風景遊樂區及其他觀光娛樂單位或組織等上游事業管制，再加上來自產業的競爭與行銷通路的牽制，旅行業的資源雖容易獲取，但好的行程容易受到同業抄襲，缺乏智慧財產權的保護，造成市面上產品同質性高，且由於相關商品取得的成本不一，售價高低與服務品質截然不同，致使旅遊業間的惡性競爭層出不窮。

　　想在百家爭鳴的市場脫穎而出，除了業者本身整合各種觀光資源組合成一套商品進行銷售外，其他部分全須仰賴人員的服務、銷售與推廣。

　　觀光服務業具四大產業特性，分別為：無形性、不可分割性、異質性及易逝性，容易產生旅遊糾紛（圖 1-15）。

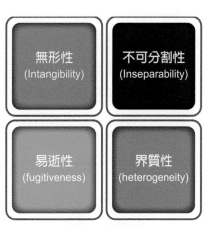

圖1-15　旅行業的產業特性

一、四大產業特性

（一）無形性 (Intangibility)

　　旅行業為旅客代辦出國及簽證手續或安排觀光旅客旅遊、食宿及提供有關服務，並收取報酬的事業，旅遊商品是「無形」的，包括旅遊行程、機位、住宿等，出發前，只看到書面的文字敘述以及精美的圖片，因為產品的無形性特質，使消費者在購買旅遊產品時，無法以感官衡量與檢驗其產品品質，增加了消費者在購買旅遊產品時的不確定感，旅遊行程的品質與真實內容也不易從行程介紹的摺頁，或銷售人員的推薦中得知。在銷售產品時無法鉅細靡遺的描述產品內容，相較於一般實體產品，旅遊產品的品牌形象及聲譽顯得更為重要。

（二）不可分割性 (Inseparability)

　　旅行業是勞力密集產業，須將上游供應的觀光資源整合，需要優質的團隊合作，依賴旅遊相關行業的相互合作，每一個環節、角色都相當重要，缺一不可。旅遊產品具有生產與消費服務發生於同一時間和地點的不可分割性，顧客參與整個服務的生產過程，如旅行社所安排的套裝旅遊行程必須結合交通、住宿、餐飲、娛樂及購物等各相關行業，產品與服務皆需滿足旅客要求。

（三）異質性 (Heterogeneity)

　　這種以人為本的觀光服務產業，是藉由人來傳遞與接收服務，在此過程

零碼會員制(Last Minute Club, Standby Club)

　　因觀光產品的易逝性，業者寧可用折扣價格將剩餘的房間或機位售出，避免使其空置。Last Minute 就是俗稱的「最後 1 分鐘」訂房或訂機票，是將經過推銷和宣傳後仍然空置的房間或機位，以最後 1 分鐘的優惠價格出售（圖 1-16）。雖稱最後 1 分鐘，但實際上是根據各家飯店或航空公司規定的時間內預訂，即可享有最低購買價格。

圖1-16　「最後1分鐘」訂房或訂機票，是將經過推銷和宣傳後仍然空置的房間或機位，以最後1分鐘的優惠價格出售。

中，因人與人之間的互動，不同的服務人員與顧客會產生不同的交互作用，再加上外在環境不同的干擾，服務品質不易控制，容易產生變動，造成異質性。例如：導遊的解說為旅遊產品的一部分，但對導遊解說的評價通常是旅客主觀的感受，而領隊帶團時的服務品質與表現，也會因帶團過程中不同的人、事、時、地、物而有所差異。

（四）易逝性 (Fugitiveness)

旅行服務是一種易逝商品，許多旅館常常會遇到當晚有空房的狀況，當晚空房不僅具時效性，過了今晚就是一筆空房的費用損失，隔日即無法再售；過期的機票也不能再使用，如航空公司在飛機起飛前，機位如沒有人購買，就會喪失銷售機會。旅遊商品並非實體，消費者購買旅遊產品後，碰到臨時取消，也不可能儲存到下次出團再使用，因無法儲存保留，必須在規定期限內使用完畢，具無法儲存性。

因此市場上有「零碼會員制」(Last Minute Club, Standby Club)，就是將經過推銷和宣傳後仍然空置的房間或機位，在最後時間以優惠價格出售，但必須先加入該公司會員俱樂部即擁有優先預訂的機會及最低促銷價格的保證。另外，國際訂房系統 Hotels.com 提供「限時優惠，倒數計時」，是一種以時間切割的促銷概念。

二、容易造成的旅遊糾紛

由於旅行業的四大產業特性，因此很容易造成消費者與旅行業者的糾紛（圖 1-17），根據中華民國旅行業品質保障協會統計旅遊糾紛案件（表 1-2）得知，在 1990 年 3 月至 2021 年 10 月期間共計受理調處 24,457 件糾紛，其中客訴的案由類別大多包括：

圖1-17 大陸港澳地區旅遊經常發生旅遊糾紛

表1-2　中華民國旅行業品質保障協會調處旅遊糾紛「案由」分類統計表

案由	調處件數	百分比	人數	賠償金額
行前解約	8,021	32.8	29,107	36,806,885
機位機票問題	3,338	13.65	9,949	18,699,780
行程有瑕疵	2,555	10.45	23,481	28,920,901
其他	2,654	10.85	9,069	8,375,950
導遊領隊及服務品質	1,897	7.76	10,411	16,086,325
飯店變更	1,557	6.37	9,822	11,311,776
護照問題	1,039	4.25	2,631	12,155,570
不可抗力事變	538	2.2	3,482	3,938,460
購物	586	2.4	1,573	3,191,876
意外事故	377	1.54	1,454	8,195,191
變更行程	306	1.25	1,975	3,082,049
訂金	208	0.85	1,515	2,037,047
行李遺失	225	0.92	490	1,496,872
代償	251	1.03	19,928	71,053,789
中途生病	170	0.7	893	1,581,646
溢收團費	212	0.87	1,191	2,170,288
飛機延誤	168	0.69	1,475	2,531,274
取消旅遊項目	168	0.69	1,027	2,016,348
規費及服務費	81	0.33	261	213,568
拒付尾款	49	0.2	820	1,030,500
滯留旅遊地	45	0.18	246	1,218,809
因簽證遺失致行程耽誤	12	0.05	51	116,900
合計	24,457	100%	130,851	236,231,804

資料來源：中華民國旅行業品質保障協會　統計時間：1990.03.01～2021.12.31

1. 行前解約問題：人數不足、生病、臨時有事、契約內容不符、訂金被取消等。
2. 機位機票問題：機位未訂妥、飛機延誤、退票糾紛。
3. 行程有瑕疵：取消旅遊項目、景點未入內參觀、變更旅遊次序、餐食不佳。
4. 其他：不可抗力的事變、代辦手續費、行李遺失、尾款、生病等。
5. 導遊領隊及服務品質：強索小費、強行推銷自費活動、帶領購物。
6. 飯店變更：變更飯店等級、未依約提供簽訂的房型、飯店設備、飯店地點。
7. 證照問題：護照未辦妥、出境申辦手續未辦妥（例如役男出境手續費或過去的出境證條碼）、簽證未辦妥、證照遺失。

　　以上各種案由，以行前解約、行程有瑕疵、機位機票問題、導遊領隊的服務品質為主要調處案件內容，此與觀光服務產業的四大特性息息相關，其發生事件數與比例（表 1-2）；依旅遊地區統計旅遊調處糾紛，則以東南亞為最多，占 24.72%，東北亞占 20.93% 次之（表 1-3）。數據顯示，中港澳及亞洲地區的旅遊行程，糾紛發生機率較高，國人如欲前往當地旅遊，事前可得妥善計劃安排。

表1-3　中華民國旅行業品質保障協會調處旅遊糾紛「地區」分類統計表

地區	調處件數	百分比(%)	人數	賠償金額
東南亞	6,045	24.72	29,270	46,905,714
大陸港澳	4,614	18.87	19.377	26,149,783
東北亞	5,120	20.93	23,739	26,970,922
歐洲	3,210	13.13	11,748	26,483,451
美洲	1,594	6.52	6,946	18,089,977
國民旅遊	2,104	8.6	14,067	8,008,427
紐澳	603	2.47	3,003	5,980,617
其他	283	1.16	1,414	3,902,111
中東非洲	692	2.83	2,412	4,084,821
代償案件	192	0.79	18,875	69,655,981
合計	24,457	100	130,851	236,231,804

資料來源：中華民國旅行業品保協會，統計時間：1990/03/01～2021.12.31

　　旅行業產業進入門檻低，加上旅遊產品同質及取代性皆高，旅行業的專業知識又很容易獲取，服務並沒有專利，也無固定保障。在無形產品的提供上，旅行社扮演協調的角色，顧客接觸到旅遊行程，旅行社負責將所有的過程串連起來，尋求對自己最為有利的組合。但在現今資訊普及化的時代，消費者都可自行搜尋獲取旅遊資訊，也享受行程規劃的自主性；而且新產品的開發極易受到同業的抄襲，旅客對旅遊產品無絕對的忠誠度，迫使旅行業者以削價作為競爭手段，大幅壓縮營業利潤，造成旅遊業經營環境惡質化。

　　目前，旅遊產業受到網路衝擊正產生極大變化，網路旅行社捨棄傳統旅行社的行銷宣傳方式，不再透過平面媒體行銷，將省下來的廣告和人力成本，以降價競爭的方式，直接回饋給消費者，造成旅遊業利潤不斷下滑。

　　此外，航空公司開始精簡成本，降低給予下游旅行社銷售機票的利潤，近來更逐步收回機票業務代理，改由航空公司自己的網路銷售。就長期來看，旅行業已逐漸朝向大者恆大發展，除了增加網路部門外，資本雄厚的老字號傳統旅行社開始採取併購同業的策略，以擴大市占率，或朝下游垂直整合，許多旅行社集資開設購物店、購買遊覽車，或投資平價旅館等旅遊相關產業，將交通和住宿的利潤回饋母集團，以增加經營利潤。

第2章

旅行社的分類及組織架構

學習目標

1. 認識臺灣旅行社依法規的分類及業務。
2. 了解旅行業以實際業務面分類的類別及業務。
3. 從旅行社的營運範圍了解旅行社的工作。
4. 了解旅行社的組織架構有何不同。
5. 認識旅行業的產業結構及上下游關係。

對旅行業的管理和分類，每個國家都不一樣，有些國家對旅行業的管理就像一般行業，沒有特殊的規定，例如美國就很簡單，只要一般工商登記即可，美國旅行業協會 (American Society of Travel Agents, ASTA) 根據業務範圍將旅行社分為兩種：旅行代理商 (Travel Agents) 和旅遊經營商 (Tour Operators)。旅行代理商指個人或公司接受一家或更多的委託人授權，從事旅行銷售及提供旅行相關的服務；旅遊經營商則指從事替個人或團體開發所有付費旅遊生意的公司或個人。

但在許多國家，因旅行社的本質，不論入境接待 (Inbound) 或出國觀光 (Outbound)，都有很多涉外的業務及外匯管理的問題，且一般出國業務都是先收費再提供服務，屬於信用擴張的行業，因此容易產生社會問題，且牽涉到為數眾多的消費者，故大都有一些特別的管理規定，因而產生各種不同的分類。

本章將從法規面及實務面介紹臺灣旅行業的種類與業務範疇，以及從旅行社的組織架構了解該行業的職務與職能。

2-1 臺灣旅行社的分類及業務

　　臺灣旅行社現行的分類乃根據 1988 年旅行業執照在凍結 10 年之後重新開放的「旅行業管理規則」規定，依法規分綜合旅行業、甲種旅行業及乙種旅行業三類（表2-1），但在實務經營上又區分多達 7 種以上，謹就法規類及實務類介紹之。

一、依法規的分類

　　根據交通部觀光局 2020 年 12 月統計，綜合旅行社有 139 家（分公司 397家），甲種旅行社有 2,753 家（分公司 342 家），乙種旅行社有 302 家（分公司 1家），合計 3,194 家及 740 家分公司。

　　基本上，綜合與甲種旅行社的業務規定的範圍相差不大，因臺灣解嚴之後，民主氛圍改變政治及商業的生態，當年觀光局訂定出綜合旅行社的規定，原意是要讓做躉售的旅行業者負較大的責任（這些責任很多都已轉成保險規定），故資本額、保證金及經理人的規定都比較嚴，且初期還須經產、官、學界所組成的委員會之嚴格審核。

　　根據交通部觀光局 2019 年 9 月修訂「旅行業管理規則」，整理如表 2-1。

（一）綜合旅行業

1. 接受委託代售國內外海、陸、空運輸事業的客票，或代旅客購買國內外客票、託運行李。
2. 接受旅客委託代辦出、入國境及簽證手續。
3. 招攬或接待國內外觀光旅客並安排旅遊、食宿及交通。
4. 以包辦旅遊方式或自行組團，安排旅客國內外觀光旅遊、食宿、交通及提供有關服務。
5. 委託甲種旅行業代為招攬前款業務。
6. 委託乙種旅行業代為招攬第4款國內團體旅遊業務。
7. 代理外國旅行業辦理聯絡、推廣、報價等業務。

表2-1　臺灣旅行業分類及設立規定比較表

類別	規定	資本額	保證金	專任經理人	履約保證 保險金額	旅行業品保協會 會員保險金額
一	綜合旅行業	3,000 萬元	1,000 萬元	＞1 人	6,000 萬元	4,000 萬元
	分公司	150 萬元	30 萬元	＞1 人	400 萬元	100 萬元
二	甲種旅行業	600 萬元	150 萬元	＞1 人	2,000 萬元	500 萬元
	分公司	100 萬元	30 萬元	＞1 人	400 萬元	100 萬元
三	乙種旅行業	120 萬元	60 萬元	＞1 人	800 萬元	200 萬元
	分公司	60 萬元	15 萬元	＞1 人	200 萬元	50 萬元

備註
1. 分公司資本額的要求，如原資本總額已達增設分公司所須資本總額者，不在此限。
2. 旅行業保證金應以銀行定存單繳納之。
4. 旅行業經理人應為專任。
5. 履約保證保險得經中央主管機關核准，以同金額的銀行保證代之。
6. 履約保證保險的投保範圍，為旅行業因財務困難，未能繼續經營，而無力支付辦理旅遊所須一部分或全部費用，致其安排的旅遊活動的一部分或全部無法完成時，在保險金額範圍內，所應給付旅客的費用。

8. 設計國內外旅程（圖2-1）、安排導遊人員或領隊人員。

9. 提供國內外旅遊諮詢服務。

10. 其他經中央主管機關核定與國內外旅遊有關事項。

圖2-1　綜合旅行社的主要業務以開發國外團體套裝旅遊為主力產品

（二）甲種旅行業

1. 接受委託代售國內外海、陸、空運輸事業的客票或代旅客購買國內外客票、託運行李。
2. 接受旅客委託代辦出、入國境及簽證手續。
3. 招攬或接待國內外觀光旅客並安排旅遊、食宿及交通。
4. 自行組團安排旅客出國觀光旅遊、食宿、交通及提供有關服務。
5. 代理綜合旅行業招攬旅客國內外觀光旅遊、食宿及提供有關服務。
6. 代理外國旅行業辦理聯絡、推廣、報價等業務。
7. 設計國內（圖2-2）外旅程、安排導遊人員或領隊人員。

圖2-2　阿里山是很熱門的國內旅遊路線

8. 提供國內外旅遊諮詢服務。
9. 其他經中央主管機關核定與國內外旅遊有關的事項。

（三）乙種旅行業

1. 接受委託代售國內海、陸、空運輸事業的客票，或代旅客購買國內客票、託運行李。
2. 招攬、接待本國旅客或取得合法居留證件之外國人、港澳居民及大陸地區人民國內旅遊、食宿、交通及提供有關服務。
3. 代理綜合旅行業招攬國內團體旅遊業務。

4. 設計國內旅程。

5. 提供國內旅遊諮詢服務。

6. 其他經中央主管機關核定與國內旅
遊有關事項（圖2-3）。

前 3 項業務，非經依法領取旅行業
執照者，不得經營，但代售日常生活所
須陸上運輸事業的客票，不在此限。

圖2-3　旅行業另設公司經營觀光巴士或遊覽
車業務，以提供旅客便利的交通服務。

（四）綜合、甲種、乙種三類旅行社差異

旅行業區分為綜合旅行業、甲種旅行業及乙種旅行業三種。

1. 甲種與綜合的差異：甲種不得委託其他甲、乙種旅行社代為招攬業務。
2. 乙種與甲種的差異
 (1) 乙種不得接受代辦出入國證照業務。
 (2) 乙種不得接待無合法居留證之國外觀光客。
 (3) 乙種不得自行組團或代理出國業務。
 (4) 乙種不得代售或代購國外交通客票。

簡單的說，綜合旅行社可以做同業躉售國內外旅遊市場；甲種可以做國內外旅
遊市場，不能做同業；乙種只能做國內旅遊市場。

二、依實際經營模式的分類

以旅行業實際經營模式，可分為以下 10 種類別，詳細說明於後。

（一）零售旅行代理商 (Retail Travel Agents)

相對於旅遊躉售商或旅遊經營商，零售商自己不包裝產品，也不做躉售業務，
直接面對消費者從事招徠，銷售機車船票、旅館訂房或其他旅遊同業的產品，並提
供相關諮詢服務。他們也可能自己組團，或與其他同業合作聯營。由於經營成本與
風險較低，且具彈性發展的空間，因此在旅遊市場上數量最多。

（二）旅遊躉售商（批售業者）(Tour Wholesalers)

以專業人力配合整體規劃的組織，經營包辦旅遊 (Package Tours) 批售業務的旅遊經營商，設計易於控制及符合大眾旅客需求的旅遊產品，以量化方式包辦同業旅客，並訂定團體名號及出發日期，其旅遊產品依經營專長可分為：長線（如歐洲、美洲、紐澳等）、短線（東南亞、東北亞、大陸線等）。在銷售策略上依據經驗能力與同業關係及市場定位，目前屬我國綜合旅行業的主要業務。除透過自己的營銷系統直售外，並委託其他旅行代理商代售，例如鳳凰旅遊榮獲 2015 金質獎的「義大利天空之城彩色島雙米其林三高鐵 9 天」（圖 2-4）；也有只做躉售（批售），不經營直售的業者。

（三）旅遊經營商 (Tour Operators)

隨著旅遊市場日益擴大，原僅代售機票、車票、船票及代訂旅館、代辦出國手續的旅行代理商，已無法適應消費大眾的需求，於是專門經營各種包辦旅遊行程的旅遊經營商應運而生。

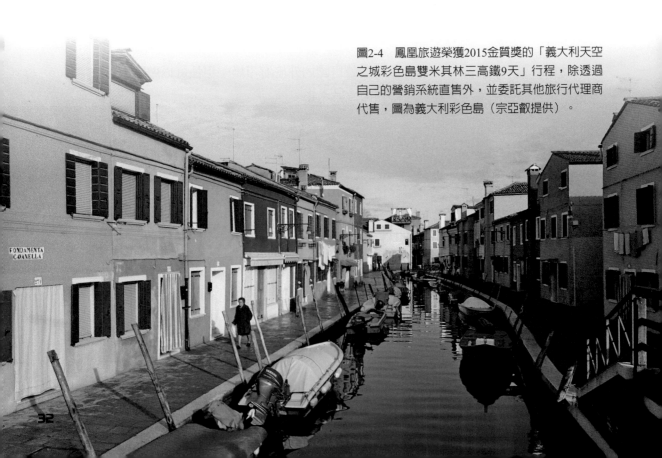

圖2-4　鳳凰旅遊榮獲2015金質獎的「義大利天空之城彩色島雙米其林三高鐵9天」行程，除透過自己的營銷系統直售外，並委託其他旅行代理商代售，圖為義大利彩色島（宗亞叡提供）。

　　旅遊經營商通常專注在設計旅遊產品，旅遊產品可自己銷售或批發給零售旅行代理商銷售，在性質上，具有薑售商、零售商或薑售兼零售商的地位（雙重角色）。基本上，旅遊經營商可分為兩種：

1. 出國遊程經營商(Outbound Tour Operator)
2. 入境遊程經營商(Inbound Tour Operator)

（四）地接社 (Local Agents)

　　臺灣旅行業所稱的「Local」或「Local Agents」，是指我國旅行社承辦出國旅遊業務在國外當地的代理經營商 (Local Operators, Land Operators)，或指在旅遊目的地為臺灣業者安排當地旅遊、住宿膳食、交通運輸的旅行代理商。

（五）統合包商 (Consolidators)

1. 票務中心(Ticketing Centers/ Ticket Consolidators, T/C)：根據國際航空運輸協會(International Air Transport Association, IATA)的「銀行清帳計畫」（The Billing & Settlement Plan, BSP，其作業流程見圖2-5）規定，由銀行提供鉅額的保證金，作為特定航空公司的票務薑售商，一般稱為票務中心。統合包商代理機票薑售業務，向航空公司以量化方式取得優惠價格，與旅遊同業配合代為開立機票。
2. 簽證中心(Visa Centers, VC)：目前世界各國簽證規定不同，簽證中心主要是協助同業對各地區簽證方面的諮詢，同時也可代為服務，以節省同業成本。

（六）專業中間商 (Specialty Intermediaries)

　　在歐美國家旅行業的分工更細，有所謂專業中間商，如會展、獎勵旅遊或專賣郵輪旅遊產品的業者。他們會和旅行業合作，甚至有些自己本身也是旅遊業者，會以其專業的角色，協助企業客戶達成旅遊和其他特殊目的：

1. 集會及大型會議策劃業者(Meeting and Convention Planners)：在美國，此類業者一般都會加入專業會議籌劃者協會(Professional Congress Organizers, PCOs)或認證會議專家協會(Certified Meeting Professionals, CMPs)等組織。目前在臺灣已有國際會議公司專門經營此類型業務，瓜分旅行社市場。

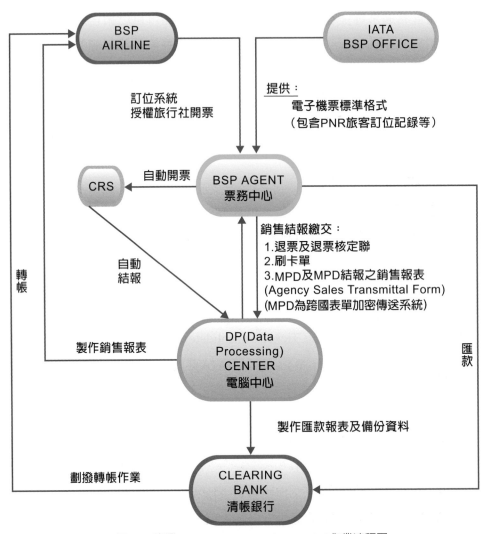

圖2-5 臺灣BSP(Billing and Settlement Plan)作業流程圖

2. 獎勵旅遊公司(Incentive Travel Company, Destination Management Company)：在臺灣，交通部觀光局所界定的會獎旅遊產業(MICE Industry)範疇，包含一般會議(Meeting)、獎勵旅遊(Incentive)、大型會議(Convention)及展覽(Exhibition)四部

> **○ MICE**
>
> MICE 的市場為 Meeting（小型會議）、Incentive（獎勵旅遊）、Convention（國際會議）、Exhibition（展覽），意義為「以集會、獎勵與展覽為主的會議」。

2

分。會獎旅遊已成爲城市發展、國家形象宣傳極爲重要的大型生意，除了專業的會議公司之外，市場亦出現「專業的誘導獎勵旅遊公司」(Motivation-incentive Travel Companies)，是一個爲客戶規劃、組織、推廣，由企業客戶負擔或補貼全部費用的旅遊，以激勵公司員工士氣。（圖2-6）。

3. 郵輪業者(Cruise Agents)：世界級的豪華郵輪噸數愈趨大型化，郵輪不只是海上移動的觀光飯店，也是大型的主題樂園，各種設施，如游泳池、三溫暖、賭場、夜總會、KTV、酒廊、舞廳、餐廳、電動遊樂場、圖書館、電影院、SPA中心等，應有盡有（圖2-7）。一般郵輪產品的銷售及操作，有一定的難度和訂金被沒收的風險，因此必須由專業的郵輪代理或旅行業者推廣。

圖2-6　會獎旅遊是全球旅行業都積極爭取的市場。圖為2016年美商安麗臺灣的營銷菁英們在澳洲雪梨舉行會議和旅遊，並創下單日最多人攀登雪梨大橋的新紀錄。

安麗臺灣提供

圖2-7　高級郵輪通常含有各種娛樂設施，極盡豪華。圖為「海上綠洲」游泳池，甲板上包括傳統游泳池、「海灘」游泳池、體育游泳池。

（七）網路旅行社 (OTA, On-line travel agents, E-Agents, Internet Travel Agents)

網際網路的蓬勃發展，幾乎所有的旅行社都擁有自己的官方網站介紹及推廣產品，但電子商務牽涉到多領域的專業技巧。在臺灣，產品行銷以網路為主，並在網上成交的旅行業者，就稱之為網路旅行社，例如：易遊網 (ezTravel)、易飛網 (ezfly)、燦星網旅行社等，就是以網路旅行社開始發展，但後來為了增加業績，才增加門市通路，已跟一般實體旅行社沒什麼差別了。

拜網路科技之賜，網路除了可提供線上訂購機票，連飯店訂房、自由行或租車、辦理護照、簽證等，也都可以一併在線上處理，網際網路提供了消費者即時全方位的資訊服務。

網路旅行業除了提供 24 小時不打烊的網路服務外，透過網際網路連線，旅遊網站更提供國內外機票購票與即時訂位的服務，方便顧客透過網路交易，不僅一次完成相關程序，並且可以直接透過網路下載列印電子機票，省卻傳統訂票的物流遞送程序。

網路旅行社與實體旅行社一樣，為了擴大業務量都可大量出團，並開立許多實體門市；許多實體旅行社也須升級建構完整的網路機制，以提供消費者更好的資訊和服務，目前在臺灣，實體旅行社已無法忽視電子商務的發展趨勢。

旅遊趨勢新知

國外大型旅遊網站

歐美旅遊網站如 Travelocity、Expedia 等，提供電子商務平臺銷售各種旅遊產品，沒有地域及上班時間的限制，已發展至相當規模。

中國大陸的攜程網 (Ctrip)、易龍網 (eLong) 等網路旅行社的話務中心，像個極大的工廠一樣，同時都有數千人，甚至上萬人的旅行社話務業者 (Call Center Travel Agents) 在接生意（圖 2-8）。

圖2-8　Expedia（智遊網）APP，可以很簡單的搜尋到最划算的飯店、機票與最完整的旅遊地點。

（八）連鎖店、各地營業處、分公司或服務網點 (Store Front Travel Agents)

在臺灣申請設立旅行社的門檻並不高，靠行租桌子自己做生意亦可，但也造成市場混亂，零售旅行社還像過去雜貨店一樣，什麼都賣，不一定專賣哪一家躉售商的產品；因加盟連鎖的模式尚未走出成功模式，使得部分旅行社捨棄連鎖加盟的方式，自行廣設分公司，深入社區經營。而在大陸因有旅行業法的規範誘導，到處可見僅提供銷售和旅遊諮詢服務功能的旅行社服務點。

（九）個人旅行商 (Individual Travel Agents)

旅行業是以人為主體的行業，管理不易且競爭激烈，有些資深人員也不願意受制於固定的管理方式，因此在臺灣有「靠行」，大陸有「掛靠」，在歐美則有「居家旅行業者」(Home Based Travel Agents, HBTA) 或獨立簽約業者 (Independent Contractors)，也有共同的協會組織（圖 2-9）。

圖2-9　歐美的居家旅行業者，不受傳統旅行社公司的限制，其較富有彈性、多樣化的特性，深受旅客喜愛。

（十）靠行、各地牛頭、掛靠、包桌加盟、承包

臺灣各行各業競爭激烈，每個人都喜歡自己當老闆，計程車甚多個人老闆掛靠車行，理髮美容院掛靠椅子；旅行社也一樣，當老闆付不出薪水無法存活下，不如收留靠行的業務人員，共同分攤證照送件及稅務的費用，由類似國外的居家旅遊業者，但在法律之下，每個人都是合法的旅行業者，並沒有所謂靠行的業者，一旦發生任何問題，還是必須由公司總負其責，無法切割責任。

旅遊趨勢新知

居家旅行業者

根據美國的統計，「居家旅行業者」平均年齡大都在 45 ～ 60 歲之間，很多是退休或是一般旅行社的員工轉任。「居家旅行業者」加盟或掛靠在自己的旅行社主社 (Host Travel Agency)，使其成為旅行社的一員，在美國已有旅行社主社職業工會 (Professional Association of Travel Hosts)，提供「居家旅行業者」參加，以輔導維護同業的品質及信譽。

旅行業經營模式分類整理，如下表 2-2。

表2-2　旅行業經營模式分類表

名稱	簡述
零售旅行代理商 Retail Travel Agents	是目前旅行社市場上數量最多的旅行業，偶爾也可能自己組團，或與其他同業合作聯營。
旅遊躉售商 Tour Wholesalers	目前屬綜合旅行業的主要業務。除透過自己的營銷系統直售外，並委託其他旅行代理商代售，也有只做躉售不經營直售的業者。
旅遊經營商 Tour Operators	1. 出國遊程經營商 (Outbound Tour Operator) 2. 入境遊程經營商 (Inbound Tour Operator)
地接社 Local Agents	指我國旅行社承辦的出國旅遊業務，在國外當地的代理經營商 (Local Operator, Land Operator)，或在國外當地代理臺灣業者安排當地旅遊、住宿膳食、交通運輸的旅行代理商。
統合包商 Consolidators	票務中心 (Ticket Consolidator, Ticket Center)、簽證中心 (Visa Center)。
專業中間商 Specialty Intermediaries	1. 集會及大型會議策劃業者 (Meeting and Convention Planners) 2. 獎勵旅遊公司 (Incentive Travel Company, Destination Management Company) 3. 郵輪業者 (Cruise Agents)
網路旅行社 E-Agents, Internet Travel Agents, O.T.A	如易遊網、易飛網、燦星網路旅行社等，主要以網路旅行社開始發展，但後來為了業績的突破，增加門市通路，已跟一般實體旅行社沒什麼差別了。
連鎖店、各地營業處、分公司或服務網點 Store Front Travel Agents	1. 隨著旅行業極大化和極小化兩極的變化趨勢，有部分旅行社，捨棄連鎖加盟的方式，自行廣設分公司，深入社區經營。 2. 大陸因有旅行業法的規範誘導，到處可見僅有銷售和提供旅遊諮詢服務功能的旅行社服務網點。
個人旅行商 Individual Travel Agents	臺灣有「靠行」，大陸有「掛靠」，在歐美則有「居家旅行業者」(Home Based Travel Agents)、或獨立簽約業者 (Independent Contractors)，也有共同的協會組織。
靠行、各地牛頭、掛靠、包桌加盟、承包	在法律之下，每個人都是合法的旅行業者，並沒有所謂靠行的業者，出任何問題，還是必須由公司總負其責，無法切割責任。

2

2-2　旅行社的營運範圍與組織架構

隨著政府大力發展觀光，觀光產業呈現高度成長，網路時代資訊透明化，以及各項新型態的作業流程產生，已衝擊到傳統旅行業的營運模式，例如航空公司訂價及開票流程優化，也會影響旅行業者的利潤，旅行業已不可再扮演過去單純代辦簽證、代訂機票、銷售套裝行程等角色，薄利時代來臨，旅行業需要的是提供消費者全方位的服務，如銷售自由行商品時，須考量消費者到目的地之後的行程，提供當地交通票券、門票等加值選擇，不僅能夠增加消費者對旅行社的信賴，亦為收入增加的管道法門，在網際網路的衝擊下，旅行社已不能只扮演單純代辦業務的配角。

一、旅行社的營運範圍

旅行社提供服務的內容，主要是代辦出入境手續、簽證業務、組織旅行團體成行、訂位開票、替個人或機關團體設計及安排行程、提供旅遊資訊，藉以收取合理報酬的事業。旅行社應評估其財力、人力、經驗及設備等項目，來決定其營運範圍，一般來說，從實務面看旅行社的營運範圍，大致可涵蓋如下 7 點：

（一）代辦觀光旅遊相關業務

1. 辦理出入國手續
2. 辦理簽證。
3. 票務（包含個別、團體、躉售、國際，以及國內的票務內容）。

（二）旅程承攬

1. 旅程安排與設計（包括個人、團體、特殊行程）。
2. 組織出國旅遊團（躉售、直售、或販售其他公司的旅遊商品）。
3. 接待外賓來華業務（包括旅遊、商務、會議、導覽、接送等）。
4. 代訂國內外旅館及其與機場間的接送服務。
5. 承攬國際性會議或展覽會的參展遊程。
6. 代理各國旅行社業務或遊樂事業業務。
7. 某些特定日期或特定航線經營包機業務。

（三）交通代理服務

1. 代理航空公司或其他各類交通工具（快速火車或豪華郵輪）。
2. 遊覽車業務或租車業務。

（四）訂房中心

　　介於旅行社與飯店之間的專業仲介營業單位，可提供全球、國外部分地區，或國內各飯店及渡假村等代理訂房的業務，方便國內各旅行社在經營商務旅客或個人旅遊的業務時，可依消費旅客的需求而直接經由此訂房中心 (Hotel Reservation Center)，取得各飯店的報價及預訂房間的作業；雖然最近有些旅客或旅行社會在飯店網路或訂位系統上直接訂房，惟其房價依然是以訂房中心所提供報價為優。

（五）簽證中心

　　代理旅行社申辦各地區、國家簽證或入境證手續等作業服務的營業單位，尤其在臺灣地區尚未設置簽證代辦服務處的國家，業者必須透過鄰近國家申辦簽證時，不但手續更費周章且成本也相對增加，因此代替業者統籌辦理簽證服務的「簽證中心」便因此應運而生。概括而言，簽證中心所具備的特色如下：

1. 透過統籌代辦，以節省作業成本及人力配置。
2. 經由專業的服務，可減少申辦時的錯失。
3. 可提供各簽證辦理的準備資料說明。

（六）票務中心

　　即旅行社代理航空公司機票，銷售給同業，有這種功能的就稱為票務中心 (Ticket Center)，英文簡稱為 TC。有些 TC 只代理一家航空公司機票，也有代理 2、30 家航空公司機票的 TC，相當於航空公司票務櫃檯的延伸。

（七）異業結盟與開發

1. 與移民公司合作，經營旅行業務或其他特殊簽證業務。
2. 成立專營旅行社軟體電腦公司或出售電腦軟體。
3. 經營航空貨運、報關、貿易及各項旅客與貨物的運送業務等。
4. 參與旅行業相關的訂房、餐旅、遊憩設施等的投資事業。

5. 經營銀行或發行旅行支票，如英國的Thomas Cook（已宣布破產保護）及美國的American Express。

6. 代理或銷售旅遊周邊用品（或與信用卡公司合作）。

7. 代辦遊學的旅遊部分。須注意的是按照規定，旅行業不得從事旅遊以外的其他安排，應以遊學公司專責主導，旅行社則負責配合後半部遊程的進行。

二、旅行社的組織架構

　　臺灣旅行社除了幾家上市櫃公司以外，資本額上億的不多，其他大都仍屬中小企業規模。鳳凰國際旅行社（股）2001 年成為業界第一家股票上櫃，2011 年轉上市；創立於 1999 年，2013 年上市的易飛網國際旅行社（股），為國內臺灣地區網路購票訂位機制的先驅者，2013 年 9 月上市；雄獅旅行社（股）以 24 小時實體店面的全天候服務，打破傳統旅行社的集中辦公模式，重金在全臺各地設立「實體服務店面」，（圖 2-10）顛覆過去消費者對旅行社的刻板印象。2003 年以網路起家，首度以「網路門市虛實整合」的新型態旅行社之姿於 2012 年 2 月上櫃的燦星國際旅行社（股），因整體營運表現未如預期持續虧損，加上外界經營環境影響，已於 2020 年 3 月宣告退出旅行業經營。1988 年 8 月成立的五福旅遊，也在 2018 年 4 月上櫃，還有 1961 年成立的東南旅行社，是臺灣第一家登陸中國設立據點的旅遊業者。

圖2-10　雄獅旅行社打破傳統旅行社的集中辦公模式，改以「店面式」為主，圖為南港車站分公司。

　　國內的旅行社有些專營國民旅遊業務，或有些公司以經營國民旅遊業務爲主、出國旅遊業務爲輔，各公司的組織架構依其業務範圍、功能而有所不同，規模較大者，分工較細；規模較小者，主管與操作人員合併精簡人事開銷，視市場環境而調整組織規模的縮減或擴編，以符合機動性與效益性。以下舉兩個不同規模的旅行社組織圖爲例，案例一爲 10 人以上的公司，專營國民旅遊業務的旅行社；案例二爲上市公司鳳凰旅行社，以供參考比較。

案例一：專營國民旅遊業務的旅行社

　　專營國民旅遊業務旅行社的組織架構（圖 2-11），一般以產品部主導產品企劃、行銷企劃與作業，而業務部則主導銷售，當然各公司的組織不盡相同，但是大多具體而微，或是將許多功能併入同一單位；規模較小者，乾脆由主管兼任，不另專設一職。通常此類旅行社均因市場競爭需求，而依其機能性、效能性作機動調整，或依公司的實際功能需求予以擴編、縮編調整。

1. 產品部功能
 (1) 領導市場主力產品的研發。
 (2) 效能卓越的資訊管理。
 (3) 明快精確的團控決策。
 (4) 優異品質的作業操作。
 (5) 提供顧客導向的服務，協助客戶。
 (6) 創造明日的企業經營與成長環境。
2. 業務部功能
 (1) 推動產品的銷售工作。
 (2) 與客戶接洽，並做好客戶服務。
 (3) 市場情報蒐集及反映，以掌握市場動態及趨勢。
 (4) 完成公司年度銷售量的目標。
 (5) 建立完整的跑區管理系統，並充分支援人力，且與代理商的資訊往返保持暢通。
 (6) 對公司的特殊推廣或強勢產品做重點推銷。

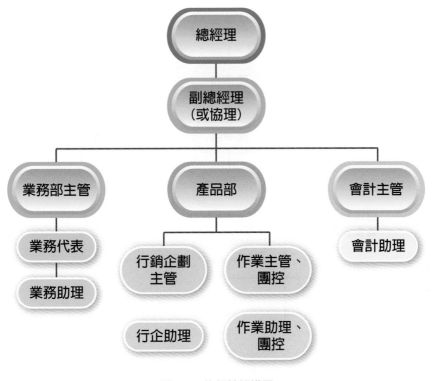

圖2-11　旅行社組織圖

案例二：上市公司旅行社

　　鳳凰旅行社為臺灣第一家股票上市旅行社，也是臺灣第一家直接挑戰 ISO 9001 認證成功的旅行社，鳳凰旅行社的前身為亞洲旅行社，創立於 1957 年，以經營入境接待業務為主。1980 年適逢政府宣布開放國人出國觀光，進而以出國觀光業務為主，業務範疇包括：全球各地的團體旅遊行程、自由行、國際機票，以及各公司行號或機關團體的獎勵旅遊等；主推主題深度行程，如豪華郵輪、世界遺產、古文明、親子旅遊、蜜月、高爾夫等。關係企業有代理全球航空票務及貨運的雍利企業、玉山票務、專精菲律賓及包機業務操作的菲美運通、代理 AA（美國航空）的臺灣中國運通、雍利保險代理，還有國民旅遊業務，其組織架構見圖 2-12。

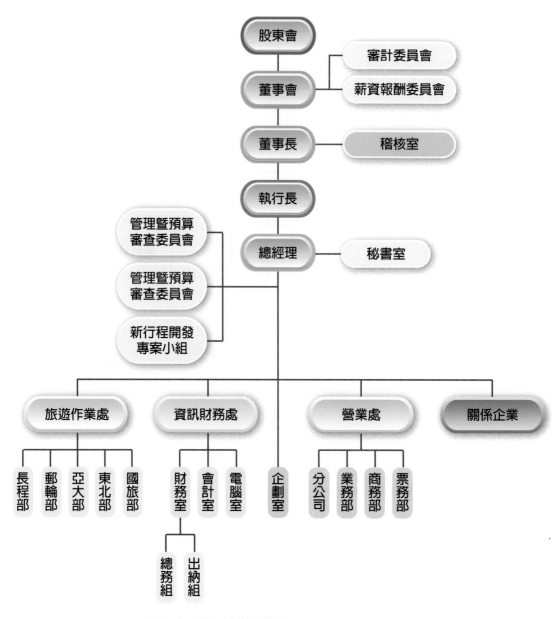

圖2-12　鳳凰旅行社組織圖 (資料來源：鳳凰旅行社網站)

　　鳳凰旅行社設有「ISO 推行委員會」，負責品質系統體系的推行稽核與品質政策的擬定，而「新行程開發專案小組」則負責籌組專案的組織、目標、控制成本進度，以及計劃執行與檢討。主要營運部門功能如下：

1. 旅遊作業處
 (1) 長程部：歐洲、美洲、南非及紐澳等旅遊路線的規劃設計、定價及機位的安排、訂房的接洽及交通設備的承租等旅遊相關事項。
 (2) 郵輪部：郵輪線路的旅遊行程規劃設計。
 (3) 亞大部：負責東南亞、大陸等旅遊路線的規劃設計、定價及機位的安排、訂房的接洽及交通設備的承租等旅遊相關事項。

> **○ ISO**
>
> ISO 即「International Organization for Standdardization」，意為「國際標準組織」，由世界 135 個會員國共同組織成，總會設於瑞士日內瓦。
>
> ISO 9001 為品質管理與品質保證的國際標準，意即公司如取得 ISO 9001 國際品質認證，公司的內部作業品質，與對客戶的服務品質即達國際的品質標準，由 ISO 世界總會頒發 ISO 9001 國際合格證書證實之。

 (4) 東北亞：負責東北亞等旅遊路線的規劃設計、定價及機位的安排、訂房的接洽及交通設備的承租等旅遊相關事項。
 (5) 國旅部：負責國內旅遊路線的規劃設計、定價及機位、車位（高鐵、火車）的安排、訂房的接洽及交通設備的承租等旅遊相關事項。

2. 資訊財務處
 (1) 財務室：分為總務及出納，負責設備及事務用品的採購、人事事務的管理、信件收發、電話接聽，以及有關主管官署變更登記事項的處理事務。
 (2) 會計室：會計帳務處理、各項收支單據的審核、財務預算的編製、決算報表的編造、資金的管理與控制，以及金融機構往來事項。
 (3) 電腦室：電腦化作業的推展、資訊系統的建立及執行、電腦操作訓練、作業系統規劃、程式撰寫及修改，以及電腦資源的安全管理等事項。

3. 企劃室
 (1) 廣告企劃、文案設計、行程表及年鑑製作。
 (2) 產品包裝、供應商的管理及審查、旅遊資訊的製作。
 (3) 與各線控配合行程的研究及發表。

4. 營業處

　(1) 各分公司：所轄地區各項旅遊業務的銷售事項、總公司交辦及授權處理的事項。

　(2) 業務部：各項旅遊產品的銷售事項，以及業務部門人員的訓練及管理，並協調與反應有關同業需求事項。

　(3) 商務部：標團及商務旅遊合約的審查及簽訂事項、商務客戶各項旅遊服務業務的銷售事項。

　(4) 票務部：客票、訂房業務的銷售、同業票務資訊的蒐集及調查事項，並協助處理票務客戶售後服務事項。

2-3　旅行業的產業結構

　　旅行業在觀光產業中扮演中間轉介的角色，主要負責整合上游如住宿、交通、餐飲、零售及遊憩業等其他觀光事業的資源，設計包裝成旅遊產品，以滿足下游旅客各式各樣的觀光需求，提供旅遊服務，因此在觀光事業中是極為重要的一環。該行業上、中、下游產業關聯如圖 2-13 所示：

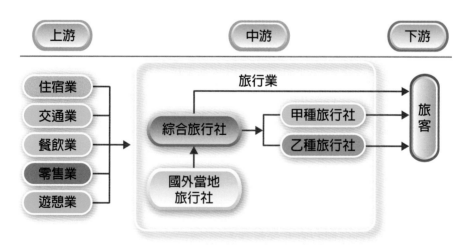

圖2-13　旅行業產業關聯圖 (資料來源：鳳凰旅行社年報)

2

近年來，旅遊產業面臨嚴酷的經營競爭態勢，為求脫穎而出，新產品及行銷方式不斷推陳出新，導致旅行業的產業結構產生下列變化：

（一）機票機位優勢不再

航空公司與旅行業通路產生質變，其中最明顯的就是旅行業收益中來自航空公司販售機票的佣金收入持續減少，團體機位取得不易，甚或價格高於散客機票，探究其原因除因網際網路售票訂位方便外，「電子機票」亦為目前新趨勢，機票電子化後可大量減少航空公司通路成本以提升獲利，致使旅行社的加值服務被削減。

（二）航空公司轉為競爭關係

航空公司從過去機位提供者逐漸朝向套裝旅遊行程的販售者，如長榮假期、蘭花假期、港龍假期、寵愛假期（圖 2-14）等，航空公司直接介入旅行產品的程度愈深，愈使航空公司由過去旅遊業者的上游供應商轉變為同業的競爭關係。

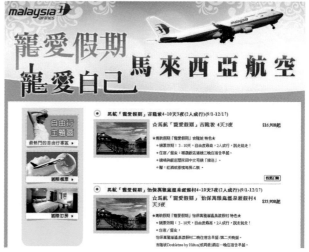

圖2-14　馬來西亞航空「寵愛假期」直接推出旅行產品，使航空公司由過去旅遊業者的上游供應商轉變為同業的競爭關係。

（三）網路旅行社崛起

網路旅行社崛起，旅行產品線上購買及旅遊資訊全面開放，引導旅遊新趨勢。消費者可在線上完成即時訂房、國際機票即時訂位與購票，甚或海內外旅遊的線上報名等，程序簡便又節省時間，可預見未來網路購買旅遊產品將成趨勢。以往因資訊取得不易，旅行業者在產品包裝上有無限大的揮灑空間，但如今市場上大部分旅遊資訊不但免費且隨手可得，此轉變將改變旅遊生態，壓縮旅遊業者的生存空間。

由於旅行業進入障礙低，因而出現「牛頭」、「靠行」或「承包」等模式，造成旅遊市場惡性競爭且素質參差不齊，為求市場占有率，部分業者不惜降價求售甚作

賠本生意；面對網際網路興起與企業多角化經營日益盛行，企業將本業與異業垂直或水平整合的經營型態蔚為風潮，使原本趨於飽和的旅遊市場競爭更加激烈。面對同業的削價競爭，旅行業者如何堅持服務品質、區隔市場，提高產品的附加價值及競爭力，並重擬與航空公司的合作模式，才能贏得消費者的青睞。

第3章

旅行業職涯學習藍圖

學習目標

1. 認識旅行業產品部、業務部等各部門的職務內容。
2. 了解旅行業各專業人員需要的工作技能。
3. 從旅行業職涯學習藍圖了解自己的志趣發展。
4. 學習當一個旅業旅人的正確態度。

　　喜歡旅行、散步，或擁有曾在背包客棧、民宿打工換宿的經驗，你就適合旅行業工作嗎？想當上國際領隊，可以免費周遊列國，又有豐厚的收入，這是你想進入旅行業的夢想憧憬嗎？其實旅行業同業競爭慘烈，專業知識永遠學不完，消費者的要求認知差距太大，工作缺乏準則，待遇低，業績壓力龐大，旺季有加不完的班等。旅行業雖是個創意的工作，但有腦力密集趣味盎然的一面，也有勞力密集、辛苦無趣的一面，兩者相生相伴、密不可分。

　　任何工作或職務，本身就是個複雜組合，沒有人能只挑好的，不要壞的，事實上「不經一番寒徹骨，焉得梅花撲鼻香」，「滾石不生苔」，哪一行都是一樣，「努力、堅持」才是成功的不二法門。

　　本章整理中大型旅行社的職務功能與所需要的技能，以及未來職涯發展的可能性，以及成為一個旅業旅人必須要具備正確的人生態度，方便讀者了解，順應自身的興趣與潛質選擇發展路徑。

3-1　旅行業從業人員具備的條件與態度

　　觀光休閒旅遊系所的學生，或剛畢業的社會新鮮人，懷抱夢想與憧憬想進入旅行業，但旅行業雖是個創意工作，有腦力密集趣味盎然的一面，也有勞力密集辛苦無趣的一面，兩者相生相伴、密不可分，除了夢想成為旅行團中的靈魂支柱，當一名國際領隊帶團旅遊外，首先你是否要檢視一下自己是否具備了從事旅行業工作的特質與條件呢？

一、旅行業從業人員的特質

　　喜歡旅遊不一定就適合從事旅行業，要看看你是否具有下列特質（圖3-1）？具有藝術特質的人會較有豐富的想像力以及敏銳的直覺和靈感（圖3-2）；具感性特質的人對生活有感，對消費者較容易有同理心；具理性特質的人能對市場冷靜研判，並擬訂戰術和戰略。

1. 藝術方面特質
 (1) 豐富的想像力
 (2) 敏銳的直覺
 (3) 突發靈感
 (4) 長期累積經驗
2. 感性方面特質
 (1) 洞察消費者心態
 (2) 掌握傳媒技巧
 (3) 迎合未來趨勢
 (4) 發揮創意
 (5) 富有同情心及同理心
3. 理性方面特質
 (1) 研判市場狀況
 (2) 競爭態勢
 (3) 分辨敵我實力
 (4) 擬訂戰略與戰術

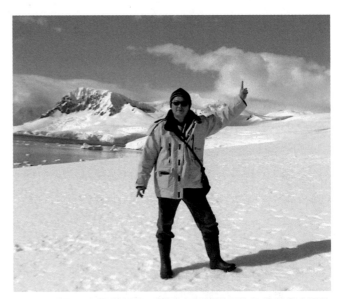

圖3-1　成為一名國際領隊，帶團出國旅遊是旅行業從業人員的憧憬夢想，圖為領隊帶團到南極旅遊（鳳凰旅遊提供）。

圖3-2　具有藝術特質的人會較有豐富的想像力，以及敏銳的直覺和靈感。

二、旅行業從業人員應具備的能力

　　優秀的旅行業人員應具有擅長表達的溝通能力，對顧客需要保持高度互動，公司各部門之間也需要密集溝通，因為專業不同，因此經常要跨越彼此意見，具備樂於和人互動協調的能力，加上完整成熟的邏輯思慮、表達能力，才能正確地整合所有意見，甚至達成共識，確實進行有效的溝通。

　　溝通問題也是旅行業最容易引起旅遊糾紛的導火線，因此適時的掌握溝通技巧、主動積極的告知與服務可減少糾紛，加強消費者的信心。豐富的專業旅遊知識、應付意外事件的機智、任勞任怨服務第一的精神、與旅客建立誠信融洽的友誼，同時還須具備有同理心、耐心、責任心和細心（圖 3-3）。

圖3-3　旅行業從業人員要有膽識、敢冒險，還要多方涉略及喜歡學習。

1. 同理心：能設身處地的了解消費者心理、適時的提供他們溫馨的服務，並滿足遊客的需求，才可提升遊客的滿意度。

2. 耐心：由於從業人員隨時承受不同壓力，故要有服務熱忱、臨危不亂、謙虛態度耐心說服、不拘泥己見，及切忌心浮氣躁任意發脾氣。

3. 細心：據旅行業品保協會旅遊糾紛統計，排前三名的旅遊糾紛與從業人員的細心程度有關，前三名的旅遊糾紛依序為：行程內容問題、班機問題、證照問題，可見細心安排遊客出國事宜是非常重要的。

4. 責任心：面對錯誤時要有責任心，即使非自己的錯也應勇敢負責、耐心解釋並馬上解決。

三、旅行業從業人員應有的職業道德

　　旅行業是個大染缸，每年有無數優秀的大專畢業生投入此行業，很多從業人員月薪無幾，年收入卻甚為豐碩，接觸的業務是國際領域，吃香喝辣，變化多端，往往眼花撩亂，一下子就向下沉淪，迷失自我。因此旅行業從業人員應把握以下職業道德，以免自我淪陷，害人害己。

1. 嚴守誠信原則與基本職業道德：旅行業人員常與各業界等人士往來，接觸面廣，因此易受他人影響而產生偏差行為，且旅行從業人員經常經手旅客交辦的鉅額金錢、個人證件等資訊，應秉持誠信原則與基本職業道德，保護客戶權益，要有道德情操和道德品質。

2. 注意禮儀言談舉止：適時規勸參團遊客在國外時的不當表現，以維護國家形象（圖3-4）。

圖3-4　旅行業人員帶遊客在國外時的行為表現，要隨時注意禮儀言談舉止，以維護國家形象。

3. 謹守分寸與節制：旅行業的行業特性，加上業者的勞役不均，以及所得不平衡，容易造成心態不平衡、管理不易，故人事變動極大，幹部養成不易。如小費收入、購物佣金、自費行程(Optional Tours)的銷售等旅遊服務額外的收入，常與勞務不成正比，在外的領隊比公司的主管、OP作業或任何其他工作人員收入豐厚，利潤的取得超過領隊個人所提供的服務，但很多從業人員不懂節制，因此來的快、去的也快。例如有些新手領隊，帶團的本領沒好好學，但哪裡做購物，哪裡可賣自費行程卻一清二楚，把利益擺在眼前，完全抹殺服務業應有的責任，實為本末倒置，因此謹守誠信原則與基本職業道德才是長久之計。

四、終生學習、儲備能量

這個行業龍蛇雜處，有碩士、博士學位者，也有小學畢業，「世事洞明皆學問，人情練達即文章」，在此行業裡，能力遠比學歷重要，非常公平，但也造成一些亂象。業界的慘烈競爭，拼命降低成本，因而付不起高薪，高學歷高程度的人常不願屈就，知名航空公司徵求空姐，即首開先例，只要高中畢業就可，也是有它的道理；而一般旅行業者招人不易，薪資價碼也不高，大多無合理制度，且無有效的在職訓練，故旅行從業人員的素質程度常有矇混過關、濫竽充數的現象，與消費者的認知要求差距極大。

想在旅行社當個小主管或當小旅行社的老闆都不難，稍微比別人用點心，即可小成，但一擴大規模，問題就會立即發生，書到用時方恨少，碰到的困難五花八門，人事問題最難處理，財務問題攸關生計，生意的來源又比什麼都重要，旺季尖峰時段的人力、物力如何補足，而淡季的存活卻又很難熬，生存已是問題，突破談何容易？因此在每一個崗位上都要腳踏實地，蹲好馬步，隨時保持著旺盛的學習心，取得該有認證與職照，為未來職涯發展作好準備（圖3-5）。

圖3-5　旅行業是個終身學習、學海無涯的行業,從業人員需要隨時充實自我、儲備能量。

五、吃虧就是占便宜

　　「吃虧就是占便宜」這句話是年輕人不容易懂的哲理,做一行怨一行,沒有哪一個行業是好做的,旅行業可提供給人們快樂回憶、知性及感性兼具的產品,客人高興,自己也快樂,又有錢賺,何樂而不為?不計較不怕吃虧,機會自然比較多,當職員晉升的機會就多,做生意好相處,客人自然就多,以消費者的想法為想法,熱心服務,助人為快樂之本,服務好並不會矮一截,秉持著「無我未失,有我難得」的精神,才能給自己成長的空間。

　　旅行業是高階的勞力密集行業,優秀但有個性的年輕人不易適應,進入這一行之後,賺到錢的想改行,沒賺到錢的也想改行,但習慣這一行業後,缺乏其他行業的專長,雖常有厭倦感,改行成功的卻不多,充滿挑戰與無奈。很多人日理萬機,沒有休假、週末、過年過節、甚或晝夜不分,即便收入較豐的領隊、導遊亦有不足為外人道的痛苦,消費者對領隊與其他旅遊服務人員的期望值太高,希望所接觸的都是專家、旅行家、語言家、外交人才或保姆等十項全能的人才,事實上不可能。

六、積極面對，勿輕言放棄

「滾石不生苔」、「戲棚下站久就是你的」，這是在職場上最常見的例子，沒當過配角的人，也幹不好主角的角色，太頻於換工作的人，反而容易失掉機會，試問哪一家在公司位居高位者是頻於換工作的人，答案恐怕是「零」。

企業體要培養一個員工，從陌生到了解、從初探到深入，從基層單位到主管階層，是相當不容易的過程，這得花費多少的時間、金錢與精力，如果說員工動不動就輕言離職，對公司而言，是一種人力資源的損失，對個人而言，也一樣是損失。

臺灣有句俗話講：「水底無一位燒的！」，即水裡的溫度沒有一個地方是溫暖的，意指離開一家公司到另外一家新公司，不管是環境的適應、人際關係的培養等，都要從頭來過，舊公司所遇到的問題，在新公司一樣會發生，因為在舊公司裡面，並沒有把問題解決，只是利用離職來逃避問題罷了！屆時是不是又要重新來過，「不能突破」、「人比人氣死人」、「沒有功勞也有苦勞」的自我解嘲，都是無聊！人生有多少時間可以讓您一次次的浪費，一再地重新開始，難道那是您個人的宿命，與其如此的浪費生命，不如讓我們一起來正視問題，解決問題，切勿輕言離職。

良禽擇木而棲，換工作換口味，有時也無可厚非，但沒有定性，不滿現實，只有壞了自己的心情，嫌「工作呆板，沒有變化」，嫌「所學非所用」，嫌「大材小用」，嫌「工作了好多年，都不如一位新來的！」嫌這、嫌那的，人生多無趣，要想想苦盡甘來的滋味，人生不如意事十之八九，多想想如意的一二，對不如意的八九一笑置之；牡丹沒有綠葉也無法成為其花中之王的美色，做好自己的角色，比當主角更重要，工作神聖，勞動神聖，行行出狀元。

3-2　旅行業從業人員種類及職掌

一般旅行社由數個部門組成，以提供旅客服務，規模愈大的旅行社，組織架構愈複雜，雖然各旅行社規模略有不同，但其基本功能及主要的業務分工不變，其

部門主要為產品部、業務部、團體部、管理部、企劃等部門。除了一般熟知的導遊與領隊外，旅行業的工作內容和種類有哪些呢？就我國旅行業的組織架構而言，大致可分為對外營業功能，以及對內管理功能兩大部分，然後依營業範圍（綜合、甲種、乙種）與營業方向（出國旅遊、外人來臺及國民旅遊）與服務區別（團體躉售、票務躉售、團體直售、票務直售）而產生不同的組織型態。本章以常見旅行社組織圖（圖3-6）為例，介紹旅行業從業人員種類及職掌。

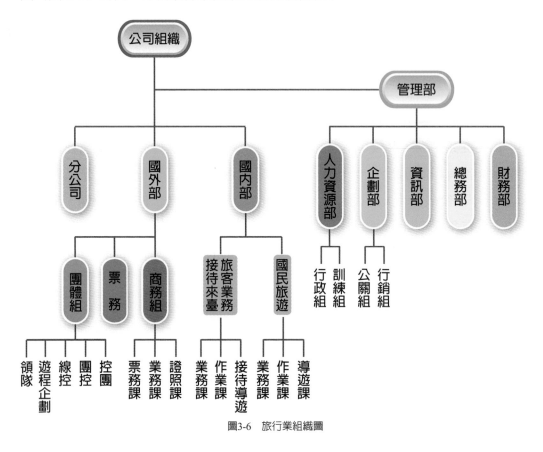

圖3-6　旅行業組織圖

一、旅行業從業人員種類及職掌

旅行業國外部可分為團體和商務兩大部門，國內部可分為負責接待來臺旅客業務及國民旅遊業務，管理部包括財務組、總務組、資訊組、人力資源組及企劃組（表 3-1）。

表3-1 旅行業從業人員種類

部門	從業人員		工作描述
國外部	團體組	遊程企畫 TP, Tour Planner	研擬及策劃公司在市場定位的遊程，並依趨勢及市場需求不斷修正與調整遊程。
		線控 RC, Route Controller	與出團路線相關的上游產業，如航空公司、遊覽車公司、旅館、餐廳及當地旅行社 (Local) 密切聯繫，取得資源與配合。
		團控 TC, Tour Controler	控制團體旅客證照的辦理、航班機位的聯繫及確認，並隨時追蹤。
		控團 OP, Operationist	掌控各團精確人數、掌握證照辦理進度、安排出國行前說明會、旅客住宿名單、與領隊交接、寄發旅客意見反應表。
		領隊 Tour Conductor	出國前的準備作業（行前說明會、護照、機票、簽證等）、機場出境作業及入境作業、與導遊配合旅館遷入及遷出作業、監督旅遊行程的安排。
	票務 Ticket Clerk		負責國內外票價查詢、訂位 (含旅館)、開票。
	商務組	證照課	整理護照、簽證資料，並至各部會送領證照。
		直售 D/S, Direct Sale	對個別參團旅客或自由行旅客的行程規劃與安排（包含代訂機位、旅館）。
		批售 W/S, Wholesale	將公司的遊程產品對下游旅行社作推廣，並協助下游旅行社完成對旅客的承諾。
國內部	導遊 Tour Guide		接送旅客入離境、安排餐食及住宿、景點解說及國情民俗的介紹、提供旅客旅遊資訊、意外事件的處理。
	接待來臺旅客業務 Inbound		接受國外委託在臺旅遊的旅行業務。
	國民旅遊 Domestic		接受國人委託在臺旅遊的旅行業務。
管理部	含財務組、總務組、資訊組、人力資源組及企劃組。		

二、旅行業各部門的職能說明

每家旅行社大小規模略有不同，但基本功能和業務相異不大。大致分為管理部、業務部、企劃部、團體部、產品部等部門（表3-2）。管理部職責為人事、總務、財會等內部行政工作；產品部負責與旅遊行程有關的事務；企劃部總管產品前端規劃與銷售工作；業務部服務直接客戶。

小型旅行社，通常扮演仲介的角色，了解客戶的需求後，再分別與相關單位結合，滿足客戶需求，若是操團旅行社的國外線業務，便安排好行程，請國外旅行社報價，並搭配機票等其它服務，最後形成市售行程表；至於國內線，旅行社安排好行程、一一向配合單位要報價，再給客戶敲定行程。

旅行業中與營收有關的部門有產品部、業務部、票務部、商務部，其中產品部與票務部負責行程規劃及價格制定，業務部及商務部則負責販售行程，即所謂的業務人員；而旅行社的事務人員是屬於綜合性工作，舉凡確認機位、辦理簽證、安排行程及膳宿、聯繫交通工具、預訂旅館等事項，都在其工作範疇內。

（一）產品部

以稍具規模的公司而言，產品部都會有個別負責的線路，如東北亞、東南亞、中國大陸、歐洲、美國、紐澳等路線。工作內容可分為團控、線控，以及 OP 控團人員及票務人員。

表3-2　旅行業各部門的職能說明

職能	主要任務或工作內容
產品部	1. 產品的製作與管理、督導。 2. 領隊管理與派遣 3. 特殊行程估價 4. 出國作業手續
業務部	1. 團體業務管理 2. 跑區管理 3. 應收帳款催收 4. 客戶訴願 5. 蒐集市場資訊 6. 接受諮詢及銷售產品
商務部	1. 服務直接客戶 2. 證照組服務旅客護照及簽證服務
票務部	國內外票價查詢、訂位及開票。
管理部	1. 進度控管 2. 協助公司專案的推動 3. 建立各部門報表、資料檔案。 4. 秘書工作 5. 人力招聘作業 6. 教育訓練 7. 財會、總務。
企劃部	總職產品前端規劃與銷售工作，有些公司企劃部會在管理部內。

1. 線控(Tour Planner, TP)

 整條路線的負責人，負責產品設計、包裝、定價等，需要豐富的業務及帶團經驗、了解並掌握市場需求及產品規劃的特殊性。經常要出國考察景點、飯店，與當地旅行社接洽，回國要設計整個行程，包括航班、行程、參觀景點、餐廳及住宿、交通以及賣點。線控通常是身經百戰、資歷豐富的老鳥，也是各家旅行社爭相挖角的對象。

 一般線控人員大多是從OP或導遊升職來的，因為他要替公司規劃賣相好又會賺錢的旅遊產品，還要跟各家旅行社爭奪便宜機票席位，更要規劃流暢的旅遊行程，是旅行社重要的靈魂人物之一。此外，線控還要擔任客戶、票務與導遊之間的溝通橋樑，解決兩個族群產生的衝突，繼而讓整個旅行團順利出發平安回家，也因此線控一職是許多旅行社很重要的職位之一。

2. 團控(Routing Controller, RC)

 團控人員是當線控人員在國外或外地公出時，實際執行這條路線的工作人員，其工作內容包括取得機位、與航空公司談判票價、計畫性的行銷機位等，須與國外旅行社（或地接社）聯繫各項細節，包括每天出團所訂的飯店房間、餐廳、用車、領隊、導遊等。與線控一樣必須與航空公司打好關係，與航空公司談判票價、取得機位或行銷機位等。

3. 作業人員(Operation Staff, OP)

 作業人員又稱OP人員，主要工作內容為協助團控的工作，負責訂位、開票、處理證件、申請證照簽證等基礎工作，以及團體保險、列印行程表等。還要負責領隊交接細節，包括旅客名單、保險資料、團體分房表、機位劃位資料、團體行程表、當地地接社人員資料，OP人員處理繁瑣事務性工作，且薪資不高，但卻是進入旅行業的第一步。

4. 票務人員

 票務可分為同業票務、直客票務兩種，同業票務服務對象是旅行社同業，就是代訂位、算票價、開機票，有時還要幫忙代訂航空公司套裝行程（機＋酒）；直客票務的對象則是一般商務旅客，不管是擔任哪一種票務人員，有三點是共

通的基本配備：

(1) 要會城市代碼(City Code)及航空公司代碼(Airline Designator Codes)。

(2) 學會航空訂位系統（如：Sabre或Amadeus）。

(3) 知道機場代號(Airport Code)：將每一個機場以英文字母來表示，例如日本成田機場英文全名為Narita Airport，機場簡稱NRT。

有些公司並沒有另外分出直客票務部及直客團體部，如果是這樣，除了同業票務的部分要會之外，還要會簽證、訂房等。在職務的分工上，票務、業務、OP 人員只負責自己分內的工作，上層主管則負責人力規劃、目標設定，並承擔績效的壓力。

（二）業務部

1. 國外業務：可分為直售與團體，直售是直接面對客人作銷售；團體部面對的是各家旅行社，英文稱為Agent (Travel Aqent)。

2. 國內業務：接待來臺旅客業務、銷售團體旅遊、自由行和國民旅遊產品、開發客源與拜訪客戶推廣事宜、成本估算及注意市場需求動向、負責航空公司業務聯繫、同業機票訂位報價等。

（三）專業導遊／領隊

交通部觀光局將帶團出遊的人員細分為導遊和領隊，大多數的人對於領隊和導遊，常將兩者搞混，其實導遊是接待或引導外國旅客來臺觀光的人員，領隊則是引導本國團體旅客出國觀光的人員。不管是領隊或導遊，帶團前都必須事前做足功課，了解客人的背景、習慣、職業等，才能因「客」制宜提供最佳的服務。近年來大陸導遊、領隊都是百中選一，精挑細選出來的，旅遊知識與說話技巧都非常了得；而被派任帶大陸和東南亞的領隊，當地的導遊幾乎可以包辦所有的服務，我方領隊、導遊若再不熱情服務，勤能補拙，加強相關常識的話，一定會讓臺灣的帶團品質大打折扣，這是值得我方領隊／導遊警惕的。

導遊和領隊除了分外語和華語外，所服務的對象也不同，說明如下（表 3-3）。

表3-3　領隊導遊差異比較表

項目	導遊人員	領隊人員
對象	以來華國外觀光客 (Inbound) 為主。	以出國觀光客 (Outbound) 為主（圖 3-7）。
類別	1. 專任導遊 (Full Time Guide)：長期受僱於旅行社，執行一般公司業務及導遊工作。 2. 特約導遊 (Part Time Guide)：臨時受僱於旅行社，執行導遊業務工作。	1. 專任領隊 (Full Time Escort)：長期受僱於旅行社，執行一般公司業務及領隊工作。 2. 特約領隊 (Part Time Escort)：臨時受雇於旅行社，執行領隊業務工作。
執照用途	1. 華語導遊：帶大陸觀光客旅遊臺灣。 2. 英語導遊：帶國外觀光客旅遊臺灣。 3. 日語導遊：帶日本觀光客旅遊臺灣。 4. 其他導遊。	1. 華語領隊：帶臺灣觀光客至大陸旅遊。 2. 英語領隊：帶臺灣觀光客至世界各國旅行（一般路線依所屬旅行社安排）。 3. 日語領隊：帶臺灣觀光客至日本旅遊。 4. 其他領隊。

1. 領隊：領隊人員是以出國觀光客為主，執行引導出國觀光旅客團體旅遊業務。領隊在旅遊途中，必須肩負起照顧團員的工作，從登機、通關、行李、遊覽車、旅館房間、餐食、景點行程等，乃至於客人的健康、安全問題，無處不關照，若稍有閃失，都會對身處異地的團隊造成極大的不便，故領隊又被尊稱為旅遊經理(Tour Manager)。領隊人員須具備以下要件：

圖3-7　領隊人員是以出國觀光客為主，執行引導出國觀光旅客團體旅遊業務。

(1) 豐富的旅遊專業知識。　　(2) 良好的外語表達能力。

(3) 服務時扮演各種不同的角色。　(4) 強健的體魄、端莊的儀容與穿著。

(5) 良好的操守、誠懇的態度。　　(6) 吸收新知、掌握局勢、隨機應變。

2. 導遊：導遊則是在機場接機後，執行接待來臺觀光旅客團體旅遊等相關業務，包含急救常識、旅遊安全與緊急事件處理、觀光活動執行與安排、交通接駁安排、飯店住房登記、外幣兌換、自費旅遊、購物服務安排等。目前國外團有一些路線（如日本或歐美線）有領隊兼導遊的情況，帶團的領隊同時肩負導覽景點與照顧旅客工作。導遊人員須具備以下要件：

(1) 精通一種以上外國語文。

(2) 熟諳臺灣各觀光據點內涵，能詳為導覽。

(3) 了解我國簡史、地方民俗及交通狀況。

(4) 明瞭旅行業觀光旅客接待要領。

(5) 端莊的儀容及熟諳國際禮儀。

（四）領團人員

本國人在國內旅遊有時會選擇旅行社的行程，此時就需要隨車服務人員（即「領團人員」）的存在。領團人員的工作是集「導遊」與「領隊」功能於一身的服務人員，要熟悉團務也要導覽解說，對於臺灣各地的風俗民情、節慶祭典、風景生態必須要熟悉；目前領團人員並未被納入國家考試中，故無正式的執照（圖3-8）。

圖3-8　國民旅遊領團人員認證：由臺北市旅行商業同業公會，於2014年聯合學界共同發起「國民旅遊領團人員認證」，並且採行「學界培訓、業界認證」的合作模式，由學校負責人才培育，業界負責檢定、授證，讓學界養成的人力迅速與業界接軌，並貼近產業需求，達到「訓、考、用合一」的目標。

三、國民旅遊作業職能說明表（表3-4）

表3-4　國民旅遊作業職能說明表

職稱	主要任務或工作內容
總經理 或副理、協理、經理	1. 訂定經營產品計劃與方向 2. 擬定產銷政策標與目標管理 3. 總責年度經營績效及預算執行進度 4. 訂定職掌與工作標準作業規範 5. 研擬人才資源計劃及評估作業 6. 領團管理
業務經理或主任	1. 掌握市場動態 2. 新行程研發 3. 釐訂價格政策與成本控制 4. 人員訓練，業績評估。 5. 問題溝通與協調解決
業務組長 助理業務員	1. 完成上級交待業務，收集資料。 2. 開發客源與拜訪客戶推廣事宜 3. 成本估算及注意市場需求動向 4. 與 OP 人員配合
經理或主任	1. OP 工作的督導與管理。 2. 培訓 OP 助理上線操作工作。 3. 協調相關部門，達成任務。
行銷企劃經理或主任	1. 產品研發，包裝與訓練。 2. 業務支援。 3. 採購管理。 4. 協調相關部門，達成任務。
企劃專員（助理）	1. 協助企劃主管執行相關任務 2. 產品研發、包裝。 3. 行銷活動
領團（領隊）	1. 執行行程活動，進度及專業解說服務。 2. 照料旅客、維護旅遊安全及緊急事故處理。 3. 旅遊沿途行程資訊通報，團費結算。
OP 團控 助理	1. 掌控訂團、出團作業及正常操作。 2. 查核業務人員開列的成本價格及需求事宜。 3. 交團作業的執行。 4. 檔案資料的彙整。
會計、出納	1. 核對資料金額入帳。 2. 統計盈虧報表。

3-3　旅行業職涯學習藍圖

　　很多人對旅行業的職業有很大迷思，總以為這個行業有得玩又有錢賺，又可免費到世界各地旅遊，好像也不須太多的專業知識，工作又自由。事實上夠格的旅行社裡的專業領隊或導遊，其收入絕對不亞於航空公司的空中服務員，不但生活多姿多彩且更容易有成就感，但是想成為一個國際專業導遊，除須精通外國語文，如英語、日語或韓語外，還須精通各國觀光據點資訊，才能詳為導覽；還要了解歷史、地方民俗及交通狀況，持續自我充電，增進新知識，當然也須通過專業證照的認證，養成過程也須經過紮實的基本工磨練。

　　旅遊觀光產業是時下很夯的產業，因其新鮮的工作環境和特殊的性質，以及被看好的發展前景，吸引了不少正在尋覓工作的新鮮人。本文特別整理了旅行社的相關資訊，希望讓欲投入旅行社工作的年輕人，多一點思考判斷的準則。

一、旅行業職場需求與發展

　　第一份工作是未來職場生涯發展的重要關鍵，這份工作是否可以讓你學習到專業技能，提升競爭力，讓你獲得自我成就感之外，也能獲得該有的報酬，前述幾項應是畢業生們求職時長遠的考量，而非因為害怕失業而隨便地挑選工作。圖 3-9 整理出旅行業各主要職務和所須工作技能，對旅行業有興趣的人可以參考，懷抱夢想的社會新鮮人可以從第一線的作業人員，透過紮實的學習選擇未來的職涯發展。有人從旅行業的基層做起，經過幾年歷練後創業，成為經營中英日語收費導覽事業；有人在當領隊、導遊數年之後，由於常接觸遊輪產業，被遊輪公司挖角當高階主管；也有從資訊宅男變身為文創旅遊家。

　　旅行業的工作人員，除了電腦是必備技能外，常用的辦公軟體及多媒體製作則為基本條件，另外若為票務人員，則必須要熟練訂位系統（Sabre 或 Amadeus），以便可以直接與航空公司連線，得知機位的預定情形及存量，更要熟記城市代碼、航空公司代碼、機場代碼，且須具備地理概念。其他各職務都有其必備的工作技能和

專業知識，例如線控就需要豐富的業務及帶團經驗、了解並掌握市場需求，以及產品規劃的特殊性。

　　旅行社的事務繁瑣且緊張，任何一個環節出錯都可能造成旅遊計畫的失敗，因此工作壓力不小，工作機動性高，需要心思細密。內部事務人員女性居多，業務、導遊及領隊則以男性居多。在工作風險上，票務人員若是指令操作錯誤，便要承擔開錯票的風險，航空公司對開錯票的罰金很高，而且旅行社也不會幫忙負擔損失，必須自己概括承受。

二、旅行業職場需求與職涯發展（圖3-9）

圖3-9　旅行業職場需求與職涯發展圖

部門	職稱	工作技能	專業知識/證照	職涯發展
業務部	業務主任（經理）	1.掌握市場動態 2.新行程研發 3.釐訂價格政策與成本控制 4.負責航空公司業務聯繫 5.同業機票訂位報價 6.了解國內業務企劃及業務經驗 7.人員訓練，業績評估 8.問題溝通與協調解決	1.了解國內業務企劃及業務經驗 2.精通英文 3.財務會計概念 4.旅行業經理人證照	1.團控、線控主管。 2.行銷企劃主管 3.領隊 4.導遊
	票務人員	1.分為同業票務、直客票務2種 2.負責航空公司業務聯繫 3.同業機票訂位報價 4.熟練訂位系統	1.精通英文 2.財務會計概念 3.要熟記城市代碼、航空公司代碼、機場代碼並且具備地理概念。	1.團控、線控主管。 2.行銷企劃主管 3.領隊 4.導遊
	接待來臺旅客業務	1.負責團體旅遊、自由行和國民旅遊推銷。 2.開發客源與拜訪客戶推廣事宜。 3.成本估算及注意市場需求動向 4.與OP人員配合	1.語文能力 2.財務會計概念 3.人際溝通能力	1.團控、線控主管。 2.行銷企劃主管 3.業務主管 4.領隊 5.導遊
	導遊或旅遊經理	1.導遊以入境旅遊業務為主 2.機場接機後，負責觀光導覽、飯店登記、退房作業與協助離境等。	1.精通一種以上外國語文，如英語或日語、韓語。 2.熟諳臺灣各觀光據點內涵，能詳為導覽。 3.了解我國簡史、地方民俗及交通狀況。 4.持續自我充電，增進新知 5.需要的證照有導遊人員執業證、華語領隊人員執業證、外語領隊人員執業證。	1.團控、線控主管。 2.行銷企劃主管 3.旅行社經理人或經營者
	領隊	1.協助辦理登機入出境事宜、掛行李、協助通關。 2.觀光活動的執行和安排。 3.旅館入住作業與房間分配 4.照料旅客、維護旅遊安全及緊急事故處理。 5.旅遊沿途行程資訊通報，團費結算。	1.豐富的旅遊專業知識、良好的外語表達能力。 2.吸收新知、掌握局勢、隨機應變。 3.所須證照有導遊人員執業證、華語領隊人員執業證、外語領隊人員執業證、旅行業經理人證照。	1.團控、線控主管。 2.行銷企劃主管 3.旅行社經理人或經營者

案例 學習　旅行社產品經理開創導覽事業

　　創辦臺灣唯一中英日語收費導覽服務的「臺北城市散步 Taipei Walking Tour」執行長邱翊，本科學商，畢業後從 104 網站應徵上才成立兩年的某集團旗下的旅行社，從行銷部基層作起，負責設計、規劃出符合市場需求的遊程，短短幾年，他就成為負責東南亞線的產品經理，期間曾與 11 家旅行社以聯營模式聯合推廣套裝旅遊 (Package Tour, PAK)，共同銷售當年由「古墓奇兵」電影所帶起的吳哥窟風潮套裝行程，也常與同業赴泰國旅展推廣，但因一直無法認同傳統旅行社靠鼓勵顧客購物的經營思維，後來轉職主攻自由行的網路旅行社，因緣際會被延攬到上市公司旅行社擔任線控經理以及票務經理，推廣行銷自助旅行，自助旅行最大的特色是由自己決定每天的旅遊地點與方式、自己掌握旅程經費，因此從引導旅客確定旅行目的、行程內容到如何善用網路搜尋工具取得資訊規劃行程，在有限經費下達到最大效果。

　　在旅行業 8 年的工作歷練，對他出來創業的幫助很大，尤其是產品企劃、行銷、營運的經驗和對公司管理的高度格局。他創立「臺北城市散步」的初衷「不是打造出只讓一百萬人來訪一次的城市，而是設計出能讓一萬人造訪一百次的城市。」就已為產品作出定位和市場區隔。

圖3-10　傳統的旅行業者，導遊的行情大多一天只有1千元，甚至是免費的，因此品質難免參差不齊，而邱翊不想走傳統老路，他想藉由精緻深入的在地導覽，提升旅遊服務的價值。

3-4　導遊、領隊、經理證照與資格

　　臺灣近年來積極發展觀光，導遊、領隊人員證照考試很夯，導遊、領隊是規模最大的專技人員考試，2019 年約有 38,562 人報考導遊（表 3-5），實際到考 32,083人，其中華語領隊，和導遊報考人數最多。導遊和領隊工作，需要專業能力才能勝任，自 2003 年 7 月起導遊及領隊人員證照的取得已由考選部規畫辦理，自 2004 年放寬考照資格後，吸引許多新鮮人及中年轉業人力，使得領隊導遊炙手可熱，吸引了許多懷抱著環遊世界夢想的人們報考。根據考選部統計，截至 2020 年 1 月通過導遊領隊考試的人數共 12.23 萬人，其中導遊約 46,053 人、領隊約 76,282 人，取得及格證書者有的受聘於旅行社，或者擔任特約導遊等，待遇從 2 至 3 萬到數十萬元不等。

表3-5　2019年導遊領隊報考情形

報考項目		到考人數	錄取人數	錄取率(%)	報考項目		到考人數	錄取人數	錄取率(%)
合計		32,083	11,520	35.91	華語領隊	華語	10,031	3,054	30.45
華語導遊	華語	10,037	3,181	31.6	外語領隊	英語	6,696	2,451	36.6
外語導遊	英語	2,083	1,336	64.14		日語	1,537	673	43.79
	日語	724	441	60.91		法語	49	27	55.1
	法語	24	10	41.67		德語	44	32	72.73
	德語	18	14	77.78		西班牙語	76	50	65.79
	西班牙語	43	24	55.81					
	韓語	258	65	25.19					
	泰語	123	35	28.46					
	阿拉伯語	1	1	100					
	俄語	35	16	45.71					
	義大利語	4	0	0					
	越南語	208	68	32.69					
	印尼語	75	34	45.33					
	馬來語	17	8	47.06					

　　自政府開放陸客來臺後，華語導遊市場成長，加上有高中學歷就可報考導遊證照，近年不少民眾提前考照，許多觀光相關科系學生也會在畢業前先報考。近幾年華語領隊導遊考試人數報考情形如表 3-6。

表3-6　近幾年華語領隊導遊考試人數報考情形

年度	類科	到考人數	錄取人數	錄取率
2019	華語導遊	10,037	3,181	31.69
	華語領隊	10,031	3,054	30.45
2018	華語導遊	9,944	6,021	60.55
	華語領隊	9,925	6,090	61.36
2017	華語導遊	10,170	1,938	19.06
	華語領隊	9,047	1,925	21.28
2016	華語導遊	15,673	4,499	28.71
	華語領隊	12,822	3,003	23.42
2015	華語導遊	16,194	5,482	33.85
	華語領隊	12,491	2,409	19.29
2014	華語導遊	16,806	3,745	22.28
	華語領隊	12,639	3,408	26.96
2013	華語導遊	36,036	1,131	3.14
	華語領隊	25,372	3,239	12.77

一、如何成為導遊、領隊之路

　　導遊領隊考試不限工作經驗，但須具備高中學歷才能報考，取得及格證書後，還須接受觀光局一定時數以上的訓練課程並取得導遊或領隊執業執照，才能開始執業。沒取得執業證照冒險無照帶團，不僅無照執業者，以及僱用他們的公司都將被處以罰緩至少 1 萬元以上金額，而且還會連續罰緩，情況嚴重者甚至會被永久吊銷執業執照及公司牌照。

3

　　很多人都以為當領隊導遊可以一邊環遊世界，一邊賺錢，其實當導遊領隊有很多甘苦和壓力，也不是一般人可以想當就當，即便通過考試，參加訓練拿到證照的「準」導遊領隊，也別以為就真的可以平步青雲、到處帶團，更重要的關卡還在後面，即是須接受市場的嚴苛考驗，導遊領隊的職場千變萬化、競爭激烈，優質的導遊領隊，不但要具備豐富的景點知識、解說技巧與帶團能力，還要能夠應付各式各樣的突發狀況，因此這時就考驗個人的隨機應變能力了，只有通過市場機制篩選出來的，才是箇中翹楚。

（一）導遊人員資格

　　依據我國「導遊人員管理規則」規定，導遊人員分專任導遊及特約導遊 2 種；導遊人員執業證又分外語及華語導遊人員執業證，領取外語導遊人員執業證者，應依其執業證登載語言別，執行接待或引導使用相同語言的國外觀光旅客旅遊業務，並得引導大陸、香港及澳門地區觀光旅客旅遊業務；若領取為華語導遊人員執業證者，得執行接待或引導大陸、香港、澳門地區觀光旅客旅遊業務，不得執行接待或引導國外觀光旅客旅遊業務。

1. 專任導遊(Full Time Guide)：指長期受僱於旅行業執行導遊業務的人員。其執業證應由旅行業填具申請書，檢附有關證件，向交通部觀光局或其委託的團體請領發給專任導遊使用。離職時應將其執業證繳回原受僱的旅行業，於10日內轉繳交通部觀光局或其委託的團體，逾期未繳回者，由交通部觀光局公告註銷。

2. 特約導遊(Part Time Guide)：指臨時受僱於旅行業，或受政府機關團體的臨時招請而執行導遊業務的人員，其執業證應由申請人填具申請書後，檢附有關證件，向交通部觀光局或其委託的團體請領後使用。特約導遊人員轉任為專任導遊人員或停止執行業務時，應將其執業證送繳交通部觀光局或其委託的團體，如未繳回者，由交通部觀光局公告註銷。

　　導遊人員執業證應每年校正 1 次，有效期間為 3 年，期滿前，應向交通部觀光局或其委託的團體申請換發，導遊人員取得結業證書或執業證後，連續 3 年未執行導遊業務者，應依規定重新參加訓練，結業、領取或換領執業證後，始得執行導遊業務。

（二）領隊人員資格

從執業別來分，領隊人員分為以下 2 種：

1. 專任領隊(Full Time Escort)：指經旅行業向交通部觀光局申領領隊執業證，而執行領隊業務的旅行業職員。受僱於旅行業的職員，並執行領隊業務者，執業證由任職的旅行社向交通部觀光局或其委託的團體辦理。

2. 特約領隊(Part Time Escort)：指向交通部觀光局申請領隊執業證，而臨時受僱於旅行業，執行領隊業務的人員。臨時受僱於旅行業的領隊，其執業證由領隊自己向交通部觀光局或其委託的團體辦理。

但現行領隊人員管理規則已刪除「專任」及「特約」之分。

（三）導遊、領隊的考試資格及科目

導遊與領隊考試都有華語與外語 2 種，詳細應試科目見表 3-7。導遊人員考試分筆試與口試二試舉行，第一試筆試錄取者，才得參加第二試口試；第一試錄取資格不予保留。領隊人員考試則採筆試方式行之。考選部規定中華民國國民凡具有下列資格的一者，得報考本考試：

1. 公立或立案的私立高級中學或高級職業學校以上學校畢業，領有畢業證書者。
2. 初等考試或相當等級的特種考試及格，並曾任有關職務滿4年，有證明文件者。
3. 高等或普通檢定考試及格者。

表3-7　導遊與領隊考試科目

語言	類科	應試科目
華語	導遊人員	導遊實務（一） （包括導覽解說、旅遊安全與緊急事件處理、觀光心理與行為、航空票務、急救常識、國際禮儀）。
		導遊實務（二） （包括觀光行政與法規、臺灣地區與大陸地區人民關係條例、香港澳門關係條例、兩岸現況認識）。
		觀光資源概要（包括臺灣歷史、臺灣地理、觀光資源維護）
	領隊人員	領隊實務（一） （包括領隊技巧、航空票務、急救常識、旅遊安全與緊急事件處理、國際禮儀）。
		領隊實務（二） （包括觀光法規、入出境相關法規、外匯常識、民法債編旅遊專節與國外定型化旅遊契約、臺灣地區與大陸地區人民關係條例、香港澳門關係條例、兩岸現況認識）。
		觀光資源概要（包括世界歷史、世界地理、觀光資源維護）。
外語	導遊人員	導遊實務（一） （包括導覽解說、旅遊安全與緊急事件處理、觀光心理與行為、航空票務、急救常識、國際禮儀）。
		導遊實務（二） （包括觀光行政與法規、臺灣地區與大陸地區人民關係條例、兩岸現況認識）。
		觀光資源概要（包括臺灣歷史、臺灣地理、觀光資源維護）。
		外國語（分英語、日語、法語、德語、西班牙語、韓語、泰語、阿拉伯語、俄語、義大利語、越南語、印尼語、馬來語等 13 種，依應考類科選試）。
	領隊人員	領隊實務（一） （包括領隊技巧、航空票務、急救常識、旅遊安全與緊急事件處理、國際禮儀）。
		領隊實務（二） （包括觀光法規、入出境相關法規、外匯常識、民法債編旅遊專節與國外定型化旅遊契約、臺灣地區與大陸地區人民關係條例、兩岸現況認識）。
		觀光資源概要（包括世界歷史、世界地理、觀光資源維護）。
		外國語（分英語、日語、法語、德語、西班牙語等 5 種，依應考類科選試）。

備註：導遊人員須考第二試（口試），採個別口試進行，外語導遊就應考人選考的外國語舉行個別口試，並依外語口試規則的規定辦理；領隊人員不須口試。

（四）如何取得執業證照

　　導遊和領隊人員考試及格者，還須參加交通部觀光局或其委託的有關機關、團體舉辦的職前訓練合格，通過結業考試後請領執業證，領隊人員才可以受僱旅行業，執行領隊業務；導遊人員請領執業證後，才可受旅行業僱用或受政府機關、團體的招請，執行導遊業務。

1. 訓練課程：包含專業知識外，還有實務課程，採取室內及室外課程兼施方式辦理，且每期訓練人數以150人為原則，期使新進領隊導遊人員經密集訓練後，能具備基本的執業技能。

2. 訓練時數
 (1) 導遊人員：98節課（每節課50分鐘）。
 (2) 領隊人員：56節課（每節課50分鐘）。

3. 結訓測驗
 (1) 領隊：分為行程設計及口試測驗。行程設計一般來說，剛報到時就會先讓同學抽結業時要交的書面報告題目；口試測驗約預設20個題目，上臺前10～20分鐘抽題目。一個人5～8分鐘。
 (2) 導遊：分室內跟室外測驗兩種。室內測驗會預設10個題目，上臺前10～20分鐘抽題目。一個人5～8分鐘；室外測驗會在4天的戶外教學中任選一個景點進行5分鐘的介紹。

4. 須注意的是，按發展觀光條例第32條第3項規定：「導遊人員及領隊人員取得結業證書或執業證後連續3年未執行各該業務者，應重行參加訓練結業，領取或換領執業證後，始得執行業務。」

（五）成為優秀的導遊、領隊

　　導遊、領隊是一門靠經驗累積的職業，具經驗的導遊領隊在帶團技巧和導覽上具優勢，但隨著觀光的面向日趨多元，導遊與領隊的工作均強調外語能力，且必須具備豐富的旅遊知識，在導覽時讓客戶對旅遊地的地理、風俗、文化、歷史有全盤了解，從而留下深刻印象。以臺灣為例，自然生態、原住民文化、歷史文物等觀光

景點推陳出新的開發，導遊領隊必須持續自我充電，增進新知，才不會被激烈競爭淘汰。

　　資深的領隊或導遊也可參加交通部觀光局委託外部單位開設的訓練課程，結業後取得旅行業經理人證照，通常旅行業經理人證照是晉升經理的必要條件之一。

二、旅行業經理人

　　旅行業的經理人負責監督管理旅行社各部門的業務，臺灣旅行業經理人採訓練制，凡符合條件者，可向交通部觀光局申請參加受訓，訓練及格者領取結業證書，即具有經理人資格。旅行業經理人應為專任，不得兼任其他旅行業的經理人，不得自營或為他人兼營旅行業。經理人報名參加受訓的各項年資條件，如表 3-8：

表3-8　旅行業的經理人資格

報名資格	大專以上學校畢業或高等考試及格年資	高級中等學校畢業或同等學力年資	國中畢業年資
曾在國內外大專院校講觀光專業課程	2	—	—
海陸空客運業務單位主管	3	—	—
旅行業代表人	2	4	—
觀光行政機關業務部門專任職員	3	5	—
旅行業專任職員	4	6	10
特約領隊、特約導遊	6	8	—

備註
1. 高中學校畢業的所須年資，都是大專以上學校畢業所須年資再加 2 年。
2. 大專以上學校或高級中等學校觀光科系畢業者，得按其應具備的年資減少 1 年。
3. 訓練合格人員，連續 3 年未在旅行業任職者，應重新參加訓練合格。

第4章

旅行業證照作業與電子商務

學習目標

1. 認識旅遊市場證照作業簡化及電腦化
2. 了解各國出入境檢查的方便措施
3. 認識旅遊資訊電子商務創新服務模式

　　隨著經濟發展，政府各種管制規定愈見開放，國人出國旅遊漸漸變成趨勢，臺灣自 1979 年開放觀光，37 年來各項手續逐年簡化，護照效期延長，同時與外國政府締結免簽證待遇，除日本、韓國及英國等，2010 年 1 月起國人只要持有效的臺灣護照，即可免簽證前往歐洲 35 個國家及地區短期停留，2012 年更成為全球第 37 個獲得免美簽待遇國家，此項政策使得國人出國手續更加簡化，增加國人出國旅遊的意願，並帶動國外觀光旅遊的商機發展。

　　1999 年末期旅行業電子商務開始萌芽，至 2003 年已日趨成熟，網路已成為消費者主要旅遊資訊來源。2013 年行動上網用戶達 22 億人，2021 年 1 月行動上網用戶可達 46.6 億人，占全球總人口 78.3 億的 60%；來自亞洲的網路使用者，是全球使用人口最多的區域，其中，中國和印度名列一、二名。超過 4 成民眾會使用電腦或者行動裝置等搜尋旅遊資訊，使得線上旅遊市場年年都創下雙位數成長。

　　近年來，在證照手續的改變以及網際網路電子商務的衝擊，旅遊市場產生了很大改變，本章將就政令放寬證照簡化、科學化和電子商務創新模式以及旅行業與消費發展趨勢三方面來探討。

4-1 政令放寬 證照簡化、科學化

臺灣開放觀光之前，正值工業起步階段，整個觀光事業的發展，由單方面吸引外人來華的範疇，突破為雙向交流。當時申辦手續繁雜，除非因公或探親等真正需求，能出國者不多，旅行業者也不多，且大都以接待外國觀光客為主，能真正安排國人出國旅遊者少之又少，直至政府開放國人出國觀光之後，旅行社業務逐漸變成以辦理出國觀光業務為大宗，開放國人大陸探親，出國的熱潮更是風起雲湧。

看好觀光業前景，各國紛紛給予外國人簽證優惠，基於互惠的國際外交原則，一國給予方便之後，相對國都會善意的回應給予類似的方便，手續更簡化、效期延長，給予旅遊者更大的方便。

一、簽證簡化出入境查驗通關更便利

由於出國愈來愈容易，只要時間與金錢許可，隨時可說走就走，出國旅遊更普及。此外，護照效期加長，很多國家簽證一給就是一年多次的入境簽證，方便旅客重覆造訪，而且愈來愈多的國家地區給予國人免簽證或落地簽證的優惠，更帶動旅遊市場成長（圖4-1）。

> **○ 落地簽**
>
> 即落地簽證，就是當飛機落地後，可於該國在機場或者碼頭設立的簽證窗口，提交相關資料馬上辦理簽證手續。

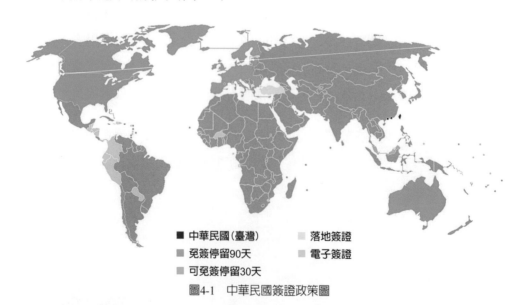

- ■ 中華民國(臺灣)
- ■ 免簽停留90天
- ■ 可免簽停留30天
- ■ 落地簽證
- ■ 電子簽證

圖4-1 中華民國簽證政策圖

（一）簽證簡化

　　過去申請護照，因出國目的不同，效期也不一樣，一般護照效期為 3 年，近年來，國人出國頻繁，政府基於便民考量，發給的護照效期愈來愈長，除了接近役齡男子及役男，或遺失申請補發者，其護照效期以 5 年為限外；普通護照效期由 6 年延長為 10 年，外交及公務護照效期由 3 年延長為 5 年。

　　自 2008 年起，我國積極爭取更多國家及地區給予國人免簽、落地簽等便利待遇，並於 2008 年年底發行晶片護照，繼英國、愛爾蘭給予臺灣人免簽證入境之後，2009 年紐西蘭也宣布持臺灣護照的人士，凡是商務旅遊、探親訪友或是短期遊學，3 個月內免簽證。2010 年 11 月 22 日起，

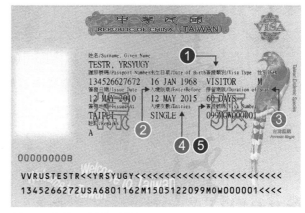

圖4-2　中華民國護照樣張

持有臺灣外交部核發的臺灣普通護照（圖 4-2），並內註身分證字號的民眾入境加拿大時不再需要短期停留簽證 (Temporary Resident Visa, TRV)。

1. 簽證類別：中華民國的簽證依申請人的入境目的及身分分為四類：

 (1) 停留簽證(Visitor Visa)：屬短期簽證，在臺停留期間在180天以內。

 (2) 居留簽證(Resident Visa)：屬於長期簽證，在臺停留期間為180天以上。

 (3) 外交簽證(Diplomatic Visa)。

 (4) 禮遇簽證(Courtesy Visa)。

2. 入境限期（簽證上Valid Until或Enter Before欄）：指簽證持有人使用該簽證的期限，例如Valid Until（或Enter Before）April 8 ,1999，即1999年4月8日後該簽證即失效，不得繼續使用。

3. 停留期限(Duration of Stay)：停留期一般有14、30、60、90天等種類。

4. 入境次數(Entries)：分為單次(Single)及多次(Multiple)兩種。

5. 簽證號碼(Visa Number)：旅客於入境應於E/D卡填寫本欄號碼。

6. 註記：指簽證申請人申請來臺事由或身分代碼，持證人應從事與許可目的相符的活動。

2011 年 1 月 11 日起，國人只要持內載有國民身分證統一編號的有效中華民國護照，即可前往歐洲 36 個適用申根公約國家與地區短期停留，不需要辦理簽證；停留期間爲每 6 個月內累計不超過 90 天。

> **○ 申根公約國**
>
> 申根公約國指加入申根公約（又稱申根協議 Schengen Agreement）的成員國，開放邊境的成員國稱「申根國」，開放邊境申根國整體又稱「申根區」。

2012 年臺灣也成爲全球第 37 個獲得免美簽待遇國家，持中華民國晶片護照國人赴美短期洽商和旅遊，停留 90 天以內即可享受免簽便利，免簽採上網登錄，民眾可不再受排隊辦簽證之苦，但必須確認持有晶片護照（圖 4-3），並在臺灣地區設有戶籍，護照上印有中華民國身分證字號。此項政策使得國人出國手續更加簡化，增加國人出國旅遊的意願，並帶動國外觀光旅遊的發展商機。

持中華民國晶片護照，可享免（落地）簽及電子簽證便利待遇的國家及地區截至 2021 年 11 月止，共有 166 個國家（地區）。

（二）E-visa（電子簽證）

隨著網路帶來生活的便利性，出國留學申請簽證也蒙受其利。早在 2004 年澳洲就率先開始試行 E-visa（電子簽證），並於 2005 年廣泛推廣。英國政府將學校對留學生頒發的書面錄取簽證函變爲電子錄取通知書，提高簽證核發效率。美國也不甘落於人後，包括留學、旅遊、探親等，所有赴美屬非移民簽證的申請，都已採線上填寫和提交申請書。德國在臺協會自 2010 年 6 月 1 日起，德國申根簽證的申請程序變更爲全面透過網路填寫申請表並下載列印，再連同其他相關提交文件辦理，申請表格下方的電腦條碼，是爲了簽證受理人員能快速擷取簽證申請者的資料，有效減短受理簽證申請的時間。

自 2017 年 11 月 1 日起，臺灣成爲東亞第 3 個，全球第 12 個加入美國全球入境計劃夥伴，其護照持有人，可事前經由網路申請審核，低風險旅客可在指定機場使用自動查驗機進入美國。

越南、柬埔寨的簽證，除了傳統申請方式之外，也可以在網路上申請 E-Visa；香港則推出更爲快捷的網路快證，須透過指定旅行社爲臺灣人民提出申請；澳洲也

可以在線上申請電子旅遊憑證，透過指定旅行社、郵遞、ETA 投件箱三種方式向澳大利亞簽證服務處提出申請。電子簽證措施的實行，有助促進國與國的人民往來與交流（圖 4-4）。

圖4-3　持中華民國晶片護照，可享免（落地）簽及電子簽證便利待遇的國家及地區截至2018年7月止，共有167個國家（地區）。

圖4-4　電子簽證只須在網路線上申請簽證即可

（三）出入境登記卡電子化

近年各國移民機關逐步以網路填寫入國登記表方式取代傳統紙本，如美國取消填繳 I-94 入出境表格，外籍旅客來臺必須填寫的入國登記表（Arrival Card，簡稱 A 卡）；我國內政部移民署也自 2015 年 7 月 1 日起實施上網填寫電子 A 卡（圖 4-5），簡化入國查驗手續、節省通關時間，並響應全球化節能減碳。

圖4-5　自2015年7月1日起外籍人士入境臺灣只要上網填寫電子A卡，可簡化入國查驗手續、節省通關時間。

（四）卡式臺胞證

大陸核發臺灣人民的「臺灣居民來往大陸通行證」（簡稱臺胞證），有效期為 5 年。早在 2007、2008 年，中國逐步開放臺胞證落地簽時，就對未攜帶臺胞證且無加簽的臺灣旅客，提供 3 個月效期的「一次性臺胞證」，一般臺灣民眾赴中國須先辦好加簽才能入境，一般都申請 3 個月一次有效加簽，或申請 1 年或 2 年多次簽；在當地就業、求學、置產的臺商、臺商眷屬、臺生等，也可特別申請 3 年或 5 年多次簽。

現在更簡化臺灣居民來往手續，並修改相關法令，取消臺灣居民來往大陸辦理簽注以及簽注管理相關規定，以及簡化臺灣居民申請臺胞證手續。自 2015 年 7 月 1 日起，臺灣民眾憑有效臺胞證，不須辦理加簽，就可來往中國。2015 年 9 月 21 日正式停止簽發本式臺胞證，並全面啟用卡式臺胞證（電子臺胞證），卡式臺胞證（圖 4-6）沿用「一人一號，終身不變」的編制規則，為 8 位元個人終身號，只要曾申領過 5 年有效臺胞證的臺灣居民，其證件號碼不變。中華民國內政部移民署方面相應地頒發入臺證，供大陸地區民眾來臺時使用。目前，陸方正推動臺胞證取代臺灣護照，未來臺灣居民造訪須辦理簽證國家，而大陸民眾可享免簽或落地簽的國家，臺灣居民只要持護照和臺胞證，即可享同等待遇。

正面　台灣居民来往大陆通行证

→ 持證人姓名

→ 證件有效日期

→ 簽發次數

反面　证件样本

→ 臺灣身分證號碼

→ 原台胞證相關訊息

→ 證件連續碼

圖4-6　卡式臺胞證（電子臺胞證），內嵌有安全智慧晶片、機讀碼及數位安全防偽技術等多種措施，並可以由出入境執行資訊系統自動查驗比對。

(五) 數位新冠病毒健康證明

因應新冠肺炎疫情國人出國旅遊需求，我國也在西元 2021 年底推出「數位新冠病毒健康證明」（疫苗接種數位證明或檢驗結果數位證明），並得到歐盟認證加入「歐盟數位新冠證明」系統。

歐盟是全球重要的國際聯盟，目前，「歐盟數位新冠證明」系統已有 60 國加入，包括 27 個歐盟會員國及 33 個非歐盟會員國 (截至 2021/12/22 止)。另外，美國也同意接受持歐盟數位新冠證明之旅客查驗入境。國際航空運輸協會 (IATA) 研發的數位證明也與歐盟數位新冠證明互通，所以，國人持有我國研發的疫苗接種數位證明，可在全球超過 60 個國家使用。

我國「疫苗接種數位證明」或「檢驗結果數位證明」所使用的資料欄位、數位簽章、防偽機制、個人資料保護、QR Code 顯示及電子驗證等按照歐盟標準。特別是在個人資料保護部份，也依據歐盟一般資料保護規則（最小使用、自行攜帶、可被遺忘等）原則，所以，政府將不會掌握旅客行程，國人可安心使用。

現階段，我國的數位疫苗證明採自由下載登錄，國人接種疫苗或進行 PCR 檢驗後可自行下載使用，初期只限定持有有效護照者，可直接使用電腦或手機上網下載 APP 辦理。

二、作業電腦化、科學化

2007 年開始，香港政府在邊境口岸如羅湖、落馬洲、機場等，設立「特快 e 通道」(Express e-channel)，透過 e 通道核對指紋的程序，辦理自助登記及過關手續，大大地縮短市民過關時間。香港與澳門之間，兩地居民預先登記後，便可使用身分證於兩地以 e 通道過關，非常便民快速。目前，香港政府更擴及經常訪港旅客於機場使用 e 通道來提高快速通關的服務效率。

臺灣自 2011 年開始也實施自動查驗通關系統，此系統是採用電腦自動化的方式，結合生物辨識科技，讓旅客可以自助、快速、便捷的出入國，本國旅客可於平常上班時間內利用出國或回國等候的時間，完成自動通關申請註冊後，就可以使用。目前除香港、臺灣外，美國、澳洲、日本、韓國、新加坡等國也有類似自動查驗通關的服務。從 2021 年底開始，桃園機場試辦 One ID（臉部辨識系統），完成註冊的旅客，可以臉部辨識進入安檢線，在特定登機門也可採取臉部辨識通過。目前各地出入境檢查方便措施如下：

（一）訪港常客通道（e-Channel，經常訪港旅客自助出入境檢查系統）

只要滿 18 歲或以上，且經常訪港的旅客，如持有有效的香港特別行政區旅遊通行證、亞太經合組織商務旅遊證，註有「HKG」或香港國際機場訪港常客證（任何旅客在過去 12 個月內經香港國際機場入境 3 次或以上，即可申請香港國際機場的「訪港常客證」），以及有效的旅行證件及多次旅遊簽證，在香港入境處成功登記後，便可在香港國際機場享有自助出入境檢查服務。

所有符合資格的訪港常客均可使用設於香港國際機場的 e-Channel，享受更快捷方便的出入境檢查服務（圖 4-7）。只要到位於機場抵港大堂的登記處，直接向香港入境事務處提出申請，申請者可即時獲知登記結果。登記程序包括簽署表格、收集指紋、拍照、簽署表格及在旅行證件貼上條碼標籤。

圖4-7　香港國際機場設有16條經常訪港旅客 e-Channel，供已登記的旅客使用。

　　使用經常訪港旅客 e-Channel 的方法，是將旅行證件放在經常訪港旅客 e-Channel 前方的證件閱讀器上，當閱讀過程完成後，便可進入 e-Channel 核對指模。指模一經核實，e-Channel 內的打印機便會列印一張入境標籤，其上載有逗留條件和期限；標籤只在入境檢查時列印，須妥善保存。在取得標籤後，便可離開 e-Channel。詳情可至「香港政府一站通」查詢。

香港政府一站通
網站連結

（二）亞太經濟合作商務旅遊證

　　亞太經濟合作商務旅行卡 (Business Travel Card, ABTC) 為亞太經濟合作組織 (Asia-Pacific Economic Cooperation) 所發行的商務旅遊證，是供商務人士所持用，能夠在會員體間通關入出境的一種許可證 (Entry Permit)。即以商務旅行卡取代傳統簽證型態，使持有該卡的商務人士得持憑有效護照享有 5 年效期、多次入境每次停留最長 3 個月的簽證待遇（各會員體核定時間長短不同）；另於通關時，得經由 APEC 專用通關道，節省商務人士辦理簽證及通關時間。申請人須為持有中華民國護照的商務人士，且有經常往來 APEC 經濟體間的需要，及符合「亞太經濟合作商務旅行卡發行作業要點」的規定。

　　亞太經濟合作組織目前共有澳大利亞、智利、韓國、印尼、馬來西亞、紐西蘭、菲律賓、汶萊、秘魯、泰國、香港、中國大陸、日本、新加坡、巴布亞紐幾內亞、越南、墨西哥、俄羅斯及我國共 19 個會員體，而我國與中國大陸及香港因政策關係，目前則相互排除適用 ABTC 辦法。

（三）出入境自動查驗通關系統

　　我國自 2012 年 1 月開始啟用自動查驗通關系統 (e-Gate)（圖 4-8），以電腦自動化的方式，採集申請者臉部特徵辨識身分，另以食指指紋為輔助辨識通關，讓旅客可以自助、快速、便捷地出入國，疏解查驗櫃檯等候時間，截至 2021 年 9 月，註冊人數已突破 770 萬人次，目前美國、澳洲、日本、韓國、新加坡、香港等也有類似自動查驗通關的服務。

圖4-8　「自動查驗通關系統」採用電腦自動化並結合生物辨識科技，讓旅客可以自助、快速、便捷的出入國，這也是營造國際友好環境的一項創新服務。

　　自動查驗通關科技日新月異，為節省通關時間，自 2017 年 3 月 20 日開始，加拿大政府領先其他國家，在渥太華機場設置具備人臉識別功能的自助通關服務機，開放持有他國護照入境的國際旅客使用。人臉辨識自助服務機的內部設有攝影機，採多點辨識技術，旅客在入關前，可使用自助服務機掃描護照，自助服務機會同步照相並比對證件照片，旅客可點擊螢幕回答入關申報的相關問題，通過驗證後會自動列印憑證，旅客再持憑據入關。我國從 2021 年底開始，也推出 One ID（臉部辨識系統），進行測試。

　　我國作業方式，旅客首先要去自動查驗通關註冊櫃檯免費申請，要本人持雙證件，包含「中華民國護照」或「臺灣地區入出境許可證（金馬證）」及政府機構核發的證件（如國民身分證、健保卡、駕照等），完成自動通關申請註冊後，就可以使用，其通關流程，請見圖4-9。

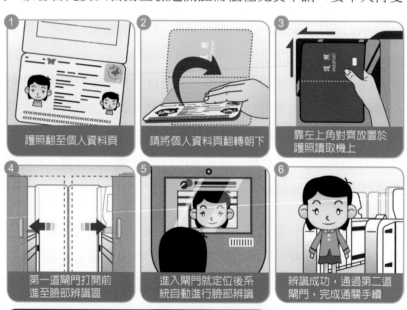

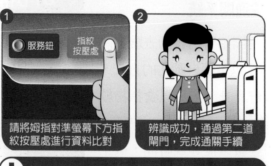

　　為縮短作業時間，加拿大政府亦同步推出「eDeclaration」手機應用程式，旅客可先下載一個名為

圖4-9　出入境自動查驗通關系統流程

「CanBorder」的 App，將手機連線到通關系統，在入關前先填寫入關申報，線上申報書內容和紙本申請書差不多，通過審查後，軟體會生成二維條碼，旅客只要出示護照和二維條碼讓自助服務機掃描，確認身分之後，即可列印通關憑據並入關。

　　此項服務也開放給永久居留或具有重入國許可身分之外國人，及其他符合規定之外交官員、港澳居民或大陸地區人民具長期居留身分者。

1. 申請資格
 (1) 國人只要年滿14歲，身高140公分以上，都可持護照及政府核發的證件（身分證、駕照、健保卡擇其一）免費申請。
 (2) 在臺持有永久居留證、多次入國許可證、長期居留證的外籍及大陸、港澳地區旅客亦可申請。

2. 申請地點
 (1) 松山機場入、出境查驗櫃檯。
 (2) 桃園機場第二航廈入、出境查驗櫃檯。
 (3) 高雄機場入、出境查驗櫃檯及1樓服務檯（臺銀旁）。
 (4) 金門水頭商港入、出境查驗櫃檯及2樓服務站。

（四）自助登機手續系統

　　全球各大機場，許多航空公司都有提供「自助登機手續系統」，旅客可自行辦理登機手續，這樣的劃位方式已經成為國際間商務或自主旅遊乘客慣用的新程序。自助登機辦理的程序相當簡單，只要備妥護照、航空公司會員卡、電子機票或信用卡等任何一種身分辨識證件，拿到自助登機辦理的機器前一刷，然後在觸控式螢幕上確認行程、選擇坐位、輸入行李總數，共 4 個步驟，不用花到 1 分鐘時間，就可以領

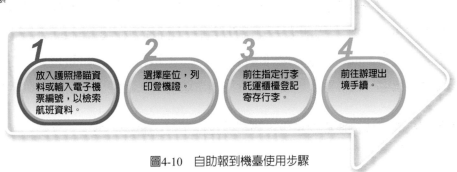

圖4-10　自助報到機臺使用步驟

在臺灣，搭長榮、大韓、全日空、西北、華航及國泰等九成以上航空公司的非團體行程旅客，就可透過網路或 APP，或到機場「自助辦理登機」的機器辦理登機手續，旅客可自行輸入姓名及訂票編號等各項資料，即可自行辦理登機手續，列印登機證，以及在行李放置櫃檯辦理託運，不必費時排隊，快捷又簡便。

隨著網路科技進步，除了直接到機場櫃台或使用大廳的自助登機辦理機之外，旅客也可直接上航空公司的網站辦理登機報到手續，並自己挑選機位。在航空公司的網站或 APP 完成申請後，旅客將會收到航空公司回傳的電子郵件或簡訊，記載旅客專屬 QR code 及訂位資料，旅客可直接列印紙本，登機時再出示給地勤人員掃描。多數航空公司在起飛前 24 或 48 小時，提前開放網路報到網站，但在櫃台起飛前 90 分鐘就會關閉網站。

另外，也有航空公司開發手機 APP 報到服務，使用手機辦理登機報到，不需再印出紙本登機證，只要在登機門前出示，讓地勤人員掃描手機 APP 機票條碼就能直接登機。

旅客在航空公司網站或 APP 預先完成登機報到後，沒有託運行李的旅客在起飛前 40 分鐘抵達登機門即可。但如果需要託運行李的旅客，還是要在起飛前 1 至 2 小時先到機場櫃台辦理託運。針對已預先辦理網路報到的旅客，航空公司會特別加開專門櫃台辦理行李託運，不用和現場辦理登機報到的旅客一起排隊。

但網路辦理登機報到也有限制，孕婦、使用輪椅旅客、未滿 12 歲單獨旅客和攜帶寵物等都不能使用。另外，部份航空公司規定超過 9 人的團體即不可使用網路報到。

除了使用網路登機報到，航空公司在出境大廳設置的自助登機辦理機器也很方便，旅客在 30 秒至 1 分鐘即可完成登機報到，但同樣須在起飛前 60 分鐘完成報到，如需託運行李，可到航空公司的「自助報到／網路報到」窗口辦理，不需要跟著現場辦理的旅客一起排隊，地勤人員會掃描二維條碼，並鍵入行李數量與重量。

我國在桃園機場捷運線通車後，國籍航空（華航、長榮、華信、立榮）旅客也

可直接在機場捷運的 A1（臺北火車站）和 A3（新北產業園區站）預辦登機和行李托運手續，但在起飛前 3 小時就停止受理。

自助報到服務啓用多年，但臺灣旅行社的服務太好了，消費者已習慣被服務，眞正自己跑流程的旅客並不多。

三、電子機票全球普及

電子機票（圖 4-11）是航空業中電腦化的另一大趨勢，也是民航銷售業務和數位技術完美結合的產物，其發展伴隨著網際網路的普及而不斷提升。全球第一張民航電子機票是在 1994 年由美國西南航空公司 (South-west Airlines) 率先推出，它是一種無紙化的旅客購票資訊記錄，其性質和原有紙本機票相同，都是由承運人或其代理人銷售的旅客航空運輸以及相關服務的有價憑證。

圖4-11　電子機票樣張

與紙本客票不同的是，電子機票的資訊是以資料的形式儲存在出票航空公司的電子記錄中，並以電子資料交換替代紙票交換資料來完成資訊傳遞。持有電子機票的乘客，不須再使用傳統的紙製機票，到機場櫃檯報到時，只須出示護照即可辦理登機報到。

利用電子機票搭機的好處是，只須打一通電話告知訂位人員其所須的日期、航段及信用卡的卡號和效期，即可同時完成訂位和購票手續，省卻開立傳統機票的不便，更可免除遺失、遺忘的困擾，既方便、省時又實惠，也無須往返奔波。

電子機票首先在其誕生地北美空運市場得到普及，特別是美國於 2001 年 911 事件之後，北美航空運輸市場進入寒冷的冬季，電子機票無疑爲北美航空公司雪中送炭，爲其降低其銷售成本。北美市場的成功經驗推動了電子機票的國際化進程。

電子機票在許多區域與經由 GDS 的使用，電子機票在全球的普及率於 2008 年 6 月達到百分之百。國際航空運輸協會推動電子機票的普及性，不僅提高旅客服務效率，也節省航空公司成本、簡化消費者訂購機票的風險。航空業過去傳統的紙製機票成本

> **O GDS**
>
> 爲全球分銷系統 (Global Distribution System)，簡稱 GDS，一個由旅遊產品供應業者透過後臺設定產品銷售，讓全球的旅遊代理商或散客（旅遊網站）可以直接利用此平臺進行交易的網路平臺。

10 美元，降至約爲 1 美元的電子機票處理費，使該協會每年節省約 30 億美元，旅行社業者部分則省下許多快遞費及送票的物流成本。對於乘客而言，使用線上辦理登機手續，旅客自助劃位設備以及行李托運程序，亦可使用手機交易，當然更不必擔心機票遺失的問題。

各家航空公司近幾年來盡力推廣旅客自行上網訂票、以電子機票取代傳統機票，科技進步促使很多作業程序改變，航空公司節省人力之餘，也讓乘客享受到 24 小時都能上網訂位、開票的便利。

4-2 電子商務創新模式

旅遊資訊服務時代，利用網路創造商機，成立網路旅行社，透過電子商務，大幅降低人事與採購成本。近年來，在網路快速發展的推波助瀾下，網路資訊已成爲消費訊息的最佳來源，行動科技（如智慧型手機）裝置興起，iPhone、iPad、HTC、Android、WIFLY、3G、4G 等科技商品的風靡，顯示我們的生活已經融入在網路世界裡，善用社群媒體作口碑傳播已成潮流，消費者在社群網站上接收及傳播品牌訊息及口碑，進而影響其購物決策。

　　旅行業進入電子商務時代，透過電子商務創造了另一波的網路商機，也創造出新的營運模式，B2B 同業網路交易 (Business to Business)、B2C 消費者網路 (Business to Consumer)、B2P 企業夥伴網路 (Business to Partner) 電子商務改變了旅行業的經營模式。

一、透過雲端服務消費者

　　在航空與旅行業的發展中，航空票務與訂位已快速的電子化，系統化，並已實現「無票飛行」的理想模式，現在透過 Sabre、Amadeus 等全球訂位系統的雲端技術，旅行業者或消費者可以隨時隨地處理旅行中的訂位需求，直接透過手機下載免費的行程管理工具，隨時可掌握行程中的住宿飯店、租車、天氣等相關資訊，遇到航空公司的班機有異動，旅客也可以即時被通知最新的航班動態，甚至連登機門的資訊都可以知道，旅客不須花費國際電話費來詢問旅行社。

　　現階段全球各電腦訂位系統已逐漸整合，全球資訊網路系統的出現，人人便可以透過家中的電腦網路購買機票、訂旅館、租車及團體行程等相關旅遊服務，旅遊業已全面進入資訊網路化時代。例如想購買臺北到東京的機票，進入智遊網 (Expedia) 後選擇地區、艙等項目，就會出現一個表格，該表格除了詳列各家航空公司該路線票價外，還包括每一種票的使用規定及限制（圖 4-12、13）。消費者要購買時，只要填妥表格及 E-mail 資料以及個人與信用卡資料，完成後送出，便可完成線上訂購的手續，且 E-mail 信箱會立即收到訂購成功的回覆信函。

圖4-12　購買臺北到東京的機票，只要進入網站後選擇地區、日期、艙等項目，就可開始搜尋。

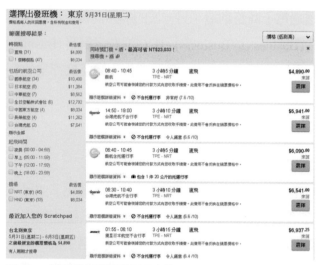

圖4-13　搜尋結果除了詳列各家航空公司該路線票價外，還包括每一種票的使用規定及限制。

二、行動網路時代引導線上旅遊變革

21 世紀是科技應用時代，企業須深切了解消費者的需求，運用多通路的行銷方式，在不同的時間，針對不同的世代，提供具有價值取向的服務，科技始終不離人性，只是讓服務進階為更無微不至的工具。

新一代的微型部落格與即時通訊等社群媒體（如臉書 (Facebook)、Line、微信 (WeChat)、推特 (Twitter)、微博、YouTube 等），是影響現代消費者購物決策的重要關鍵之一，內容比以往的部落格簡單，但互動即時，同時可不斷地蔓延人脈，尤其智慧型手機的普及，方便此類媒體的蓬勃發展。很多旅行業者已開始經營部落格、微型部落格或即時通訊等社群媒體來吸引消費者；從 2014 年臺灣旅客的市場調查得知，愈來愈多消費者在購物前會先上網參考社群網站的意見，以了解旅行社的口碑、形象或品牌（圖 4-14）。

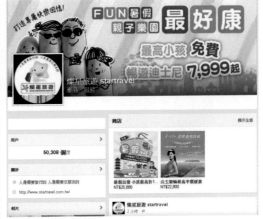

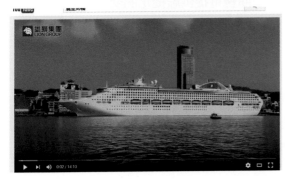

圖4-14　旅行業透過社群媒體Facebook或YouTube行銷行程，從Facebook的興趣社團導流，效果比粉絲專頁的流量來得高。

旅遊趨勢新知

微型部落格社群媒體

　　臉書 (Facebook)、推特 (Twitter) 和 Instagram、YouTube 可以輕易上傳、分享影片的服務。微型部落格社群媒體，是繼 BBS、部落格及 MSN、SKYPE 等即時通訊軟體之後，為當前在網路世界最流行的「微型部落格」，不只年輕網民愛用，更成為企業行銷新利器。

　　Facebook 為社交網站的微型部落格，於 2004 年 2 月 4 日上線，近年來運用社群網站相關平臺作為行銷手段的行為已逐漸成為趨勢，根據 2014 年臺灣消費者的行為調查數據，有將近一半的消費者會利用 Facebook 搜尋、販售或是購買商品外，根據好友推薦而實際購買的也有 22%。

三、電子商務對旅遊經營模式的改變

電子商務改變了旅行業的經營環境，也影響其策略本質，根據資策會產業情報研究所 (Market Intelligence & Consulting Institute, MIC) 數據統計：西元 2015 年電子商務產業產值突破兆元，而在電子商務的應用中，旅遊休閒為最具代表性的產業之一。

電子商務最大的市場就是線上旅遊，各種不同市場定位的產品，從簡單低價的機票、機＋酒，到複雜高價的各種旅行套裝行程都有，即使不在線上交易，也會在網際網路上瀏覽產品、比較價錢，由於電子商務可提供虛擬化的交易、促使買賣雙方有互動式的接觸，並且透過網路媒體，使得消費者更容易與旅行業者溝通。

根據聯合國屬下的國際電信聯盟統計，2000 年全球上網人口大約是 4 億人；2021 年 1 月，全球上網人口已達到 46.6 億人，超過全球總人口 79 億的半數。世界上超過五成的網路使用者來自亞洲，是全球使用人口最多的區域，網際網路變化的速度更是愈來愈快。透過網路作為銷售的通路已成常態，傳統的「旅遊被動服務」已提升成為「旅遊資訊服務」。

旅遊業透過電子商務進行「企業間的交易行為與聯合採購模式」，大幅降低人事與採購成本。目前電子商務以類型區分（表 4-1），較常見且通用的有：

表4-1　旅遊業者經營電子商務一覽表

類別	代表廠商	線上服務模式	對象
旅行社	由實轉虛：雄獅、鳳凰。 由虛轉實：易飛網、易遊網。	旅遊產品齊全，銷售團體及 DIY 行程。	一般消費者
航空公司	華航、長榮。	航空公司自有產品、票務銷售。	旅行社／消費者
電子商務平臺	易飛網、燦星、易遊網。	以電子商務串連旅遊產業經營 B2C	旅行社／消費者
旅遊媒體	入口網站 PChome 旅遊、Yahoo 旅遊。	網站瀏覽人數多，以網路廣告形式彙集旅行社商品。	旅遊業者
	TOGO 泛遊網、欣傳媒、大臺灣旅遊網	報導各種主題旅遊內容	

（一）企業對企業 (Business to Business, B2B)

　　旅遊業的 B2B 電子商務，大都是存在於航空運輸業者與綜合旅行社業者間的票務交易。旅客在旅遊網站上訂購了旅遊產品（例如歐洲 20 國），其中包括海陸空交通、食宿、育樂安排。旅遊網站必須透過 BSP 體系，由特定銀行與航空公司進行機票的開票及金流清算；特定廠商（如 Sabre、Amadeus 等）透過點對點專線進行航空座位訂位；至於其他同業間或與客戶的交易，則仍透過傳統的電話、傳真、E-mail 等方式來進行票務的處理作業。

　　為旅客向這些提供活動的聯盟夥伴進行訂購和溝通協調，整合旅行業上下游、物流、金流與資訊流的機制，提供併團或成團的資訊，這就是 B2B 電子商務的重要一環。B2B 的成熟將有助於 B2C 的完整性，達成 B2B2C，讓消費者達成一次購足的旅遊商品服務。

（二）企業對消費者 (Business to Consumer, B2C)

　　旅遊業 B2C 電子商務是以旅遊網站形式運作，經營業者主要為綜合旅行社業者，其販售的商品主要有兩類，一是國內外機票，一是整合食、住、行、娛樂等觀光需求的包辦旅遊。利用網路銷售管道建立與客戶直接聯繫的「B2C 網路銷售機制」，旅遊產品進攻網路族市場，網路族可直接選購，因比價空間大，公司的企業形象與口碑將是網路族最大的考量。目前知名的網路旅行社有易遊網（圖 4-15）、雄獅 (Lion Travel) 及易飛網等。

圖4-15　Ez Travel易遊網提供國內外各種旅遊行程規劃，提供消費者隨時在線上預訂服務。

（三）企業夥伴 (Business to Partner, B2P)

旅遊業藉大型企業在全國連鎖業務員工的豐沛客源，建立結盟成夥伴關係，以旅遊顧問 (Travel Consultant) 的定位提供旅遊相關訊息，並協助該企業員工提供旅遊服務。

臺灣旅行業的產業生態非常獨特，上游是以航空公司、飯店等為主的產品供應商，下游是直接面對消費者的旅行社，中游還有大型旅遊批發商，既做 B2B，也做 B2C。上中下游既合作又競爭，資源分享卻又得相互競爭，爭取消費者的青睞。網路旅遊網站的重點商品雖然仍以票務、訂房等 DIY 的旅遊商品為主，但是仍免不了與傳統旅行社有所競爭，因此各家航空公司的機票代理商、新興網路旅遊社與傳統旅行社的競合關係將更微妙。

另一方面，為了達成消費者以更低廉的價格透過網路購買旅遊商品，網路旅行社突破既有通路限制，同時提升旅行社的競爭力。易遊網在 2014 年推出團體旅遊「跟團平臺」，至今已有 100 家旅行社，共 1.5 萬個團體旅遊商品，在跟團平臺上架，成立 5 年，已服務超過 50 萬人次旅客。根據易遊網銷售數據顯示，跟團人數每年都有 30% 的成長，主要原因旅客不必自行規劃行程，特別受親子和孝親旅遊客層歡迎。

第 5 章

航空票務與服務

學習目標

1. 航空票務基本常識
2. 了解航空票務管理實務
3. 了解旅行社訂票作業流程
4. 了解旅行社訂票專業名詞

　　航空機票 (Air Ticketing) 是「國際旅行」最常見的必備工具，在航空與旅行業的發展中，航空票務與訂位已快速的電子化、系統化，並已實現「無票飛行」的理想模式，掌握票務的原則與規範，正確有效的使用票務產品，縮減國際間旅行的距離與費用，已成為重要的議題。

　　但新冠肺炎疫情重創全球航空業，也迫使航空業改變營運方式。為加速航空業復甦，除了簡化票務流程，並設計出更符合旅客需求的商品外，配合各國政府加強防疫措施已成為航空業最重要工作。目前，國際航空運輸協會（IATA）正開發手機應用程式，將提供給航空公司和旅行社使用，簡化旅客的健康碼（病毒檢測證明與疫苗接種紀錄）認證程序。除了代訂機位外，為了符合落地國的各種防疫規定，相信大多數旅客將會主動尋求航空公司和旅行社的協助，因此，旅客接種有效疫苗、病毒檢測及申請健康碼，都將成為旅行社的重要工作。

　　旅行從業人員不論是在綜合旅行社、甲種旅行社或乙種旅行社，企業經營最主要的業務之一就是透過電腦訂位系統 CRS，接受國內外海、陸、空運輸事業委託代售客票或代客購買國內外客票、托運行李服務，了解航空郵輪與票務作業為從業人員必備的基本常識。

5-1　票務基本知識

票務 (Ticketing) 在廣義上是指以票券形式存在的服務憑證，如國際機票、火車票、汽車票、輪船票、以及目前推出的許多自由行套裝旅遊券等，其中除國際機票外，多為單純的訂位與開票。

要了解國際機票票務，首先必須知道國際航空運輸協會的組織，因為所有的票價、運算規則及機票的格式，均由該協會制定而成。

一、國際航空運輸協會(IATA)介紹

（一）國際航空運輸協會

圖5-1　國際航協識別圖

國際航空運輸協會 (International Air Transport Association, IATA)，簡稱為國際航協（圖 5-1），為一個國際性的民航組織，成立於 1945 年 4 月 16 日。組織會員分為航空公司、旅行社、貨運代理及組織結盟等四類，總部設在加拿大的蒙特婁，執行總部則在瑞士日內瓦。國際航協組織權責為訂定航空運輸的票價、運價及規則，由於其會員眾多，且各項決議多獲得各會員國政府的支持，因此不論是國際航協會員或非會員均能遵守其規定。

國際航協的航空公司會員來自 130 餘國，由世界主要 268 家航空公司組成，其經營規模為國際航空公司者，為正式會員 (Active Member)；經營規模為國內航空公司者，為預備會員 (Associate Member)。

（二）國際航協的重要商業功能

國際航協的主要商業功能如下：

1. 多邊聯運協定(Multilateral Interline Traffic Agreements, MITA)：為航空業聯運網路的基礎，航空公司加入多邊聯運協定後，即可互相接受對方的機票或是貨運提單，使旅客能持某一家航空公司的機票或貨運提單通行各國，亦即同意接受

對方的旅客與貨物，因此，協定中最重要的內容就是將機票、行李運送與貨運提單格式及程序標準化，達成航空業的聯運網路。

2. 票價協調會議(Tariff Coordination Conference)：即制定客運票價及貨運費率的主要會議，會議中通過的票價仍須由各航空公司向各國政府申報獲准後方能生效。

3. 訂定票價計算規則(Fare Construction Rules)：票價計算規則的基礎為里程，名為里程系統(Mileage System)。

4. 分帳(Prorate)：開票航空公司將總票款，按一定的公式，分攤在所有航段上，因此需要統一的分帳規則。

5. 清帳所(Clearing House)：國際航協將所有航空公司的清帳工作集中在一個業務中心，即國際航協清帳所。

6. 銀行清帳計畫：銀行清帳計劃是一個航空公司和代理商使用的標準化系統，BSP由國際航協各航空公司會員與旅行社會員所共同擬訂，主要在簡化機票銷售代理商在銷售、結報、清帳、設定等方面的程序，使業者的作業更具效率。

（三）國際航協定義的地理概念 (IATA Geography)

國際航協為了方便管理與制定票價，將全球劃分為三大區域（圖 5-2）、兩個半球（圖 5-3）。

1. 三大區域：

 (1) 第一大區域(IATA Traffic Conference Area 1, TC1)：北美洲(North America)、中美洲(Central America)、南美洲(South America)、加勒比海島嶼(Caribbean Islands)。地理位置西起白令海峽，包括阿拉斯加，北、中、南美洲，與太平洋中的夏威夷群島，以及大西洋中的格陵蘭與百慕達為止。

 (2) 第二大區域(IATA Traffic Conference Area 2, TC2)：歐洲(Europe)、中東(Middle East)、非洲(Africa)。地理位置為西起冰島，包括大西洋的亞速群島、歐洲本土、中東與非洲全部，東至伊朗為止。

 (3) 第三大區域(IATA Traffic Conference Area 3, TC3)：東南亞(South East Asia)、東北亞(North East Asia)、亞洲次大陸(South Asian Sub Continent)、

大洋洲(South West Pacific)。地理位置西起烏拉山脈、阿富汗、巴基斯坦，包括亞洲全部、澳大利亞、紐西蘭，太平洋中的關島及威克島、南太平洋中的美屬薩摩亞及法屬大溪地。

圖5-2　國際航協將全球分為三大區域

2. 國際航協除將全球化分為三大區域外，亦將全球劃分為兩個半球（圖5-3）。

(1) 東半球(Eastern Hemisphere, EH)，包括TC2和TC3。

(2) 西半球(Western Hemisphere, WH)，包括TC1。

圖5-3　國際航協將全球劃分為東西兩個半球

3. 地理區域總覽（IATA Geography，見圖5-4及表5-1）。

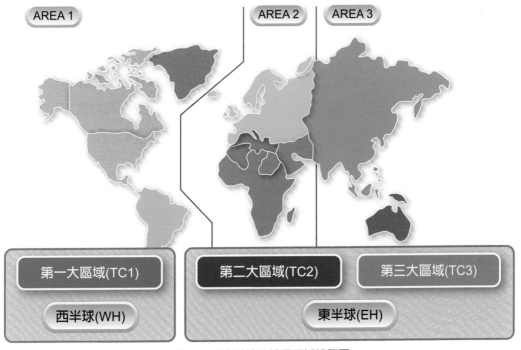

圖5-4　國際航協的地理區域總覽圖

表5-1　國際航協的地理區域總覽表

半球(Hemisphere)	區域(Area)	子區域(Sub Area)
西半球 (Western Hemisphere, WH)	第一大區域 (Area 1, TC1)	北美洲 (North America) 中美洲 (Central America) 南美洲 (South America) 加勒比海島嶼 (Caribbean Islands)
東半球 (Eastern Hemisphere, EH)	第二大區域 (Area 2, TC2)	歐洲 (Europe) 非洲 (Africa) 中東 (Middle East)
	第三大區域 (Area 3, TC3)	東南亞 (South East Asia) 東北亞 (North East Asia) 亞洲次大陸 (South Asian Sub Continent) 大洋洲 (South West Pacific)

備註：第二大區域除傳統觀念上的歐洲(Europe)外，還包括非洲的阿爾及利亞、突尼西亞及摩洛哥，此外土耳其亦算入歐洲。非洲(Africa)指整個非洲大陸，但不包括非洲西北角的阿爾及利亞、突尼西亞及摩洛哥，亦不包括東北角的埃及與蘇丹。中東 (Middle East) 指伊朗、黎巴嫩、約旦、以色列、沙烏地阿拉伯半島上的各國，以及非洲的埃及與蘇丹。

（四）其他航空資料

1. 航空公司代碼(Airline Designator Codes)：航空公司的代號是由英文與阿拉伯數字所組成的代號（二碼），例如英國航空(British Airways)代號是BA、新加坡航空(Singapore Airlines)代號為SQ、長榮航空(Eva Airlines)代號為BR。

2. 航空公司的數字代碼(Airline Code Numbers)：每一家航空公司的數字代號（三碼），例如英國航空代號是125、新加坡航空代號是618、長榮航空代號是695。

3. 城市代號(City Code)：國際航協將全世界只要有定期班機航行的城市，均設定了3個英文字母的城市代號，同時在書寫這些城市代號時，都必須以大寫來表示，例如新加坡英文全名是Singapore，城市代號為SIN（表5-2）。

4. 機場代號(Airport Code)：將每一個機場以英文字母來表示，例如日本成田機場英文全名為Narita Airport，機場簡稱NRT（表5-2）。

表5-2　世界重要城市及機場代號

國家	城市名稱	城市代號	機場名稱	機場代號
日本	東京 (Tokyo)	TYO	成田機場 (Narita Airport)	NRT
			羽田機場 (Haneda Airport)	HND
	大阪 (Osaka)	OSA	關西機場 (Kansai Airport)	KIX
法國	巴黎 (Paris)	PAR	戴高樂 (Charles De Gaulle)	CDG
英國	倫敦 (London)	LON	希斯洛機場 (Heathrow Airport)	LHR
			蓋威克機場 (Gatwick Airport)	LGW
			路東機場 (Luton Airport)	LTN
美國	紐約 (New York)	NYC	甘迺迪機場 (Kennedy Airport)	JFK
	紐澤西 (New Jersey)	EWR	紐澤西州機場 (Newark Airport)	EWR
臺灣	臺北 (Taipei)	TSA	松山機場 (Taipei International Airport)	TSA
	桃園 (Taoyuan)	TPE	桃園機場 (Taiwan Taoyuan International Airport)	TPE

5. 國際時間換算(International Time Calculator)：

由於航空公司航班時間表上的起飛和降落時間均是當地時間，因此要計算實際飛行時間，就必須將所有時間先調整成格林威治時間(Greenwich Mean Time, GMT)，再加以換算成實際飛行時間，其計算要點有以下3點；飛行時間的計算，請詳見後敘的四例。

(1) 起飛、到達城市時間與GMT時差。

(2) 起飛、到達時間換算成GMT時間。

(3) 到達時間減去起飛時間。

6. 國際子午線(International Date Line)：一般稱為國際換日線。東行每15度要加一小時；西行每15度要減一小時（圖5-5）。

圖5-5 地球依經緯度共劃分為24個地區，每一個時區15度，180度的重疊線稱為國際子午線。

7. 最少轉機時間(Minimum Connecting Time)：當替旅客安排行程遇到轉機時，須特別注意轉機時間是否充裕，每個機場所需要的最少轉機時間並不盡相同，登機前記得再次確認。

8. 共用班機號碼(Code Sharing)：即某家航空公司與其它航空公司聯合經營某一航程，但只標註一家航空公司名稱、班機號碼。這種經營模式對航空公司而言，可以擴大市場；對旅客而言，則可以享受到更加便捷、豐富的服務，此方式又稱策略聯盟(Strategic Alliance)。

案例學習 飛行時間計算

★ 飛行時間計算：同一半球

行程　臺北→東京　時間 11:30 → 15:15，請計算實際飛行時間多少？

要先知道臺北和東京與 GMT 的時差，已知臺北時間等於 GMT 加 8、東京時間等於 GMT 加 9，因此我們可以得知 GMT 的起飛時間等於臺北時間 11 時 30 分減 8，得到 3 時 30 分；GMT 的到達時間等於東京時間 15 時 15 分減 9，得到 6 時 15 分，最後將 GMT 的到達時間減去起飛時間，得知實際飛行時間為 2 小時又 45 分鐘。計算式如下：

1. GMT起飛時間＝11:30－8＝3:30
2. GMT到達時間＝15:15－9＝6:15
3. 實際飛行時間＝6:15－3:30＝2:45

行程　臺北→阿姆斯特丹　時間 22:20(12/1) → 9:00(12/2)，請計算實際飛行時間多少？

要先知道臺北和阿姆斯特丹與 GMT 的時差，已知臺北時間等於 GMT 加 8、阿姆斯特丹時間等於 GMT 加 1，因此我們可以得知 GMT 的起飛時間等於臺北時間 12 月 1 日的 22 時 20 分減 8，得到 14 時 20 分；GMT 的到達時間等於阿姆斯特丹時間 12 月 2 日的 9 時減 1，得到 8 時，由於到達阿姆斯特丹的日期和起飛日期並非為同一日，所以須將 GMT 的到達時間 8 時，再加 24（一天 24 小時），得到 32，最後將 GMT 的到達時間減去起飛時間，得知實際飛行時間為 17 小時又 40 分鐘。計算式如下：

1. GMT起飛時間＝22:20－8＝14:20(12/1)
2. GMT到達時間＝9:00－1＝8:00(12/2)，8:00＋24＝32:00(12/1)
3. 實際飛行時間＝32:00－14:20＝17:40

★ 飛行時間計算：不同半球

　　行程　臺北→洛杉磯　時間 16:40(12/1) → 12:05，請計算實際飛行時間為何？

　　要先知道臺北和洛杉磯與 GMT 的時差，已知臺北時間等於 GMT 加 8、洛杉磯時間等於 GMT 減 8，因此我們可以得知 GMT 的起飛時間等於臺北時間 12 月 1 日的 16 時 40 分減 8，得到 8 時 40 分；GMT 的到達時間等於洛杉磯時間 12 時 5 分加 8，得到 20 時 5 分，由於到達洛杉磯的時間換算為 GMT 時間後未超過 24（一天 24 小時），因此和起飛日期為同一日，因此只要將 GMT 的到達時間減去起飛時間，得知實際飛行時間為 11 小時又 25 分鐘。計算式如下：

1. GMT起飛時間＝16:40－8＝8:40(12/1)
2. GMT到達時間＝12:05＋8＝20:05(12/1)
3. 實際飛行時間＝20:05－8:40＝11:25

　　行程　臺北→奧克蘭　時間 22:00(5/13) 起飛，飛行時間 11 小時，請計算到達奧克蘭時間為何？

　　要先知道臺北和奧克蘭與 GMT 的時差，已知臺北時間等於 GMT 加 8、奧克蘭時間等於 GMT 加 13，因此我們可以得知 GMT 的起飛時間等於臺北時間 5 月 13 日的 22 時減 8，得到 14 時，飛行時間為 11 小時，所以到達奧克蘭的 GMT 時間應為 14 時加 11，得到 25，但一天只有 24 小時，所以實際的 GMT 到達時間應為 5 月 14 日的 1 時，最後再將 GMT 到達時間 1 時加 13，得到 14，因此得知奧克蘭當地的到達時間為 5 月 14 日的 14 時。計算式如下：

1. GMT起飛時間＝22:00－8＝14:00(5/13)
2. GMT到達時間＝14:00＋11＝25:00(5/13)＝1:00(5/14)
3. 實際到達時間＝1:00＋13＝14:00(5/14)

5-2　航空機票種類

航空機票指航空公司承諾提供特定乘客及其免費或過重行李等憑證，做為運輸契約的有價證券，亦即約束提供某一人份座位及運輸行李的服務憑證。

一、航空機票種類

機票可大分為普通票、優待票和特別票 3 種，要判定到底是普通票或是特別票，一般可由機票上的票種代碼及限制欄中看出。基本上，限制字數愈少的，機票使用限制愈少，價錢也較高；反之，愈便宜的機票，其使用限制就愈多。

> **旅遊趨勢新知**
>
> 目前因競爭激烈關係，一般團體均以單價 NET 售出，照 IATA 規定票面價的半票大都比底價高，已失去意義，且近年來多數外籍航空已不再給免費票了。

（一）普通票 (Normal)

指標準的全票 (Adult Fare)、一般頭等艙 (First Class)、商務艙 (Business Class) 及經濟艙 (Economy Class) 年票，價格一般為公告票面價，從開始旅行日算起一年有效。

（二）優待票 (Discount)

指以普通票為打折的票，依特定身分的不同有不同的折扣，包括兒童、嬰兒、老人、領隊優惠票、代理商優惠票。

1. 兒童票(Child Fare, CH)：凡是滿2歲到未滿12歲的旅客與購買全票的監護人，搭乘同一飛機、同一等艙位，即可購買兒童票，如同全票占有一座位，有與全票同樣的免費托運行李。

2. 嬰兒票(Infant Fare, IN)：所謂嬰兒，乃是指出生後滿2週到未滿2歲的幼童，由其監護人陪同搭乘同一班機、同一等艙位、不占機位，即可購買適用全票10%的機票。

3. 領隊優惠票(Tour Conductor Fare, CG)：根據IATA規定，有以下2點需要注意。

 (1) 10～14人的團體，可享有半票一張。

 (2) 15～24人的團體，可享有免費票(Free of Charge, FOC)一張。

4. 代理商優待票(Agent Discount Fare, AD)：針對有販售機票的旅行代理商服務滿1年以上的職員，可視情況申請代理商折扣優惠(75% off)的機票，亦即僅付全票的1/4(25%)的票價，故在業界一般又稱之為四分之一票(Quarter Fare)。

（三）特別票 (Special)

指有停點、效期、行程、轉讓，或使用人身分上限制的票，包括團體票、學生票、旅遊票、環球票、特惠票等等。

1. 旅遊票：旅遊票分為半年票（180天），90天票或2～14天票（最少停2天或2夜，最多14天）。

2. 團體全備旅遊票：指團體包辦式旅遊(Group Inclusive Tour, GIT)，規定必須達到特定人數，每人才能享受特定程度的優惠，例如GV10，就是團體人數須滿10人以上同時開票。

（四）影響票價結構的七項要素

1. 座艙等級代號：航空公司的艙等一般分為頭等艙（圖5-6）、商務艙與經濟艙，在同一個艙等中，航空公司還會依照不同的旅客族群與市場需求，而

圖5-6　各大航空公司絞盡腦汁，紛紛推出超豪華頭等艙吸引客源，即使一個人也能享受舒適的私人空間，圖為阿聯酋航空。

訂定出不同的票種與票價，因而產生多樣的訂位艙等(Reservation Booking Designator, RBD)；航空公司利用不同的座艙等級代號在電腦中自動控制機位的數量及排位優先順序；愈便宜的票價其訂位艙等的等級愈低。

2. 季節代號
3. 週末／平日代號
4. 航班時間代號
5. 旅客身分屬性代號
6. 同艙級票價等級代號
7. 有無攜帶行李（為了壓低票價，部分航空公司創設無行李機票）

（五）影響票價結構的飛行方式

1. 直飛(Direct Flight)
2. 不停留(Non-stop Flight)
3. 轉機(Connection Flight)：轉機又可分下列2種型態。
 (1) 搭乘同一家航空公司轉機(On-line Connection)
 (2) 搭乘2家或2家以上不同的航空公司轉機(Interline Connection)

二、機票構成型式

機票型式演變，從最早手寫機票到電腦自動化機票（又稱作軟殼機票），再到電腦自動化機票含登機證（又稱作硬殼機票），到現在的電子機票。

（一）機票類型

1. 手寫機票(Manual Ticket)：機票以手寫的方式開發，分為1張、2張或4張搭乘聯等格式。
2. 電腦自動化機票(Transitional Automated Ticket, TAT)：從自動開票機刷出的機票，一律為4張搭乘聯的格式。
3. 電腦自動化機票含登機證(Automated Ticketand Boarding Pass, ATB)：前述二種機票均是以複寫的方式開出，並且已包含登機證。該機票的厚度與信用卡相近，背面有一條磁帶，用以儲存旅客行程的相關資料，縱使遺失機票，亦不易被冒用。

4. 電子機票(Electronic Ticket, ET)：電子機票（圖5-7）是將機票資料儲存在航空公司電腦資料庫中，無須以紙張列印每一航程的機票聯，雖然不是無機票作業，卻合乎環保又可避免實體機票的遺失。旅客至機場只須出示電子機票收據，並告知訂位代號即可辦理登機手續。電子機票為英國航空公司於1998年4月，由倫敦飛德國柏林航線中首先啟用，航空協

圖5-7　電子機票

會要求2007年全球機票電子化。電子機票一經開票，改期改班都必須經由航空公司處理，並且重新入票號，不得再經旅行社改期入票號。

（二）開立機票的注意事項

1. 所有英文字母必須大寫(Block Capitals)。
2. 填寫時姓在前、然後再寫名字。
3. 旅客的稱呼為：MR.（先生）、MISS或MS（小姐）、MRS.（夫人）、CHD（兒童）、INF（嬰兒）。
4. 機票不得塗改，塗改即為廢票。開立時按機票順序填發，不得跳號。
5. 除少數特殊國家如中國外，一本機票僅供一位旅客使用。
6. 前往城市如有2個機場以上時，應註明到、離機場的機場代號。
7. 機票填妥後，撕下審核聯與存根聯，保留搭乘聯與旅客存根聯給乘客。
8. 若機票須作廢時，應將存根聯與搭乘聯與旅客存根聯一併交還航空公司。
9. 機票為有價證券，填發錯誤而導致作廢時，應負擔手續費用。

（三）機票內容

　　機票雖有不同的種類，除了編排格式有差別之外，內容均相同。現將機票範例中每一個格式欄位所代表的意義說明如下：

1. 旅客姓名欄(Name of Passenger)：旅客英文全名須與護照、電腦訂位記錄上的英文拼字完全相同（可附加稱號），且一經開立即不可轉讓。

2. 行程欄(From/To)：旅客行程的英文全名。行程欄若有「X」則表示不可停留，必須在24小時內轉機至下一個航點。

3. 航空公司(Carrier)：搭乘航空公司的英文代號。旅客與開票人均須注意，填入的航空公司與開票航空公司應有聯航合約。

4. 班機號碼／搭乘艙等(Flight / Class)：顯示班機號碼及機票艙級。

5. 出發日期(Date)：日期以數字（兩位數）、月分以英文字母（大寫三碼）組成，例如6月5日為05JUN。

6. 班機起飛時間(Time)：指的是當地時間，以24小時制，或以A、P、N、M表示。A即AM，P即PM，N即Noon，M即Midnight。例如0715或715A，1200或12N，1915或715P，2400或12M。

7. 訂位狀況(Status)：分為5個狀態，分別為OK－機位確定(Space Confirmed)、RQ－機位候補(On Request)、SA－空位搭乘(Subject to Load)、NS－嬰兒不占座位(Infant not Occupying a Seat)、OPEN－無訂位(No Reservation)。

8. 票種代碼(Fare Basis)：指票價的種類。按旅客預訂的艙級所須支付的票價，票價的種類依此6項要素組成，此6項要素以代號選擇性地出現在票價上，其排列順序依次如下（表5-3）：

 (1) 訂位代號(Prime Code)，飛機通常分為三個艙等(Class)：頭等艙(First Class)、商務艙(Bussiness Class)、經濟艙(Economy Class or Coach)，通常價格以頭等艙最高，其次商務艙，最低為經濟艙。在不同艙等之下，在同一個艙等中，航空公司還會依照不同的旅客族群與市場需求，而訂定出不同的票種與票價，因而產生多樣的訂位艙等。

 (2) 季節代號(Seasonal Code)，包括H（旺季）、L（淡季）等。

 (3) 星期代號(Week Code)，包括W（週末）、X（週間）等。

 (4) 日夜代號(Day Code)，例如以N表示Night。

 (5) 票價和旅客種類代號(Fare and Passenger Type Code)

 (6) 票價等級代號(Fare Level Identifier)

表5-3　票價種類6大要素

代表意義	6大要素	內容
訂位代號	Prime Code	頭等艙：F、P、A 等艙別代號。 商務艙：C、J、D、I 等艙別代號。 經濟艙：Y、B、M、H、Q、V、L、K、G 等艙別代號，如華航 Y 艙等為全價票；B 艙等為 1 年內有效票；M 艙等為旅遊票；H 艙等為旅遊票，可搭配精緻旅遊行程；L 及 X 艙等為特價票，此艙等不能累積里程，以及限定航班日期；S 艙等為免費票；V、W 及 G 艙等為團體票，此艙等同 L 及 X 艙等不能累積里程，不能更改航班；其餘如 K、N、Q、T、Z 艙等為外站開立的回程票。
季節代號	Seasonal Code	H：旺季 O：介於旺季與淡季之間，另有 K、J、F、T、Q 等代號。 L：淡季
星期代號	Week Code	W (Weekend) X (Weekday)
日夜代號	Day Code	N：晚上
票價和旅客種類代號	Fare and Passenger Type Code	CH：小孩 IN：嬰兒 TWD：臺幣
票價等級代號	Fare Level Identifier	1 表最高級，2 次之，3 表第三級

　　例如 Fare Basis 是 MXEE21 時，表示 M 艙級，平日出發，效期為 21 天的個人旅遊票，亦即 M 等於訂位代號，X 等於週間代號（平日）EE 等於旅遊票價種類代號，21 表示效期為 21 天。

9. 機票標註日期之前使用無效(Not Valid Before)

10. 機票標註日期之後使用無效(Not Valid After)，機票效期算法如下：

(1) 一般票(Normal Fare)機票完全未使用時，效期自開票日起算1年內有效。機票第一段航程已使用時，所餘航段效期自第一段航程搭乘日起1年內有效。例如開票日期是20AUG'08，機票完全未使用時，效期至20AUG'09。若第一段航程搭乘日是30AUG'08，則所餘航段效期至30AUG'09。

(2) 特殊票(Special Fare)機票完全未使用時，自開票日起算1年內有效。一經使用，則機票效期可能有最少與最多停留天數的限制，視相關規則而定。

11. 旅客託運行李限制(Allow)，交由航空公司託運的行李，計算方法分以下2種：

(1) 論件論重制(Piece Concept)：旅客入、出境美國、加拿大與中南美洲地區時採用。成人及兒童每人可攜帶2件，每件不得超過32公斤(Kgs)。此外，行李的尺寸亦有所限制，如頭等艙及商務艙旅客，每件總尺寸相加不可超過158公分（62英吋）；經濟艙旅客，2件行李相加總尺寸不得超過269公分（106英吋），其中任何一件總尺寸相加不可超過158公分（62英吋）。至於隨身的手提行李，每人可有1件，總尺寸不得超過115公分（45英吋），且重量不得超過7公斤，大小以可置於前

面座位底下或機艙行李箱為限。嬰兒亦可托運行李1件，尺寸不得超過115公分，另可托運1件折疊式嬰兒車。

(2) 論重制(Weight Concept)：旅客進出上述地區以外地區時採用。頭等艙40KG（88磅）、商務艙30KG（66磅）、經濟艙20KG（44磅），另外嬰兒可托運10KG免費行李。

(3) 實際狀況仍視各航空公司規定。

12. 行李超重（件）的計價方式：免費托運行李數量乃依旅客票價決定，此數量皆顯示在機票的「Allow」欄位內。IATA將依旅客所付機票的行程區分免費托運行李數量時，則將超件或超重的行李收取費用。

(1) 超件：行程若涉及美加地區，依不同的目的地城市，收費價格會有不同。

(2) 超重：行程不涉及美加地區，每超重1公斤的基本收費為該航段經濟艙最高票價的1.5%，但有些國家是例外的，此資料皆可由票價查詢系統獲得。例如臺北－香港行李超重10公斤，將被收取新臺幣1122元。

(3) 實際計價方式依各航空公司規定。

13. 團體代號(Tour Code)：用於團體機票，其代號編排所代表的意義如圖5-8。

圖5-8　團體代號的意義

14. 票價計算欄(Fare Calculation Box)：機票票價計算部分，開票時均應使用統一格式，清楚正確地填入，以方便日後旅客要求變更行程時，別家航空公司人員能根據此欄位內容，迅速確實地計算出新票價。

15. 票價欄(Fare Box)：票價欄一定是顯示起程國幣值。

16. 實際付款幣值欄(Equivalent Fare Paid)：當實際付款幣值不同於起程國幣值時才須顯示。

17. 稅金欄(Tax Box)：行程經過世界上許多國家或城市時，須加付當地政府規定的稅金。隨票徵收的各地政府或城市稅金種類繁多，每一個稅皆有不同的代碼。

18. 總額欄(Total)：一張機票含稅的票面價。

19. 付款方式(Form of Payment)：付款有3種，CASH－現金支付、CHECK－支票支付、CC－以信用卡付款的機票。

20. 起終點(Origin / Destination)：顯示整個行程的起終點。

21. 連續票號(Conjunction Ticket)：當旅客的行程無法用一本票開完時，必須用連續的第2本、第3本機票繼續開出，此時便須填寫連續票號，且不可顛倒或跳號。

22. 換票欄(Issue in Exchange for)：改票時填入更換新票的舊票號碼，及搭乘聯聯號。

23. 原始機票欄(Original Issue)：改票時，將最原始的機票資料填註在此欄。

○ 想想看，機票一般限制有哪些？

1. 停留時間限制（最少待幾天，最多待幾天？）
2. 可否改行程及是否限搭航班？
3. 可否轉讓其它航空公司？
4. 可否退票？
5. 可否改期？
6. 資格限制
7. 限制使用日期（春節／寒暑假旺季期間不可搭等）。

24. 限制欄(Endorsements / Restrictions)：限制欄是機票上重要限制的布告欄，務必仔細閱讀，並有責任充分告知旅客。常見的限制有下列幾種：

 (1) Valid on Flights / Dates Shown Only：不准更改班次 / 日期。

 (2) Valid on CI Only：限搭某航，CI代表只能搭華航。

 (3) NON-END＝Non-endorsable：不准轉讓。

 (4) NON-RRTG＝Non-reroutable：不准更改行程。

 (5) Change of Reservation Restricted：不准更改訂位。

 (6) NON-REF＝Non-refundable：不准退票。

25. 開票日與開票地(Date and Place of Issue)：此欄位包括航空公司名稱或旅行社名稱，開票日期、年分、開票地點、以及旅行社或航空公司的序號。

26. 訂位代號(Airlines Data)：訂好機位的機票，宜填入航空公司「訂位代號」，方便訂位同仁查詢旅客行程資料。

27. 機票號碼(Ticket Number)：機票號碼各組數字所代表的涵義如圖5-9。

圖5-9　實體機票的票號皆為14碼（包含檢查號碼）；電子機票的票號為13碼（無檢查號碼）。

（四）航空機票航程類別

1. 單程機票(One Way Trip Ticket, OW)：單程機票指單一去程或單一回程的行程，例如臺北(TPE)→香港(HKG)→曼谷(BKK)。或從曼谷(BKK)→香港(HKG)→臺北(TPE)（圖5-10）。

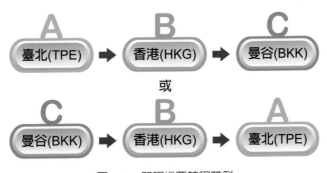

圖5-10　單程機票航程範例

2. 來回機票(Round Trip Ticket, RT)：旅客前往的城市，其出發地(Origin)與目的地(Destination)相同，且全程搭乘的等級座艙相同，票價亦相同時，即為一典型的來回機票。例如：TPE / HKG / TPE（圖5-11）。

圖5-11　來回機票航程範例

3. 環遊機票(Circle Trip Ticket, CT)：凡不屬於直接來回，由出發地啓程做環狀的旅程，再回到出發地的機票稱為環遊機票。即使在航程中，當二地之間無適當的直接空中交通時，該段若使用其它交通工具時，仍不失其環遊的意義。例如：臺北(TPE)→吉隆坡(KUL)→新加坡(SIN)→曼谷(BKK)→香港(HKG)→臺北(TPE)，或臺北(TPE)→吉隆坡(KUL)→搭車、使用其他交通工具→新加坡(SIN)→曼谷(BKK)→香港(HKG)→臺北(TPE)（圖5-12）。

圖5-12　來回機票航程範例

4. 其他特殊類型

(1) 環遊世界航程機票(Around The World, RTW)：出發地無論往東或往西行，航線經由太平洋(Via Pacific, PA)及大西洋(Via Atlantic, AT)二地再回到出發地的機票。

(2) 北極航線機票(Polar Route, PO)：經由北極（不經北美洲北緯60度以南的城市）的航線機票。

(3) 開口式雙程機票(Open Jaw Trip, OJT)：雙程機票性質上具有行程來回的意義，由出發地再回到原出發地，但是其某段行程由於使用了其他交通工具，導致航空公司開立機票時，在整段行程中留下一個缺口時，即稱爲開口式雙程機票。

(4) 混合等位機票(Mix Fare Ticket)：指旅客在航程中，由於搭乘的等級座艙不一樣而產生不同票價的機票。

(5) 出發後更改行程機票(Rerouting Ticket)：旅客搭機啓程後，途中由於更改行程而產生票價不同的機票。

(6) 更換機艙支付差額機票(Reissue Ticket)：旅客自願或因原訂等級座艙客滿要求更改座艙升等(upgrade)或降等(downgrade)，而重新開立的機票。

(7) 附加票價機票(Add-ons)：一般使用於國內航線或區域航線，如旅客前往的城市爲某國的國內航線始能運載的城市，如此就必須便用附加票價。

旅遊趨勢新知

什麼是機位超賣？

　　航空公司的機位銷售，基本上是設定爲120%機位的銷售，即比原有的機位多20%的銷售，稱之爲機位超賣。因爲航空公司爲了保持載客率，預防客人臨時取消不去，或是旅行社訂一堆假紀錄來竊占機位，因此才會有超賣機位的銷售，此作法基本上在淡季時，絕對不會有問題，但一遇春節等旺季，航空公司怕超賣的機位客人全部都來登機，因此會以各種名義清位及拉機位。因此未於開票日開票、重覆訂位或登機 Check-in 太晚時，旺季被拉掉機位的情況屢見不鮮！

5-3　航空電腦訂位系統及銀行清帳作業

　　航空電腦訂位系統 (Computerized Reservation System, CRS) 起源於 1976 年美國航空公司 (American Airlines, AA) 與 IBM 合作以 Sabre 電腦訂位系統首開航空訂位的先河。美國聯合航空公司 UA 以 Appolo 電腦系統進軍歐洲市場，歐洲航空公司爲趨勢所需，逐漸發展伽利略 (Galileo) 與阿瑪迪斯 (Amadeus) 電腦訂位系統。以下

將針對航空電腦訂位系統的起源、全球主要航空電腦訂位系統介紹以及臺灣地區航空電腦訂位系統概況逐一說明之。

一、航空電腦訂位系統(CRS)的起源

1970 年左右，航空公司將完全人工操作的航空訂位記錄，轉由電腦來儲存管理，但旅客與旅行社要訂位時，仍須透過電話與航空公司連繫來完成。由於業務迅速發展，即使擴充人員及電話線，亦無法解決需求。美國航空公司與聯合航空公司，首先開始在其主力旅行社，裝設訂位電腦終端機設備，供各旅行社自行操作訂位，開啓了 CRS 的濫觴。

此連線方式只能與一家航空公司的系統連線作業，故被稱爲「Single-Access」；1980 年左右，爲因應美國國內 CRS 市場飽和，特別是 Sabre 與 Apollo 系統，以及爲拓展國際航線需求，開始向國外市場發展。他國航空公司爲節省支付 CRS 費用，紛紛共同合作成立新的 CRS，如阿瑪迪斯 (Amadeus)、伽利略、先啓 (Sabre)，各 CRS 間爲使系統使用率能達經濟規模，以節省經營成本，因此經由合併、聯盟、技術合作開發、股權互換等方式進行整合，逐漸演變至今具全球性合作的航空電腦訂位系統 (Global Distribution System, GDS)。

二、臺灣地區航空電腦訂位系統(CRS)概況

1993 年，顧客僅有 3 種購買機票的方式：

1. 透過旅行社利用其CRS業者預訂機票及開票（圖5-13）
2. 打電話給航空公司的訂票中心
3. 到航空公司票務處向航空公司購買機票

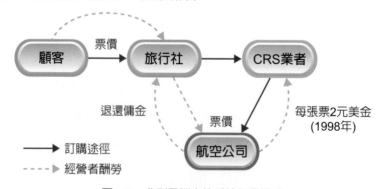

圖5-13 典型電腦定位系統作業模式

　　透過航空電腦訂位系統可以直接取得全世界各地旅遊相關資訊，包括航空公司、旅館及租車公司的行程表 (Schedule)、機場的設備、轉機的時間、機場稅、簽證、檢疫、信用卡查詢、超重行李計費等資訊，對旅行業而言，航空旅遊訂位系統發展至今，漸成爲不僅爲電腦訂位系統，且因應全球系統規模通路的模式與效能整合，構成全球旅遊產品通路的配銷訂位系統，不僅是航空領域的資訊平臺，還廣泛包括飯店訂房、租車、火車、旅遊景點等旅遊相關產品。

　　航空電腦訂位系統代表航空至整個旅遊銷售市場的方向，提供航空旅遊產業的供應商與旅行業的資訊服務。旅行從業人員可透過航空電腦訂位系統，幫客人訂全球大部分航空公司的機位，主要的旅館連鎖及租車，另外與旅遊的相關服務，如旅遊地點的安排、保險、遊輪甚至火車等，也都可以透過航空電腦訂位系統直接訂位，航空電腦訂位系統已成爲旅行社從業人員必備的工具，也是航空公司、飯店旅館業者及租車業者的主要銷售通路（圖 5-14）。

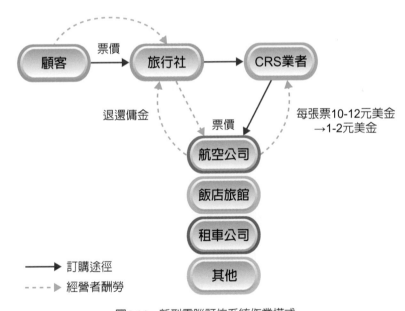

圖5-14　新型電腦訂位系統作業模式

　　然而，近幾年大部分的成長，已不像早期與地理性擴充相關，而是策略結盟，天合聯盟 (Sky Team Alliance)、星空聯盟 (Star Alliance)、寰宇一家 (One Word) 等大型航空聯盟體系的變化整合，或資本的併購和收益管理 (Revenue Management)，網路訂位與行銷電腦功能的提升，也帶起新一波全球分銷系統 (GDS，Global Distribution System) 的整合，惟中國大陸籍航空公司仍使用 E-term（中國航信 Travel Sky）。

國際民航組織 (International Civil Aviation Organization,ICAO) 超過 3/4 的會員國現在都有 CRS 服務。目前全球主要的電腦訂位系統，共計 10 餘種（表 5-4），其中 Sabre、Amadeus 的市場均已擴及全世界。而臺灣於幾十年前，對旅行社的航空訂位網路一直是採取保護措施，禁止國外的 CRS 進入，而是利用電信局於 1989 年自行開發的 Marnet(Multi Access Reservation Network) 網路系統，讓航空公司可將其終端機延伸至旅行社，相對地，旅行社亦是透過電信局的網路，直接連結航空公司訂位系統，當時使用 Marnet 系統的航空公司有華航、泰航、日亞航及荷航。

電腦訂位系統是航空機位行銷重要管道，航空公司依其航線分布，衡量各電腦訂位系統掌控的銷售管道。直至 1990 年，國內引進第一家 CRS 系統「Abacus」，其後陸續有其他 CRS 系統引進；至 2003 年，Amadeua、Galiao、Axess 三家進入臺灣市場，目前旅行業以透過 Sabre 系統訂位量最多，次者為 Amadeus，兩者將於下文詳加介紹。

表5-4　世界各主要電腦訂位系統一覽表

代號	CRS	主要地區	代號	CRS	主要地區
1A	Amadeus	歐洲	1J	Axess	韓國、日本
1B	Sabre	亞洲	1P	World Span	美國
1E	ICS	中國	1T	Topas	韓國
1F	Infini	日本	1W	Sabre	北美、澳洲及亞洲地區
1G	Galileo	歐美、亞洲	1X	Gets	美國
1G	Galileo	歐美、亞洲	1X	Gets	美國

旅行社透過航空電腦訂位系統，讓出國旅遊地點安排、旅客保險、遊輪與火車票等都可直接訂位。更可直接取得全世界各地的旅遊資訊，包括航空公司、旅館、租車公司等航班時刻或檔期表，機場設施、轉機時間、各地機場稅、各國證照、檢疫與保險等資料，更加便利和效率。

（一）Sabre（在亞洲原為 Abacus International）

2015 年美國全球訂位系統公司 Sabre 集團收購 Abacus International 所有股權，並以 Sabre 商標為系統新品牌，目前全球市占八成，也是臺灣最大的航空訂位系

統。Sabre 總部座落於美國德州南湖市，為 1970 年代由美國航空「AA」所發展的航空公司訂位電腦整合資訊系統，為全球最早、最大旅遊電腦網絡及資料庫，是目前全球旅行業及觀光產業首屈一指的科技供應商。目前為臺灣最大航空訂位系統，涵蓋全臺 60% 以上航空訂位量，可訂全球超過 400 家航空公司的機位，領先業界的科技技術，提供全面性的產品及服務。

　　Sabre 的軟體、資料、行動裝置和經銷解決方案，已由數以百計的航空公司及數以千計的飯店業者用於管理重要營運之上，包括乘客和房客預約、營收管理、航班、網路和機組人員管理。Sabre 服務超過 415,000 家旅行社，並在世界各地擁有超過 400 家航空公司、125,000 家酒店、27 個租車品牌及 16 家遊輪公司、50 家鐵路供應商，以全球領先科技，為旅行社提供全面性的產品及服務。

　　原先啟資訊 (Abacus) 於 1990 年由華航投資成立，代理引進臺灣第一家航空電腦訂位系統，1990 年先啟與日本全日空航空在日本建立一個策略聯盟訂位系統 Infini，成為日本第一個規模完整的航空訂位系統，使 Infini 在當地開創了旅遊資訊的新紀元，其創立目的乃在於促進亞太地區旅遊事業的發展，並提升旅遊事業的生產力。先啟結合全球航空公司與飯店的分銷機制，此機制已成為亞太地區首屈一指的分銷系統，在亞太 59 個市場中，已為超過 100,000 家旅行社業者提供服務。

　　早於 1998 年，先啟為提高科技網絡範疇，即與美國 Sabre 集團簽署合作聯盟合約，成立 Abacus International 新公司，由雙方共同持股，並由 Sabre 支援主要核心系統，提供旅遊業更多創新服務的選擇，2015 年 10 月最終協議，由 Sabre 收購 Abacus 所有股權，並以 Sabre 商標為系統新品牌。（圖 5-15）。

圖5-15　美國全球訂位系統公司Sabre集團收購Abacus International所有股權，並以Sabre商標為系統新品牌。

（二）Amadeus（阿瑪迪斯）

成立於 1987 年，包含航空公司資訊科技、旅行社資訊科技與旅遊電子商務科技等 3 項服務，最初是由法國航空、西班牙航空、德國漢莎航空，以及北歐航空 4 家航空公司所合資創立，創設後旋即在歐洲航空市場占有一席之地。1995 年與美國大陸航空所開發的 Systemone 訂位系統合併後，更擴展全球市場占有率約達 27%。1996 年，依據全球 214 國家產品發展的經驗，開放系統整合政策 (Open Integration Policy)，配合產品本土化，始於臺灣營運，目前已成立臺北總公司、桃園、臺中、高雄 4 個服務據點。1999 年正式在西班牙成為股票上市公司，創始的法國航空，西班牙航空，德國漢莎航空均有持股。

目前全球設立有 3 個區域總部，分別在泰國的曼谷、阿根廷的布宜諾斯艾利斯，以及美國的邁阿密，企業總部和行銷部設於馬德里，開發部設於尼斯，營運資料處理中心則設於德國埃爾丁 (Erding)。除此之外，在全球有 70 個行銷公司 (NMC)，在亞洲設立行銷公司的國家，包括臺灣、中國、香港、泰國、印度、菲律賓、馬來西亞、新加坡、日本、印尼等，分別為所在當地的旅行社用戶服務。

阿瑪迪斯亦是全世界唯一能提供航空公司 IT(Information Technology) 技術解決方案的全球分銷系統，並於 2006、2007 及 2009 年榮獲世界旅遊獎全球頂尖 CRS / GDS 大獎的殊榮，且擁有以航空公司為系統服務的基礎與優勢，系統的使用者目前共有 140 家，且陸續在增加中，在全球各地設有 69 家商業機構，涵蓋逾 217 個市場。

（三）訂位狀態及設備代碼

航空訂位的五元素，每個訂位記錄須含以下 5 個要素才算完整（表 5-5）；訂位狀態代碼涵義請見表 5-6；訂位常用設備代碼涵義請見表 5-7。

表5-5 航空訂位的五元素

公司別	Sabre	Amadeus
五元素內容	以 PRINT 為代號 P：Phone Field（訂位者電話）。 R：Received From（訂位人）。 I：Itinerary（行程）。 N：Name Field（旅客姓名）。 T：Ticket Field（開票期限）。	以 SMART 為代號 S：Schedule（行程）。 M：Name（姓名）。 A：Address（訂位者聯絡）。 R：Route（行程）。 T：Ticket（機票號碼）。

表5-6 訂位狀態代碼涵義

訂位狀態代碼	代碼涵義
GK	補註 OK 的航段，但實際上並無訂位。
GL	補註候補的航段，但實際上並無訂位。
HK	英文全稱為 Holding Confirmed，表示 OK 的機位。
HL	英文全稱為 Holding Waitlist，表示候補的機位。
HN	機位已被航空公司鎖死，須直接洽詢航空公司，或更換其他班次。
HX	機位已被航空公司取消
KK	機位確認 OK
KL	候補訂位確認 OK
LL	候補訂位

表5-7 訂位常用設備代碼涵義

常用設備代碼	代碼涵義
WCHR	輪椅，旅客可自行上下階梯。
WCHS	輪椅，旅客可自行走到機位上。
WCHC	輪椅，旅客須由人攙扶。
STCR	擔架
BLND	盲人
DEAF	聾啞
NSST	非吸煙座位
UMNR	未成年少年單獨旅遊

三、銀行清帳計畫

銀行清帳計畫 (The Billing and Settlement Plan, BSP)，舊名爲 Bank Settlement Plan，亦簡稱爲 BSP。此計畫是目前航空業界透過國際航空運輸協會 (IATA)，由航協各航空公司會員與旅行業會員共同擬訂，主要爲簡化機票銷售代理商在銷售、結報、清帳與設定等的統一標準作業流程，提升業者的作業效率。

(一) 銀行清帳計畫 (BSP) 簡介

實施 BSP 的旅行業均使用標準化機票 (BSP Standard Tickets)，亦稱爲中性機票，或航空公司提供服務的雜項券 (Miscellaneous Charge Orders, MCOs)，當旅行社開立機票時，只要將預定航空公司放置於刷票機的指定位置拉過機票，即可將旅行社名稱、地址及航協數字代號、航空公副徽號、刷票日期等一併刷印在機票的指定位置，然後定期填妥結報表交予結報中心集中處理後，通知旅行社透過指定的清帳銀行作一次結帳，即完成銷售結報作業，當銀行收到旅行社繳交票款後，48 小時內即轉入各航空公司帳戶（圖 5-16）。

亞洲國家中，最早實施 BSP 作業的是日本（1971 年），臺灣於 1992 年 7 月開始實施 BSP，目前共有 38 家 BSP 航空公司及 340 餘家 BSP 旅行社。

如果旅行社的機票銷售額度超過保證金或其信用額度，即須立刻增加保證金或匯入現金，若以保證金 1,000 萬乘以不變的信用額度 1.3 倍，即是開票超過 1,300 萬元，則須增加保證金或匯款。

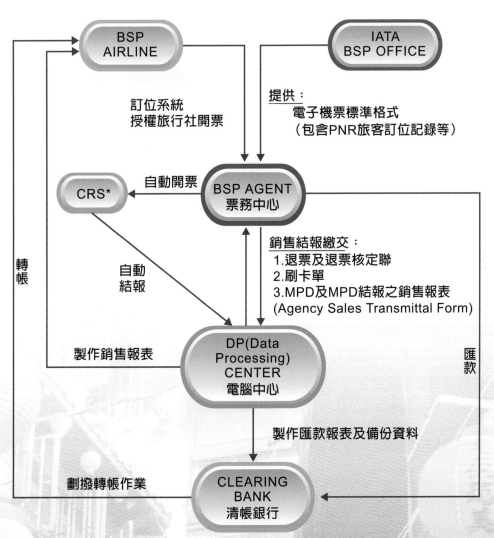

圖5-16　銀行清帳計畫往來關係圖

（二）旅行業加入航協認可旅行社 (IATA Agency) 的實質效益

1. 接收全球航空公司銷售網路系統，與航空公司的聯繫更為密切（圖5-17）。

2. 獲得航協認可旅行社的標誌，顯示該公司的專業能力與信用，增加旅客信心。

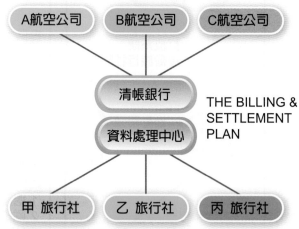

3. 航協認可旅行社，可直接開立配發的標準機票與雜項券，並經銀行清帳作業結帳，提高與便利旅行社的銷售績效。

4. 航協認可旅行社，是航空公司公認的標記，因此可獲得全球各大航空公司提供營業的機會。

圖5-17　銀行清帳計畫的作業流程

5. 可獲得全球航空公司提供各種推廣與銷售資料、最新票價及航班時刻表。

6. 可優惠參加航協或航空公司所舉辦的航空票務課程訓練，廣增專業知識與接收最新航空資訊的機會。

（三）參加 BSP 的優點（表 5-8）

1. 票務

 (1) 以標準的中性機票取代各家航空公司不同機票樣式，實施自動開票作業。

 (2) 結合電腦訂位及自動開票系統，可減少錯誤、節約人力。

 (3) 配合旅行社作業自動化。

 (4) 經由BSP的票務系統，可以取得多家航空公司的開票條件，即航空公司業務具重要性公司(Commercially Important People, CIP)。

2. 會計

 (1) 直接與單一的BSP公司結帳，不必逐一透過各家航空公司不同的程序結帳，可簡化結報作業手續。

(2) 電腦中心統一製作報表，每月結報4次，分4次付款，提高公司的資金運作能力。

(3) 直接與BSP設定銀行保證金條件，不用向每家航空公司作同樣的設定，降低資金負擔。

3. 業務

(1) 提升旅行社服務水準。

(2) 建立優良的專業形象。

表5-8　BSP實施前後比較表

項目	實施前	實施後
航空公司與旅行社配合情形	分散於各航空公司與旅行社自行作業	集中於 BSP 統一作業管理
開票作業	前往航空公司櫃檯等待開票	可自行訂位、開票，一氣呵成。
開票計價（FIT 機票）	電話聯繫航空公司票務人員等待報價	可自行選擇有利段點計算票價
行政報表	須準備向各家航空公司詳列結算各類不同報表	只在每一結報期結束前填具一份單一銷售結報表
銷售結報	替每家航空公司詳列結報表並個別銷售結報	將已填妥的結報報表，交予 BSP 集中處理，發出統一帳單給各旅行社。
銀行清帳	須向各家航空公司個別結清帳款	透過指定的清帳銀行作一次結帳即可

（四）旅行社加入 BSP 的方式

　　旅行社獲得 IATA 認可、取得 IATA Code 之後，必須在 IATA 臺灣辦事處上完 BSP 說明會課程才能正式成為 BSP 旅行社，然後向 BSP 航空公司申請成為其代理商，並由往來銀行出具保證函，IATA 臺灣辦事處將根據保證函的額度，以及航空公司提供的授信額度核准電腦開票量。

四、新冠肺炎疫情衝擊的影響

　　新冠肺炎疫情期間，全球航空業的客運服務幾乎停擺，只有少部份國籍航空維持零星航班將滯留海外國民接送回國，大多數航空公司將客運轉為貨運暫時維持生

計。隨著新冠疫苗接種率提高，各國政府也開始放寬邊境管制，使航空客運量逐漸恢復，但因新冠病毒仍持續變種，在疫情結束之前，全球航空旅客量都處於極度不穩定的狀況。

面對極度不穩定的客運量，航空業也只能努力想辦法應對，可以預見，飛行航線、機票價格和登機程序都將出現重大改變，特別是檢測旅客是否感染新冠肺炎病毒，避免其他同機旅客受到傳染，將成為航空業最重要的工作。

根據國際航空運輸協會（IATA）統計，疫情爆發前，全球約有超過 6500 萬人依靠航空業維生，但受到疫情影響，保守估計，全球至少關閉 40 家中小型區域航空公司，再加上大型國籍航空大量裁減員工，並領取政府救助金存活，約有一半航空公司員工失去工作。

西元 2020 年，全球旅客飛行人次創新低約 18 億，遠低於 2019 年 (疫情發生前) 的 45 億人次。所幸，隨著疫苗接種率增加，各國逐步放寬邊境限制，2021 年旅客飛行人次恢復至 23 億，但仍無法支持正常營運，致使全球航空虧損持續擴大，推估航空業總損失將超過 2,000 億美元。

目前，對於仍在飛翔的航空業來說，新冠疫苗的接種率是國際航空旅遊能否復甦的關鍵。IATA 原本預測，隨著新冠疫苗大量生產，接種疫苗人口倍數成長，各國政府陸續放寬國際旅遊限制，航空業可望在 2023 年恢復獲利，並預估 2022 年乘客總數將增至 34 億人次。

但目前旅客成長量可能不如預期，主要原因為，新型變種病毒不斷出現，再加上世界各國缺乏統一指揮的安全協議和策略，例如，統一的病毒測試窗口和標準、年齡豁免及如何驗證疫苗是否有效接種等。

未來，所有旅客須通過健康認證才能登機已成共識，因應各國的民情不同，為了簡化程序，IATA 已開發手機應用程序，並規劃與航空電腦訂位系統整合，但實際操作部份，將需要航空和旅行社業者更多協助。

　　由於航空業損失慘重，也迫使航空業改變經營模式，過去，航空業者與旅行社處於競合的情況，特別在爭取自由行旅客部份，但受到新冠肺炎疫情影響，各國政府紛紛祭出更嚴格的檢疫制度。面對客運量和營運人力皆不足的情況，為節省營運成本，許多大型航空公司紛紛主動向旅行社示好，希望擴大合作關係。

　　航空電腦訂位系統商阿瑪迪斯（Amadeus）預測，所有航空公司都想要盡快恢復航班，也希望能吸引更多乘客搭飛機旅行，因此恢復正常營運初期，航空業可能會降低票價吸引消費者，但因航空業仍有許多不確定因素，這些因素可能會推升機票價格。

　　這些不確定因素包括，航空公司財務狀況不佳，無法承受同業競爭而關門倒閉；或者部份地區因疫苗接種率低，導致其他國家旅客不願意造訪，航空公司無法正常營運；另外，受限營運成本壓力，多數航空公司都縮減航線和航班數量，機位供應量變少，航空公司彼此之間的競爭感降低，也會導致票價變貴。

NOTE

第二篇
實務篇
旅行業經營實務

　　面對後疫情時代的旅遊型態,是旅行業者調整體質和重新探討經營模式的關鍵期,國旅市場因國內疫情控制得宜,出現大爆發情形,但國旅市場終究有飽和,業者如何重新定位自己的商業模式,轉型創新,才能永續經營。旅行社在規劃或設計商品時,勢必朝「碎片化」產品包裝發展,針對不同客層設計短時間的微旅程,再由旅客自己組裝成自由行套裝旅程,將成為市場主流。未來國際間的發展與交流,「旅遊泡泡」的模式,也在考驗疫情期間相對受控、檢疫措施互信的國與國間實行「縮短隔離時間」的旅行方法。

　　消費者得到訊息的管道愈來愈多元化,數位化的程度將直接影響年輕消費者的黏著度。而線上體驗與更便利的功能,將成為消費者在選擇平台的考量。本篇將就經營的實務面分析旅遊產業,後疫情時代領隊和導遊除了原本的工作內容,帶團方式也需要重新檢討與時俱進,否則,無法滿足需求愈來愈多元化的消費者,同時也會探討目前旅行社設計旅遊商品、套裝行程及成本控管的方式。

第 6 章

旅行團的靈魂人物 ——
導遊、領隊實務

學習目標

1. 認識導遊、領隊有何區別
2. 如何取得導遊、領隊資格
3. 了解導遊和領隊的工作實務
4. 如何當個優質的導遊？
5. 學習領隊的實務與技巧

近年來臺灣積極發展觀光，旅客素質不斷提高，對旅遊需求也要多樣化，此外，消費者意識抬頭，對服務品質的要求更高。領隊與導遊是旅行團是否成功的靈魂人物，也是決定一次旅遊成敗最關鍵性的工作人員，卻是最難掌握與訓練的一群，發展觀光業，培養優秀的導遊、領隊人員絕對是重要的環節。

臺灣導遊、領隊考照風氣很盛行，自 2004 年開辦以來，至 2021 年底，及格人數已近 13 萬人次，但依據觀光局統計，甄訓合格並實際投身於導遊領隊工作的不到一半。導遊、領隊職場千變萬化、競爭激烈，優質的導遊、領隊，不但要具備豐富的景點知識、解說技巧與帶團能力，還要能夠應付各式各樣的突發狀況，並具備良好的態度和服務熱忱，另外優秀的體能更是不可或缺，才能通過市場機制篩選，成為箇中翹楚。

案例學習 歐洲旅遊老是遇到司機迷路，導遊領隊該如何應變？

在歐洲，旅遊團因其區域幅員廣大，又有跨越英國、法國、德國、瑞士、義大利國界的行程，最常遇到的問題就是巴士司機迷路。

★ 發生事件

1. 旅客參加歐洲奧捷9日遊，途中因遊覽車司機迷路，致行程延誤5小時30分。

2. 2008年德奧法10日遊，因司機迷路，直到凌晨2點才到達古堡飯店。

3. 2009年荷英法德10日遊，因遊覽車故障，加上領隊與司機不斷迷路，在英國倫敦不斷的繞圈圈。

4. 2010年德國13天深度遊，第1天在慕尼黑機場，司機就因塞車遲到了50分鐘，晚餐後，又因車子沒油被耽誤1個小時；第2天，車子在高速公路上再度宣告拋錨，害得一行人在高速公路旁枯站了2個小時等道路救援。

5. 2011英國旅遊，司機一會兒迷路，一會兒又遇到遊覽車發不動，讓團員空等45分鐘。

　　歐洲旅遊團因其區域幅員廣大，又有跨越國界的行程，最常遇到的問題就是司機迷路、遊覽車拋錨；有時候領隊和司機不合，或碰到油條的司機因等不到額外的小費或購物佣金而故意唱反調，導致客人頻頻等待、參觀景點時間被壓縮，甚至行程點趕不完，這些都需要依靠領隊的智慧來解決，由於領隊通常兼任導遊，司機迷路當下需協助處理，領隊必須與司機保持良好溝通，甚至領隊自己要熟悉旅遊路線，甚或協助問路，早年常發生從白天到晚上都找不到旅館的情形發生，近年來因有 GPS（導航系統），司機迷路的情形已經逐漸減少，但假如當地旅行社提供的飯店地址有誤，即便車子有導航系統，依然英雄無用武之地。

　　歐洲旅遊因遊覽車受僱於當地旅行社，臺灣業者鞭長莫及，很難掌控狀況，即使領隊打電話回臺灣反應問題也緩不濟急，無法馬上解決問題，因此得靠領隊的智慧當機立斷危機處理；並適當安撫旅客情緒，別讓不滿的情緒累積到無法收拾，不僅毀了全團的遊興，還將積怨帶回臺灣四處投訴，旅行社不但得賠償道歉，還嚴重影響領隊及旅行社的形象及商譽。

★ 問題與討論

　　想想看？假如你是領隊，遇到司機迷路遊覽車老是故障的狀況，根據以下選項，該如何處理？【請填寫在書末評量 P11】

1. 和司機吵架？向當地旅行社理論？
2. 問路人？或向當地計程車司機問路？
3. 花錢找一部計程車帶路？
4. 將司機及車子換掉？
5. 打電話回臺灣旅行社尋求解決？

6-1　導遊與領隊的職責與種類

　　領隊或導遊人員是觀光事業的尖兵，也是國民外交的先鋒，更是吸引觀光客的磁石。總體而言，「導遊」是一種複雜的高智能、高技能的服務工作，許多國家認為導遊是表現一個國家的櫥窗、國家的顏面，更是無名的行銷大使（圖6-1）。領隊則是代表旅行社為出國觀光旅客提供服務，面對突發的疑難雜症都需要妥善解決，不僅要體貼入微，細心服務客人，還要肚大能容，容下所有艱難繁雜事物的能耐。到底導遊與領隊在工作範圍與職責上有什麼不同？又該如何取得資格呢？

圖6-1　導遊是表現一個國家的「櫥窗」、「國家的顏面」，更是無名的行銷大使。

一、國內外導遊與領隊的職責與差異

　　從旅遊實務上，導遊、領隊與領團人員在種類和工作範圍上的差異（表6-1）：

1. 導遊（或旅遊經理）：以服務入境旅遊業務為主。負責從入境我國的機場接機（海港接船）開始，提供觀光導覽、飯店登記、退房作業，一直到所有我國境內的遊程結束，並將旅客送至出境機場（或港口）通關出境，交還給對方領隊為止。從業人員須通過考試院考選部舉辦的專門技術人員導遊考試，並參加中央觀光局的職前訓練，結訓取得「導遊證」之後，才可以導遊身分在當地帶團遊歷。

表6-1　導遊、領隊與領團人員工作職責差異表

種類	工作職責
導遊（或旅遊經理）	以服務入境 (Inbound Travel) 旅遊業務爲主
領隊	以負責出境 (Outbound) 旅遊業務爲主
領團人員	旅行業辦理國內旅遊所派遣專人的隨團服務人員即是領團人員，目前領團人員並未被納入國家考試中，故無正式執照。
專業導覽人員	爲保存、維護及解說國內特有自然生態資源，在各特定景點所設置的專業解說人員。
領隊兼導遊	臺灣旅遊市場旅行業者在經營歐美及長程路線，大都由領隊兼任導遊，沿途除執行領隊的任務外，也負責解說各地名勝古蹟及自然景觀。
司機兼領隊	本身爲合格司機，亦是合格的導遊，最常見於陸客來臺自由行。

6

2. 領隊：以負責出境旅遊業務爲主。領隊代表旅行社依照旅遊契約提供旅客各項旅遊服務，執行公司交付的任務，帶領一個旅行團出發到國外的旅遊地點，再平安回到出發地點。他須具備專業知識、外語能力，帶領民眾理解當地文化與特色。

3. 領團人員：旅行業辦理國內旅遊派遣的隨團服務人員即是領團人員，他們帶領國人在國內各地旅遊，並且沿途照顧旅客及提供導覽解說等服務。工作集「導遊」與「領隊」功能於一身的服務人員，需熟悉團務也要導覽解說，對於臺灣各地的風俗民情、節慶祭典、風景生態必須熟悉。目前領團人員並未被納入國家考試中，近年來臺北市旅行商業同業公會聯合學界推廣並舉辦「國民旅遊領團人員認證」，值得肯定。

4. 專業導覽人員：爲保存、維護及解說國內特有自然生態資源，事業主管機關在自然人文生態景觀區，如原住民保留地、山地管制區、野生動物保護區、水產資源保育區、自然保留區，及國家公園內的史蹟保存區、特別景觀區、生態保護區等地區所設置的專業導覽人員。

5. 領隊兼導遊：臺灣旅行業者在經營歐美及長程路線時，大都由領隊兼任導遊，如何派遣領隊任務，可說是領隊導遊界裡的一門學問。領隊兼導遊的角色和任務，通常從抵達國外即開始，再視實際需要在當地可另行僱用單點專業導覽導遊，有些地方則不需要，領隊兼導遊沿途除執行領隊的任務外，還負責解說各

地名勝古蹟及自然景觀，例如帶日本觀光團，全程須負責照顧日常起居及餐宿遊憩，到各地觀光時再另找當地導遊，或是遊覽車另外搭配隨車導遊小姐；若帶歐洲團、紐澳團、美加團或其他長程線團體，導遊只有在市區觀光或參觀博物館時才用的到，其餘大部分時間都要靠領隊安排及做導覽，不須再另請全程導遊。

6. 司機兼領隊：指執行接待或引導來本國觀光之旅客，收取報酬的服務人員，本身是合格的司機，亦是合格的導遊；臺灣旅遊市場已開放大部分國家來臺自由行，自由行因團體人數的不同，而僱用各種不同的巴士類型，司機兼導遊可省下部分的成本，對旅客服務的內容不變，國外亦有此作法；尤其以大陸旅客自由行更具便利性。

國外常見的導遊，有定點導遊、市區導遊、專業導遊、當地導遊等幾種人員，工作職掌亦各不相同，有時還得兼任翻譯等工作，如非英語系國家的巴布亞新幾內亞、非洲、中南美洲等。國外常見的導遊導覽人員種類及工作範圍如下（表6-2）：

表6-2　國外常見的導遊導覽人員種類及工作範圍

種類	工作職責
定點導遊 On Site Guide	專責一個觀光定點的導覽解說人員，屬於該點的導覽人員。
市區導遊 City Tour Guide, Local Guide	服務限於某一市區的導遊，以介紹當地的名勝景觀與人文風情為主，通常不得越區服勤。
專業導遊 Professional Guide	負責導覽重要地區及維護該地安全及機密，通常須有專業知識背景，屬於該區域聘僱人員。

1. 定點導遊(On Site Guide)：專責一個觀光定點的導覽解說人員，屬於該點的導覽人員。大部分以國家重要資產為主，如美國紐約大都會博物館、歐洲巴黎凡爾賽宮等，韓國首爾的昌德宮。

2. 市區導遊(City Tour Guide, Local Guide)：服務限於某一市區的導遊，以介紹當地的名勝景觀與人文風情為主，通常不得越區服勤。屬於旅行社聘僱或約

聘人員，如大陸地區的「地陪人員」，印度首都新德里、義大利西西里島（圖6-2）或美國夏威夷等導遊。

3. 專業導遊(Professional Guide)：
 負責導覽重要地區及維護該地安全及機密，通常須有專業知識背景，屬於該區域聘僱人員（圖6-3、4），如加拿大渥太華國會大廈、美國西雅圖Nike總部、荷蘭阿姆斯特丹鮮花拍賣中心，或是去波音工廠看飛機組裝(Boeing Future of Flight Tour)。

圖6-2　義大利西西里島的市區導遊，以介紹當地的名勝景觀與人文風情為主。

圖6-3　荷蘭阿姆斯特丹，阿斯米爾鮮花拍賣市場(Flower Auction Aalsmeer)需要專業導遊解說，才能了解鮮花拍賣的規則

圖6-4　美國波音工廠的未來飛行館(Future of Flight)的導覽專業導遊

6-2　導遊實務與技巧

　　導遊人員站在觀光事業的第一線，給予觀光旅客最深印象的重要關鍵者，如果說旅行業是觀光旅遊業的核心，那麼導遊人員就是旅行業接待工作的支柱，是整個旅遊接待工作中最積極、最活躍、最典型，也是決定一次旅遊成敗最關鍵性的工作人員。他們對外還是一個國家的代表，也是旅行業的最佳行銷員，旅遊接待過程即是實現旅遊產品的消費過程，導遊服務使產品和服務的銷售得以實現，旅客在旅遊過程的種種需求得以滿足，使旅遊目的地的特產得以進入消費線，活絡地方經濟。

一、導遊人員的工作範圍

1. 旅行團抵達前的準備作業

2. 機場接團作業

3. 轉往飯店接送作業

4. 飯店住房登記作業

5. 市區觀光導覽作業

6. 晚餐、夜間觀光導遊作業

7. 辦理退房相關作業

8. 由飯店送往機場的作業

9. 機場辦理登機出離境作業

10. 飯店住房登記作業

11. 團體服務簡報

二、導遊工作程序五階段

導遊的工作可大分為 5 個階段，每個階段的工作分項敘述如下（圖 6-5）。

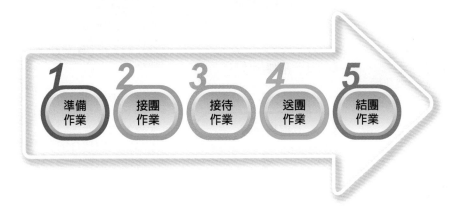

圖6-5　導遊的工作可大分為5個階段

（一）準備作業

導遊在旅遊團體抵達前 3 日到旅行社交接，做好各項準備工作，包括專業知識及了解團體基本資料，並詳細核對行程、飯店、餐食、特殊狀況等資料。應先清楚掌握旅行團的性質、旅程、日程與旅行條件、收費與行程的安排，同時調整自身體能、情緒、語言和知識方面的準備；在物料方面須準備完全，如攜帶一部分現款以便零用、發給旅客的資料（如日程表、簡介、地圖等）、派車單、團體名稱或客人名字的標示牌、公司徽章、日常必備藥物（如萬金油、仁丹、胃腸藥、OK 絆等）。

（二）機場接團作業

機場接團作業，從導遊人員到達機場後，每一個步驟都要確認與執行無誤，最重要的是接到旅客後的每項細節都攸關接下來行程的順暢與否，導遊機場接團作業流程整理如圖 6-6。

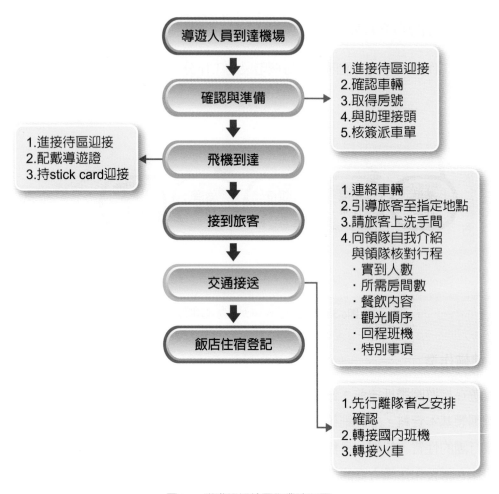

圖6-6　導遊機場接團作業流程圖

（三）導遊作業完整程序

從準備工作到接團接待作業，到送團、結團作業內容，整理如表 6-3。

表6-3　導遊作業完整程序表

作業程序	說明
團體到達前的準備工作	團體抵達前 3 日到旅行社交接團，詳細核對行程、飯店、餐食、特殊狀況等資料。
機場接團作業	確定班機抵達時間，聯絡車子。團體抵達後確定人數、行李，與領隊溝通交接事宜。
飯店接送作業	確認接送地點、接送車號司機電話、車子使用時間、接送目的地、是否有行李。
飯店住房登記 / 退房作業	確認飯店房數，說明飯店注意事項、位置、飯店退房、消費、個人所有攜帶物品。
餐食安排作業	團體特殊餐食安排、有無個人特別餐、餐費預算、餐食內容、抵達餐廳及用餐時間。
市區及夜間觀光導遊作業	1. 市區交通、行程順暢度、重點行程。 2. 夜間注意人員安全、集合地明顯物、掌握人數、用車時間、適當自由活動。
購物及自費安排作業	1. 購物時間不可占據行程時間，說明可購性、可看性及危險性。 2. 不可推銷，妥善安排未購買及參加者，保持團體整體性。
團體緊急事件處理	通報相關單位及旅行社，現場緊急應變、維護客人及公司權益，做好溝通橋樑。
機場辦理登機作業	確認班機起飛及登機時間，妥善安排托運及手提行李，確認團體每位成員證件備齊。
機場辦理出境作業	告知離境通關手續、班機起飛及登機時間，證件妥善保管、與團體成員一一互道珍重。
團體滿意度調查	發放團體滿意度調查表並說明調查內容，與領隊了解團體整體狀況，密封收回調查表，不可現場拆開調查表。
團體結束後作業	3 日內到旅行社交團，繳交團體滿意度調查表，辦理報帳，報告此團整體狀況。

三、導遊接待服務與技巧

現代科技進步，網路即可查詢各種知識，旅客的需求也愈來愈多導遊人員不但要上知天文、下知地理、歷史典故、正傳野史、宗教信仰、國際大事，更須不斷學習，充實自我，方能達到賓主盡歡。導遊接待服務的基本 3 要素，即語言、知識、服務。

（一）導遊的說話藝術

導遊的語言多為口頭，其特色為友好、優美及誠實，語言的用詞、聲調、表情都應該表現出友好的感情，應言之有禮、尊重別人、用詞得當、語法正確、語音語調傳神，並多談旅遊者的優點、有興趣及吉利的事，讓旅遊者感覺愉悅，秉持著言之有據、言之有物、言之有理，生動且具幽默感的原則。

（二）導遊的知識要素

導遊是一項知識服務產業，其服務內容涵括旅行知識、解說和人際交往等三大專業知識，如入出境三部曲 CIQ：海關 (Customs) 檢查、移民局 (Immigration) 護照簽證、檢疫 (Quarantine) 規定等相關國際旅行知識；又如國際郵電通訊、外幣兌換、食宿與交通、季節氣候等國內旅行知識；解說技巧與知識更是身為稱職的導遊必須具備的核心技能，例如導遊在歷史、地理、文學、建築、宗教、民俗的美學知識，必定要讓遊客對當地留下深刻且美好的記憶；熟習國際禮儀更是導遊在人際交往知識上不可缺少的知識，以避免讓人笑話，或有失禮的情況產生。

（三）導遊的服務接待

導遊人員要了解自己在工作時的身分，當在執行業務時，必須了解自己不但是教育者，也是服務人員，更是親善大使，因此為使行程順暢、安全圓滿，對旅客的照料服務更須熱情且貼心；態度方面，須誠懇待人、不卑不亢、落落大方，尊重各國風俗習慣，了解各國禮節，才能贏得旅客的尊重與信任；處事有條不紊，將其系統秩序化、規律科學化，便捷俐落，才能提高服務效率和品質。以上都是身為導遊人員接待的最高守則，保持開放觀念，累積常識、判斷的敏銳度，都有助於緊急事故的研判與處理。

（四）解說基本原則

　　解說是導遊的技能表現，須精通各方面的知識，蒐集資料熟讀及研究，按旅遊者的需求、時間、地點等條件有計劃地進行導遊解說，解說內容因人而異、因地制宜，不同的季節、氣候、場合均可靈活運用，其基本原則如下：

1. 題材要輕鬆、生活化，表現藝術涵養；內容應灌輸在教育關懷上、保育保護等重點。
2. 不應流於形式一成不變，而是要有更多的涵義，並加入適當的註解。
3. 一定要有豐富內容，不要穿鑿附會。
4. 具有讓人啓發思考的能力，讓旅客適時表達自己的想法或意見。
5. 必須有主題、整體性，典故必須其來有自，適時穿插一些傳奇性故事。
6. 可以利用現代的科技資訊呈現出來，例如播放一段音樂、影片、表演等。
7. 注意時間的分配，如時間長，則適合解說段落式的事物，如臺灣傳奇人物。
8. 避免尷尬及不必要贅述的話題，如政治、宗教、八卦緋聞、男女關係等。
9. 注意人與人最基本的尊重及溝通技巧，禮貌務求周到（圖6-7）。
10. 內容應以客為尊，並以旅客想要了解及有興趣的為主。
11. 應了解旅客教育程度與興趣，妥善掌握講話內容和深淺度。
12. 在汽車或火車上說明窗外事物時，應注意空間與時間的配合。
13. 說明要以旅客為主體，應面對旅客指引方向，例如導遊所指的左手邊就是指客人的右邊。
14. 所有解說要詳細，不可省略，但應求扼要，而不要太冗長。
15. 欣賞繪畫或雕刻等藝術品時適可而止，不要逕自說個不停，引人反感，應尊重旅客的觀點。

圖6-7　旅客上下車時，幫忙提行李也是導遊的工作之一。

（五）導遊人員自律公約十要

1. 要敬業樂群：應維護職業榮譽，友愛同儕，互助合作。
2. 要有職業道德：應尊重自己的工作，具奉獻精神，盡忠職守。
3. 要謙和有禮：應謙恭待人，和顏悅色，舉止得體。
4. 要熱心服務：應熱心接待旅客，提供妥適服務。
5. 要遵守法令：應遵守導遊人員管理規則等法規及主管機關命令。
6. 要以客為尊：應尊重外國旅客及其國家，保持良好主客關係。
7. 要注重安全：應隨時注意與旅客安全有關的訊息，接待旅客謹記安全第一。
8. 要專業精進：應充實專業，把握訓練進修機會，虛心學習。
9. 要整肅儀容：應重視儀容，不穿著奇裝異服。
10. 要嚴守時間：應妥善控制行程，接送旅客要準時。

6-3　領隊實務與技巧

領隊是引導本國團體旅客出國觀光的人員，服務對象是以出國的觀光客為主（圖 6-8），領隊的英文全名是 Tour Leader，其主要工作為負責旅遊團隊食衣住行的順暢，而導遊的全名是 Tour Guide，主要工作於行程帶領及旅遊介紹，但大部分的消費者不明白領隊和導遊的差別，反正你帶我出來玩，你就是導遊。事實上，在很多地方，因事實的需要，領隊要兼任導遊的工作，目前臺灣旅遊團，如日本線、歐美線等長程線的領隊幾乎兼具導遊的功能。

領隊在旅遊途中，必須肩負起照顧團員的工作，從登機、通關、行李、遊覽車、旅館房間、餐食、景點行程等，甚至到客人的健康、安全問題，無處不關照，稍有閃失都會對身處異地的團隊造成極大的不便，故領隊又被尊稱為旅遊經理。

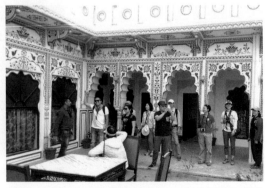

圖6-8　外語領隊帶團到了國外，除要和當地導遊密切配合外，還要隨時掌握各種狀況。

一、領隊工作內容與種類

（一）工作內容

1. 協助辦理登機入出境事宜、掛行李、協助通關。
2. 觀光活動的執行和安排
3. 交通接駁安排
4. 旅館入住作業與房間分配
5. 外幣兌換
6. 自費旅遊、購物服務安排。
7. 照料旅客、維護旅遊安全及緊急事故處理。
8. 旅遊沿途行程資訊通報，團費結算。

（二）領隊種類

　　如果是華語領隊，則可以帶團到大陸、香港還有澳門，而外語領隊一般來說則可以帶團到全世界。外語領隊又可依語言再細分為 5 種，包含英語、日語、法語、德語、西班牙語。約在 10 年前左右，大陸線的生意很好，但有國際領隊證的領隊，在旺季時人員不足，且歐美團領隊不太想帶大陸團，所以當時才決定開放不用考外語的華語領隊，因此才有華語與外語領隊之分，有一些旅行社從業人員，他們有專業知識及服務的熱誠，但卡在外語能力不好而考不上外語領隊，這政策提供旅行社從業人員晉升管道，而且還疏解當時的領隊荒。

　　領隊依工作實務可分為國民旅遊領隊、華語領隊與外語領隊、領隊兼導遊，以及玩家專業級領隊。

1. 領團人員(The Taiwan National Tourism Leader)：國內旅行社指派隨團服務的領團人員簡稱國旅領隊，工作內容主要是國內2天1夜員工旅遊、鄰里公所郊遊、學生畢業旅行，實際上是執行國內導遊的工作，這一類型的領隊是不需要執照的，工作內容需要拿麥克風於車上及景點介紹導覽，也負責旅程中一切食衣住行的帶領。領團人員是成為導遊人員或領隊兼導遊的最佳訓練機會，剛考上領隊或導遊證人員，大多需經過累積帶團的實務經驗，才能成為這方面的專才，旅行社才會僱用。

2. 領隊：分華語領隊與國際領隊。專門帶領國外出入境的領隊，簡稱國際領隊，負責督導協調國外導遊依照合約行程走，主要任務為負責執行旅行社指派帶團出國前往大陸地區，東南亞、泰國、巴里島等地旅遊，到了當地之後，會由當地的導遊接手接下來的旅遊導覽，領隊到了國外要和當地導遊密切配合，以掌握購物及意外狀況。華語領隊只能帶出國到大陸、港、澳地區的旅遊團，外語領隊則可帶到世界各國的旅遊團，也可帶華語系國家的團。

3. 領隊兼導遊(Through Guide)：工作內容為帶領旅客出入境，並負責全程景點解說及食衣住行，讓行程依照合約順利走完，一般常見於日本線、歐美線以及紐澳線，東南亞線因為語言的關係，大部分都還是維持搭配當地導遊的作法。但想成為一個夠專業的領隊，必須可以當一個好的領隊兼導遊，否則，被取代的可能性很高。領隊兼導遊除了語文能力要好，還要處理臨時應變狀況、路線安排、溝通等事項，尤其歐洲因為人文、宗教歷史豐富，少說也需要5年以上的資歷才能獨當一面，此職務也是擔任領隊的最高等級。

4. 玩家專業級領隊(Professional Masters Leader)：有些旅行社標榜高知名度的專業玩家級領隊包裝行程，例如學識淵博、經驗豐富，對於當地的景點和文物古蹟如數家珍的文史學家或古文明教授作為號召（圖6-9），例如具高原地區自然美景的西藏，就會找專業攝影大師來帶領。這種強調「內涵」的旅遊方式，加上具有背景身分加持的領隊，客戶都願意付出大筆旅費跟隨前往旅遊，這類型領隊的客層也大都是老闆或退休人士，屬於領隊的最高層次。

圖6-9 到杜拜的古文明旅遊團，通常帶團的領隊都是老經驗且被指定的玩家專業等級。

二、領隊人員的作業流程與基本動作

(一) 領隊人員的作業流程

　　接到帶團通知後到旅行社報到，出發前由旅行社 OP 轉交資料給帶團者、領隊，以及準備前置工作，包括了解團況、主持說明會等各項工作。詳細作業流程如下（圖 6-10）：

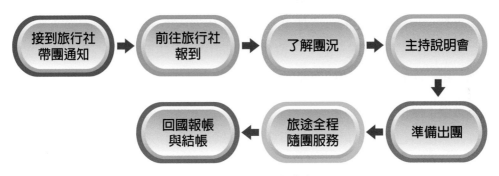

圖6-10　領隊人員的作業流程

1. 按團體行程表及領隊出團核對表核對應該辦理的事項
2. 說明會應提醒旅客注意事項
3. 再次確認所有行程細節，詳看內容是否有誤：
 (1) 是否有接、送機狀況。
 (2) 當地導遊接團的狀況
 (3) 門票費用
 (4) 餐食安排的狀況
 (5) 飯店安排的狀況
 (6) 遊覽車的工作狀況
 (7) 其他安排事項
4. 入境隨俗、配合各地的風俗習慣注意細節。
5. 各項重要的證件事先各影印一份

（二）領隊的基本動作

1. 事先規劃演練自己專用的腳本

勤做功課，若來不及閱讀相關資料，也要將每個地方的資料，用一天一個資料袋的方式，沿途邊走邊消化，必要時做點小抄也是應該。領隊是旅行日程的主持人或導演，須事先規劃、設計演練自己的專屬腳本，從機場到飯店的時間，要交待什麼事情，每天早上一上車，就要有些資訊給客人，要講什麼話，最好能事先設計好，不懂的就多請教幾位前輩，每個人都有不同的帶法和長處，謙虛求教。行程中發生的一些趣事、導遊精采的解說、客人好聽的笑話等珍貴的知識和美好的回憶逐一記下，留作下次同樣行程使用補充，透過每一次的帶團，每一次的修正，臻於完美。

2. 重排機上座位

團體無法自己選位，近年來又因為飛行安全的原因，登機證的姓名和護照必須相符，因此登機前常會再檢驗一次，而登機卡上的座位都是電腦照英文字母排列，夫妻、小孩及同行的朋友座位都很分散，必須由領隊在登機證上重新註記調整後的座位，否則上了飛機，一團客人自行調換座位，經常會造成一陣混亂，如領隊能事先調整，則同架飛機上不同團體的秩序，優劣立判。

重排座位也有技巧，首先須將所有的座位重抄一份，同行的人以變動最少為原則，動作要快，當然事前對客人中英文姓名的熟悉程度是有很大幫助的，換言之，領隊的檢查表一定要自己做，即使是OP做好，自己也要重作、核對，並做其他必要的查驗和註記，自然對客人的熟悉程度會增加，另外，特殊餐的安排，領隊必須另行將更動後的座位號碼告知機上服務人員。

3. 記住客人的姓名及特徵

這不但是禮貌，而且隨時會用到，分發登機證、E/D卡（入境登記卡）、旅館房間鑰匙等，記住客人的大名，並記住每個客人的臉孔，會讓客人覺得親切，辦起事來也會比較方便，而且還得搞清楚與他（她）同行的人是哪一位，兩人是什麼關係，若是蜜月夫妻，則需要安排機上的Special Order；有沒有吃素（全素／蛋奶素），有沒有不吃牛、羊、豬肉等食物禁忌，全都要自己整理到檢查表內。個人的臉孔，記得要看緊旅客，行程當中，有人可能會因走太慢而

脫隊,亦或忙著拍照、購物,或者是在廁所裡還沒出來,領隊的任務就是要張大眼睛,眼觀四面、耳聽八方,保護客人。

4. 隨時讓客人感覺到自己的存在和服勤的表現

當地導遊帶團,領隊在隊伍最後面押隊,確保整個行程的時間與流程順暢,並趨前趨後,養成隨時清點人數的習慣,以防有客人掉隊,更要小心自己和客人一起掉隊,絕對不能只依賴當地的導遊,領隊自己像無事人一樣,鋒頭不能只讓導遊表現,有些宣布事項盡量自己來做,領隊一定要力求表現,情況對自己不利時,甚至先給導遊或司機像樣的小費,挑明請對方配合幫忙。三餐一定要比客人先到並帶路,用餐一定讓客人先用,並注意餐廳的菜色和服務是否到位,有時需要主動幫忙。

參觀景點、遊樂區,一定要全程陪同客人,油條的導遊或領隊常會集中一處休息聊天,非常不好,不能因自己去過很多次覺得無聊,就不陪客人。

分發房間鑰匙,一定先報自己的房號,且發給客人任何東西,順序有時從頭發,有時從後發,有時從中間發,以求盡量公平;時間許可,盡量巡房,關心冷暖器、冷熱水的開關使用。到任何景點,一定要陪同客人一起進出,不可讓客人自行前往參觀;早晚自由活動時間,盡量與客人在一起,若團員有任何狀況,才可以隨時找到領隊;團隊集合,一定比客人早到,隨時讓客人感覺自己的存在,客人才有安全感。就連回臺灣機場領取行李,也一定要等到所有客人領完行李之後才離開。

5. 沒有相片的旅程

照相留念,人之常情,但絕對不可以請團員幫你拍照!絕對不能只顧自己拍照!要幫客人照相!尤其是菜鳥領隊,不應該急著與美景合照,原因有二:第一,如果你拍了大量的照片,團員就會懷疑,你八成沒有來過,無形中會被扣分,大大降低你的專業;第二,如果你要求團員幫你照相的話,他們會覺得,到底是你在旅行還是他在旅行?是你服務他還是他服務你?

6. 公平的對待,帶動並謀取團員的愉悅、和睦氣氛

人有美醜老少、貧賤富貴,談得來、談不來,領隊都要公平對待,不能偏頗,

否則客人嘴裡不講，心裡難免吃味不滿，團體氣氛就不容易和睦，應該防範，而且領隊應帶動愉悅的氣氛，帶給客人快樂難忘的回憶。

7. 嚴守時間觀念，不能讓客人閒著

團隊集合，領隊一定要提前10分鐘到達，對領隊來講，「準時就是遲到」，不能讓客人等待，一定要嚴守時間觀念，否則會讓客人覺得此人沒有責任、不可信賴。但偶爾碰到團員遲到，要有技巧處理，領隊沒有資格責備，卻有責任防止，這考驗領隊的智慧。

幫客人節省時間是應該的，但搭飛機、火車、遊輪等公共交通工具，都要算好並預留緩衝時間，搭不上任何機、車、船，客人是絕對不會原諒，也是很丟人的笑話。另外，晚餐過後，如沒活動，也最好安排逛街、散步。自由活動不是放牛吃草，正是領隊表現的時候。

8. 永保笑臉迎人和活力的專業形象

笑臉迎人是領隊必須學習並習慣成自然的良好工作態度；帶團是快樂的，比在公司內部的工作更容易有成就感，被人需要是一種快樂，保持愉悅的氣氛很重要，自己快樂，帶給客人快樂；照顧好自己的身體，還有很多的客人需要領隊照顧、保護，隨時利用時間休息，晚上想辦法補足睡眠，就是有時差，也要有自己的調適方法，盡可能不要在客人面前露出疲態、病態，這樣客人才有安全感。

三、領隊技巧與經驗法則

（一）領隊五大心法（葵花寶典）

作者以帶團 10 多年的經驗，累積濃縮出領隊五大心法（圖 6-11）。

1. 心法1：欲練神功，必先自宮

消費者意識高漲的年代，部分消費者是會無理的要求服務人員，「既要人才，又要奴才」，要做好領隊這種角色，就必須體認這一點，最好能拿出專業來讓旅客信任與服氣、逐漸累積自己的聲譽，不卑不亢，適切的服務大多數，更不忘尊重少數。

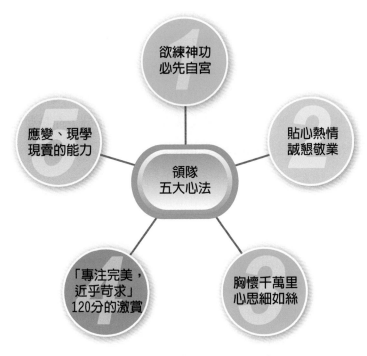

圖6-11　作者獨創的領隊五大心法

2. 心法2：貼心熱情，誠懇敬業

不管多資深的領隊，只要帶團就要永保貼心熱誠，因為旅客需要領隊的導覽服務，才會參加團體，他們是有需求的，不能嫌煩，不然就不要做這個行業。例如到泰國、印尼一些景點，服務人員也是堆滿笑容，盡心服務，有沒有小費，那倒還在其次。自己心態健康，熱心服務有需求的客人，滿足客人的願望，自己也跟著很滿足。領隊如沒體認這種「服務付出的滿足」，是很難在這個行業撐下去的。

3. 心法3：胸懷千萬里，心思細如絲

這一句話是某知名航空公司的廣告用語，特別適合用在領隊此工作崗位；領隊本來就應體貼入微，細心服務客人，而且肚量要特別的大，任何困難，任何不平，大肚能容，這樣才是「胸懷千萬里」的表現。另一方面，團體出國在外，什麼事情都可能發生，領隊都要面對並妥善解決，儘管困難很多，但辦法也一樣很多種，這些都需要領隊膽大心細的應變處理，才能體現「心思細如絲」的精神。

4. 心法4：「專注完美，近乎苛求」，120分的激賞

這是日本知名汽車商為了與世界雙B名車一爭長短，另設一款頂級房車的廣告標語，其實，優秀的領隊也應該這樣，盡心盡力地完美服務，並且學無止境的自我要求，很多領隊認為，服務沒有100分，但「法乎其上，則得其中，法乎其中，則得其下」，要求自己讓客人激賞，不只100分，而是要120分的激賞，讓客人覺得這個領隊是他碰過最好的領隊。

5. 心法5：應變、現學現賣的能力

很多時候，帶客人去一個自己也沒去過的地方，除了事前做功課、記小抄很重要之外，領隊的臨場應變也相當重要，膽大心細、天衣無縫，不能讓客人知道自己沒去過，就如泰山崩於前，須面不改色，客人才會有信心。看到什麼，講什麼，觸類旁通，現學現賣；市區觀光時，導遊講什麼，司機講什麼，或自己小抄有什麼，馬上要翻譯出來、講出來，絕對不能冷場，即使沒有去過的地方都要做到可以帶客人搭地鐵、公車或逛街。

（二）領隊十大禁忌

1. 勿與特定團員特別親近、不能向客人借錢、不得與客人同桌賭錢：做人要正直，對每一個客人都要公平對待，不能與客人有金錢來往，領隊經常在外，信用卡要有足夠的透支能力，以備不時之需。部分業者為管理上的原因，零用金不能給足，因此領隊要體認到，那並不是預算，不一定非花掉不可，請客人要看場合需要，團體不努力帶，亂花錢虛耗公司資源，那不是負責任的好領隊。尤其不能與客人同桌賭錢，甚至借錢，此會給客人很差的印象。

2. 不得與公司做責任切割，不要把問題帶回來：一個團體的成功，十之八九都在領隊身上，猶如砌牆後磨平牆壁，領隊做的就是最後抹平的功夫，可以補救很多差錯，任何問題領隊都可補救，或大事化小、小事化無，最忌諱與公司做責任切割，很多客人自己家也開公司，切割推卸責任反而讓客人看不起。把問題帶回，沒辦法在國外就處理掉，那不是好領隊；被客人評分扣小費，也是丟臉。有些客訴，客人不怪領隊，卻怪公司，就算公司業務或OP人員有錯，其實大部分情況，都是領隊不夠好，沒有補救才會造成遺憾。

3. 嚴禁涉及男女關係：領隊帶團在外，就像舞臺上的演員一樣，當所有的燈光都照射到身上時，男的英俊瀟灑，女的美麗大方，處事漂亮俐落，就是長得醜，也變得特別能幹與性格。尤其是年輕的俊男美女領隊，在國外羅曼蒂克的特別情境之下，很容易飄飄然與客人墜入莫名其妙的情網，領隊必須小心避開；領隊帶團是有責任在身的，團體行進當中，不宜隨意接受客人過分的關心與照顧，「保持距離，以策安全，更關心老弱團友」是領隊基本倫理。其實，大部分人回臺後一段時間，自然夢醒，領隊如不妥善防範，常導致身敗名裂，影響個人、家庭和公司。

4. 忌談政治、宗教等敏感問題：每個人都各有各的政治及宗教信仰，一般老外都不太談宗教，而在臺灣，政治更是忌諱，往往「只有藍綠（立場），沒有對錯」，這些政治和宗教的敏感話題，領隊都必須避開，以免惹出不必要的事端，尤其現在世界各地偶爾會碰到大陸出身，或有臺獨思想且臺灣出身的中文導遊，其出身背景不一，立場思想各異，有時無心的聊及政治，也會挑動國人敏感的政治神經，所以應盡量避免。

5. 切忌照相照得比客人還多、玩得比客人還高興，買得比客人還多：客人花錢出來玩，領隊是出來服務賺錢，如果照相照得比客人多，表示領隊沒責任、沒經驗；玩得比客人高興，買得比客人還多，也會給客人很不好的觀感，會讓消費者有一種到底是自己，還是領隊付錢出來玩的觀感。

6. 不誆騙客人，不取不義之財，善盡善良管理人責任：領隊有義務保護客人的安危，善盡「善良管理人」的責任，對客人的問題，不隨便搪塞或欺騙，不得只顧自己賺錢，亂做購物(Shopping)和自費行程。若有時不得不讓客人先墊計程車費或代付任何款項，一定記得要還，千萬不要以為沒多少錢，也是團友自己搭乘的，就隨意忘記或裝傻，為了這種小錢讓客人懷恨在心，是很不值的。反之，幫客人代付的上廁所小費或其他雜支等，就算了！也許客人最後另給的小費都涵蓋其中了。

7. 不可在海關違規，誤導客人：有些領隊偷懶或怕麻煩，誤導客人不在海關單上正確填寫，或隨便應付客人，直到客人被處罰時，才知茲事體大、悔不當初。例如進入美國，若攜帶超過美金1萬元或攜帶食物和水果；進入俄羅斯等外匯

管制更嚴格的國家，若進關時沒正確填寫海關申報表（圖6-12），出關時卻帶超出當地政府規定，因而被罰款或沒收。尤其領隊本身不照實填寫，風險更大，常會造成延誤客人離開機場時間，甚至造成個人或公司財務損失。

此處限官方使用

U.S. Customs and Border Protection

海關申報表

19 CFR 122.27, 148.12, 148.13, 148.110,148.111, 1498; 31 CFR 5316

核定表格
OMB NO. 1651-0009

每位抵達的旅客或家族負責人必須提供下列資料（每個家庭只需填寫一張申報表）。「家族」的定義是「因血緣、婚姻、同居伴侶關係、或領養而住在同一住戶的家庭成員」。

1 姓
名 　　　　　　　　　　中間名
2 出生日期　　　月　　　日　　　年
3 與您一同旅行的家庭成員人數
4 (a) 在美國的街道地址（旅店名/目的地）

(b) 城市　　　　　　　　(c) 州
5 護照簽發方（國家）
6 護照號碼
7 居住國
8 此次旅行抵達美國前訪問過的國家
9 航空公司/班機號或船名
10 此次旅行的主要目的是商務嗎？　　　　　是　　否
11 我（我們）攜帶了
(a) 水果、蔬菜、植物、種子、食物、昆蟲：　是　　否
(b) 肉類、動物、動物/野生生物產品：　　　是　　否
(c) 病原體、細胞培養物、蝸牛：　　　　　是　　否
(d) 土壤或到過農場/牧場/牧草地：　　　　是　　否
12 我（我們）曾經近距離接近過家畜：
（例如觸摸或處理）　　　　　　　　　　是　　否
13 我（我們）攜帶了超過$10,000美元或等值外幣的貨幣或金融票據：
（請參考此表格背面有關金融票據的定義）　是　　否
14 我（我們）有商品：
（銷售用物件、用來推銷獲取訂單的樣品、或非屬個人使用的物品）　　　　　　　　　　　　　　是　　否
15 居民──包括商品在內，我/我們在國外購買或獲得（包括給別人的禮品，但不包括經郵寄到美國的物品）並攜帶進入美國的全部物品總值是：　$
訪客──包括商品在內，我們將留在美國的全部物件總價值是：　$

閱讀此表格背面的說明。有空白處供您列出所有必須申報的物品。

我已閱讀了此表格背面的重要資訊，並已如實申報。

X

簽名　　　　　　　　　　日期（月/日/年）

CBP Form 6059B (04/14) Traditional Chinese

美國海關及邊境保衛局歡迎您來到美國
美國海關及邊境保衛局負責杜絕違禁品非法流入美國。海關及邊境保衛局的官員經授權可向您問話並檢查您及您的個人財物。如果您在旅客中被選中接受檢查，您將得到禮貌又專業的待遇與尊重。海關及邊境保衛局的監督員和旅客服務代表可以回答您的問題。評語卡可供您表達讚美之意或提供回饋意見。

重要資訊
美國居民──申報所有您在國外獲得，並要帶入美國的物品。
訪客（非美國居民）──申報所有您將留在美國境內的物品之價值。用此申報表申報所有物品，並以美元表示其價值。對於禮品，請註明其零售價值。
關稅──海關及邊境保衛局的官員會決定關稅。美國居民通常享有$800攜帶物品的免稅額度。訪客（非美國居民）通常享有$100的免稅額度。關稅以現行稅率計算，從免稅額度以上第一個$1,000起計。
農產品和野生生物產品──為了防止危險的農業有害生物和被禁的野生生物進入美國，禁止攜帶以下物品入境：水果、蔬菜、植物、植物產品、土壤、肉類、肉類產品、鳥類、蝸牛和其他活的動物或動物產品。如果沒有向海關及邊境保衛局官員/海關及邊境保衛局農業專員/魚類和野生生物督察員等申報這些物品，可能導致罰款和物品被沒收。

管制藥品、淫穢及不雅物品，以及毒性物質通常禁止攜帶進入美國。

運送任何金額的貨幣或金融票據皆屬合法。但是，如果您攜帶進入或離開美國的總金額超過$10,000（美元或等值外幣，或二者的組和），法律要求您填寫表格FinCEN 105（前海關表格4790）呈交海關及邊境保衛局。金融票據包括硬幣、貨幣、旅行支票和不記名票證，如個人支票、銀行本票、股票和債券。如果有其他人為您攜帶貨幣或金融票據，您也必須填報FinCEN 105表格。沒有填報規定的表格或沒有填報您攜帶的全部金額，可能導致所有貨幣或金融票據被沒收，同時您也可能受到民事懲罰和/或刑事起訴。在您閱讀以上重要資訊並如實申報後，請在此表格的另一面簽名。

物品描述 （可用另外一張CBP Form 6059B繼續填列物品）	價值	限海關及邊境保衛局使用
總計		

文書削減法案聲明：除非此申報表上顯示現有有效的OMB控制碼，機構不可執行或發起資料收集，也不要求個人提供資料。此資料收集文檔的控制號是1651-0009。估計填寫此申報表平均需用4分鐘。您必須填寫此申報表。如果您對填寫此申報表的時間估計有任何意見，可以向海關及邊境保衛局法規及規則辦公室提出書面意見。地址：U.S. Customs and Border Protection Office of Regulations and Rulings, 90 K Street, NE, 10th Floor, Washington, DC 20229.

CBP Form 6059B (04/14) Traditional Chinese

圖6-12　進入美國若攜帶超過美金1萬元或攜帶食物和水果，進關時須填寫美國海關申報表。

8. 避免奇裝異服，與團員時裝競賽：太邋遢或奇裝異服都不好，過往有些領隊走名士或嬉皮風格都不適合，也不要與客人爭奇鬥艷，競賽時裝、名牌，一切還是以服務為本位，著中性服裝，自然端莊為宜，避免客人妒忌或討厭，減少被扣分的機會。

9. 不要硬充內行：人沒有十全十美，領隊要懂很多事情，但也不可能什麼都懂，千萬不要不懂裝懂，要謙虛，不懂還是可以幫客人找答案，要做到讓客人敬重佩服，修養和知識都是要不斷修行的。「學然後知不足」，知識如浩瀚的大海，領隊需要抱持終身學習的態度。

10. 準時就是遲到、忌失信：領隊表現的好壞都代表公司，善良管理人的責任要常記在心，集合的時間絕對要早到等客人，領隊要有「準時就是遲到」的觀念，答應客人的事情一定要做到，哪些事還沒解決，或找到答案的都要記錄下來，找時間回應，而不能說那些都是小事情，不重要，最重要來替客人服務，遲到、失信都是不負責任地表現，絕對要避免。

> **♀Tips**
>
> 帶小抄：領隊要跑遍全世界，是不可能樣樣都能背起來的，有時拿本外文書在手上，隨時有些資料，供應客人知的需求，也是好辦法。

（三）小細節大用心

　　對客人噓寒問暖要自然、真情流露，例如，在飛機上客人睡眼惺忪地發現領隊幫他蓋上毯子，那真會感動在心裡的。臺灣有句俗語：「吃飯皇帝大！」，吃飯最重要，時間不對，交通延誤，無法順利安排餐食，都要想辦法幫客人先找到一些吃的，絕不讓客人餓到肚子，這是真心的體貼。團隊過馬路，為了客人的安全，主動指揮交通；客人上廁所沒零錢付小費，主動代付；機場轉機，讓客人將手提行李集中一處由領隊看管等，動靜之間都是替客人設想，出於真情自然流露。公司行程表的內容一定要確實完成，事前與導遊、司機溝通內容與導覽順序，就算是時間出了任何狀況，起碼也要能點到，對客人體貼，對公事細心。

　　有些領隊也會考慮旅遊途中無聊，準備一些零嘴小點或應景的影片或音樂帶；甚至在不同的國家，旅客臨時無零錢主動出借；或買些水果、零食請客人。其實，大部分客人都有錢，只是出門在外不方便而已，領隊若能適時的提供方便，真是

「與人方便，自己方便」，不擔心、不記帳也不會吃虧，很多客人參加自費行程或購物，明知道領隊有錢賺，也心甘情願地讓領隊有賺外快的機會，下次出國也願意跟著這位領隊走。

（四）領隊的常識與外文能力

現在的旅客知識水準普遍提升，語文能力好更不在話下，領隊的外文能力備受挑戰，針對此，只要領隊自己不是太差，還是可以憑藉對當地的熟練和口音的聽慣程度，來彌補或強化服務。但如果外文真的太差，甚至無法處理應對一些日常事物，還是真會被客人嫌棄。各個地方導遊的口音，有時並不容易聽懂，領隊還是要多準備，有時聽三分，還是得翻譯七分，那就得靠自己的常識和準備，自己還是要多講一些客人想知道的資訊。

行萬里路還要讀萬卷書，只實做不讀書，沒有理論基礎就顯得不夠深度。「領隊」或「導遊」都必須勤於好學，努力吸收知識，才能在帶團期間，見山是山，看水是水，對旅遊景點的天文地理、歷史人文、民情風俗、掌故軼事，旁徵博引，侃侃而談，讓客人如沐春風，彼此的旅遊收穫都更顯豐盈（圖6-13）；若肚子裡沒墨水，只是即席瞎掰胡扯，很難滿足客人，自己也會覺得無趣。

圖6-13　領隊帶團對旅遊景點的天文地理、歷史人文、民情風俗、掌故軼事，旁徵博引，侃侃而談，可讓客人如沐春風，讓旅遊收穫更豐富。

第 7 章

旅遊產品的發展趨勢

學習目標

1. 認識旅遊產品的種類
2. 了解旅遊產品的發展趨勢
3. 主題旅遊為什麼會盛行？
4. 思考銀髮族旅遊產品市場

　　隨著旅遊新科技的進步與消費行為的改變，網路、智慧型手機的流通與普及，網路科技與旅遊界的相互結合，伴隨著喜愛自由行的年輕世代消費群，使傳統旅遊產品與服務型態受到挑戰，消費者對於旅遊產品的要求日趨個人化、個性化，喜好具深度、精緻且獨特的旅遊產品。

　　早年，旅行社的業務非常簡單，只提供旅客簡單旅遊服務，代客人向上游產業如航空公司、火車公司、船公司等交通公司購買機票、車票、船票，居間代理替客人訂位、訂房、訂餐和辦理出國手續，賺取佣金和手續費。近年來，自主旅遊風潮興起，不但開啓個人化旅行的時代，旅遊業者無不卯足全勁開發、設計各種不同主題的旅遊產品及各種豪華享受，以迎合富豪新貴們的胃口。旅行社如何掌握旅遊產品發展趨勢，規劃設計出可有效區隔市場，與多元產品組合的旅遊商品，滿足日漸挑剔的消費市場，是本章探討重點。

 案例學習 **從 2013 年金質獎遊程看奢華旅遊**

★ 奢華亞曼尼、悅榕庄、帆船飯店 8 日遊（含法拉利樂園。價格：19 萬 8 千元含簽 / 稅 / 小費

　　當大眾旅遊已經走入低價競爭的惡性循環中，旅行社只能靠開發不同層次的產品，透過差異化的產品增加在旅遊市場上的競爭力。開發奢華產品是「物極必反」的自然現象，不見得盲目追求高價和奢華，而是更加注重品質和發揮個性，在能力所及的範圍內，訴求盡自己所能過的最好生活，則是新奢侈主義的真諦。榮獲 2013 年金質獎的「奢華亞曼尼、悅榕庄、亞特蘭提斯、帆船 8 日遊」就是這樣的概念產品。

★ 行程特色

1. 帶領遊客入住世界級奢華旅館，包括7星級帆船飯店（圖7-1）、阿酋皇宮飯店、悅榕庄沙漠酒店（Banyan Tree Spa Resort，圖7-2）、杜拜最新的精品飯店－亞曼尼精品飯店，體驗高品質的住宿享受。
2. 安排機場VIP快速通關禮遇，法拉利樂園快速票，規劃杜拜市區遊河。
3. 安排杜拜市區游河，欣賞河畔新穎的建築及大樓。
4. 全程無購物壓力，帶領遊客造訪4個阿聯酋長國旅遊勝地：杜拜、阿布達比、沙迦及哈依瑪酋長國，欣賞阿拉伯獵鷹表演、體驗搭乘杜拜捷運，騎乘駱駝。

★ 行程規劃

第 1 天 臺北→香港→杜拜（阿酋國）：帶著一顆愉悅的心，搭悉豪華客機經香港飛往杜拜，抵達後驅車前往飯店辦理住宿手續（2012 年 3 月 1 日起貼心安排）。
1. 杜拜機場快速通關禮遇（價值USD 50）
2. 法拉力樂園快速票（價值USD 90），一般票票價是USD 62。

圖7-1　入住全世界最奢華的杜拜7星級帆船飯店，是很多人一生的夢想，金碧輝煌的裝潢及超現代感的設計，令人備感尊榮。

第 2 天　杜拜（阿酋國）→沙迦酋長國→ Spa 療程、獵鷹表演、沙漠騎駱駝→艾瓦迪悅榕庄。

第 3 天　艾瓦迪悅榕庄→哈里發塔→老城購物中心→杜拜噴泉→亞曼尼精品飯店（或凡賽斯飯店）。

第 4 天　亞曼尼精品飯店（或凡賽斯飯店）→阿布達比→市區觀光→阿酋皇宮飯店（首都之旅）。

第 5 天　阿酋皇宮飯店→法拉利樂園（新企劃）→杜拜市區觀光→ 7 星帆船飯店 (Burjarab Hotel)。

第 6 天　帆船飯店→上午自由活動→阿酋購物中心→杜拜捷運→亞特蘭提斯飯店 (Atlantis Hotel)。

第 7 天　亞特蘭提斯→水上世界→龍宮水族館→杜拜。

第 8 天　香港→臺北。

★ 問題與討論

1. 什麼是奢華旅遊的核心概念？

2. 從這個行程中讓人感受尊重且貼心安排有哪些？

3. 想想看！哪些客人是這條行程的主要對象？【請填寫在書末評量P15】

圖7-2 艾瓦迪悅榕庄座落於沙漠保護區內，擁有傳統阿拉伯風格裝飾。

7-1 旅遊產品種類

　　根據交通部觀光局統計，1998 年國人出國旅遊，參加團體的比率約 55% 多過於個別旅行的 45%，2000 年仍約有 65% 的旅客以參團方式出國，到了 2001 年起，個別旅遊的比例，已高於團體旅遊，甚至超出近 1 倍之多。到底旅遊方式如何分類？個別旅遊和團體旅遊又有何不同？旅行社又提供哪些服務？

一、個別旅遊

　　個別旅遊 (Foreign Independent Tour, FIT)，簡稱為散客旅遊，亦稱自助或半自助旅遊，在國外則稱為自主旅遊 (Independent Tour)，也常被簡稱為 FIT(Foreign Independent Tourist)，意為去異地獨立旅遊者。隨著個人化旅行的時代興起，費用較為昂貴、但能深度體驗當地人文風情的旅遊是自主性強的遊客所嚮往的旅遊方式，喜好個別旅遊的遊客具獨立、冒險和不願受約束的特質，針對個別旅遊，旅行社提供的服務內容有：

1. 旅行社組裝的散客自由行產品
2. 航空公司組裝的自由行產品（以目前法令，尚須透過旅行業來銷售）。
3. 機票票務，含電子機票、團體自由行等。
4. GV4、GV6等因應市場需求而出現的人數組成模式。
5. 學生票優待票
6. 旅館訂房服務，旅客拿Hotel Voucher（預訂旅館的憑證），即可前往。
7. 代售門票、車票等。

○ GV

　　原是為 10 人以上團體而設的最低團體人數模式的機票優待方式，航空公司為加強競爭力，降低所須組成的基本人數。

　　個別旅遊旅行社僅提供最基本的往來機票及住宿，個別安排服務、餐飲服務、是否須當地導遊服務等，均由旅客自行作主，旅行社則按項收費。旅行社除了基本的證照、機票、旅館之外，有時也代訂車船、旅遊行程或藝術節目、購票或租車等內容。個別旅遊有幾種類型：

（一）商務旅行 (Business Travel)

　　隨著社會經濟的發展，現代商務旅遊服務不僅僅只是代買機票、預訂酒店，更重要的是為商務旅客提供全套旅遊管理項目的解決方案，包括提供各種諮詢服務、降低旅行成本、提供最便捷合理的旅行方案，以及打理一切旅行途中所需的接待娛樂等服務，對旅行社而言，收入來源較穩定且品質較高，相對的也特別要求時效性和機動性。商務旅行具有以下特性（圖 7-3）：

1. 商務旅客對旅行社所需要的服務要求較高，如貼心接機服務，精緻的行程設計和住宿安排等。
2. 商務旅客的客群較具穩定性，例如參加國際會議、參展、拜訪客戶以及技術交流等。

圖7-3　參加國際會議、參展、拜訪客戶的商務旅客對旅行社服務要求較高，如準時且貼心的接機服務。

3. 付款時間及付款方式須配合商務公司要求。

（二）自由行

1. 自助旅行(Backpack Travel)：如背包客自行設計遊程，從地點選定到每日行程都由自己確認，不遷就他人意見（圖7-4）。
2. 半自助旅行(FIT Package)：自由行的套裝產品，如機＋酒、當地交通服務、景點門票，有航空自由行或旅行社自由行。而半自助式是指航空公司或旅行社所推出的套裝旅遊產品，包含機票、飯店、機場接送及半日或全日市區觀光，其他行程全由自己安排。

圖7-4　背包客愛好自主性強的自助旅遊，屬於個別旅遊的類型。

（三）機＋酒 (Fly / Hotel) 產品

由航空公司或旅行社包裝便宜的機票＋訂房安排的套裝產品，取代部分團體旅行，因應市場需求，也有旅行社推出「機＋船」(Fly / Cruise) 產品，將機票和各地的郵輪船票包裝為套裝行程銷售。

二、團體旅遊

旅行業經評估後而規劃出一套適合多數人的遊程，並以量化獎勵方式，使它的數量極大化，以產生價格折扣並降低成本，進而賺取利潤。二次大戰以後，團體旅遊在世界各地蔚為一股風潮，不但帶給人們甚多的方便和旅費的節省，更有機會可以前往語言不通、申請證照麻煩、人文、地理、交通等資訊不熟悉的地方旅遊，飽覽世界各地風光（圖 7-5）。團體旅遊具有以下特性：

1. 旅遊成本：價位便宜具競爭力。
2. 組團特性：必須達到規定的標準人數才可。
3. 旅遊性質：完全是以團體行動為主，私人活動受限。
4. 旅客性質：旅客的層次參差不齊。
5. 旅客需求：旅客需求自主性較低。行前有規劃、結束可追蹤
6. 旅遊服務：旅遊期間有專人照料，具相當專業性但並不夠細膩精緻。
7. 遊程特性：行前有規劃、結束可追蹤，遊程有專業人員隨團服務。

圖7-5　團體包辦旅遊適合到人文、地理、交通等資訊不熟悉的地方旅遊，飽覽世界各地風光。

團體旅遊又有以下幾種類型：

（一）團體包辦旅遊 (Group Inclusive Tours, GIT)

在各類團體包辦旅遊中，以
觀光為目的的包辦旅遊所占比例最
高，觀光團體包辦旅遊（圖7-6）
通常採取批售方式 (Wholesale)，
聯合銷售同一點或同一行程，旅行
業者或航空業者有時也會互相結
合，組成聯營模式 (PAK) 進行聯
合推廣套裝旅遊 (Package Tour)，
達到分散風險、降低團費、提高營
運量、維持旅遊產品品質與價格、
秩序等目標。

圖7-6　團體包辦旅遊團旅客，在旅館大廳辦理入住手續
情形。

在機票票價方面，相對於 FIT 散客，團體包辦旅遊享團體和優待票價 (Special
Fares)，國際航空運輸組織 (IATA) 統一規定，規定一定人數以上，才能享有團體優
待，一般 10 人以上始能用團體票價，第 16 人給予免費（16 人以下，第 11 人可以
給予半價優待）。歐洲旅遊團體票則有 GV10 及 GV25 兩種，GV10 的價錢為普通票
的 65.88%，16 人以上可以另有一張免費票；25 人以上的團體能使用 GV25 票價，
其票價為普通票的 54%，但沒有 FOC 免費票。

但從 2015 年中開始，航空公司陸續調整旅行團套票規則，過去給予旅行社領
隊的免費票門檻已提高，旺季期間取消部分航線的領隊免費票名額，針對歐美等長
線部分，原本「15+1」，也就是一團 16 人的旅行團，航空公司提供 1 張免費機票
(FOC) 給領隊，新制將改為「25+1」，也就是旅行社必須湊足 26 個人，才能獲得 1
張免費機票。

（二）團體自由行 (Independent Tours Groups)

由大型旅行業者或網路業者，向航空公司大量購買團體機位，以團體票價來
包裝產品，另加訂房服務，即是團體自由行。無法選擇航空公司及航班，日期和天

數通常是固定的，無法更改；天數大多是 3-5 天，不可延長；通常會有最低人數限制，例如 5 人、10 人、16 人，達到人數才可成行；採團體機票團進團出，旅館則是旅行社自行洽談的團體飯店，通常選擇較少，且須全程住同一間，也不可續住（特殊行程方案除外）；行程限制較多，所以價格較優惠。

（三）商務會展獎勵旅遊 (Incentive Tour, IT)

企業或代理商對經銷商以旅遊為獎勵誘因，藉以激勵鼓舞公司的銷售人員創造業績，或激發消費者購買產品的回饋方式。公司獎勵銷售精英出遊，因為會展獎勵旅遊出遊的人數眾多，吃、遊、住、行等各方面的消費高，屬於頂端旅遊消費者，比一般觀光團體旅遊服務的要求來得高，內容也更為豐富。在中國大陸，會展直鎖獎勵旅遊正方興未艾，東亞各國無不卯足全力積極爭取；臺灣也有保險業、直銷業的大型公司，每年都固定舉辦別出心裁、創意無限的獎勵旅遊活動，吸引媒體的目光，也給優秀員工一生難得一次的美好旅遊經驗，對公司的形象也做了很好與正面的宣傳。

會議獎勵旅遊已成為世界趨勢與風潮，世界各地都廣建大型會議展覽中心，很多大公司舉辦各種類型的商品展覽會促銷產品，舉行大型會議擴大聲勢，帶動員工的榮譽和向心力（圖 7-7）。

圖7-7　獎勵旅遊可以設計特定的旅遊活動，以增進公司員工情誼或激勵業績，圖為馬來西亞一家公司追隨名廚的美食探索之旅。

（四）主題式旅遊／特殊興趣團體全備旅遊 (Special Interest Package Tours, SIT)

旅遊不只是觀賞景點，更著重的是深度了解當地文化，如朝聖之旅或藝術之旅，除了吃街頭小吃、看當地特色表演、遊博物館，或是走進當地人的廚房，跟當地人學作菜。但要召集相同興趣的旅客實屬不易，需求量、銷售量不如一般團體旅遊高，且主題式旅遊的旅客通常已具備基本專業與素養，因此要求品質與內容較高，旅行業者必須有豐富學識才能滿足顧客需求，通常這種行程旅行社會藉由同業間採聯營 Package (PAK) 方式實施策略聯盟，或以異業結合方式來推廣。

近年來，國際航空法規鬆綁後，航空公司之間競爭激烈，隨著國際油價大漲，航空公司不堪負擔，甚至損失慘重，連團體票的政策也起了很多變化，以美國的旅行社來說，出團已經很少用到團體票了，因團體票價有時比最便宜的個人票價貴。國內部分也出現因兩岸交流頻繁，機票一位難求，前幾年在上海世博期間臺北到上海的來回團體票的價格，就比個人票高出許多。很多熱門景點的機票因市場供需原則，而出現以包機安排團體包辦旅遊熱門景點，假日的機位又貴又不好訂，薑售業者為充分的掌握機位，有時應航空公司的邀請或自己需求，提出包機銷售計劃，雖然包機的機位成本不一定比正常班機低，但有充足的機位，就可以量產規劃，把握旺季的機會拓展業務。

7-2　旅遊產品發展趨勢

隨著旅遊經驗累積和各種資訊的透明化，加上旅客本身的外語能力和個人收入的增加，對於形式較為固定的團體旅遊往往感到無法滿足，轉為喜愛隨性、不趕路、不要早起的自主旅遊。旅行社與航空公司早就嗅到此商機，相對於團體旅遊之外，另行包裝出自助旅遊的套裝行程。特色旅遊漸成主流，消費者將期待旅遊可以跟興趣嗜好結合在一起，比如大自然、運動、溫泉、瑜伽、健康等方面的旅行將逐漸流行。

一、旅遊產品多樣化，自助旅遊大受歡迎

　　過去的人一輩子都不見得有機會出國一次，現在的人則是一年可以出去好幾次；沒去過的地方，或是歷史文化古蹟需聽講解就選擇參加團體旅遊，一些大城市或海島可以自助旅遊，愈來愈多的旅客以自由行作主要考量，再加上媒體報導的推波助瀾，更帶動自主旅遊的風潮，也開啓了個人化旅行的時代。

（一）自助旅遊（自由行）

　　過去旅遊套裝產品，內容包含證照手續、機票、國外旅遊吃住與遊樂景點門票，大小通包，天數又長，反映成本後的價格當然高；現在的趨勢則是百花齊放，迎合消費者個性化與自由化的趨勢，各種產品皆有消費者可自己組合，豐儉由人。近年來自由行產品大行其道，尤其是鄰近地區或國家，旅客自行前往的比例增加，參加團體旅遊已不是唯一選擇。

　　「張揚個性、親近自然、放鬆身心」是自助旅遊最吸引人的地方，雖然參加團體有許多方便，花費也比較少，但有時想在自己喜歡的地方待久一點，團體旅遊卻必須匆忙趕路去，更討厭的是團體行購物活動花掉太多的時間。以鄰近的香港旅遊為例，早期香港人只講廣東話不說國語，到香港就像到國外，辦理簽證、護照都很繁瑣，要去遊玩的話，參加團體旅遊比較方便；自從九七回歸後，說國語也行得通，四通八達的交通，餐飲、購物都極為方便，各類服務也較以往親切，現在幾乎找不到只到香港旅遊的團體行程；澳門的發展幾乎一樣，除了看秀、住賭場飯店跟著團體外，自由行的旅客愈來愈多（圖 7-8）。

　　目前自由行的熱門地區，還包含中國大陸的北京、上海、廈門、深圳等大城市。另外，文字、歷史文化、生活習性較為相通的日本及韓國，也是團體與自由行比例各半；東南亞地區以悠閒度假為主調的泰國各地景點、印尼峇里島等，也是自由行極為熱門的景點。

圖7-8　到澳門旅遊，除了看秀、住賭場飯店跟著團體外，自由行的旅客愈來愈多。

　　各國政府派駐臺灣的觀光單位，有鑑於自由行的觀光客消費比團體客高得多，更是不遺餘力的推廣，廣告文宣特別強調，更造成自由行的趨勢浪潮。陸客市場也朝向自由行，陸客來臺自由行從 2011 年的每日 500 限額，到 2015 年團客每日配額上限已調整至 5,000 人；2016 年再新增每日 5,000 人陸客自由行配額，年底調升至 6,000 人。

　　由於出國手續簡便、護照效期延長、各國簽證手續的簡化或免簽證、通關便利，兌換外幣容易與旅遊資訊的透明化，使國人自助旅遊的比例節節攀升。自由行使旅客擁有設計安排旅遊行程、住宿、交通的自主性權力，不用像團體旅遊僅能跟著導遊領隊走，更能體驗貼近當地文化，與當地人互動，達到深度旅遊的效果。

　　在旅遊市場快速變遷之下，自助旅行的成長已成為國際旅遊趨勢，國內旅行社變成僅以包辦旅遊產品的規劃為主，隨著國人需求與行為的改變，慢慢興起主題旅遊、深度旅遊、節慶觀光旅遊等多元風潮，自助旅遊人口急速成長，已勝過過去為求安心與方便的團體旅遊市場。

　　因應網際網路資訊的生活化演進，與證照手續的便捷，各家航空公司積極切入自由行市場，如華航精緻旅遊、國泰航空都會通系列、泰航蘭花假期、長榮航空長榮假期、日本航空個人旅遊系列、澳洲航空玩家自由行、菲航全球樂透遊與港龍航空港龍假期等，都是運用本身豐沛的資源，搶食機＋酒自由行的市場，一方面提高機位的使用率，賺取更大的利益，二方面也透過旅行社銷售及網路銷售平臺的通路來銷售產品。大型旅行業者、網路旅遊業者以團體票，或與航空公司另議的網路票價，包裝各式各樣的自由行產品；躉售團體業者也推出「團體自由行」（團體出入國境、入住相同或不同飯店、行程由旅客自由發揮）的產品，另闢生路。

（二）DIY 自行組合旅遊產品

　　一般除了富冒險精神、自主性較高的背包客，或是舊地多次重遊的客群，傾向全程自行規劃旅遊的行程外，對於一般旅客而言，常有不想跟團，可是又不知道有什麼地方好玩的問題，這對旅行業者來講，也是很好的切入點，可惜因為旅行社無法在這方面與航空公司的自由行產品競爭，要包裝真正迎合消費者的自行組合 (Do it by yourself, DIY) 產品，操作複雜，利潤不高，無法掌握機票、飯店的優惠成本，因此專業從事自由行產品的業者不多，尚不屬於主流領域，殊為可惜。

　　DIY 自行組合旅遊產品逐漸流行，網路旅行社 KKday 和 KLOOK 已投入市場多年，未來的旅遊方式更靈活、多變、多元，透過網路科技，消費者可以自行組合商品，可自由搭配飛機、火車、飯店、租車、主題樂園門票、餐券等，也就是能夠依照自己的需求，DIY 的自選旅遊模式，讓旅遊方式更個人化、自由化，更常見的是，常有個人或一群旅遊同好，不再滿足於旅行社提供的固定搭配，而是親自安排設計個人喜歡的行程再交由業者安排，每一個地方的玩樂細節，全部由自己說了算，想怎麼搭配就怎麼搭配。而旅行的範圍也不再是國內的某個地區，而是面向整個世界。這種時尚的個性化消費方式正在全世界流行，大至飛機、遊艇、度假城堡豪宅、汽車、宴會，小至一張賀卡、一件 T 恤或一餐特別的美食饗宴，幾乎所有的消費領域、消費層次都已被覆蓋。

二、主題旅遊盛行，一生一次犒賞

　　主題精緻知性深度的旅遊，會尋找特殊的地方或主題定點玩，例如雲南麗江、九寨溝、吳哥窟及建築之旅等。考古學家為喜愛歷史的旅客擔任私人導遊，也曾安排旅客在葡萄酒莊園留宿。旅遊市場由過去的大眾化旅遊，轉而走向精緻或客製化的旅遊行程，進而衍生出許多不同主題的旅遊行程，如醫療觀光或生態旅遊，將旅行和婚紗攝影結合成的蜜月行程，到紐約時報廣場跨年；另外，品味度假的主題行程，如溫泉泡湯、冬季滑雪、春季賞花、秋天賞楓、婚友尋緣、郵輪旅遊，各家旅行社無不卯足力各出奇招。冰河、極地等回歸自然或探險的遊程也漸風行；狩獵、太空遊、深海看魚、極地探險，玩法更是一個比一個刁鑽。成本較低的定點旅遊方式，頗受一般人的喜愛；特別是天數短、航程短的海島度假就大受歡迎。

　　奢華當道，主題旅遊不斷推陳出新升級各種豪華享受，以迎合富豪新貴們的胃口，例如標榜一輩子至少犒賞自己一次，享受君王等級的奢華印度鐵道旅遊、到亞洲十大最美海灘的私人島嶼度假、搭乘一次比頭等艙還豪華的空中小套房、到加拿大深度旅遊，搭乘冰原雪車登上萬年冰河，這些都是訴求一生一次的難得體驗，打動人心的熱賣行程（圖 7-9）。

圖7-9　加拿大深度旅遊，搭乘冰原雪車登上萬年冰河，是一生一次的難得體驗，也是很熱賣的行程。

（一）充實生活體驗提升精神層次

出國觀光普遍化，旅遊產品內容趨向多元化，但近年來正逐漸提升到精神層次，知性與感性的活動體驗也是休閒的內涵之一，如體驗海外潛水、戶外攀岩、料理課程，或到傳統的日式町屋建築，體驗早期京都地區的生活模式，或跟著韓劇去旅遊體驗韓流文化。

過去國人出國旅遊，偏好一趟走遍各國，尤其愈少人去過的地方愈可向他人炫耀，不過觀光普及後，旅遊產品內容多元多變。迎合不喜歡受拘束旅客需求，價錢較便宜的短天數自由行產品，因有自由活動時間讓旅客自行選擇發揮，將愈來愈受歡迎。

（二）奢華的旅行 (Luxury Travel)

現今國人旅遊天數逐漸縮減，並且重視到訪國的旅遊深度，旅遊的「品質」在國人心中，已超越過去僅注重多國到此一遊的「量」。因應 M 型化的社會個人所得兩極化，中產階級崩潰使得底層與中下階級的人數明顯增加，上層階級的人數亦有微增，這意味著經濟、社會正產生「質」的變化，富者愈富，窮人亦是窮得有品味，不論貧富人人皆想要更奢華（付得起或享受得起的奢華）。

　　旅遊資訊的透明化，使得精打細算與富有個性的自助旅行或主題旅遊，廣受普羅大眾的歡迎，人人皆自認為旅遊高手，旅遊亦成為生活的必需品，以及生活品質的指標之一。以中下階級為主力客層的旅行社，祭出「低廉價格」做為鎖定目標客源的基礎策略，不過旅遊產品的品質必須高於購買價格，即擁有物超所值，還要讓人有「中上階級奢華」的感覺，才是真正吸引目標客戶的方針。而瞄準高收入客群的旅行社，除了給予舊有的奢華路線之外，還要持續加入新元素，並重新定義極致奢華。

（三）消費升級，新奢華主義引領風潮

　　「舊奢華」是從傳統的收入層級、個人財富、產品的屬性、品質與特色來定義，它可展現個人的地位與權威；「新奢華」則是顛覆舊奢華，僅以產品價格為主的觀念；而是改以消費者「人」為中心，重視個人體驗的面向，讓奢華人人垂手可得。現在，前往杜拜入住 7 星級帆船飯店不過是奢華之旅的入門，陸陸續續已有多家旅行社發展專屬自己特色的奢華旅遊，例如臺幣 225 萬環遊世界 60 天、臺幣 50 萬的極地之旅、20 萬美金的太空之旅 3 小時，都強調人生僅此一次的體驗，因此再怎麼貴都是「便宜」。未來，在旅遊行程，設計、住宿、領隊、交通、餐飲的服務上，皆是可創造奢華發揮的舞臺。

　　國外的奢華旅遊機構看好臺灣和中國大陸的奢華旅遊市場，希望能夠找到穩定和頂端的客戶，在上海還有所謂「國際奢華旅遊展」，參展的主要多是大型國際連鎖豪華酒店集團、獨立豪華酒店、高爾夫度假地、保健療養地、航空公司頭等艙、私人飛機及豪華郵輪公司等。此外，主題式頂級旅遊還包括境外狩獵、太空遊、探險遊及蜜月專場等終極旅遊體驗項目。

　　奢華旅遊並非完全是富豪們的「專利」，市場上主攻頂級度假的產品，包括搭乘頭等艙、商務艙，享受頂級車款的勞斯萊斯接送機服務、入住超 5 星級酒店、頂級 SPA 體驗（圖 7-10），下榻飯店還有私人廚師及管家服務，旅行社採取限時限量銷售策略上市，產品定位「有點貴又不太貴」的策略，常常吸引消費者的青睞。

圖7-10　入住超5星級酒店、頂級 SPA體驗，是一種新奢華體驗。

三、銀髮族旅遊產品成藍海市場

根據統計，至 2017 年全球海外就醫人口可達 1,500 萬人次，平均每位國際醫療顧客所帶來的產值為傳統觀光客的 4～6 倍。行政院統計 2013 年有 23 萬境外人士來臺接受醫療服務，創造新臺幣 136.7 億元產值，相較於 2012 年增加 46.5%，2015 年累積服務 135 萬人次，產值高達 683 億元。

以醫療加旅遊的創新服務提供全人關懷的健康旅行，鎖定不斷增加的銀髮族旅遊人口，成為旅遊業嶄新開發的新市場（藍海市場），分齡旅遊的銀髮旅遊產品逐漸浮現於市場，並成為主流旅遊產品。從 2000 年開始，日本銀髮族消費市場，鎖定總資產額最高的 60～69 歲的消費者，熟齡旅遊人口已成長 2 倍之多，有自己負擔的，也有子女共同分攤替父母親支付，日本旅遊業龍頭 JTB 公司，亦針對中高齡消費者設計安心、舒適、趣味為主的海外旅遊。

過去關島海外婚禮是主打年輕族群，從 2009 年開始亦將行銷主軸擴展至銀髮族群，讓想要重溫舊夢的老夫老妻可在關島進行一場「紅寶石婚禮」，為兩人的愛情重新詮釋，彌補年輕時因經濟狀況不好，無法舉辦浪漫婚禮的遺憾。2009 年來臺旅遊的陸客族群，高達 31% 的比例是銀髮族；在美國，熟年與銀髮族一直是豪華郵輪旅遊最重要的客層。近年來，大陸各地高齡者的「夕陽紅」旅遊產品正大行其道。

Tips

夕陽紅產品為針對退休銀髮族規劃的旅遊商品。

臺灣在 1994 年即達到聯合國高齡化社會的標準，與先進國家雷同，出生率逐漸遞減、高齡人口持續增加；身體健朗，活動力尚佳，退休年齡由 60 歲提高到 65 歲，自給自足的財務能力，不須仰賴下一代，故在許多高價旅遊市場，銀髮族的占有率日益增高，他們是目前消費力極強勢的客群；不論性別，以往在 5、60 歲已是遲暮之年，現在則完全不同，甚至開始再婚追求第二春的社會現象，他們都屬於第三齡，有錢、有閒、健康，彷彿還停留在 40 多歲階段，社會輿論與年輕一代也都能接受。

目前各國政府極欲開發的長期居留 (Long Stay) 旅遊市場，即是鎖定第三齡的客群，在泰國各大度假旅遊地區，就成功吸引大批的歐美退休人士長期居留，帶給當地很大的經濟利益。看好分齡旅遊市場商機，旅行社亦專門針對銀髮族企劃設計多種樣式的旅遊商品，企圖在藍海市場擴展市場競爭力與占有率。隨著兩岸交流頻繁，未來銀髮族的旅遊與生活規劃也將突破地域的限制（圖 7-11）。

Tips

「第三齡」不單指長者，亦指一些已從工作或家庭中退下的人士。

圖7-11　銀髮族的旅遊產品為未來藍海市場

四、郵輪旅遊

突破陸地交通的限制，搭乘郵輪停靠不同的港口，旅客可體驗不同的風俗民情，特別是傳統旅遊不易到達的北極、南極等地，透過郵輪產品的包裝，無須長途飛行，也不必多次轉機，就能輕鬆抵達，是郵輪誘人的眾多原因之一。對銀髮族而言，郵輪旅遊的優勢在於行程中不用再換旅館，不必每天整理行李；在寬敞的郵輪空間與豪華舒適的娛樂設備中，航行在娛樂和睡眠中度過，每早醒來又是另一處新的天地。郵輪旅遊有諸多特色與優勢，一舉改變過往的旅遊習慣，省去一般旅遊需忍受煩雜與疲累的交通模式，因此深受銀髮族群的喜好。

7

一般而言，郵輪旅遊產品價格會比一般旅遊產品價格略高，主因是郵輪旅遊堅持「一價全包」的緣故，舉凡來回接駁機票、全程往返接送、海陸住宿、全日供餐、船上活動、娛樂節目，甚或連港口稅捐、服務小費等均全數包含於套裝費用之內，因此價格比一般旅遊產品略高，再加上以環遊世界為主的郵輪旅遊航程，旅行時間較一般團體旅遊時間長，對退休銀髮族而言，因有充裕的時間，因而成為郵輪旅遊業者期待吸引的消費族群。但受到全球大型傳染病疫情頻傳影響，郵輪為密閉空間，恐會降低旅客參加意願。

五、文化旅遊及生態旅遊的興趣日漸濃厚

根據美國市場調查結果顯示，愈來愈多的消費者願意花更多的錢，來購買對環境友善的品牌，有些是基於對自身健康的考量，有些則是希望透過更有意識的消費，來減少對地球的傷害，藉由真實誠懇的資訊公開，獲取消費者更廣大的信任與迴響，擁護「環境、健康」新主張。

根據相關資料統計，約 77% 美國人表示，企業的綠色形象會影響他們的購買慾；94% 的義大利人在選購產品時，會考慮綠色商品；在歐洲市場上，有 40% 的人喜愛購買綠色商品；82% 德國人與 67% 的荷蘭人在購物時，皆會考慮環保標準；日本對飲用水和空氣都以綠色為選擇標準，對於認證制度更是不遺餘力，歐洲正在實施和設定綠色認證政策和法規，已有 8 個國家執行綠色認證制度，沒有環境管理認證的商品，在進口時將受到更嚴格數量和價格上的限制。

由此發現，追求健康、注重環境保護的綠色風潮已席捲全球，如法國普羅旺斯的柯翰思鎮 (Correns)，因標榜「第一個有機城鎮」，讓慕名前來的遊客絡繹不絕，只為了在河邊享受有機餐食、喝有機酒，以及進入綠建築裡聽演講，十足享受純淨的有機生活。在消費者覺醒的綠色時代，旅遊業未來須提供旅客

旅遊趨勢新知

環保包裝的認證系統 ISO14000，此環境管理認證被稱為國際認可的「綠色護照」，目前世界各國大多以此為標準推廣環保包裝模式。ISO14000 系列明文規定，凡是國際購買產品（包裝）都要進行環境認證和生態評值 (LCA)，使用環境標誌。

清楚的產品證明或認證，如綠建築標章、環保旅館標章、生態旅遊標章與生態旅遊遊程認證及賞鯨標章等，確實說明此產品能夠提供旅客和大自然的好處與利益，將使產品更具說服力，獲得消費者的信任。

六、兩岸三通直航、陸客來臺

2008 年 7 月 4 日，兩岸三通直航啟動，並漸次由週末包機變成常態班機，2015 年 5 月觀光局祭出高端團政策，陸客高端團不走環島行程改為區域旅遊，行程包括放天燈、遊九份與賞鯨、清境農場看綿羊秀，甚至到農場採水果，由於周邊都沒有購物點，因此和一般陸客購物團的行程區隔。過去臺灣觀光發展，旅行社多以組團出國觀光為主，開放三通及陸客來臺之後，因承接入境接待的旅行社門檻不高，再加上大部分業者都有送團前往大陸的業務關係，且沒有語言障礙，陸客來臺觀光變成臺灣旅行社重要的新興生意及主要市場。目前，為了分散風險，不要過度依賴單一市場，自 2016 年起，政府正逐漸將投入陸客市場資源，轉而爭取東南亞旅客。

第8章

套裝旅遊的設計技巧與成本計算

學習目標

1. 套裝旅遊設計考量因素有哪些？
2. 機票的掌握及價格等因素的考量
3. 旅遊成本如何考量飯店的檔次與特性
4. 哪些行程內容安排可以節省旅遊成本
5. 海外團體旅遊成本結構中最大的風險
6. 如何計算團體旅遊成本？

就像到餐廳吃飯一樣，單點或套餐隨客選擇，套餐中從前菜、沙拉、主菜、甜點、飲料等，樣樣都可根據客人的需求搭配組合，價格也不一樣。套裝旅遊概念大同小異，提供旅遊者自由選擇搭配定點行程，若有自費行程，則自行斟酌參與，讓旅客增加了很多自由選擇的機會和空間，大家各取所需，省時省力，更提高了滿意度，已成為現代化旅遊的發展趨勢。

「定價就是經營」，如何精確的計算各種不同旅遊產品的成本，並把銷售策略的精神涵蓋進去，是高深的技巧，「殺頭生意有人做，賠錢生意沒人做」，但旅行業有太多的人在做賠錢生意而渾然不自知，本章將從套裝旅遊行程、機票與住宿，以及行程內容規劃等各項影響成本考量因素，說明成本計算考量的各種技巧。

HOLA！西班牙 11 天

　　旅行社在制定國外套裝遊程時，都會詳細製作成本分析表，以某系列團「HOLA！西班牙 11 天」為例，其成本分析內容如下表 8-1，歐洲團因人數不同，成本差別比較大，從表格中清楚顯示該行程的各項成本，以及依照出團人數來分攤領隊的成本。

★ 領隊費用分攤算式說明

◎出差費 @ 每天 25×11 天＝ 275 元

　　當人數為「15+1」：275元÷15人=18元；當人數為「20+1」：275元÷20人=14元

　　當人數為「35+2」：275元÷35人=8元；當人數為「40+2」：275元÷40人=7元

◎機票費分攤：一人 17000 元

　　當人數為「15+1」：17000元÷15人=1133元

　　當人數為「20+1」：17000元÷20人=850元

　　當人數為「35+2」：17000元÷40人=486元

　　當人數為「40+2」：17000元÷40人=425元

◎簽證／ AT 稅／行李費：一人 16200 元

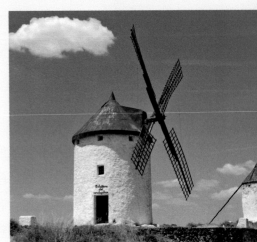

　　當人數為「15+1」：16200元÷15人=1080元

　　當人數為「20+1」：16200元÷20人=810元

　　當人數為「35+2」：16200元÷40人=463元

　　當人數為「40+2」：16200元÷40人=405元

◎加總

　　把上述費用加總起來後，即可得到團費的成本(Net)，若人數為「15+1」則成本為69011元，若人數為「40+2」，則成本為60260元。售價的訂定可以考量同業的競爭情況、消費市場的接受價格，或是依照預先設立的利潤比率來考量，本範例售價若定為78900元。

◎刷卡手續費算式說明

　　78900元×2%＝1578元；69900元×2%＝1398元

◎毛利計算說明

　　若人數為「15+1」，則(售價78900元)－(團費成本69011元)－刷卡手續費1578＝8311元。

　　若定價為69900元，人數為「15+1」，則(售價69900元)－(團費成本69011元)－刷卡手續費1398元=-509，就要吃到毛利了！

表8-1　HOLA！西班牙11天，國外套裝遊程成本分析表

HOLA！西班牙11天，國外套裝遊程成本分析									
團體名稱：HOLA！西班牙 11 天			估價日期：2015/02/11			估價人員：王大銘			
路線：XXX			地接社：XXX						
			匯率：EUR －歐元 37						
機票報價效期 2015/04/01 ～ 2015/04/30			地接社報價效期 2015/04/01 ～ 2015/04/30						
內容			單價	15+1	20+1	25+1	30+2	35+2	40+2
國外報價			-	798	711	670	663	636	621
共同分攤	單人房差額		240	16	12	10	8	7	6
每人計價	門票		5	5	5	5	5	5	5
	BCN2NTAX		6	6	6	6	6	6	6
	WATER		20	20	20	20	20	20	20
領隊費分攤	出差費 @ 每天	25				—			
	天數	11	275	18	14	11	9	8	7
	簽證 / AT 稅 / 行李費 *1*2		0	0	0	0	0	0	0
	外幣部分合計		EUR	863	768	722	711	682	665
管理費			400	400	400	400	400	400	400
機票－國際線			17000	17000	17000	17000	17000	17000	17000
兩地機場稅及兵險			15500	15500	15500	15500	15500	15500	15500
雜支	印刷費	250							
	廣告費	500							
	說明會	150							
	行李袋	150							
	保險費	150							
	操作費	400							
	—	—	小計	—	—	—	—	—	—
	耳機	300	1900	1900	1900	1900	1900	1900	1900
領隊費分攤費用	國際機票 *1*2		17000	1133	850	680	567	486	425
	簽證 /AT 稅 / 行李費 *1*2		16200	1080	810	648	540	463	405
	雜支		1000	67	50	40	33	29	25
	臺幣部分合計		TWD	37080	36510	36168	35940	35778	35655
—			—	15+1	20+1	25+1	30+2	35+2	40+2
合計每人成本			TWD	69011	64926	62882	62247	61012	60260
報價單價			—	—	—	—	—	—	—
預估毛利			TWD	—	—	—	—	—	—

8-1 套裝旅遊行程機票與住宿規劃

　　套裝旅遊是指相關旅遊產品的組合，以及和其他輔助性服務，並提供單一價格的旅遊產品，共包含五大要素，即景點、設施、交通、形象及價格。旅行業的行程設計，既沒有專利，消費者也沒有那麼內行，有些旅行社拿別家現成的行程表，或是國外旅行社的行程內容剪剪貼貼，很容易就拼湊出還像個樣子的旅遊行程來，但產品的內容是否能如理想安排就很有疑問，其中有很多專業的考量必須計算在內。

　　影響成本的因素有機票、飯店及交通掌握，還包括景區、展會門票、遊樂園、博物館等各種價格等因素的考量（圖 8-1），依成本屬性又可分為固定成本與變動成本（表 8-2）。

圖8-1　影響成本因素

表8-2　固定成本與變動成本

成本屬性	費用項目
固定成本 （費用須平均分攤）	1. 遊覽車車資（租金以整輛與天數計算） 2. 領隊導遊小費（以天數計算） 3. 司機小費（以天數計算） 4. 過路停車費（實報實銷制） 5. 特殊活動費（如租借場地設備等）
變動成本 （隨人數變動）	1. 交通費 2. 住宿費（以使用房間數計算） 3. 餐食費（以桌數或人數計算） 4. 門票與活動費（以人數計算，團體票有人數規定）。 5. 雜費（實報實銷制）

　　國外套裝行程團體成本組成基本上大致可以分成三大部分，分別是「國際機票費」、「當地團費」與「稅金保險與其他費用」，可從＜案例學習＞ HOLA！西班牙 11 天的成本分析表 8-3 中看出。

表8-3　HOLA！西班牙11天的成本分析表

當地團費（歐元匯率 37）	863 ×37	31,931
國際機票費	17,000	
稅金保險	15,500	37,080
其他費用（領隊、雜支、管理費）	4,580	
合　計		69,011

一、機票的掌握及價格等因素的考量

　　一般機票費用大概會占到團體成本的一半左右，機票的學問很多，旅遊套裝行程往往必須針對個別航空公司的特性來安排行程，旅遊旺季時，機位又一位難求，如何把握旺季搶占賺錢商機，對航空公司的飛航路線與特點不可不深入鑽研。

（一）航空公司的飛航路線、特點

　　各家航空公司飛航有定期與不定期兩種特性的航班，其飛航路線各有不同的特點、時段，市場策略都不一樣，是直飛或轉機，還是與合作航空共掛班號的聯營航線。旅遊套裝行程往往必須針對個別航空公司的特性來安排行程，短線行程點對點的航段較為單純，早出晚歸的班機最受歡迎，但價錢也最高（圖 8-2），有時較便

圖8-2　出國旅遊旅遊早出晚歸的班機最受歡迎，但價錢也最高。

宜的團體票價並無法保證一定拿的到早出晚歸的班機；有時用星期五的晚班機來包裝產品，可讓消費者少請一天假。此外，是不是直飛的班機，還是中途有過境停留 (Stop-over) 其他城市，或是在香港、澳門、曼谷等地轉機，各種不同因素都會影響消費者的意願。

長程線更複雜，有時旅行社為某家航空公司設計的行程，如果出現狀況，無法硬塞另一家航空公司的機位，必須重新調整行程先後順序，機票差價可能會吃掉原先設計產品所有利潤；因此根據團體成本的估價級數 (GV10、GV15、GV20、GV25、GV30)，旅行社要考慮是否須加入幾個免費票的數額。旅行社規劃行程時要了解其航線與票價的優劣，而擇其適合的航空公司來搭乘，設計出具有競爭優勢及符合成本的套裝旅遊行程，預先取得最合適（有競爭性）的票價和足夠的機位來做生意，才能獲取最大商機。

（二）長段飛行使用同一家航空公司

長段飛行的機票選擇，除非是同一財團的不同航空公司，或是此家航空公司與其他航空公司聯合協定的環球票，通常旅遊團體的優惠團體票價來回都必須使用同一家航空公司，就算是個人票也一樣。如果因訂不到機位，來回想選擇不同航空公司時，算出的票價差額，可能將原先預估的團體利潤整個賠進去都不夠賠。

（三）內陸航段的選擇

通常團體票也會包括同一家航空公司的內陸航段，如訂到不同航空公司的機位，往往必須補差價買票，或另外買單程票，這就是為何有時大團體的內陸航段，必須分兩班飛機使用同一家公司的緣故。

（四）來回不同的配套模式

有時機位不好拿，或是將行程設計成使用不同點進出，以增加機位供給量。這種去和回不在同一城市 (Open Jaw) 的行程在安排時會更順暢，不必來回都在同一樞紐城市 (Hub) 轉來轉去，例如使用亞洲航空公司排歐洲行程即可盡量使用這種排法。過年與寒暑假旺季期間，國人急於開工或開學前回國，回程機票常常一位難求，亦可採取去回程不同點的方式處理。

（五）班次與機位供給面

設計旅遊行程考慮的層面很多，既要趕時髦，又要考慮到機位的供給面情況，是不是每天有班機？或是一天有好幾班？機型如何？票價如何？取代性又如何？航空公司淡旺季的政策如何？淡旺季的營收管理一直是旅遊相關行業非常在意的經營重點，以航空公司營運的立場，在旺季時，當然是希望將機位賣給利潤較好的個人旅遊 (FIT)；而在淡季時，可透過旅行社的幫忙，將機位賣給團體客，然而機位的價格相當多變，有時團體票甚至比個人票還貴，航空公司的政策策略亦是必須考慮的重點。

（六）旺季機位的取得、設計

旅行業並不是每個月都可收支平衡，把握旺季賺錢很重要；旺季時一位難求，有機位就有生意，很多產品在淡季時就要熱身，與航空公司建立良好關係，保持業績紀錄，旺季才有望分到機位，否則就是加價從其他旅行社取得二手票，包裝出能賺錢的產品，給老顧客一個交待，總之不能在旅遊旺季時，競爭對手大忙特忙時，自己卻沒有產品。

（七）包機

旺季期間，尤其是春節、寒暑假、重要節日的連續假期間，原有的定期航班無法滿足市場的需求，常有旅遊業者會在 3、4 個月之前與航空公司研究申請包機；各國旅遊局或地方政府為發展觀光事業也常會獎勵航空業者或旅遊業者多推包機，當市場看好時，航空業者也常會主動開發包機來推展業務。

包機風險極高，若載客 (Loading) 未達成即可能賠錢，且機票也不一定比定期航班便宜，包機來回的架次，若沒

> **○ 包機**
>
> 根據民用航空運輸業管理規則，「包機」是指民用航空運輸業，以航空器按時間、里程或架次為收費基準，而運輸客貨、郵件的不定期航空運輸業務，其指除定期航空運輸業務以外的加班機、包機運輸的業務，因此可透過包機前往定期班機不飛的目的地，或雖有定期航班，但尚無法滿足市場需求的航段，打造獨家行程或特殊聯營產品，創造新利基；但包機亦有風險，有時航空公司對政策性的航段無把握時，也會找幾家旅行業者來共同經營包機，分攤風險。

有目的地對包的業者共同使用機位分攤風險，都會影響包機成本。但為了在市場高需求時間，衝出最大生產量，賺足旅遊產品的附加價值，包機是目前市場上最常見的方法。

二、飯店的選擇與安排技巧

（一）檔次、特性

旅遊成本的高低與販售的價差，主要影響來自於飯店的檔次與特性。一般旅館的判斷指標包含須提供人與商品服務的服務性；須給予旅客賓至如歸的感覺，集合文化、資訊、或社交活動於一身的綜合性；須永遠展現華麗、時尚、舒適與安全設備的豪華性；及擁有會議、宴會、休閒等公共空間的公共性。根據這些指標，飯店自然會形成不同的檔次，而檔次或星等的區分，是透過建築上的硬體裝潢設備，與軟體服務品質來評鑑。

3 星級（含）以下的飯店，僅評估整體環境、公共設施、客房設施、衛浴設備、清潔維護及安全設備等；通過硬體的審核，可再參加包含總機、訂房、櫃檯、網路、行李、客房整理品質、客房服務、房內餐飲服務、餐廳與用餐品質、健身房及整體員工訓練的軟體上的服務品質考驗，即可晉升 4 星級或 5 星級的旅館。

有別於過去 5 星等的分類，現今飯店紛紛標榜突破過去設備與服務的標準，可提供超 5 星、6 星級或 7 星級的服務，如臺北文華東方酒店就標榜超 6 星級奢華，其中 17 坪的標準房型，每晚 16,500 元起跳；頂級的總統套房，每晚更是 60 萬元起跳；而杜拜帆船酒店以 7 星級旅館著稱，每層樓都有 2 位管家負責打點每層樓的房客事務，以更高階的服務品質滿足顧客的需求（圖 8-3）。

有時團體行程若價差達 3、5 千元恐怕就做不到生意，但單就房價來看，高檔飯店一晚房間的價差達 3、5 千元並不稀奇，飯店選擇並沒有一致的標準，但也不是僅照個人喜好來選擇即可，想提供旅客物美價廉的飯店，必須特別與各家飯店協商，以量取價，或與當地地接社研商如何能拿到好價格 (Good Value) 甚為重要。

圖8-3　杜拜帆船飯店以7星級飯店著稱,其套房金碧輝煌的設施,讓人感受如阿拉伯國王般奢華。

(二) 假日、週末

　　飯店的房間在淡旺季、週末假日皆有價差,一般風景區的飯店在假日與週末人潮較多的旺季時間,價格較無優惠;但商業城市的活動都集中在週日,週末假日反而較便宜,故排行程如能注意到城市與風景區飯店的差別,略為調整後,即可降低成本且不影響品質。

(三) 城市、景區

　　不同的飯店有不同的目標客層及門檻,精打細算的旅行業者常會利用時間差,選擇最佳品質的飯店,但卻可拿到最優惠價格來包裝產品,讓產品有特色,又不至於增加太多成本。

　　依照旅館的所在地,有都市(城市)旅館及景觀區的休閒旅館兩種型態,並按照其立地條件,亦可細分為公路、鐵路或機場旅館。結合所在地與立地條件,一般旅館可分為 5 大類型:

1. 都市性旅館:具有宴會、國際會議、結婚場地、都市象徵,以及展示商品會、商務服務中心等功能設備,或有專為團客設立的旅館。

2. 度假性旅館（圖8-4）：通常緊臨海濱、湖泊、山岳、溫泉等觀光地區，除了天然觀光的優勢外，亦可根據當地的季節特性提供療養服務，再細分為別墅與保健型的飯店，如現今醫療觀光、保健旅遊所屬的飯店。

3. 長住性旅館：兼具都市性與度假性，其停留時間較長，是以週、月、年為計算單位，因此較不重視服務品質。

4. 特殊性旅館：優勢是其立地條件，主要設立於交流道旁或臨近機場，便於旅客與交通網連結，節省兩地來往的距離與時間。

5. 主題旅館：此類飯店的服務是結合主題，讓旅客參與腦力或體力上的休閒活動，如高爾夫球、網球休閒度假飯店、歷史主題的飯店、生態旅館、賭場式度假飯店、文化旅遊主題的飯店、銀髮族飯店、溫泉飯店等。

（四）旺季房間的確保

旺季期間一房難求，有再好的簽約價卻拿不到房間也是徒然。如何集中生意量與固定幾家常用飯店建立穩固合作關係甚為重要，有時為了確保旺季房間，先付大筆資金押房，除了可先確定不被漲價風險，也可突顯業者的拿房實力。

圖8-4　香格里拉仁安悅榕庄位於雲南與西藏交界處，結合自然人文和當地環境，為度假性旅館。

三、交通工具的安排與技巧

(一) 長程遊覽車、機場接送、市區觀光

在臺灣或一些遊覽車還算便宜的國家可能不必擔心交通問題，但在歐美先進國家遊覽車的成本高，就必須考慮很多，交通工具的安排還是有很多技巧的，例如長程遊覽車 (Long Distance Coach) 的空車接應 (Empty Run) 即相當重要，行程除了要排得漂亮之外，長途車的排法能不能有節省的空間是考量的重點之一，如可直接到機場或碼頭來接團，或第一天用派機場接送的車子，第二天以後才用到長程車；或市區觀光做完之後，才用長程車子，長程車的司機食宿的成本要另加，且每天的費用比市區觀光的車子還貴（圖 8-5）。

機場接送的車子，視時間的許可，是不是可連晚餐的接送，再去 Check-in 酒店，或是順便把市區觀光做完，這些交通安排有關行程的順暢，也有成本的考量。有時住在機場附近的飯店，附機場接送服務，也可以節省團體成本的安排；導遊要不要到機場接機？要不要當地旅行社接送機代表服務？還是領隊自己來就好？在在都有成本的考量。

圖8-5　EURO Lines是歐洲跨國長程巴士

(二) 臥車、高鐵、TGV、遊輪

行程設計，加上「臥車、高鐵、TGV、遊輪」等的安排，有時僅為增加產品的豐富度，有時也有節省成本及時間的考量，例如英法之間的法國高鐵 TGV（圖8-6），深潛兩國間的英吉利海峽相當便捷，雖不便宜，但遠比機票便宜，且增加行程的豐富度；各國的高鐵也一樣很好利用，只是行李的運送甚為麻煩；俄羅斯莫斯科和聖彼得堡之間的過夜臥車，如不是有扒手風險，實為便宜又有趣的安排方式；有時國內段的飛機行程包在長程機票內，因此不須加錢或僅加少許的附加費用就可

圖8-6　英法之間的法國高鐵TGV，深潛兩國間的英吉利海峽相當便捷。

享受，當然就要盡量利用，反之，可考慮用火車、高鐵或長程車代替，這都特別計算與安排的；有時渡輪也是可以考慮的替代方式，既增加特色，又可減省成本。

　　遊輪的行程也有很多細節要注意，早點登船就可省一頓午餐，各地停泊點的觀光行程，則可考慮買遊輪公司的自選行程，還是找當地的旅行社另行安排，各有不同的考量與計算。

8-2　套裝旅遊行程內容及其他費用考量

　　套裝行程安排內容若參觀某些景區或博物館、遊樂園，往往需要入門票，就會影響費用，在一般團體行程中，中餐的比例通常相當高，雖然很多客人也想入境隨俗，但多吃幾頓就受不了，況且地方餐、風味餐價格也有不同層次等級。

一、行程內容

（一）景區門票、展會門票、遊樂園、博物館等

　　許多國家蘊含豐富的人文歷史、世界遺產、知名博物館、世界性著名的遊樂園、會展等，這些是抵達目的地國非去不可的重要景點之一，皆須購買入場券，一般並不便宜，且有沒有好的導遊是關鍵，行程要不要包括進去，花費該如何節省，在在考驗行程設計者的智慧。門票除了一般票價之外，亦有分為團體價格、事先預約價格、合併住宿與門票的價格、合併交通與門票的價格，亦或合併住宿、交通與門票的套票價格，其所購得的成本皆不同；另外亦可運用時間上的價差，利用早場或晚場避開顛峰時刻進場，亦會獲得較優惠的價格。到日本觀光難免參觀一些寺廟，有些要門票，有些不要，這時就可看到價錢便宜的行程，所安排的多是不要門票的地方。以上所述的選擇安排，都考驗旅行社的專業、品質觀念和職業良心，替消費者在有限時間內做最好的安排。

旅遊趨勢新知

　　倫敦擁有世界級的永久收藏機構，如大英博物館（British Museum，見圖 8-7）、2 座泰特 (Tates) 美術館、英國國家藝術畫廊 (National Gallery)、英國維多利亞與亞伯特博物館（Victoria and Albert Museum, V&A，見圖 8-8）、科學博物館和自然史博物館 (Natural History Museum) 等，這些博物館都是完全免費。

圖8-7　大英博物館為世界上歷史最悠久的博物館之一，而且是免費參觀。

圖8-8　英國維多利亞與亞伯特博物館以收藏世界第一流美術工藝作品而與大英博物館齊名，館藏內容豐富，是英國倫敦著名的博物館，2001年底起開放免費參觀。

（二）球賽或其他特殊文娛節目

除了規劃豐富的行程之外，旅行業亦須因應出團時間的差異，配合目的地的知名活動，給予遊客不同的驚奇體驗，如 2008 年北京奧運、2010 年的上海世界博覽會、南非的世界杯足球賽、臺北的國際花卉博覽會等；或連結當地的文化節慶與藝術表演，如巴西的嘉年華會、歐洲各地的嘉年華會、慕尼黑的啤酒節（圖 8-9）、紐約時代廣場的新年倒數等，適時地加入目的地當季特殊的文化娛樂節目，形塑出別出心裁的差異化行程設計，不但可以吸引消費者的青睞，更可取得更大的生意量或更高的利潤。

圖8-9　每年9月底德國慕尼黑啤酒節是德國最盛大、最具特方特色的傳統民俗慶典。

（三）美式早餐、歐陸式早餐

國外飯店的住房有多種配套方案，有單純住宿，亦可選擇附早餐的專案，計價方式皆有差異；早餐又可分為大陸式早餐，亦稱為歐陸式早餐 (Continental Breakfast, CBF)、美式早餐 (American Breakfast, ABF)、自助式早餐 (Buffet Breakfast, BBF) 三種類型。

美式早餐除了基本的蛋糕、麵包、可頌之外，餐檯上還有培根、火腿、炒蛋等熱騰騰的熱食，配上多種類的果汁、牛奶與咖啡；而相較於美式早餐，歐陸式早餐顯得些微簡單，僅有幾個麵包附帶果醬、奶油，或一些冷食，再搭配果汁、牛奶、優格或咖啡，雖然不是很豐盛，但仍可飽足！至於自助式早餐，一般在亞洲的飯店都非常豐富了，合併西式與中式的食材，吃的、喝的餐點一應俱全；歐洲新式的飯店，早餐會包含在旅館訂房費用內，不用擔心加價吃美式早餐的差額。但在一般傳統的歐洲飯店（英國有英式早餐除外），則僅提供免費的歐陸式早餐而已，如果另外加價吃美式早餐，所費不貲，影響成本頗大。

（四）中餐、西餐、風味餐

在行程的餐食部分，以當地風味餐的價格最高，西餐又比中餐貴很多，且連續吃兩餐以上，客人也不習慣，因此，在一般團體行程中，中餐的比例都相當高。雖然很多客人想多吃些當地餐，但多吃幾頓就受不了，且地方餐、風味餐也有不同層次等級，必須根據旅遊點以及團員的屬性來設計適當的行程，以避免旅客在飲食上的習慣，而造成腸胃的不適，無法在旅途中玩得盡興。另外也要考量到餐標成本的設計和餐廳的選擇，團體的競爭本來就無法容許高消費的餐食安排，必須加入一些特色，但成本不能太高，談「量」的生意，也要給消費者最好最適合的安排。

（五）自由活動時間

早年的團體設計，都不敢排定太多的自由活動時間，有偷工減料之嫌。但近年來為迎合消費者不同的興趣及自己發揮的時間，再加上銷售訂價的考量，皆會在旅遊行程中安排自由活動，不但可讓旅客有機會更親近體驗當地生活，了解當地風俗民情文化，揭開觀光景點之外的神秘面紗，滿足遊客對當地生活的好奇心，亦可節省成本支出；另外，導遊及領隊亦可透過此自由時間，帶旅客參加自費行程，為既定的行程添加不同的色彩，並可賺取額外的佣金，甚至回饋到團體成本的補貼。

二、價錢及天數

（一）銷售導向，以售價反推產品內容

　　大眾化產品的時代早已結束，各行各業都競爭激烈，各自尋找不同的利基，擴大業務量以降低成本，所有旅行社都想得到，但前提是要有「量」，新公司或新產品要取得消費者的關注，便要在「質」或「價」上展現特殊性，要好、要便宜是企業與消費者都想追求的目標，實際上卻有很嚴重的矛盾衝突。使用銷售導向 (Sales-oriented) 策略，刺激市場的需求量，設想什麼價格才好賣，再由產品價格反推產品的內容和品質，好賣比好品質容易取得注意和青睞，一般都會採取平價策略將產品大量推銷出去，平均固定成本自然降低，量大還是能夠創造足夠的收入。當然也有業者反其道而行，採精品策略，以品質來吸引消費者，成本墊高，賣價跟著水漲船高，精選頂級客戶，強調區隔市場。

（二）短天數、跨假日

　　以銷售導向為主的平價策略，天數的長短，出國期間是否有跨假日，成為旅遊成本高低的關鍵因素。因應國人旅遊經驗豐富，逐漸熱愛短天數的近距離行程，如到香港購物、跨年，已成為許多人周休二日最好的旅遊地點，這樣的便捷性，香港成為許多臺灣旅客的後花園，可以說走就走，但跨假日的價格，在機票與住宿費用上即有差異，因此，短天數的團體旅遊，旅行社皆會安排避免星期五～日的假日時間，以降低旅遊成本，提供更便宜的價格以吸引消費者購買。

（三）定點、深度

　　過去國人一次出國，希望能走的國家愈多愈好，到處走馬看花的的旅遊方式已漸失寵；消費者開始講究旅遊品質，希望定點而有深度，讓此趟旅遊不僅是旅遊而已，還有學習、體驗、探索等不同的附加價值。產品設計上，不但機票成本可降低，生意可以多做好幾次，對消費者與業者都相當有說服力。

三、領隊、導遊、機場代表

　　領隊、導遊與機場代表的派遣，各地略有不同，關乎各地的條件和習慣，有些地方還有助手與照相師 (Cameraman) 的設置，但在先進高消費的地方，因成本的取捨關係，派出服務的人員愈來愈少。

　　一般團體套裝旅遊最大的特色，即是有領隊的陪伴，臺灣政府規定，旅遊團體一定要派有領隊隨團服務。到了景點，還有全陪（全程領隊）與地陪（當地導遊）的設置，近年來各地旅遊條件與臺灣派出的領隊漸次成熟，全陪的派遣已漸消失，前往日本的旅遊團，大都在臺灣出發即派出全程兼任導遊的領隊更專業，如要派出無法兼任導遊的領隊，當地再請導遊，即不夠成本，無法參與競爭。

　　以往歐洲的地接社都還會派出機場代表接機、送機服務，近年來成本的考量都不再派出了，僅有亞洲、中南美洲等少數國家為機場入境手續或簽證的協助仍然有機場代表幫忙，澳洲、紐西蘭等地，幾乎全靠領隊全程導遊及生活照顧；澳洲、加拿大、日本等地的旅遊購物店為了生意上的競爭，還會派出隱藏購物任務的導遊 (Shopping Guide) 協助。

　　旅行社的競爭愈來愈白熱化與專業化，各種安排都有專業的領隊、導遊來維持旅遊品質，因此控制預算就顯得更加重要。

四、地接社(Local Agent)

（一）信譽與報價比較

　　找好的地接社，意即找到好的合作夥伴，在各國繁多的旅行社中，應篩選符合自己公司的企業文化與經營理念，以及擁有良好的信譽與口碑，不僅對遊客有利，更利於公司間的長期合作，與健康發展，使彼此進入雙贏的運作軌道；

> **○ 扣團、甩團**
>
> 　　在國外旅遊時，有時因國內旅行社倒閉，積欠當地旅行社費用，而遭整團遊客團費強行扣住，或拿走全體團員的證件，限制全團的行動稱為「扣團」，扣團會發生國外滯留的危機，此時領隊須作危機處理。
>
> 　　「甩團」則是在旅遊途中，因遊客不配合購物或參加自費行程，被旅行社領隊無預警「放鴿子」，讓整團呈現無人帶領行程及交通餐食情況。

而信譽不好、接待能力弱的地接社，在景點、交通工具、司機、導遊等接待單位或人之間，容易產生糾紛，使遊客的權益受損，如降低服務標準、耽誤行程、旅遊品質詐欺、旅遊價格詐欺、與購物站掛勾、導遊吃回扣、扣團、甩團等，這些都會直接影響旅客對旅行業的滿意度。

（二）內容探討

接待的品質並不完全掌握在地接社手中，「組團社」設定的規格和預算才是重點。地接社是組團社的下游廠商，選擇權完全在組團社手上，在眾多的地接社中，了解對方的強項，相互研討出適合自己目標顧客群的行程、品質與價格，設法與對方養成合作戰友的共識(Partnership)，共同探討要求最合適的價格所能顯現出最好的行程內容。

○ 組團社

大陸「組團社」就如同旅行社一樣可以招攬陸客赴臺旅遊（圖8-10），大陸旅行社是否具有攬客組織赴臺旅遊的資格，採取許可制，與臺灣的管理方式不同，因市場競爭，「組團社」會用多樣性的旅遊產品招攬陸客組團赴臺，而不是以價格，降低大陸赴臺市場的壟斷性。

圖8-10　陸客到臺灣旅遊透過大陸旅行社或組團社招攬

五、小費、稅金、燃油附加費、行李小費等的包與不包

在眾多資訊中，同樣的目的地，差不多的行程，而為什麼價格卻相差甚遠，這常常是消費者心中的疑問？經過洽詢了解才發現，其實通常為是否有包含小費、稅金、燃油附加費、行李小費等費用的價格差距。

旅遊小費名目眾多，加上各地風情不同，給不給、又該給多少，往往造成旅客的困擾，為避免有「以小費全包之名，漲團費價格之實」的疑慮，國內某上市旅

行社就領先同業，樹立旅遊新標竿，首創推行「小費全包制」，內容包含領隊、導遊、司機小費，並將合計費用明細公開在網路上，做到真正透明化！

稅金、兵險費及燃油附加費皆採浮動價格制，依航空公司、航線、里程、地區、出發時間、出票日期等有所差異，而因應國際油價不斷的變動，航空公司為反映成本，又不想常更動票價的原則下，採隨票徵收燃油附加費，該費用會隨國際油價漲跌而有所調整；兵險費則因各航空公司所

旅遊趨勢新知

國內第一家股票上市旅行社在 2003 年率先針對歐洲線實施小費全包制，2006 年 10 月起，再擴展到全線產品，由消費者打分數，不符合標準者照比例退小費，實施多年以來客戶滿意度增加 22%，回客率成長幅度近 18%。

徵收的費用不同，導致票價總額有所差異，以致相同機場的機場稅亦非相同，這些費用旅行社無法控制。旅行社考量成本不易拿捏計算，在行銷策略上，時常會將稅金、兵險費及燃油附加費不計入團費之中，讓呈現的團費價格更有競爭力。

六、旅行平安險的銷售

旅遊平安險，和一般消費者利用信用卡刷卡購買機票所附贈的保險，即旅遊險或稱為飛安險是有差異的，旅遊險僅限於搭乘飛機及部分交通工具發生意外時，才提供理賠保障，無法保障整個旅遊行程，由於在國內外旅途全程中，可能發生種種的意外傷害事故，而由保險公司依契約約定，來給付保險金保障被保險人，則稱為旅遊平安險，由國人旅遊前自行投保。

根據觀光發展條例及旅行業管理規則的規定，旅行社須投保履約責任險，且必須於出發前為每一位旅遊團員投保契約責任保險，包括意外死亡新臺幣 200 萬元、因意外事故所致體傷的醫療費用 3 萬元、旅客家屬前往處理善後所必須支出的費用 10 萬元，此僅適用團體行的旅客，參與自由行的旅客則不包括在內，因此消費者可視個人已投保的壽險、意外險與醫療險的額度與範圍，以及旅行地點與預算，再投保適合自己的旅行平安險方案，通常亦包含旅遊不便險。

　　一份完善保障風險的旅平險，應包含個人傷害保險、意外醫療、海外突發疾病醫療、緊急救援及旅遊不便保險等項目，尤其在旅行出發前 30 日就開始的旅程取消保障更形重要，可使在全程旅遊中的個人賠償責任、意外傷害醫療費用、海外緊急救援費用、行李延誤行李 / 旅行文件遺失、因故縮短或延長旅程、旅程中發生的額外費用等風險皆有完整保障。

　　尤以近年來飛安事件、恐怖主義者攻擊事件頻傳，旅遊期間有保障，亦讓自己與家人更安心。國外醫療費用大多昂貴，而國內因有健保給付的關係，相對在費用上可低一些，且醫療水準亦受國際肯定，故在國內外旅遊期間，保險的保障列入旅行計畫之一，花費少少的費用投保旅遊平安險，即可使旅遊期間的風險獲得大大的理賠保障。

七、利潤的回收與成本的補貼

（一）福利金、人頭費、消保基金、客人定額小費等的收取

　　旅行業的競爭非常激烈，很多產品的定價經過折價後，賣給消費者時，旅行社是看不到足夠利潤的。減少人事開銷、增加額外利潤變成不得不注意的大事，而且領隊、導遊的實質收入常會高於勞苦功高的線控主管和 OP 作業人員，這並不公平，但卻是實情；在一些大量出團的組團業者，常會規定領隊回饋公司內勤人員福利金，例如從購物佣金當中抽取一定成數繳交，或為便於管理，以固定人頭費收取，甚至美其名以消保基金收取，交予公司作為內勤人員福利獎金和消費者保護法規定的潛在賠償風險基金，其實也是降低公司正常人事及客服支出；有些公司還規定客人定額小費的一部分要作為公司費用的減項。

（二）自費行程的販售

　　以往組團社多不管在國外的自費行程，而讓當地導遊和公司的領隊自行處理，但一旦出問題，組團的旅行業者還是須負全責，為了避免交易糾紛，且便於管理（邊際利潤），自費行程的內容以書面事先公布於網頁或行程小冊，詳細明確記載定價和活動內容，且規定領隊不可為了增加個人收入而刻意增加自費行程項目。

隨著國內旅遊人口特性與旅遊習性的改變，短天數與低價位的行程，成為吸引許人參與的外在動機，為降低賣價促銷，旅行社在行程上自然而然就多出一些自由活動的時間，將成本較高或有時間性、年齡限制、身體狀況限制等無法控制的行程，安排於自由活動時間，讓客人自由選擇購買，豐儉由人，合乎潮流。

（三）購物退佣

購物退佣對組團社來講，不易管理，且容易引起客訴，能免則免。但對於地接旅行業者卻是利潤的重要來源，對不能有購物活動的團體，甚至對不同購物能力地區的旅客報價相當不一樣，為了減少困擾，許多組團社嚴格規定購物地點和次數，寧可付出較高的團費成本來保證團體的品質。

但換個角度思考，購物對消費者也有需要，且可增加情趣，如何適度的安排購物，但避免惡性購物，也不要讓團費的成本因嚴格不購物 (No Shopping) 而大幅增加，是值得研究的課題。

八、成團人數及成本

一般國外地接業者，會以各種不同級數（人數）來報價，如 10 ＋ 1、15 ＋ 1、20 ＋ 1、25 ＋ 1、30 ＋ 2、35 ＋ 2、40 ＋ 2，其前面的數字代表團體的人數，後面的＋ 1、＋ 2 則代表免費的人數（如領隊），這種習慣的報價方式，也和以前國際航空組織的團體機票規定有關，10 人以上方成團體，另一人給團體票半價；15 人以上才有一免費 (FOC)；30 人以上給二個免費；旅行社地接業者就沿用此辦法再細分更多級數，但國外飯店往往要 10 個或 15 個房間以上才給一間免費。國外的中國餐廳就比較好講話，可能 10 人以上就可給一免費，西餐或當地餐廳也可能連免費都沒有，需要另談 Negotiation。

同樣一部車子、一位導遊的費用分攤，團體人數愈多，成本愈低，尤其在歐洲、日本等高度開發國家，人力、飯店、遊覽車的成本都相當高，往往 20 人以下利潤不高，15 人以下可能賠錢，但 30 人以上利潤又相當不錯，故團體人數的控制對成本和利潤關係極大。

九、不同的季節不同的成本不同的利潤拿捏

（一）年節、寒暑假、淡旺季、平季 (Shoulder Season)

近 10 年，服務業的營收管理 (Revenue Management) 甚囂塵上，殺價有理，漲價也有理，有時淡季殺價只為周轉不必借錢，或只為向航空公司交心，以換取旺季其間的機位；旺季時，航空公司、飯店都在搶錢，旅行社也要利用時機賺錢，年節、寒暑假、淡旺季、平季等不同季節，成本也不一樣，再加上不同的利潤拿捏，價差極大（圖 8-11）。

圖8-11 旅遊旺季，除了景點人潮擁擠外，航空公司、飯店都很難訂，成本也不一樣。

（二）揭開旅行社低價團的花招

雖說旅行業管理規則第 22 條明確規定：「旅行業經營各項業務，應合理收費，不得以購物佣金或促銷行程以外的活動所得彌補團費，或以其他不正當方法為不公平競爭的行為。」且還可檢附具體事證，申請各旅行業同業公會組成專案小組，認證其情節足以紊亂旅遊市場者，並應轉報交通部觀光局查處。但自由市場競爭花招極多，查察不易，明顯不合理的促銷價、流血價正是嗜血的媒體樂於報導的，經常推波助瀾地引導低價團的歪風，看似賠本的價錢，旅行社一樣能賣，掀起一陣風潮，其原因、作法如下：

1. 陽春包裝或以低劣品質充數：以價取勝的陽春包裝，盡量不安排要門票的參觀點，稅金不包、燃油附加費不包、簽證不包、行李小費不包、導遊司機小費不包、餐標降低等，或是以低劣品質的車、船、飯店充數，不給領隊、導遊出差費，甚至讓領隊、導遊、司機買團，分攤團體成本。

2. 航空公司淡季傾銷機位，但只交市場少數殺手：航空公司飛機一飛走，空出的機位就像潰爛的水果，毫無價值，淡季時的機票什麼樣的價格都可賣，但爲了不引起太大的副作用，只交幾家親信業者殺市場。

3. 包機機位的營收管理採少虧爲贏：常有旅行業者利用包機飛行，以降低團體旅遊成本，或增加機位來包裝賺錢的產品（圖8-12）；有時旅行業者也會因航空公司機位過剩或銷售沒把握卻仍要求表現，被利誘威逼去包機或包銷大量機位；然而機位的包機或包銷成本，旅行業是要先預付給航空公司，因此機票販售的好壞，業者皆必須自行全數吸收盈虧。尤其受環境影響而買氣不振時，會導致來回空蕩蕩的機位過剩慘狀，爲將傷害降到最低，旅行業者只好各顯神通，不惜成本以促銷手法少虧爲盈（贏）。

圖8-12　隨著出國旅遊日趨熱絡，包機飛行能降低團體旅遊成本，也可增加機位來包裝賺錢的產品。

4. 鞏固航空公司的關係，不賺錢或賠點錢都在所不惜，只爲旺季的機位：機位與床位爲旅行業出團最重要的原料，尤其在旺季時少掉機位的供給，即少掉賺錢的機會，正因如此，旅行業爲了要保持與航空公司密切的合作關係，淡季時心甘情願爲馬前卒，替航空公司拚命，建立良好的淡季業績和關係，不賺錢或賠點錢替航空公司促銷機位，只爲於旺季時，能有機位的分配權利。

5. 救航空公司包機或同業旺季包票的成本或保證金：航空公司主要代理業者以包機或包切票的方式，預購大量機位，以供自己組團或轉售其他同業代銷，賺取

旅行團的利潤或機票差價利潤，但有時由於競爭壓力與供需不平衡，市場上二手躉售業者殺出的票價有時可能比一手的成本還低，為的也是在救包機或包票的成本或保證金。這就讓一些殺低價的業者有更低的機票成本來包裝。

6. 衝業績達標後領取後退獎勵金(Volume Incentives)，有時常會策略性的小賠一些以賺取更大的後退：航空公司設定不同級數的後退，吸引旅行社為衝業績賣命，旅行業有時雖不賺錢或賠點錢賣也無所謂，因航空公司的後退獎勵金名堂很多，常為不同的業者量身訂做，除季後退之外，還有年度後退，前幾名的業者甚至還有總量獎勵金，其實是不容易算出各家真正的成本；虛盈實虧、假虧真盈的情況很多，航空公司聰明的圈套，造成票務業者自相殘殺，是市場殘酷的現實。

7. 旅館的包房或衝後退獎金：旺季時旅館的房間亦經常一房難求，且每家飯店的房間數皆有限，亦不像航空公司一樣，可透過增加航班解決供應不足的困境，因此旅行社會利用包房，以保證團體旅客的住宿，但相對的其經營風險亦會增加。有時飯店亦像航空公司一樣，訂有不同的業績獎勵以保證更高的住房率，大型業者為衝年度的後退，不賺錢來衝訂房量以領取高額的後退來降低房間的平均成本，亦是可能使用的策略。

8. 惡性競爭，有限度的賠，引導競爭對手賠大錢：價格戰是旅行業間最常用來廝殺的武器，但每家遊程規劃的成本和品質皆截然不同，類似的產品以相同價格販售，有些旅行業者可以賺錢、有的賠點錢、有的甚至賠很大；有時惡性廝殺，或採限量的賠本競爭，引導競爭對手同價競爭賠更多的錢。

9. 準備倒閉，不算成本的衝量：挖東牆補西牆、準備倒閉的旅行業者，已沒有成本的觀念，常以出乎意料的低價亂賣，橫掃市場，或為周轉，或為倒更多的錢，但此手法，不但打亂市場價格，亦使競爭業者跟著賠本出售，對整個產業衝擊相當大。

10. 拿人頭費，惡性購物、售賣自費行程：為求降低團體的成本，規定領隊、導遊都要分攤責任，繳交人頭費，縱容導遊、領隊惡性購物，高價售賣自費行程，甚至由公司統一管理業外收入，這亦造成市場的亂象。

11. 導遊、領隊人頭費：從另一角度來看，領隊、導遊的收入常大於在出團背後默默辛苦耕耘的線控主管和眾多的OP及業務人員，因此有些業者會透過向導遊、領隊抽成他們的額外所得，作為內勤夥伴的福利基金，但管理不易，有的也簡化成溫和的人頭費（例如每個人頭抽300元），以降低公司獎金及加班費的成本。

12. 信用卡年費補貼：當年某家銀行為推廣信用卡的持卡率，結合知名旅行社，向初開澳門航線，極須生意的航空公司取得相當優惠的成本，以臺幣3,999、4,999、5,999元的極低價格優惠給卡友，造成旋風式的申請新卡的風潮，是極為成功的異業結合案例，其實這裡面還有很大一部分銀行的信用卡年費和廣告費補貼。

13. 踩線團以Agent Tour的名義騙取免費房或折扣的團費：Agent Tour是指旅遊同業參訪團，就是現在大陸所謂的踩線團，此又稱為熟悉旅遊(Familiarization Tours, FAM Tours)，此型態旅遊是為了解當地的各種旅遊資源與各項細節，因此通常皆結合當地供應商的資源，享有免費或優惠價至當地實際考察走訪一趟。淡季時，有些不肖業者以Agent Tour之名，騙取免費房或折扣，賺取較大價差，矇混賣給消費者，當然成本特低。

14. 以旅展名義或其他特殊名堂，要地接旅行社配合低價招徠客人：旅展期間常有超低價優惠及好康的套裝產品，並且參與旅展的人數，年年成長，是許多旅行業拉攏客源，與各國推廣觀光形象的大好時機（圖8-13），因此地接旅行社亦很願意支持配合，藉此優勢，故有旅行業以旅展名義或其他特殊名堂，要求地接旅行社配合低價招徠客人。

圖8-13　旅展期間常有超低價優惠及好康的套裝產品，是許多旅行業拉攏客源與各國推廣觀光形象的大好時機。

8-3　如何計算團體成本

「殺頭生意有人做，賠錢生意沒人做」，但這個行業有太多的人在做賠錢生意而渾然不知，為了競爭，成本的計算一次比一次嚴格，也一次比一次便宜，但其實成本根本沒有變，為了贏得生意，多算幾次，有賺頭就做，哪知人數起了變化，機票臨時漲價、匯率一直變動，機會損失比機會利潤的機率高得多；更有些人根本不算真正的成本，別人可以做的，自己一定可以做，先殺價搶生意，再來降低成本求利潤；好多聰明靈活的同業手上一個電子計算機，隨便打一打，成本就出來，其實這些都不是長遠之計，還是標準地找地接社報價，輸入團體成本計算軟體，或是自己設計好不同地區、不同特性的電子計算表 (Spread Sheet) 來計算較為準確的成本較為安全（表8-4）。

> **Tips**
>
> 成本估算：各項成本的因子，可以預先在圖 8-14 的成本預估表中，先行設定公式，有些直接乘以人數，有些要扣掉免費的單位，有些可能地接社已代勞了，就算在對方不同檔數的報價內，還有領隊和司機的成本可能也要算進去，每一個地區的情況都不一樣，但不同的公式設好，算標準的成本並不難，絕對不是很多業者唬人式地拿著計算機就可以算好的。

一、外幣

1. 國外地接社的報價（各種不同檔數的報價）
2. 單人房差(Single Supplement)
3. 領隊在外自付的門票
4. 領隊在外自付的額外餐食或加菜、請酒的預算。
5. 導遊、司機小費。
6. 國外額外機票、簽證費、機場稅、行李費。
7. 領隊費用雜支成本的分攤

表8-4　團體成本預估表

團體名稱：_____

路線：_____　估價日：_____

國外業者：_____　估價者：_____

外幣單位：USD_____匯率：_____

內容		單價	10 +1	15 +1	20 +1	25 +1	30 +2	35 +21	40 +2	
國外報價										
	單人房差額		####	####	####	####	####	####	####	
	門票									
	額外餐食									
小費 * 天數										
國外額外機票										
國外簽證費										
國外行李費										
領隊費分攤	機票　　　*1 *2									
	出差費 @ 每天									
	天數									
	簽證，AT 稅，行李費 *1 *2									
	外幣部分合計									
機票—	國際線	USD	####	####	####	####	####	####	####	
	國內線									
簽證費										
臺灣機場稅										
送機專車										
雜支	印刷費　　250									
	廣告費　　500									
	說明費　　150									
	行李費　　150									
	保險費　　250									
	操作費	小計								

續下頁

承上頁

內容		單價	10 +1	15 +1	20 +1	25 +1	30 +2	35 +21	40 +2	
領隊分攤費用	國際機票 *1 *2	1300								
	國內機票 *1 *2									
	出差費@每天1000									
	天數									
	簽證，AT稅，行李費 *1 *2									
	雜支	800								
	臺幣部分合計	800								
		TWD	10+1	15+1	20+1	25+1	30+2	35+2	40+2	
合計每人成本			####	####	####	####	####	####	####	
特殊報價 （每15人給一免費）		TWD								
PLSERASE THIS PORTION TF N/A										
報價單價										
預估毛利		TWD								

二、國內臺幣

1. 機票
2. 簽證費
3. 臺灣機場稅
4. 送機專車
5. 保險費等各項雜支和操作費(Handling Charge)
6. 領隊出差費及各項費用雜支成本的分攤

三、成本與預估單位毛利

1. 每人團費成本＝外幣成本x匯率＋臺幣成本
2. 是否給予額外免費名額？
3. 報價
4. 預估單位毛利

　　此表計算出來之後，就可算出團體
人數多寡與團體成本影響頗大，例如歐
洲團系列團體的報價，20 人以下可能
沒什麼利潤，15 人以下大概會賠錢，
但 30 人以上利潤卻還不錯。線控或 OP

Tips

外匯匯率的變動是海外團體旅遊成本結構
中最大的風險

作業人員控制人數的技巧，影響收益很大，有時多 1、2 個客人即可多搶到一個團
體費用的免費或機票的免費，利潤立即加倍，但系列出團的薹售業者有時為了信用
或把氣勢帶上來，寧可賠錢也不要取消團體，這又是另一種考量。

　　國外團體成本組成基本上大致可以分成三大部分，分別是「國際機票費」、「當
地團費」與「稅金保險與其他費用」（圖 8-14）。

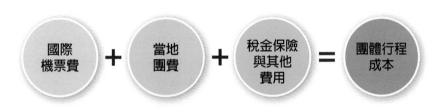

圖8-14　國外行程團體成本架構

　　一般機票大概會占到團體成本的一半左右，機票的學問很多，有時客人要補商
務艙，卻可能影響到整個團體拿一張或兩張免費領隊票的資格(15＋1，30＋2)，而
且有些航段商務艙比經濟艙還搶手，尤其是部分信用卡銀行可供客人升等商務艙，
但訂位等級不一樣，有時1、2個月前就訂位，臨出發時還是無法取得升等，很容易
讓客人誤會公司訂位的能耐；有時商務艙成本高出團體票價2～3倍以上，客人只付
機票的價差，卻沿途都要求特殊升等待遇，給領隊很多困擾。上海世博前後期間，
臺北上海來回機票，居然團體票比個人票高出2,700元臺幣，極度反常；不過美國
出發的團體，在近年來航空公司的營收管理概念下，團體票也是比最便宜的個人票
高，故近年來美國的組團社常常以個人票操作團體。

（一）隱藏版的行程內容價差看不出來

明明行程內容看起來差不多，但價錢怎可能差到臺幣 5 千～ 1 萬元？旅行團的成本除了機票可能占約一半外，下列因素加一加，就是隱藏版的價差，差個 5 千～ 1 萬的非常正常。

1. 好的飯店一晚多個3～5千的並不稀奇，兩個人一個房間，兩晚的成本也就差了3～5千了。
2. 要付門票的地方不排
3. 飯店價錢高的地方不排
4. 領隊、導遊不給出差費，甚至還要他們補貼團體成本。
5. 沿途訛詐小費，亂賣任選行程。
6. 不安排有特色的風味餐
7. 內路段可以節省時間的飛機不排
8. 餐食的標準再降低一些，同樣6菜1湯，但不一樣就是不一樣。

> **旅遊趨勢新知**
>
> 到歐洲的團體票，有 GV10、GV25 兩種，GV10 是個人票的 65.88%，15 人有 1 張免費票，行程中可以停 5 個點；GV25 是個人票的 54%，沒有免費票，行程中僅能停 4 個點；中間斷在哪個點算出的票價是不一樣，這當中有很多技巧。
>
> 但 10 ～ 20 年來，因航空公司的競爭及電腦算票價的發達，過去這種技巧已無用武之地，特殊情況外很少用上，來回都用同一家航空公司有一個特別的競爭價格，歐洲內陸航段，歐洲的航空公司自己飛的航段機票一起開，票價稍貴，但包括部分內陸航段之後，有時反而較便宜；亞洲航空公司的歐陸航段，跟著團體票一起開，不容易拿到機位，個別開成本特別高，故通常都須根據航空公司的特性包裝出不同的行程內容。

（二）市場兩極化以量取勝或打品牌戰

東南亞和大陸地區的團體，牽涉到購物補貼的問題，團體大小只要 10 人以上，就是一口價，且當地的遊覽車也不大，故 10 幾人的小團體特別多，對於領隊而言是有點浪費，但很多公司領隊沒有出差費，甚至有的還要買團，領隊都要出去賣自選行程和購物，小費更是重要的收入來源。當然，每一家旅行社的作法和管理方式都不一樣，不能一概而論。市場也慢慢兩極化，有的旅行社推出便宜到競爭者都傻眼的行程以量取勝，有的卻是強調品質及特色，放棄量的追求，打品牌戰爭。

「多算勝，少算不勝」，算成本很重要，算出好賣的售價和適當的品質之後，業務部門才得據以加入此殺戮戰場，策略的拿捏很重要，要「量」還是要「利潤」？

旺季較簡單，大家都有生意，各取所需，淡季時再便宜也不一定有量的生意，尤其常常會碰到一些必須殺量搶資金流的業者，殺價少賺或不賺，總比付銀行利息強，但不適宜的殺價競爭一而再的退讓，到最後就連自己的市場都沒有了，這時策略的拿捏就比算成本將本求利重要。

（三）設定不同公式精算成本

旅行社經手的錢很多，能賺到的很少，代收代付自己不留利潤，或代收轉付自己留一點工錢或利潤，消費者往往會問，打幾折？其實旅行社都是居間服務，大部分的服務都要假手上下游的廠商提供服務，上游的廠商價格有打折，旅行社才能打折，但一般報出去的價格都是進價成本加旅行社要的利潤，除非爲了要打折給客人，才把售價加的很高，旅遊產品又是看不見的產品，價位太高會影響消費者購買的意願。

此外，通常一部遊覽車的座位只有 40 幾位，接一個 50 幾位的團體，要找一部特殊規格的車子並不容易，消費者人數多，要求的折價也多，卻不知分兩部車子的成本更高，而且一般歐美先進國家的遊覽車成本可能是臺灣的 2～3 倍以上價格。

在匯率變動厲害的年度，有時匯差會帶來機會利潤，但業者常常又殺出去；匯損卻可能來不及漲價，故在精算時，可以把匯率的風險率因子加進成本計算表內，甚至再把營業稅的成本算進來，照個人的需求加進公式裡，但要注意的是，這個行業非常競爭，如果考慮太多的機會成本或損失時，可能會失去很多商機的。

不同的地區有不同的需求，都可以照這種方式設定公式，隨時根據需要調整公式。國內團體行程的成本計算，沒有地接的報價，所有飯店、遊覽車、機票、船票、門票、餐食等，都要鉅細靡遺地納入公式，並考慮各種不同的成本變動；日本、美西等有大量生意的旅行社，都透過設立分公司自己訂飯店、自己付餐食，甚至自己包包機。「定價就是銷售」，如何精確的計算各種不同產品的成本，並把銷售策略的精神涵蓋進去，是高桿的技巧，大部分旅行社都是老闆自己來定價或審核售價的。

第 9 章

國民旅遊

學習目標

1. 國人在國民旅遊時的考慮因素是什麼？
2. 國人在國民旅遊時主要從事的遊憩活動有何偏好？
3. 國民旅遊有哪些類型？
4. 如何規劃國民旅遊行程？

　　國民旅遊是指辦理國人在國內旅遊、安排食宿和觀光景點等事宜，不但是旅行社發展的基礎，也是最簡便的休閒遊憩方式，國民旅遊消費能促進觀光產業及相關供應鏈發展。

　　根據交通部觀光局 2020 年國內旅遊狀況調查統計，受到新冠肺炎疫情衝擊，全年國旅旅次呈現大衰減，僅 1.43 億旅次，較 2019 年衰退 15.54%，回到 2013 年的水準，為七年來國旅旅次最少的一年。而消費金額也隨著國旅人次減少，從 2019 年的 3,927 億元，2020 年掉至 3,478 億元，大減近 450 億元，加上疫情期間沒有國際旅客來台，對旅行社、國內航空、免稅店、飯店、遊覽車、餐飲店、各式賣店等觀光相關產業，造成雙重打擊。本章將藉由觀光局的國內旅遊主要調查指標，了解國民旅遊的業務與景況。

案例學習 **2014 金質旅遊行程　海陸雙拼遊花東**

★ 行程特色

1. 乘坐1萬噸的麗娜輪巡航東海岸
2. 海鐵（普悠瑪＋麗娜輪）遊花東
3. 最新花蓮著名景點－雲山水（圖9-1）
4. 伯朗咖啡的廣告－伯朗大道
5. 以八部合音聞名－布農部落（圖9-2）
6. 入住花蓮翰品酒店、鹿鳴溫泉酒店－享用一晚飯店自助晚餐

圖9-1　花蓮雲山水是著名景點，藍天白雲的映照下，湛藍湖水倒映美景如夢似幻。

圖9-2　布農部落聞名的八部合音，是祈求小米豐收所進行的祭天儀式，非常令人震撼。

★ 行程內容

第 1 天 臺北（遊覽車）→宜蘭→幾米公園→花蓮中餐（太監雞御膳房）→雲山水→光復糖廠→伯朗大道→鹿鳴溫泉酒店→晚餐。

第 2 天 鹿鳴→龍田村鹿野高臺→布農部落→中餐→林田山→鳳林菸樓→晚餐→花蓮翰品酒店。

第 3 天 花蓮→石雕博物館→松園別館→立川漁場→中餐→七星潭→麗娜輪→晚餐→臺北。

★ 備註說明

第 1 天 ◎下車－幾米公園 (30 mins)

　　　☆入內－雲山水自然生態農莊 (1 hr)

　　◎下車－光復糖廠 (30 mins)

　　◎下車－伯朗大道 (50 mins)

第 2 天 ◎下車－鹿野高臺 (40 mins)

　　　☆入內－布農部落 (1 hr 40 mins) 門票 150 元，可抵園內消費 100 元。

　　　☆入內－林田山 (50 mins)

　　◎下車－鳳林菸樓 (1 hr 20 mins)

第 3 天 ☆入內－石雕博物館 (30 mins) 票價 20 元（一般民眾）、半票 10 元（軍警學生須出示證件、20 人以上團體）。

　　　☆入內－松園別館 (30 mins) 票價：全票 50 元、半票 25 元、團體票 40 元。

　　◎下車－七星潭 (30 mins)

★ 行程費用

1. 搭乘1萬噸的麗娜輪巡航東海岸與臺鐵普悠瑪號
2. 入住5星花蓮翰品酒店、鹿鳴溫泉酒店，包含享用一晚飯店自助晚餐

★ 問題與討論

1. 請說出哪些行程特色最吸引你的興趣？
2. 請問坐普悠瑪火車和搭麗娜輪遊花東，分別可以欣賞花東哪些景色？
3. 在布農部落停留1小時40分，請問會欣賞哪些重點？

【請填寫在書末評量P21】

9-1　國民旅遊國人旅遊重要指標

　　國民旅遊對國內觀光產業食、宿、行、遊、購等相關供應鏈的發展有很大影響，更是臺灣發展觀光產業的基礎，為刺激民眾國內旅遊消費，繼續推行軍公教國民旅遊卡補助。近來，因陸客來臺銳減，國民旅遊也衰退，交通部觀光局積極促銷，結合國內旅宿、主題樂園與大眾交通運輸業，推出各項補助優惠措施與優惠套裝行程，包括國內旅遊住宿、主題樂園、公路客運十大精采旅遊路線優惠、高鐵假期優惠套裝行程、臺鐵 TR-PASS 優惠等五大優惠措施，鼓勵民眾在國內旅遊，以促進觀光產業及相關供應鏈發展。

　　為了解國人對國民旅遊的消費習慣，與旅行業推行各種國民旅遊策略與相關作法，本節摘錄交通部觀光局 2020 年對國人所進行的國內旅遊重要指標調查統計，包括國內旅遊日的利用與旅遊目的、旅遊日的旅遊天數、使用方式等，從中深入了解探討。

一、國人國內旅遊重要指標

　　2020 年受到新冠肺炎疫情影響，國人國內旅遊市場大幅衰退，國人國內旅遊總次數為 1.4 億，較上年負成長 15.54%；依據調查結果顯示，2020 年國人國內平均旅遊次數為 6.74 次，較 2019 年的 7.99 次減少；2020 年平均每人國內旅遊的比率為 88.4%，較 2019 年的 91.1% 減少 2.7 個百分點；2020 年每人每次平均旅遊支出為 2,433 元，2019 年則為 2,320 元。(表 9-1)

二、國內旅遊日的利用與旅遊目的

　　國人有將近 6 成的人利用「週末或星期日」從事旅遊（表 9-2），有 8 成的人旅遊目的是「觀光、休憩、度假」（表 9-3）。

表9-1　國人國內旅遊重要指標統計表

項目	2020年	2019年	比較
國人國內旅遊比例	88.4%	91.1%	減少 2.7%
平均每人旅遊次數	6.74 次	7.99 次	減少 1.25 次
國人國內旅遊總旅次	142,970,000 旅次	169,279,000 旅次	負成長 15.54%
平均停留天數	1.54 天	1.51 天	增加 0.03
假日旅遊比例	65.6%	66.9%	減少 1.3%（※）
每人每次旅遊平均費用	新臺幣 2,433 元（美金 82.26 元）	新臺幣 2,320 元（美金 75.02 元）	新臺幣：成長 4.87%（美金：成長 9.65%）
國人國內旅遊總費用	新臺幣 3,478 億元（美金 117,59 億元）	新臺幣 3,927 億元（美金 126.98 億元）	新臺幣：負成長 11.43%（美金：負成長 7.39%）

備註
1. 本調查對象爲年滿 12 歲以上國民
2. 括號內的符號：※ 表示在 5% 顯著水準下，經 r 檢定後無差異。
3. 國內旅遊比例是指國民全年至少曾旅遊 1 次者的占比
4. 每人每日平均旅遊費用＝每人每次平均消費支出 ÷ 每人每次平均停留天數。
5. 2020 年新臺幣兌換美金匯率爲 29,578，2019 年新臺幣兌換美金匯率爲 30,925。

表9-2　旅遊利用日期（單位：%）

利用日期	2020年	2019年
國定假日	13.0	11.6
週末或星期日	52.6	55.3
平常日	34.4	33.2

表9-3　旅遊目的（單位：%）

旅遊目的	2018年	2017年
觀光休憩度假、健身運動度假、生態旅遊、會議度假、宗教性旅遊	79.2	81.4
商（公）務兼旅行	1.0	1.2
探訪親友	19.9	17.3
其他	—	0.1

備註：「0.0」表示百分比小於 0.05。

三、旅遊地區與天數

　　就居住地區來看，不論居住在何地的國人，皆以在居住地區內從事旅遊較多，如居住北部地區有 6 成 2 會在北部地區旅遊，而居住南部地區的人有 6 成 1 會在南部旅遊，2020 年約有 58.1% 的旅次是在居住地區內從事旅遊活動（表 9-4）。66.4%的人旅遊天數爲 1 天；平均旅遊天數爲 1.54 天（表 9-5）。

表9-4　2020年國人前往旅遊地區的比例（單位：%）

旅遊地區 居住地區	北部地區	中部地區	南部地區	東部地區	離島地區
全臺	37.2	30.7	27.9	7.5	1.5
北部地區	62.1	21.3	12.1	7.4	1.2
中部地區	19.3	56.9	22.8	4.7	0.9
南部地區	11.9	23.3	61.3	7.8	1.2
東部地區（圖 9-3）	26.8	9.5	21.2	47.4	0.8
離島地區	24.1	9.0	22.2	2.4	53.3

備註
1. 國人前往的旅遊地區可複選
2. 在居住地區內旅遊比例 (58%) ＝在居住地區內旅遊的樣本旅次和 ÷ 總樣本旅次。

圖9-3　東部地處花東縱谷，兩側是中央山脈與海岸山脈，是臺灣的旅遊勝地之一。

表9-5　旅遊天數（單位：%）

旅遊天數	2020年	2019年
1 天	66.4	66.4
2 天	20.2	21.9
3 天	9.9	8.9
4 天及以上	3.5	2.7
平均每次旅遊天數	1.54 天	1.51 天

四、旅遊住宿方式

過夜旅客以住宿旅館及親友家最多，2020 年有 66.4% 的旅者選擇當日來回，並未外宿，其次是住宿旅館 (17.0%)，再其次是住宿親友家 (7.1%)。而旅遊時選擇民宿者占 7.8%（表 9-6）。

表9-6　旅遊住宿方式（單位：%）

住宿方式	2020年	2019年
當日來回、沒有在外過夜	66.4	66.4
旅館	17	17.1
親友家（含自家）	7.1	7.0
民宿	7.8	7.8
招待所或活動中心	0.4	0.6
露營	1.2	1.0
其他	0.2	0.1

五、旅遊使用方式

　　超過 9 成的人習慣「自行規劃行程旅遊」（圖 9-4），個人旅遊的比例為 89%，團體旅遊的比例有 11.0%。選擇參加旅行社套裝行程的主因是套裝行程具吸引力、節省自行規劃行程的時間（圖 9-5），以及不必自己開車（表 9-7 ～ 9）。表 9-7　旅遊方式（單位：%）

圖9-4　臺灣交通運輸便利，自行規劃行程旅遊非常容易，例如高鐵假期的網站，其選擇就非常多元。

圖9-5　選擇參加旅行社套裝旅遊的最大原因，不外乎是行程具吸引力，又節省自行規劃行程的時間。

表 9-7　旅遊方式（單位：%）

旅遊方式	2020年	2019年
旅行社套裝旅遊	2.3	1.9
學校班級舉辦的旅遊	0.6	0.7
機關公司舉辦的旅遊	1.1	1.5
宗教團體舉辦的旅遊	0.8	1.6
村里社區或老人會舉辦的旅遊	2.3	3.0
民間團體舉辦的旅遊	1.5	1.9
其他團體舉辦的旅遊	0.7	0.8
自行規劃行程旅遊	90.6	88.5
其他	—	0.2

備註：「—」代表無該項樣本；「0.0」表示百分比小於 0.05。

表9-8　個人或團體旅遊（單位：%）

個人或團體旅遊	2020年	2019年
個人旅遊	89.0	86.5
團體旅遊	11.0	13.5

備註：「個人旅遊」是指自行規劃行程旅遊，且主要利用交通工具非遊覽車者。

表9-9　選擇參加旅行社套裝旅遊的原因（單位：%）

選擇旅行社套裝旅遊的原因	2020年	2019年
套裝行程具吸引力	62.2	58.0
節省自行規劃行程的時間	54.5	46.7
不必自己開車	53.7	46.2
價格具吸引力	47.2	39.5
缺乏到旅遊景點的交通工具	26.9	16.3
其他	—	0.1

備註
1. 「—」代表無該項樣本
2. 此題為複選題

六、國內旅遊主要到訪據點

「淡水八里」、「礁溪」連續 2 年為國人到訪比例較高的據點，其次為愛河、旗津、西子灣遊憩區（圖 9-6）、日月潭、安平古堡等（表 9-10）。

圖9-6　高雄西子灣遊憩區是國內旅遊熱門到訪景點

表9-10　國內旅遊主要到訪據點

2020年			2019年		
國內旅遊主要到訪據點	到訪比例(%)	全國總旅次（萬）	國內旅遊主要到訪據點	到訪比例(%)	全國總旅次（萬）
淡水八里	3.25	448	淡水八里	3.75	629
礁溪	3.22	448	礁溪	3.41	578
日月潭	2.49	350	愛河、旗津及西子灣遊憩區	3.1	527
安平古堡	2.43	336	安平古堡	2.75	459
愛河、旗津及西子灣遊憩區	2.02	280	日月潭	2.64	442
溪頭	1.90	266	逢甲商圈	2.47	408
逢甲商圈	1.87	266	駁二特區	2.25	374
臺中一中街商圈	1.77	252	羅東夜市	2.13	357
駁二特區	2.11	360	臺中一中街商圈	1.84	306

備註
1. 據點的到訪比例＝有去過該據點的樣本旅次 ÷ 總樣本旅次。
2. 本文據點為單一據點，特指受訪者有具體回答旅遊的據點名稱者。
3. 各據點全年總旅次＝到訪比例 × 國人國內旅遊總旅次。

七、旅遊時主要利用交通工具

國人旅遊主要利用的交通工具仍為自用汽車占 69.3%，其次是搭乘遊覽車占 10.1%、公民營客運占 8.7%。與 2019 年比較，搭乘遊覽車和臺鐵比例略低（表 9-11）。

9-2　國民旅遊的類型與業務

臺灣為知名的高山島嶼，獨特的自然環境，不僅擁有許多特殊地形及奇特的地理景觀，還有優美的海岸風光，北、中、南、東、離島各異其趣，尤其東部海岸國家風景區及花東縱谷國家風景區旅遊資源豐厚，蘊藏的自然資源和人文風貌都十足可觀。特殊的文化背景涵括山地原住民神秘的文化與生命力，還有來自中國的客家、閩南文化，還有荷蘭、日本所留下的歷史古蹟。

臺灣亦有「美食王國」之稱，全省各地傳統小吃、地方特產美食，呈現出多元豐富的美食饗宴。各地的自然資源與人文特色讓國民旅遊發展蓬勃且競爭激烈，旅行業者配合週休二日，推出各式各樣的旅遊套餐，包括美食之旅、溫泉之旅、文化之旅、冒險之旅、離島之旅，登山之旅、生態之旅、鐵路之旅等多元行程，以及結合節慶的主題特色之旅。

表9-11　旅遊時主要利用交通（單位：%）

交通工具	2020年	2019年
自用汽車	69.3(1)	63.9(1)
遊覽車	10.1(2)	12.5(2)
公民營客運	8.7(3)	11.3(3)
機車	5.2	5.1
臺鐵	6.5	8.6
高鐵	4.0	4.4
捷運	7.2	9.2
飛機	1.3	1.2
船舶	1.7	2.2
出租汽車	3.3	3.3
計程車	2.2	2.7
腳踏車	1.0	1.0
旅遊專車	0.1	0.1
纜車	0.2	0.3
其他	0.8	1.1

備註
1. 旅遊時主要利用交通工具為複選
2. 括號表示前 3 名排序，數字相同者表示在 5% 的顯著水準下，無顯著差異。
3. 其他交通工具包括徒步、校車、旅館接駁車等。

一、國民旅遊的業務種類

根據旅行業管理規則第 2 條規定，旅行業經營國民旅遊的業務要點如下：

1. 接受委託代售國內海、陸、空運輸事業的客票，或代旅客購買國內客票、託運行李。
2. 招攬或接待本國觀光旅客國內旅遊、食宿、交通及提供有關服務。
3. 招攬國內團體旅遊業務，及其他經中央主管機關核定與國內旅行有關的事項。
4. 代理綜合旅行業招攬第2項第6款國內團體旅遊業務
5. 設計國內旅程
6. 提供國內旅遊諮詢服務
7. 其他經中央主管機關核定與國內旅遊有關的事項

二、國民旅遊旅遊產品

國民旅遊有多樣化玩法，包含宜花東、中彰投、高屏墾丁、雲嘉南、桃竹苗，有一日遊、二日遊或環島行程，全臺精選行程走透透。依旅遊產品的內容性質及現有市場狀況，可分為團體旅遊和套裝旅遊兩大類，短天數套裝旅遊頗受歡迎，其中，華信、復興、立榮等國內航空公司推出機加酒航空假期，也有鐵路、高鐵、租車等各式交通加住宿套裝旅遊。

（一）團體旅遊

指 15 人以上的團體，有相同訂價（大人、小孩 2 ～ 6 歲、嬰兒 0 ～ 2 歲）、共同行程，事前安排完善遊程的國內旅遊活動，有巴士旅遊、火車之旅、航空旅遊，也有專為公司旅遊、家族聚會、機關團體、學生戶外教學及畢業旅遊專案企劃的度假旅行。例如 2015 年金質旅遊獎，國民旅遊類全包式團體旅遊獲獎行程—威爾旅行社的享饗墾丁（圖 9-7、8），以及悠遊旅行社推出的雙 B 環島，都以行程特色、創新度、路線內容及團費合理性等細節獲得消費者肯定。

圖9-7　「享饗墾丁。想」以熱力沙灘、團隊凝聚和在地樂活三部曲，為3天2夜結合高鐵具創意客製化行程。

圖9-8　「墾丁秘境嚐鮮」為原始生態秘境行，以及海鮮料理大對決體驗廚房具特色的3天2夜行程。

（二）套裝旅程

　　套裝行程有各種不同的組合和搭配，旅客可自由搭配選擇想要的行程，又不必像團體旅遊受限人數，自主活動空間較大。例如：

1. 與交通業合作的套裝旅程：如客運假期搭乘旅遊專車，出發日期以平常日為主，並有隨團領隊及保險的服務；或與鐵路局合作，成立的環島鐵路旅遊聯營中心，計有花蓮、阿里山、集集、南迴與環島鐵路之旅（圖9-9）；航空公司的航空假期－遠航初鹿假期，最常見的航空假期為機票加飯店、買機票送住宿，或買機票送飛機模型。

圖9-9　旅行業搭配不同交通工具設計出各種國民旅遊行程吸引遊客

2. 旅行同業共同行銷的套裝行程

 (1) 如臺南市政府邀請旅行同業公會共同行銷臺南，曾合作推出夏日音樂節、七股海鮮節、國際芒果節、清燙牛肉節、關子嶺溫泉美食節、臺南跨年三部曲等活動，推出套裝行程吸引民眾前來臺南旅遊。

 (2) 由4家旅行社共同組成的「臺灣行腳旅遊聯盟」，曾規劃一日遊的「柿柿如意－柿餅之鄉巡禮」2日遊的「官田菱角及賞黑面琵鷺行程」。

 (3) 由交通部觀光局指導贊助，臺北市旅行公會輔導的週休二日旅遊聯營中心，聯合81家旅行社共同規劃及推廣寶島旅遊；另外，臺中市政府配合臺灣燈會，聯合旅行業者規劃「中彰投123」臺灣觀光巴士1～3日套裝遊程。

3. 旅館業策略聯盟：近年來，飯店自由行系列頗受好評，旅館業紛紛結盟促銷攬客。例如東臺灣具指標性的5星級飯店，包括太魯閣晶英酒店、花蓮理想大地飯店、日暉國際渡假村臺東池上及知本老爺酒店所組成「花東5星飯店聯盟」。另外，臺中、高雄、臺東及嘉義旅館也共組「臺灣特色飯店聯盟」。

（三）機關團體辦理的行程

1. 農會農場體驗行程：各縣市農會結合地方農業生產、景觀及觀光休閒等產業，提供民眾體驗農業與休閒遊憩的場所及套裝旅遊行程；或將市民農園、教學及體驗式農業活動整合成各式各樣的套裝旅遊行程，如蘇澳地區農會以大南澳地區豐富多元的自然與人文元素，結合低碳和有機農業等賣點，規劃「樂遊南澳‧有機農村體驗行」一日遊；另外新竹縣五大休閒農業區開發美食加農場體驗的套裝行程。

2. 國家公園系列：臺灣的國家公園風景秀麗，自然資源極為豐富，如一年四季景緻瑰麗的雪霸國家公園（圖9-10）、太魯閣國家公園的峽谷風光（圖9-11）、馬告國家公園慢活2日遊或太平山的饗宴，所包裝出的套裝行程都極為吸睛。

圖9-10　雪霸國家公園位於臺灣中北部，境內高山林立，景觀非常壯麗，是國民旅遊熱門行程。

（四）自由行

自由行泛指 15 人以下或個人，依旅客實際需求代爲安排交通、食宿、育樂等休閒活動，或代購國內機票、國內訂房、個人自由行、航空公司自由行、火車旅遊、高鐵、巴士旅遊等周遊券（如鐵路聯營中心），或受理旅客的報名作業。

（五）大型活動辦理

依企業（團體）提出的構想需求而執行規劃安排事宜。如夏令營、冬令營、研習營、育樂營、會議假期、各式旅遊訓練、運動會、園遊會、聯歡晚會、自強活動、學生戶外教學、畢業旅行及其他結合特殊專業的活動等。

（六）特殊主題

特殊主題行程屬非常態性的遊程，基於旅客共同嗜好、興趣共組的主題性質活動，因共同目的行程非常多元，也很受歡迎，如砂婆礑溪親水溯溪、雙鐵環島、高爾夫球團、釣魚團、金針花季節的單車挑戰隊、大甲鎮瀾宮媽祖進香團、小琉球迎王祭，或阿里山賞櫻攝影團、綠島潛水團等。

圖9-11　太魯閣國家公園是臺灣旅遊必去景點

三、國民旅遊的遊程規劃

為提升國內旅遊品質及產品創新，發揮與運用各地獨特歷史文化與觀光遊憩資源，國內遊程規劃協會或觀光相關科系大專院校每年都會舉辦各種遊程規劃競賽，透過競賽發掘臺灣各角落之美，也帶動大專院校與高中職相關科系師生激發創意、學以致用。

（一）遊程規劃的觀念

旅遊是無形化的商品，還沒體驗之前根本看不見，因此在規劃遊程時必須把旅遊當成有形的商品來處理，要有商品供需概念和行銷 4P 概念，更要凸顯特色風格與創新價值，才能設計出好的旅遊產品。

大體而言，任何一種旅遊產品規劃前，都應經由市場與旅遊資源調查、產品設計、原料採購、印製型錄、行銷推廣，以至於最後上線生產，商品產出前都應有一定的操作程序標準，才能成為有形體化的商品。旅遊產品是設計在前、行銷次之、製作在後。

（二）國民旅遊的客源分析

觀光局每年都會針對國人的旅遊消費行為調查，從重要指標中調整或開發新的旅遊配套措施。遊程規劃前要先做市場調查，以便精準掌握客源的需求，調查項目包括：

1. 客源所在：從原有客戶、同業客戶及潛在客戶中發掘新客源。
2. 旅遊時間：最適合的旅遊天數以及季節。
3. 旅客類型：年齡、性別、職業、教育、經濟狀況、人格類型、心理特性等。
4. 消費能力：膳宿費、娛樂費、交通費。
5. 旅遊活動：路線、交通工具、旅遊媒介。
6. 旅遊動機：出遊動機因素、訊息來源。
7. 影響因素：是否有風災或土石流或坍方封路。

（三）國民旅遊的旅遊資源

旅遊資源包括交通運輸資源、膳食住宿資源、自然人文以及農特產品等。

1. 交通資源：臺灣有上千條的路線，連結大城小鄉，國民旅遊因天數較短、旅途範圍較小，所有臺灣旅遊據點的交通，大約1日內可到達，在交通資源選擇上應考慮其便利性、安全性及主題性。

 (1) 臺灣票選出的10條精彩路線，如臺北客運木柵－平溪線、臺灣好行冬山河線、大都會客運陽明山遊園公車108路、新營客運新營－白河、花蓮客運花蓮－天祥線等。

 (2) 旅遊區知名的交通資源，包括臺北捷運、阿里山森林火車、太平山翠峰湖，以及福山植物園小巴士、平溪鐵路支線、關山環鎮自行車，水域有日月潭遊艇、龜山島賞鯨豚船、秀姑巒溪橡皮艇、綠島潛水艇、小琉球玻璃底船、澎湖高雄間的臺華輪、澎湖北海娛樂漁船、花東海岸麗星遊輪、淡江及旗津渡輪，空域有馬祖直昇機、烏來纜車、蘭嶼小飛機等。

2. 膳食住宿資源：國民旅遊的團體遊客，非常注重膳食的品質，若旅遊區無法提供較滿意服務或具有創意的餐食，也可加入特別風味餐，或是著名小吃及原住民傳統美食等，都會有意想不到的效果。用餐安排，甚至可以在草原上來個星空晚宴，或是於景觀優美的遊船或旋轉餐廳用餐，都具有特殊意義，鐵路餐車、部落餐、客家菜、白河蓮子大餐或烤乳豬等，都是別出心裁的餐膳體驗。住宿資源的選擇，可依旅客需求及旅遊據點的特殊性予以安排；住宿種類，包括一般及國際觀光旅館、渡假村、獨棟別墅、部落屋（圖9-12）、溫泉旅館等。

圖9-12　東河部落屋是瑪洛阿瀧部落族人傳承先人智慧及後代工法搭建的傳統茅草部落屋，可以讓遊客體驗阿美族傳統建築與文化，以及原住民風味餐。

3. 自然資源：臺灣位處歐亞板塊交接觸、頻繁的板塊活動塊造就了多變的地形，高山林立、險峻，超過三千公尺的高山多達上百座，因此涵蓋了寒、溫、熱帶的氣候環境，也孕育生物的多樣性，無論地形、地質、植物、動物等景觀都相當迷人，例如：

(1) 山林資源：溪谷健行、溯溪探源，越嶺縱走、八卦山賞鷹；阿里山日出、雲海；日月潭的湖光山色。

(2) 自然生態：桃米生態村、澀水社區、馬祖賞鷗、臺南七股黑面琵鷺。

(3) 地形景觀：立霧溪切割而成的太魯閣國家公園峽谷風情，東北亞第一高峰玉山，世紀奇峰大霸尖山的險峻岩峰，以及保留火山體、火口湖等景觀的陽明山國家公園大屯火山群，極富南洋風情的墾丁國家公園熱帶灌叢，以戰地文物地景著名的金門國家公園等。

(4) 海洋生態：東海岸賞鯨、賞豚；墾丁以及離島的綠島、澎湖地區珊瑚群及雙心石滬、蘭嶼的海底世界。

4. 人文資源

(1) 主題遊樂園：六福村主題遊樂園、九族文化村及小人國等皆屬之。

(2) 古蹟建築：板橋林家花園、臺北承恩門、西臺古堡、總統府、王得祿墓、澎湖二崁村、大溪老街等。

(3) 文藝活動及地方祭典：鹿港民俗節、全國文藝季、臺灣文化節、鶯歌陶藝之旅、臺北燈會、宜蘭童玩節、陽明山花季、中華美食展、臺北國際旅展；頭城搶孤、大甲媽祖誕辰、墾丁候鳥季節、平溪天燈、阿美族豐年祭、祖靈祭、狩獵祭。

(4) 宗教資源：寺廟及教堂，如鹿港天后宮、臺南武廟、萬金天主教堂、臺北龍山寺、清真寺（圖9-13）等。

(5) 文化中心及博物館：包括博物館、藝術館、歌劇院、民俗館及私人美術館，例如國立自然科學博物館、臺北市立美術館、歷史博物館、鹿港民俗文物館、朱銘美術館、茶藝博物館等。

(6) 國家建設：參觀水庫、港口、造船廠、煉油廠、軍事基地、捷運等。

(7) 農林漁牧場：觀光果園、森林浴場、茶園、觀光漁業及牧場，例如大湖草莓園、東勢林場、鹿谷茶園、清境農場、大鵬灣養殖業及初鹿牧場等。

5. 農特產品資源：宜蘭鴨賞與蜜餞、坪林文山包種茶、東港鮪魚、卓蘭水果、花蓮薯、太麻里金針、淡水鐵蛋、金門貢糖、甲仙竽頭等，皆為頗富盛名的農特產品資源。

（四）路線規劃

旅遊行程的路線規劃主要針對旅遊區域分布、路線相關資訊如路程公里數、行駛時間作安排。

1. 旅遊區域分布：如環島、北橫、中橫、新中橫、南橫、花東海岸線、南臺灣、離島等。

2. 路線相關資訊：如旅遊區域範圍、沿途著名景點，如國家公園、森林遊樂區、風景區、參觀博物館或食宿資訊等。

圖9-13　臺北清真寺是臺灣穆斯林的信仰中心，在臺灣早期有邦交的回教國家領導者，都會來此參拜。

3. 行程特色活動：如摘水果、擠牛奶、採竹筍的體驗活動；觀賞天然景觀；
 釣魚、捉蝦、烤地瓜、夜裡看星星；放天燈、搶孤、迎神會、燒王船（圖
 9-14）。若為生態旅遊，則可安排植物教學，採無患子作肥皂DIY、認識濕
 地、採集標本等。若到部落旅遊，則可安排體驗搗麻糬、做竹筒飯。

圖9-14　「東港迎王平安祭典」民俗活動，獲得行政院文建會指定為國家重要民俗文化活動。

（五）市場區隔

　　要推出有特色的國民旅遊行程，須依特定的某些標準、條件將旅客加以區隔，
以符合其不同需求的產品設計，進而研擬行銷策略，例如本章案例學習的2014金
質獎海陸雙拼遊花東即以乘坐1萬噸的麗娜輪巡航東海岸，加上海鐵（普悠瑪加麗
娜輪）遊花東，兩種交通工具作為賣點，另外還有以八部合音聞名的布農部落作為
特色行程。市場區隔可以下列各種不同方式：

1. 依消費者特性：年齡、性別、教育程度、社會階層、職業、購買行為。
2. 依消費者旅遊行為及習慣：如旅遊動機、旅遊目的地、停留天數、消費金額、
 住宿條件。
3. 選擇目標市場：以海鐵（普悠瑪加麗娜輪）遊花東為例。
4. 行銷手法：媒體或業務人員行銷、印製DM、寄電子郵件、社群行銷。

四、經營要素

經營國民旅遊業務在手續上雖不若出國旅遊辦證繁雜，但其業務包含範圍內容瑣碎，國人資訊取得容易，因此食、衣、住、行、育、樂等相關細節均馬虎不得，應注意下列事項：

1. 行政系統：專業制度的建立，主管分權分責分工，提出風險計劃及資產負債攤提，做好財務管理與建立信用。
2. 業務系統：建立市場開發機制，不斷創新考察研發，專業與態度的要求。
3. 後勤系統：強化OP作業標準化，行動速度化，確實提供與掌握資源。
4. 行銷系統：建立品牌形象，完成CIS公司文化象徵，確實分配有效宣傳。
5. 導覽系統：專業的訓練，活潑熱忱導覽服務，安全的領團行為。
6. 企劃系統：經常不斷的辦理各式大型活動以打開公司的知名度，不斷尋求同業與異業的業務聯盟，降低經營成本，開發寡占市場。
7. 危機處理：經常演練危機處理要項案例教學，建立快速完整的通報系統，業務行為應摒棄非法工具，遵守相關政令。

9-3　國民旅遊相關配套規劃

近年來由交通部觀光局規劃的國民旅遊配套規劃，以觀光年曆手冊方式整合，提供完整的觀光旅遊資訊服務，加上國民旅遊卡輔助提振觀光、促進內需消費及鼓勵公務員休假，再結合完備的大眾運輸交通服務，讓國民旅遊非常便利且容易成行。分別詳細介紹如下：

臺灣觀光巴士、臺灣好行景點接駁公車等，截至 2018 年 7 月在觀光局輔導下，「臺灣觀巴」全臺灣共有 98 條旅遊路線，22 家旅行業者營運各式套裝旅遊行程。「臺灣好行」是景點與景點之間的接駁公車，「臺灣觀巴」則主打套裝的旅遊行程，前者是人等車，後者是車等人（表 9-12）。

表9-12　臺灣好行和臺灣觀巴比較表

大眾運輸類別	Taiwan 好行 THE HEART OF ASIA	台灣觀巴 Taiwan Tour Bus
對象	國旅為主	國際旅客為主（可外語導覽）
國民旅遊類型	自由行的型態	套裝行程旅遊
服務型態	景點與景點之間的接駁公車	含交通、導覽解說及部分餐食等（2 人成行，須事先預約）
接駁起迄點	臺灣各重要交通樞紐為起點	交通樞紐或飯店指定接送點

一、臺灣好行

　　國人旅遊時有 6 成的民眾還是習慣自行開車，因為臺灣有不少旅遊景點多半需要自行開車，或參與旅行團才較容易抵達。「臺灣好行」（圖 9-15）是觀光局為延伸旅遊景點規劃設計的公車路線，可從各大景點所在地附近的臺鐵、高鐵等車站提供景點接駁公車服務，使旅客能便利的抵達更多景點，作更深度旅遊。

臺灣好行APP

圖9-15　「臺灣好行」是觀光局規劃為旅遊景點延伸並設計的公車路線，旅客能便利的抵達更多景點，作更深度旅遊。

　　全臺灣共有 58 條路線，北部共有 14 條路線，行經路線包括宜蘭縣、基隆市、新北市、臺北市、桃園縣、新竹縣市；中部共有 9 條路線，行經路線包括苗栗縣、臺中市、南投縣、彰化縣、雲林縣；南部爲 15 條路線，行經路線包括嘉義縣、臺南市、高雄市、屏東縣；東部包括花東 5 路線及離島金門和澎湖共 16 路線。

二、臺灣觀巴

　　爲了提供國內外旅客在臺灣能便利觀光旅遊，交通部觀光局輔導國內 22 多家旅行業者規劃統一品牌的「臺灣觀巴」旅遊服務。「臺灣觀巴」共規劃 98 種套裝行程，集合全臺灣各大景點，規劃多種精采旅遊行程，提供各觀光地區便捷、舒適友善的觀光導覽服務，直接至飯店、機場及車站迎送旅客，並提供全程交通、導覽解說（中、英、日文的導遊）和旅遊保險等貼心服務，如宜蘭、東北角、野柳、鶯歌、臺中、鹿港、日月潭、高雄、墾丁、太魯閣、澎湖、金門及馬祖等景點均可輕鬆抵達。

　　「臺灣觀巴」行程皆採預約制，旅客須先與承辦旅行社查詢路線詳情及訂位搭乘，「臺灣觀巴」以半日、一、二日遊行程爲主體，但所有行程皆可代訂優惠住宿，以及組合規劃二、三日旅遊行程，透過「臺灣觀巴」可暢遊全臺灣多樣化豐富的行程，感受臺灣的城市與鄉間魅力。

三、觀光年曆

　　交通部觀光局推動的「臺灣觀光年曆」計畫，整合全年各項宗教節慶、民俗文化、體育賽事及創新工藝活動共 100 多項（圖 9-16），並將各地方美食、住宿、交通、景點及伴手禮購物等相關產業資訊連結，透過網站、手機 APP（圖9-17）及社群行銷作虛擬呈現，配合觀光年曆手冊作實體展現，提供完整的觀光旅遊資訊服務。

臺灣觀光年曆形象圖

圖9-16 「臺灣觀光年曆」整合全年各項宗教節慶、民俗文化、體育賽事及創新工藝活動共100多項。

圖9-17 「臺灣觀光年曆」APP，可以用手機掃描後下載使用。

交通部觀光局的「臺灣觀光年曆」歷經 2 年多，透過 35 名專家遴選、查核，於 2015 年選出 41 個最能代表臺灣觀光的國際級活動，包括宜蘭頭城搶孤、新北市平溪天燈節、南投泳渡日月潭等活動，以及臺北國際書展和保生文化祭。截至 2020 年 12 月，國際級的大型活動已達 48 個。

臺灣觀光年曆APP

四、國民旅遊卡

「國民旅遊卡」政策源起於 2003 年元月，當時行政院為振興國內觀光產業、並帶動經濟景氣與減緩觀光業失業問題所推動，10 年間經過幾次修改。2013 年行政院經建會邀集相關機關及學者召開國民旅遊卡政策協調會，並核定國民旅遊卡制度自 2014 年起繼續實施 3 年，政策目標調整為兼顧提振觀光、促進內需消費及鼓勵公務員休假。

持用國民旅遊卡及適用該補助制度的人員包含了全臺灣政府將近 50 萬名的公務員，國民旅遊卡本身除了正面標示為國民旅遊卡及 Taiwan 圖像文字標誌外，與其他信用卡大致相同，國民旅遊卡每年約可創造高達新臺幣 100 億元以上的周邊效益。因此也衍生出某些弊端，交通部觀光局為保障公務人員消費權益，配合臺灣觀光全球品牌更新，將國民旅遊卡的標誌，自 2012 年 7 月起改版更新為「Taiwan － The Heart of Asia」，分為旅宿業、餐飲業及其他行業（圖 9-18）。

對旅行業者而言，國民旅遊業務是一項龐大且穩定的業務，故在接洽此類業務時，必須知道其相關規定條件，才能開創另一商機。

圖9-18　國民旅遊卡的標誌，配合交通部觀光局對臺灣觀光全球品牌更新，並為保障公務人員消費權益，自2012年7月起改版更新為「Taiwan－The Heart of Asia」。

第10章

大陸觀光客來臺旅行業業務

學習目標

1. 臺灣開放大陸觀光客來臺旅遊，對臺灣旅遊市場有何影響？
2. 開放大量陸客來臺旅遊政府配套措施有哪些？
3. 陸客團、自由行、優質團與高端團各有何優缺點

臺灣繼 2008 年開放陸客來臺觀光後，2011 年 6 月又開放陸客來臺自由行，大陸人嚮往臺灣自由民主，赴臺旅遊繼續發燒，他們以團隊、自由行、遊輪觀光、離島觀光等方式踴躍來臺旅遊，高峰期每年有 400 多萬的陸客到臺灣來觀光，大陸旅客來臺已成為主要市場，如何強化陸客來臺的旅遊品質、提升臺灣品牌價值已成重要課題。觀光局為讓「量變」轉換到「質變」，特別鎖定金字塔頂端客群，於 2015 年 5 月推出「陸客高端團」重大政策，對兩岸旅遊界來說，高端旅遊踏出新的一步，更是提升旅遊品質的新做法。

為改善旅遊品質，中國大陸第一部「旅遊法」2013 年 10 月 1 日實施，禁止旅行社安排購物行程、自費行程，或從中收取回扣等，過去靠著低價和購物退佣生存的旅行社或依賴團客消費的購物店勢必要更改策略。2016 年 11 月，大陸加強管理，進一步取消領隊証審批，持導遊証可從事出境帶團。近年，受政治影響，陸客來臺出現衰退，2019 年來臺的陸客僅剩 271 萬人，但就長期來看，陸客來臺旅遊仍占有一席之地。另外，自由行陸客與高端團將增加，他們的消費力能否擴散到更多店家，讓臺灣各地、各產業都能雨露均霑，有待大家努力。

案例學習 **2014 金質旅遊行程「達人帶你行 深入臺灣 5 日遊」**

★ 行程特色說明

1. 全國唯一能吃的紙：食用菜倫紙。

2. DIY手作樂：老幼同樂，體驗不同樂趣。

3. 日月老茶廠：乾淨的水質與純淨的土壤培育出優質茶葉。

4. 北投溫泉：不一樣的泉質，一次體驗多種療效與紓壓。

第 1 天 玻璃藝術工藝博物館：獨特的玻璃工藝技術，各式各樣玻璃藝術品的展覽。

第 2 天 廣興紙寮：DIY 體驗造紙樂趣；日月潭：環湖導覽及原住民文化解說。

第 3 天 日月老茶廠：給您「知性、舒壓、休閒、生態」的一天；三義老街、木雕博物館：木雕之鄉，體驗一場木雕的藝術饗宴。

第 4 天 故宮博物館：世界級的博物館，全程導覽讓歷史與藝術重現在眼前（圖10-1）；淡水老街、漁人碼頭：濃濃的民俗色彩、在地小吃與名產，再配上漁人碼頭的浪漫夕陽；士林小吃：各種美食齊聚一堂。

第 5 天 兩蔣文化園區：鄰近慈湖畔，文史解說更加生動（圖 10-2）。

圖10-1　故宮博物館是陸客來臺必訪景點　　圖10-2　兩蔣文化園區－最受陸客歡迎的景點

★ **優質住宿交通**

1. 臺灣5天4夜深度旅遊：專業解說，了解不同面向的臺灣。

2. 專屬小包車：不同於巴士的不便與擁擠，能更深入探訪臺灣私密景點。

★ 行程內容（表 **10-1**）

表10-1　行程明細

日期	行程內容（請標示行車距離及車程時間、參觀方式入園與否、停留參觀時間）	請寫明中西式餐或特色料理		
		早餐	午餐	晚餐
第一天	行程：桃園國際機場／新竹玻璃工藝博物館 桃園機場→56 km (40 min)→新竹玻璃工藝博物館（瀏覽各種玻璃藝術品與介紹，參觀時間為 1 小時）→90 km (1 hr)→臺中金典商旅	X	X	新天地海鮮餐廳
	飯店：臺中金典商旅			
第二天	行程：廣興紙寮／日月潭 臺中金典商旅—52 km (1 hr)—廣興紙寮（可以吃的蔡倫紙！體驗埔里造紙手工藝 DIY，參觀時間為2.5小時）—15 km (30 min)—日月潭（搭船遊湖、尋玄光寺、觀拉魯島，參觀時間為 3 小時）	金典商旅（自助早餐）	馬蓋旦餐廳（邵族原住民餐）	日月潭富豪群度假民宿（水果特餐）
	飯店：日月潭富豪群度假民宿			
第三天	行程：日月老茶廠／三義老街／木雕博物館 日月潭富豪群度假民宿—10 km (20 min)—日月老茶廠（參觀茶園、品味臺灣獨有水沙連紅茶，入內參觀時間為4小時含用餐）—97 km (1.5 hr)—三義老街、木雕博物館（入內參觀、停留時間為 1.5 小時）—74 km (1 hr)—新竹煙波大飯店	日月潭富豪群度假民宿（自助早餐）	日月山房蔬食（樂活自助餐）	新竹煙波大飯店（自助晚餐）
	飯店：新竹煙波大飯店			
第四天	行程：故宮博物館／淡水漁人碼頭／淡水老街／士林夜市 新竹煙波大飯店→76 km (1 hr)→故宮博物館（世界七大博物館，館藏最多中國文物，停留約 1.5 小時）→22 km (40 min)→淡水漁人碼頭（停留時間為 1 小時）→5 km (10 min)→淡水老街（追尋昔日繁榮景象、品嚐魚酥、鐵蛋和阿給，停留時間為 1.5 小時）→16 km (30 min)→士林夜市（品嚐道地臺灣小吃蚵仔煎、大腸包小腸、香雞排，入內用餐時間為 1 小時）→7 km (15 min)→北投水美溫泉會館	新竹煙波大飯店（自助早餐）	故宮晶華	士林夜市
	飯店：北投水美溫泉會館（圖 10-3）			
第五天	行程：兩蔣文化園區 北投水美溫泉會館—66 km (1.2 hr)—兩蔣文化園區—42 km (1 hr)—桃園國際機場	北投水美溫泉會館（自助早餐）	X	X
	回到溫暖的家			

10

圖10-3　北投溫泉不一樣的泉質，可以一次體驗多種療效與紓壓。

★ 問題與討論

1. 在這條行程中，安排哪些餐飲方面的特色？

2. 行程中，可以深入了解臺灣文化的有哪些活動？

【請填寫在書末評量P25】

10-1　大陸觀光客來臺觀光局政策

　　依據聯合國世界旅遊組織 2014 年統計，中國大陸為全球最大旅遊輸出國。臺灣於 2008 年 6 月 20 日開放大陸人民直接來臺觀光，初期每日以 3,000 人次為限，採團進團出形式，每團 10～40 人，停留期間以 10 天為限；自 2013 年 4 月 1 日起，陸客團申請團體配額由每日 4,000 人次調整至 5,000 人次，成為臺灣國際旅客最大的客源。但受到兩岸政治不穩定影響，2019 年陸客來臺約 271 萬人次，較全盛時期衰退近五成。

　　新冠肺炎疫情也重創兩岸觀光，國人赴大陸旅遊或陸客來台自由行（旅遊），現在都已完全停止，再加上中美之間的政治因素影響，短期內，陸客來台旅行恐無法恢復，預估 2020 年陸客來台旅遊人數，將再創歷史新低。

一、大陸觀光客來臺旅遊方式

目前大陸觀光客來臺旅遊的方式共有「組團」和「自由行」兩大類，在陸客團體及自由行配額維持原量的前提下，自 2015 年度起除既有優質行程外，更積極推動專案配額政策，透過部會合作，將具臺灣特色及潛力的產品包裝行銷，例如與原民會合作開發的部落主題旅遊，其他如離島觀光、高端團、獎勵旅遊等旅遊團體，也都是重點爭取對象。以下分別介紹：

（一）陸客團

2008 年 7 月陸客來臺觀光正式開放，自 2013 年 4 月 1 日起，在不降低既有團客總數的原則下，陸客團申請團體配額由 2010 年每日 4,000 人次調整至現行 5,000 人次。2016 年 12 月 15 日，自由行陸客配額調升為每日 6,000 人。依據內政部移民署統計，自 2008 年 7 月迄 2015 年 12 月底止，大陸「團進團出」旅客來臺觀光達 1,051 萬餘人次，已突破千萬人次高峰。至 2017 年 5 月，共開放 31 省（區、市），組團社 311 社。

不過陸客團零團費，甚至負團費的問題亂象不斷，相關的協會估計，港資旅行社一條龍壟斷，從接觸第一線陸客的中國組團社開始，就以零團費，甚至負團費跟臺灣地接社合作（圖 10-4），還轉投資購物店、飯店、遊覽車，甚至餐飲業，購物以銀聯卡在香港入帳，相關下游也不開發票以降低成本，一年逃稅 27 億，市場機制有待重整。

圖10-4　陸客來臺「團進團出」旅客來臺觀光達 1,051 萬餘人次，但零團費，甚至負團費的問題嚴重，臺灣旅遊業者根本看得到吃不到。

（二）陸客自由行

　　2011 年 6 月 28 日起開放陸客自由行（圖 10-5），每日 500 人。期間陸續增加員額，2017 年起隨著政策改變，由每日限額 5,000 人增至 6,000 人，透過離島小三通方式來臺的陸客，則由每日限額增加一倍至 1,000 人。放寬來臺灣觀光限額與申請條件，有利提高來臺旅遊人次。來臺灣自由行開放城市增加至 47 個及每日配額的提高，帶動觀光利多。據內政部入出國及移民署統計，自 2010 年 6 月 22 日起至 2019 年 6 月底止，大陸旅客來臺自由行累計達 840.3 萬人。受政治因素影響，陸客自由行人數大幅衰退，為了激勵大陸組團社推廣陸客來臺自由行，我方進一步放寬陸客自由行限制，將每日受理申請數額調升至 8,760 人。

　　陸委會根據調查顯示，陸客來臺自由行多為 20～40 歲的中青年，相較於團客，整體呈年輕化現象，其中女性比例又高於男性，有人去觀光，有人購物，也有人到醫院檢查身體，有人到婚紗店拍攝個人寫真，而臺灣的美食、人文氣息及各具特色的地方民宿為吸引陸客來臺自由行的主因。

　　但隨著陸客來臺自由行人數逐年成長，爭議也不斷，出現逾期停留、行蹤不明或非法打工等負面問題，另外，很多自由行旅客出發前沒有投保，在臺灣發生意外，歷年旅行社墊付醫療費用高達 1 億元新臺幣，後續求償糾紛不斷，讓旅行社不

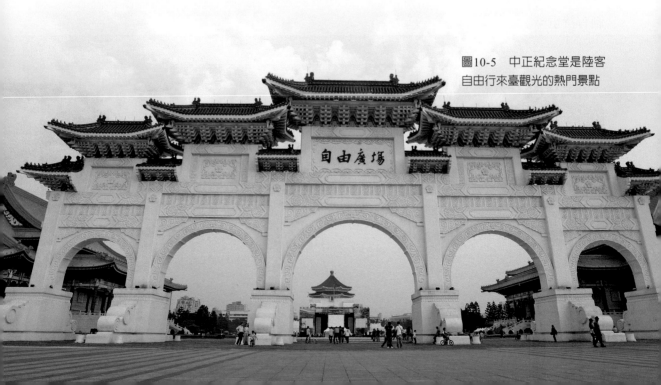

圖10-5　中正紀念堂是陸客
自由行來臺觀光的熱門景點

堪其擾。自 2015 年 10 月 1 日起，觀光局規定來臺陸客須檢附旅遊傷害保險與突發疾病醫療保險的投保證明，才會核發入臺證件。但受兩岸政治影響，從 2019 年 8 月 1 日起，陸方已全面停止核發及申請赴臺自由行通行證。

（三）優質團

對大陸觀光客質量提升，觀光局於 2013 年 5 月 1 日推行「旅行業接待大陸地區人民來臺灣觀光旅遊團優質行程審查作業要點」，以防止陸客低價團削價競爭，和改善陸客來臺購物行程多、行程匆促等現象，將針對旅行社團餐、住宿、交通、購物點、行程安排等方面進行審查，符合才優先發證。優質團規定全程 1/3 天數必須住宿星級旅館，每天每人餐費不得低於新臺幣 500 元，遊覽車每天行駛不超過 250 公里，高單價購物行程只限 1 站等。

（四）高端團

高標準旅遊團走高檔路線來臺行程以深度旅遊為主，招徠高端大陸旅客來臺旅遊消費，引導大陸旅客建立品質觀念，提高來臺旅遊市場精緻商品，觀光局自 2015 年 5 月 1 日正式開放大陸消費高、品質優的金字塔頂端的「高端團」來臺旅遊，希望提升陸客來臺旅遊的品質。

高端團除了要符合「旅行業接待大陸地區人民來臺觀光旅遊團優質行程審查作業要點」外，每人午晚餐標合計必須超過新臺幣 1,000 元以上，停留夜數有 2/3 天得住宿 5 星級旅館，遊覽車齡限制在 5 年內，每日行駛里程小於 250 公里，全程不得指定購物店。為維護臺灣接待社權益，高端團一律採取「先收款，後下證」措施，大陸組團社必須先付清全部接待團費，臺灣接待社才能提出申請。「高端團」採項目申請方式來臺，不受陸客團的配額限制，初期以每月 5,000 人為目標（表 10-2）。

10

表10-2　高端團與優質團比較表

團別	高端團	優質團
行程	每日行駛里程小於 250 公里	每日行駛里程小於 250 公里
住宿	停留夜數達 2/3，須住 5 星級旅館	停留夜數達 1/3，須住 5 星級旅館
餐食	每餐臺幣 1000 元以上	每日臺幣 500 元以上
交通	5 年內新車	遊覽車裝置 GPS
購物	無，但可依旅客需求安排購物	店數不超過總夜數，高價 1 站，花東再加 1 站
團費	先收款，後下證	一般後結
入臺證	沒有額度限制	與一般團平分額度

（五）原住民族部落深度旅遊

　　由交通部觀光局駐北京辦事處協助，港中旅國際（山東）旅行社組團，於 2015 年 3 月 6 日來自青島的「原住民文化之旅—臺灣深度純玩 8 日」專案配額首發團（圖 10-6），該團一行 16 人除了走訪臺灣著名的日月潭、阿里山、墾丁等經典景點，更造訪花蓮縣馬太鞍部落，參觀濕地生態環境、生態捕魚法，以及 DIY 原住民手工藝，還到宜蘭縣南澳鄉金岳部落，聽獵人說故事，體驗射箭文化，並學習製作泰雅麻糬，與原住民朋友一起唱歌跳舞、享用最道地的原住民傳統風味餐，玩得相當盡興。

　　該高端旅遊產品雖然價格較高，但不須受限於陸客來臺配額規定，能夠即刻成行，且整體旅遊品質相當高又有特色，如在臺東鹿野鄉龍田村自行車道體驗騎乘自行車時，呼吸新鮮空氣，享受自然美景，身心靈都獲得深度的放鬆，參團旅客對於此高端旅遊產品給予正面肯定，並表示以後還願意來參加。

圖10-6　來自青島的「原住民文化之旅—臺灣深度純玩8日」專案配額首發團，整體旅遊品質相當高又有特色，與原住民朋友一起唱歌跳舞非常盡興。

二、兩岸相關政策整理

　　雖然兩岸關係逐漸朝向和平發展，但因中國大陸和臺灣政府尚未正式解除敵對狀態，且陸方將開放陸客赴臺旅遊做為政策工具。因此，臺灣政府看待大陸觀光客明顯與其他國家觀光客不同。早年，因國人赴大陸旅遊經商人數較多，為了降低兩岸觀光收入逆差，以帶動臺灣觀光產業發展，政府決定開放陸客來臺，但又擔心陸客會危害國家安全。

　　為避免大陸情報人員以觀光客身分來臺刺探情報，故意脫隊混入臺灣社會製造動亂；或大陸地區居民以觀光名義來臺，但卻非法居留打工賺錢，因此政府特別限制大陸觀光客必須團進團出，並由接待旅行社負起監管責任。接待旅行社還必須繳交保證金，一旦發生陸客脫逃事件，接待旅行社除了被記點外，還必須想辦法找回失聯的陸客，且負擔陸客被遣返的所有費用，一旦超過法定額度，旅行社將被勒令停業。

（一）臺灣兩岸觀光政策不確定性

　　隨著時空和大環境的改變，近年來，大陸居民消費力逐年提高，陸客來臺人數則逐年增加，但國人赴大陸旅遊人口並未明顯成長。根據統計，2019 年國人赴大陸旅遊經商人數達 404.3 萬人次，若加上經香港過境人口，總人數超過 631.5 萬人次。而陸客來臺人數約 271 萬人次，港澳旅客則有 175.7 萬人次。若港澳旅客不計，陸客來臺人數與國人赴大陸旅遊經商人數僅差距約 133 萬人次，兩岸觀光逆差仍大。

　　因陸客來臺人數銳減（受到政治影響），臺灣內部也開始出現放棄陸客的意見，部分店家認為，陸客來臺紅利被少數旅行社壟斷，臺灣人根本賺不到錢，錢都回流到陸資旅行社，且陸客會排擠其他國家的優質團，對臺灣觀光產業發展不利。

　　為了解決臺灣社會的不同意見，再加上開放陸客來臺多年，陸客對國安衝擊並不明顯，交通部觀光局開始逐步修正陸客來臺政策，為了讓更多一般店家（非旅行社特約店家）分享陸客紅利，同時，迎合世界旅遊市場朝向個性化自由行的潮流，政府逐漸放寬自由行比重，同時，為提升陸客來臺服務品質，開始實施優質團的評

鑑制度，讓單價較高的頂級團可優先申請來臺，將優質團所占配額比例由 1/2 調高至 2/3，壓縮單靠陸客購物佣金存活的平價團生存空間，但陸方停止自由行，後續發展有待觀察。

另外，為使陸團行程內容趨向多樣化與區域化旅遊，疏緩陸團因行程一致性太高，對交通運輸及熱門旅遊景點所造成的負荷量，優質團中的半數配額必須安排順向行程，透過行程分區、旅客分流的措施，達到提高整體遊憩品質的目標（圖 10-7）。

圖10-7　陸客團來臺高雄行程中，最愛參觀打狗英國領事館文化園區。

目前，陸客來臺市場仍為國內觀光產業重要收入來源，交通部觀光局的立意雖好，但對岸旅遊業者是否願意配合，還有待觀察，畢竟對旅行社來說，平價團成團率遠比高價團高，且平價團的出團成本較低，但購物回饋金的獲利頗豐；相反的，高價團旅客的要求更高，每個環節都不能馬虎，除了成團不易，人數也遠比平價團少。兩岸旅遊市場與一般市場不同，陸客來臺每天有 6,000 人的配額限制，並非由市場機制自由決定，加上政府的嚴格審查，大幅增加大陸旅行社的操作難度，逼得他們只能大幅縮減平價團數量，面對這項新政策，已引發大陸旅行社的消極抵制，從 2016 年春節後，大陸旅客來臺人數明顯縮減，已對國內觀光產業造成衝擊，再加上新冠病毒疫情，預估 2020 年，陸客來臺將達冰河期。

（二）大陸將開放陸客赴臺視爲政策工具

　　大陸當局將開放陸客來臺視爲政策工具，亦是陸客來臺市場的一大隱憂。過去，陸客來臺市場能夠快速成長，大陸官方單位的大力推廣是主要原因，如果大陸官方不再要求旅行社配合，旅行社不再力推赴臺旅遊行程，勢必影響陸客來臺旅遊的意願。

　　但 2016 年臺灣政府第二次政黨輪替，2020 年仍由民主進步黨執政，引起大陸當局的高度關注，在大陸官方對臺灣新政府「聽其言、觀其行」的政策宣誓下，市場盛傳，中國大陸將限縮陸客來臺觀光數額，不過經正式官方管道查詢，這個消息是由大陸旅遊業者在網路自行發布，大陸官方並未正面回應。不過根據國內旅遊業界反應，陸客來臺市場確實受到影響，且從 2016 年 5 月起，情況更明顯，至 2017 年，陸客來臺人數較 2016 年縮減 74 萬人次，2017 年和 2018 年陸客來臺皆為 270 萬左右。未來，隨著兩岸政治局勢的變化，還有待觀察。

　　目前面對陸客來臺人數可能大幅縮減，交通部觀光局並沒有調整陸客來臺市場策略的計畫，反而著手規劃刺激國內旅遊方案，並加強對東南亞市場的宣傳工作，希望爭取東南亞新富階層、穆斯林等新興客源，並喊出「各國來臺旅遊市場應同步成長，國內旅遊市場的整體市場結構才能達到平衡且互補」，有利臺灣觀光產業持續穩定發展。目前，韓國、馬來西亞和新加坡旅客都大幅成長。

　　就長期來看，兩岸因同文同種，再加上地理位置接近，觀光交流勢必愈來愈頻繁，兩岸旅遊業者也有許多觀光投資案正在進行，舉例來說，目前航行兩岸的遊輪計有，「麗娜輪」（圖 10-8）、「海峽號」和「中遠之星」等定期客輪航班，未來還有「中華泰山號」和「海娜號」也將加入營運，因交通運量大增，若沒有政治因素干擾，未來，國人赴大陸旅遊或陸客來臺人數都會大幅成長。

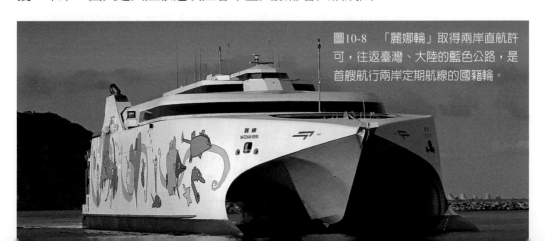

圖10-8　「麗娜輪」取得兩岸直航許可，往返臺灣、大陸的藍色公路，是首艘航行兩岸定期航線的國籍輪。

可惜，因對岸將開放陸客來臺視爲政策工具，隨著兩岸政府的政治角力，還是存在許多不可知的風險，爲了避免陸客影響臺灣觀光產業發展，就長期來看，臺灣政府勢必會降低對大陸市場的依存度，換言之，在政治因素未消失前，陸客來臺旅遊人數恐將停止成長。

（三）兩岸空運發展

臺灣推動兩岸直航，於 2008 年 7 月 4 日實施週末包機以來，經由雙方政府的努力，從原有的春節專案包機到週末客運包機，再到平日包機擴增爲定期航班，並持續增加航點，新增南、北線空中航路，目前大陸方面已開放 61 航點，與我方桃園、高雄小港、臺中清泉崗、臺北松山、澎湖馬公、花蓮、金門、臺東、臺南、嘉義等 10 個航點對飛（圖 10-9），每週可飛航定期航班達 890 班，讓載運旅客總數在 2015 年成長到 1185 萬餘人次。

另外，季節性旅遊包機實施期間爲每年 3～11 月，額度維持每月 20 班，新增嘉義爲定期航班客運航點，以及新增臺中爲季節性旅遊包機航點，對於陸客到中部地區旅遊會有正向成長。大陸航空公司發展

圖10-9　兩岸空運發展，目前大陸方面已開放61航點，與我方10個航點對飛。

中轉站拓展航空業務，隨著兩岸航點、航班的增加，預期國際旅客來臺旅遊也會有正向成長。但因臺灣政黨輪替後，兩岸航班受到影響，交通部觀光局統計，2016 年 4 月，搭乘國籍航空公司兩岸直航旅客仍有 4.29% 成長，政黨輪替後，旅客從 5 月開始呈負成長。

自 2016 年 8 月起，航班數每月減幅超過一成，單月的起降架次從 2016 年 11 月跌破 6,000 架次，到 2017 年 3 月，每月都只有 5,000 多架次，無論是起降架次或旅客人數，皆創近 4 年來同月新低。截至 2018 年 8 月，過去被視爲常態的「增點增班」，已 2 年沒有動靜，兩岸陷入僵局。2020 年，受新冠病毒影響，2 月份兩岸航線僅開放 5 個機場，每周僅剩 9 班，未來能否完全復原，有待觀察。

10-2　大陸旅客的接待作業

大陸辦理來臺旅遊業務的組團社，由最初的 33 家，至 2018 年 7 月仍維持 311 家；目前符合資格的臺灣辦理接待陸客業務的接待社，從正式開放前的 148 家，至 2018 年 7 月止已達 436 家。

一、旅行業辦理陸客來臺觀光接待作業

旅行業及導遊人員辦理陸客團來臺觀光接待作業如下：

（一）團體入境

前一日 15 小時前將團體入境資料（含旅客名單、行程表、入境航班、責任保險單、派遣的導遊人員等）傳送交通部觀光局。

（二）入境通報

1. 導遊人員應於班機實際抵達前30分鐘內，依導遊人員接待大陸觀光團機場　時工作證申借作業要點，向交通部觀光局（臺灣桃園或高雄）國際機場旅客服務中心辦理進入管制區的借證等事宜。
2. 團體入境後2個小時內，導遊人員應填具入境接待通報表（表10-3），向交通部觀光局（臺灣桃園或高雄）國際機場旅客服務中心辦理通報，其內容包含入境團員名單、接待車輛、隨團導遊人員及原申請書　動項目等資料，並應隨身攜帶接待通報表影本一份，以備查驗。並適時向旅客宣播交通部觀光局錄製提供的宣導影音光碟。

表10-3　旅行業辦理大陸地區人民來臺觀光入境接待通報表

旅行業辦理大陸地區人民來臺觀光入境接待通報表				
報告人：			民國　年　月　日　時　分	
觀光團團號		入境日期	年　月　日　時　分	
		機場／航班		
接待旅行社		隨團導遊	姓名	
			手機號碼	
車行名稱		車牌號碼		
入境／未入境名單	許可入境旅客　　人，實際入境　　人，未入境　　人， 未入境旅客為：　　　　　　　　　　　　　　　。 大陸領隊／手機號碼：　　　　／　　　　。			
行程表	※ 如附，遊覽景點、住宿旅館變更應另通報。			
備註	一、接待旅行社應於大陸地區人民來臺觀光團體入境後二小時內填具本接待通報表，傳送或持送受理通報單位。 二、團體行程、參觀景點、住宿旅館或購物點如有變更，應填具附表四向交通部觀光局通報。 三、本接待通報書隨團導遊人員應攜帶影本一份，以備查驗。 四、受理通報單位如下： 　（一）交通部觀光局臺灣桃園機場旅客服務中心： 　　　　1.第一航廈：電話：03-3834631，傳真：03-3983745 　　　　2.第二航廈：電話：03-3983341，傳真：03-3833293 　　　　3.夜間（23：30-7：00）通報專線：03-3982876 　（二）交通部觀光局高雄機場旅客服務中心： 　　　　1.電話：07-8057888，傳真：07-8027053 　　　　2.夜間（00:00-9:00）通報專線：07-8033063 　（三）港口入境者：交通部觀光局二十四小時通報中心： 　　　　電話：02-27494400，傳真：02-27494401、02-27739298。			

（三）出境通報

團體出境後 2 小時內，由導遊人員填具出境通報表（表 10-4），依團體出境機場向交通部觀光局（臺灣桃園或高雄）國際機場旅客服務中心通報出境人數及未出境人員名單。

表10-4　旅行業辦理大陸地區人民來臺觀光出境通報表

旅行業辦理大陸地區人民來臺觀光出境通報表								
報告人：				民國	年	月	日	時 分
觀光團團號			出境日期		年	月	日	時 分
入境日期	年　月　日		出境航班					
接待旅行社			隨團導遊	姓名				
				手機號碼				
出境人數	原入境旅客　　　人，實際出境旅客　　　人。							
未出境旅客名單、事由、出境日及航班								
已提前出境旅客名單、事由、出境日及航班								
備註	一、接待旅行社應於大陸地區人民來臺觀光團體出境後 2 小時內填具本出境通報表，傳送或持送交通部觀光局（臺灣桃園或高雄）國際機場旅客服務中心。 二、交通部觀光局臺灣桃園機場旅客服務中心電話傳真： 　　（一）第 1 航廈：電話：03-3834631，傳真：03-3983745 　　（二）第 2 航廈：電話：03-3983341，傳真：03-3833293 　　（三）夜間（23：00-8：00）通報專線：03-3982876 三、交通部觀光局高雄機場旅客服務中心電話傳真： 　　（一）電話：07-8057888，傳真：07-8027053 　　（二）夜間（00：00-9：00）通報專線：07-8033063 四、交通部觀光局 24 小時通報中心電話：02-27494400，傳真：02-27494401、02-27739298							

（四）離團通報

　　大陸地區人民來臺觀光團體，如因緊急事故或符合交通部觀光局所定下列事由，在離團人數不超過全團人數的1/5、離團天數不超過旅遊全程的1/5等條件下，應向隨團導遊人員陳述原因，由導遊人員填具團員離團申報書（表10-5），立即向交通部觀光局通報；基於維護旅客安全，導遊人員應了解團員動態，如發現逾原訂返回時間未歸，應立即向交通部觀光局通報：

表10-5　旅行業辦理大陸地區人民來臺觀光旅客離團申報書

<table>
<tr><td colspan="6" align="center">旅行業辦理大陸地區人民來臺觀光旅客離團申報書</td></tr>
<tr><td>報告人：</td><td></td><td></td><td colspan="3">民國　年　月　日　時　分</td></tr>
<tr><td>觀光團團號</td><td></td><td>接待旅行社</td><td colspan="3"></td></tr>
<tr><td rowspan="2">離團旅客</td><td rowspan="2"></td><td rowspan="2">隨團導遊</td><td>姓名</td><td colspan="2"></td></tr>
<tr><td>手機號碼</td><td colspan="2"></td></tr>
<tr><td>離團事由</td><td colspan="5">□傷病（應補送公立醫療院所開立的醫師診斷證明）
□探訪親友：1. 親友姓名：
　　　　　　2. 地址：
　　　　　　3. 聯絡電話及手機：
□緊急事故（事故摘要：＿＿＿＿＿＿＿＿＿＿＿）</td></tr>
<tr><td>離團時間</td><td colspan="5">年　月　日　時　分</td></tr>
<tr><td>前往地點／聯絡方式</td><td colspan="5"></td></tr>
<tr><td>歸團時間</td><td colspan="5">年　月　日　時　分</td></tr>
<tr><td>備註</td><td colspan="5">一、交通部觀光局 24 小時通報中心：
　　電話：02-27494400
　　傳真：02-27494401、02-27739298
二、旅客離團期間請遵守相關法令規定，並自負安全責任；離團前往地點應排除下列地區：
　　（一）軍事國防地區。
　　（二）國家實驗室、生物科技、研發或其他重要單位。
三、基於維護旅客安全，導遊人員應了解團員動態，如發現逾原訂歸團時間未返團，應立即通報交通部觀光局。</td></tr>
</table>

1. 傷病須就醫：如發生傷病，得由導遊人員指定相關人員陪同前往，並填具通報書通報。事後應補送公立醫療院所開立的醫師診斷證明。

2. 購物或訪友：旅客於旅行社既定行程中所列自由活動時段（含晚間）從事購物、訪友等活動，視為行程內的安排，得免予通報。旅客於旅行社既定行程中如須脫離團體活動就近購物（限團體停留的縣市）或拜訪親友時，應由導遊人員填具申報書通報，並了解旅客返回時間。

（五）行程變更通報

大陸地區人民來臺觀光團體應依既定行程活動，主要行程如須變更（參觀景點、住宿地點、購物點等），應將變更行程的理由及變更後的行程，填具申報書（表 10-6）立即向交通部觀光局通報。但參觀新竹科學園區行程的變更（探索館除外），至遲應於參觀日前 3 天，向科學工業園區管理局重新提出申請，於該管理局網站，重新預約取得新入園預約單及通行識別碼，並向交通部觀光局通報。

表10-6　旅行業辦理大陸地區人民來臺觀光通報案件申報書

旅行業辦理大陸地區人民來臺觀光通報案件申報書							
報告人：			民國　　年　　月　　日　　時　　分				
觀光團團號			接待旅行社				
離團旅客			隨團導遊	姓名			
				手機號碼			
離團事由	□ 行程（遊覽景點 / 住宿旅館）變更 □ 治安通報 □ 旅遊糾紛 □ 疫情通報 □ 其它通報： 　 1. □ 提前出境：時間：＿＿＿＿＿＿＿＿， 　　　　出境機場：＿＿＿＿＿＿，航班：＿＿＿＿＿＿， 　　　　送機人員：＿＿＿＿＿＿ 　 2. □ 延期出境：時間：＿＿＿＿＿＿＿＿， 　　　　出境機場：＿＿＿＿＿＿，航班：＿＿＿＿＿＿， 　　　　送機人員：＿＿＿＿＿＿ 　 3. □ 旅客人數未達入境最低限額：＿＿＿＿＿＿＿			□ 違法、違規、逾期停留、違規脫團、行方不明、從事與許可目的不符活動、違常通報 □ 緊急事故通報			
發生時間	年　　月　　日　　時　　分						
案情說明							
處理情形							
備註	一、交通部觀光局 24 小時通報中心電話：02-27494400，傳真：02-27494401、02-27739298。 二、行程安排應排除下列地區：軍事國防地區、國家實驗室、生物科技、研發或其他重要單位。 三、發生緊急事故、治安案件等，除應立即通報警察機關（撥打 110 專線）、視情況通報消防（撥打 119 專線）或醫療機關外，並通報交通部觀光局。 四、發生疫情通報案件，應先通報各縣市衛生主管機關，再通報交通部觀光局。						

（六）可疑行動的通報

1. 發現團員涉及違法、違規、逾期停留、違規脫團、行蹤不明、提前出境、從事與許可目的不符的活動或違常事件，除應填具申報書（表10-6）立即向交通部觀光局通報，並協助調查處理。

2. 提前出境案件，應即時提出申請，填具申報書（表10-6）立即向交通部觀光局通報；出境前應由送機人員將旅客送至交通部觀光局（臺灣桃園或高雄）國際機場旅客服務中心櫃檯，轉交航警人員引導出境。

（七）治安事件通報

發現團員涉及治安事件，除了應立即通報警察機關外，並視情況通報消防或醫療機關處理，同時填具申報書（表10-6），立即向交通部觀光局通報，並協助調查處理。

（八）緊急事故通報

發生緊急事故，如交通事故（含陸、海、空運）、地震、火災、水災、疾病等致造成傷亡情事，除應立即通報警察機關外，並視情況通報消防或醫療機關處理，同時填具申報書（表10-6）立即向交通部觀光局通報。

（九）旅遊糾紛通報

如發生重大旅遊糾紛，旅行業或導遊人員應主動協助處理，除應視情況就近通報警察、消防、醫療等機關處理外，應填具申報書（表10-6）立即向交通部觀光局通報。

（十）疫情通報

團員如有不適，感染傳染病或疑似傳染病時，除協助送醫外，應立即通報該縣市政府衛生主管機關，同時填具申報書（表10-6）立即向交通部觀光局通報。

（十一）其他通報

　　如有以下情事或其他須通報事項，旅行業或導遊人員應填具申報書（表 10-6）立即向交通部觀光局通報：

1. 更換導遊人員、遊覽車或班機，應通報所更換導遊人員的姓名、身分證號、手機號碼，遊覽車的車行、車號，或機場及航班。

2. 團員臨時因特殊原因須延長既定行程者，如入境停留日數逾10日，並應於該團離境前依規定向移民署提出延期申請。團員延期，其在臺行蹤及出境狀況，旅行業應負監督管理責任，如有違法、違規、逾期停留、行蹤不明、從事與許可目的不符的活動或違常等情事，應書面通報交通部觀光局，並協助調查處理。旅行業及導遊人員辦理接待符合許可辦法第3條第3款，或第4款規定的大陸地區人民來臺從事觀光活動業務，應依前項第1款、第6～11款規定向交通部觀光局通報，並以電話確認，但接待的大陸地區人民，非以組團方式來臺者，入境前1日的通報得免除行程表、接待車輛及導遊人員資料。

案例學習　【最受歡迎的平價團行程】　發現美味環島 8 天遊

餐標：250 臺幣

日期	行程內容（請標示行車距離及車程時間、參觀方式入園與否、停留參觀時間）	請寫明中西式餐或特色料理		
		早餐	午餐	晚餐
第一天	上海／桃園→臺中 【逢甲夜市】	X	X	夜市自理
	住宿：兆品（新館）、金典商務樓、臺中商旅			
第二天	臺中→南投→嘉義（2.5 小時） 【中臺禪寺】、【日月潭遊湖】	酒店	鄉土風味餐	臺式料理
	住宿：鈺通、兆品、商旅、名都、嘉禾玉山			
第三天	嘉義→臺南 【阿里山森林公園】（3 小時） 購物：鼎鼎／九龍茶葉 1 小時	酒店	臺式料理	周氏蝦卷
	臺南晶英酒店（升級）			
第四天	臺南→高雄→墾丁→臺東 【西子灣風景區】【前清英國領事館】、【貓鼻頭】 購物：鑽石精品 1 小時	酒店	海鮮餐	臺式料理
	住宿：高野、富野			
第五天	臺東→花蓮（約 3 小時） 【花東縱穀】【北回歸線紀念碑】【太魯閣大理石峽谷風景區】遊覽（約 2 小時） 購物：綺麗珊瑚 1 小時	酒店	臺式料理	曼波魚風味餐
	住宿：翰品、經典假日、藍天麗池			
第六天	花蓮→蘇澳（火車）→臺北（約 2 小時） 火車前往蘇澳，【九份山城及老街】【野柳風景區】，【101】登頂、【饒河街夜市】 購物：玉石 1 小時、維格 40 分鐘	酒店	臺式料理	夜市自理
	住宿：華泰王子、王朝、華國、兄弟、馥敦			

續下頁

承上頁

日期	行程內容（請標示行車距離及車程時間、參觀方式入園與否、停留參觀時間）	請寫明中西式餐或特色料理		
		早餐	午餐	晚餐
第七天	臺北 【故宮博物院】（約 2 小時）【士林官邸】（不入正房參觀），自行返回酒店 購物：昇恒昌 1 小時	酒店	魯肉飯	自理
	住宿：華泰王子、王朝、華國、兄弟、馥敦			
第八天	臺北→桃園／上海（直飛） 酒店早餐後於指定時間地點集合前往機場搭乘航班返回上海已離別多日溫馨的家，行程圓滿結束。	酒店	X	X
	溫暖的家			

★ 問題與討論

1. 在8天7夜的環島行程當中，有幾晚住宿在星級飯店？有特別驚喜的安排嗎？

2. 在餐食安排中，有哪些具有臺灣地方特色的安排，請列舉說明一下？

3. 你認為購物點行程安排是否有符合觀光局規定？

4. 行程中，參觀哪些具臺灣特色的景區？

5. 這條行程很受陸客團歡迎，想想看為什麼？

【請填寫在書末評量P26～27】

案例學習 【口碑好的高價行程】　臺灣八天七夜高端團

餐標：NT1,000　　　大巴：指定 35 座三排椅

日期	行程內容（請標示行車距離及車程時間、參觀方式入園與否、停留參觀時間）	請寫明中西式餐或特色料理		
		早餐	午餐	晚餐
第一天	基隆：【九份】 宜蘭：【酒店泡湯＋用餐】	X	X	海鮮自助餐（酒店）
	住宿：五星礁溪長榮鳳凰			
第二天	宜蘭→花蓮（約 1 小時）	太魯閣晶英梅園餐廳	太魯閣晶英梅園餐廳	龍蝦餐 055 龍蝦海鮮餐廳
	住宿：五星花蓮遠雄悅來			
第三天	花蓮→枋寮（12：36，約 4 小時）→墾丁（約 1 小時） 花蓮：【夢幻湖】雲山水生態農莊（李安曾經住過） 12：36 壽豐火車站搭自強號往屏東，與枋寮站接前往入住酒店 墾丁：【墾丁大街】	農莊內逸翠軒有機蔬菜無菜單料理	農莊內逸翠軒有機蔬菜無菜單料理	異國風味自助餐（酒店）
	住宿：五星墾丁凱撒			
第四天	墾丁→臺南（約 2.5 小時） 墾丁：【貓鼻頭】【海洋生物博物館】 臺南：四草紅樹林綠色隧道搭乘竹筏之旅、看紅樹林、招潮蟹、體驗綠色隧道之旅、晚餐後參觀林百貨（自由參加，先送全團至酒店休息，需要參觀林百貨的客人車接送）	東港佳珍海產店或張家食堂（漁港海鮮饗宴）	東港佳珍海產店或張家食堂（漁港海鮮饗宴）	阿美飯店（全臺第一名沙鍋鴨及傳統地道臺菜料理）
	住宿：五星臺南香格里拉			
第五天	臺南→南投（約 3 小時）→臺中（約 2 小時） 臺南：【孔廟】 南投：【日月潭風景區】（約 2 小時）→日月行館（下午茶＋空中走廊賞日月潭）	麗園餐廳（鱘龍魚料理）	麗園餐廳（鱘龍魚料理）	LV 百匯自助餐（酒店）
	住宿：臺中林酒店			

續下頁

承上頁

日期	行程內容（請標示行車距離及車程時間、參觀方式入園與否、停留參觀時間）	請寫明中西式餐或特色料理		
		早餐	午餐	晚餐
第六天	臺中→臺北（約 3.5 小時） 臺北：【北投圖書館】臺灣第一座綠建築、【溫泉博物館】、參觀【禪園】及泡腳、【故宮博物院】【圓山密道】	禪園少帥私房套餐	禪園少帥私房套餐	圓山飯店圓宛餐廳（江浙菜及蔣夫人喜愛的禦制紅豆鬆糕）
	住宿：五星香格里拉			
第七天	臺北：自由活動	X	X	X
	五星香格里拉			
第八天	臺北 -- 桃園／上海（直飛） 信義商圈【101 大樓】自由活動（可逛附近新光三越、誠品等景點） 用餐情況：早、午（101 欣葉食藝軒）	101 欣葉食藝軒	101 欣葉食藝軒	X
	溫暖的家			

★ 問題與討論

1. 這條行程呈現高端的點在哪裡？請列舉幾個安排。

2. 餐食安排讓人感覺高檔的地方在哪裡？

3. 行程中，有哪些具自然景觀與人文的參觀？請問對陸客有吸引力嗎？

4. 為什麼這個行程安排這麼好，卻叫好不叫座？說說理由。

【請填寫在書末評量P27～28】

10-3　維護與提升陸客來臺旅遊品質

　　開放大陸地區人民來臺觀光旅遊經過幾年耕耘，目前已進展到「脫胎換骨」的新階段，從原本求「量」轉化為提升「品質」。主力推廣來臺高端團、優質團、部落旅遊、離島之旅等深度行程，追求品質之際，也能兼顧到旅客「玩」的權益，拉抬臺灣整體觀光形象。

　　大陸旅客來臺已成為主要市場，但人數不是唯一追求，而是要強化陸客來臺的旅遊品質、提升臺灣品牌價值，也是觀光局對大陸市場主要推廣方向。為落實提升大陸地區人民來臺觀光旅遊團品質、保障大陸旅客權益，及來臺旅遊市場永續發展，確保旅行業誠信經營及服務、禁止零負團費，並維持旅遊市場秩序。除了訂定旅遊行程規範外，更增設觀光稽查隊。

一、增設觀光稽查隊查違規

　　隨著陸客旅遊市場的成長，少部分旅行業為規避兩岸旅遊法令及品質管理規範。根據統計，陸客團違規項目，自由行團客化、漏開發票、未通報任意更改行程是違規前三名，這些脫序行為已干擾陸客來臺市場秩序及多數業者權益，觀光局 2015 年 8 月特別成立觀光稽查隊，要糾出違法業者的惡行，以維護臺灣觀光旅遊品質與市場秩序。

　　觀光稽查隊成員共 24 名，多數具有豐富稽查經驗，也有具備法律及觀光專長者加入，觀光局將會和智慧財產局、衛福部和國稅局共同合作，展開不定期稽查，觀光稽查隊將派至全臺各旅遊重點地區加強執行「自由行團客化」、「假優質團」、「大陸領隊兼任導遊」等主要違規的稽查，希望能改善陸客一條龍的亂象。

二、旅行業接待陸客旅遊團品質規範

　　觀光局於 2015 年於 10 月 1 日起正式實施下列「旅行業接待大陸地區人民來臺觀光旅遊團品質」注意事項：

（一）行程

1. 行程安排須合理，不應過分緊湊，導致影響旅遊品質及安全；如安排全程搭乘接待車輛的環島行程，是以8天7夜為原則，少於8天7夜者，應搭配航空或鐵路運輸。

2. 應依向交通部觀光局通報的行程執行，不得任意變更；其與駕駛人所屬公司約定行車時間者，不得任意要求接待車輛駕駛人縮短行車時間，或要求其違規超車、超速等行為。但有正當理由者，不在此限。

3. 應平均分配接待車輛每日行駛里程，平均每日不得超過250公里，單日不得超過300公里，但往返高雄市經屏東縣至臺東縣路段，單日得增加至320公里；其他行程其中一日如行駛高速公路達當日總里程60%者，除行經或往返阿里山森林遊樂區外，當日得增加至380公里。

4. 不得安排或引導旅客參與涉及賭博、色情、毒品的活動；亦不得於既定行程外安排或推銷藝文活動以外的自費行程或活動。

（二）住宿

1. 應使用合法業者依規定設置的住宿設施，2人1室為原則。

2. 住宿時應注意其建築安全、消防設備及衛生條件。

3. 團體總行程日數達5日以上者，其1/5（小數點以下無條件捨去取整數）以上應安排住宿於星級旅館。

（三）餐食

1. 早餐應於住宿處所內使用；午、晚餐應安排於有營業登記、符合食品衛生管理法及直轄市、縣（市）公共飲食場所衛生管理自治法規所定衛生條件的營業餐廳，其標準餐費不得再有退佣條件。

2. 全程午、晚餐平均餐標應達每人每日新臺幣400元以上，或全程總日數1/2以上，於觀光局評選的臺灣團餐特色餐廳使用午餐或晚餐。但安排餐食自理者，不計入平均餐標的計算。

（四）交通工具

1. 應使用合法業者提供的合法交通工具及合格的駕駛人；包租遊覽車者，應有定期檢驗合格、保養紀錄等參考標準，車齡（以出廠日期為準）須為12年以內，並安裝全球衛星定位系統(GPS)，且依公路主管機關規定。

2. 車輛不得超載，駕駛人勞動工時不得違反勞動基準法及汽車運輸業管理規則的規定。

3. 車輛副駕駛座前方的擋風玻璃內側，應設置團體標示，其標示內容應含內政部移民署所核發的大陸觀光團編號、接待旅行業公司名稱、大陸地區組團旅行業的省（市）及公司名稱、團體類別（優質行程團體、專案團體或一般行程團體）；如為一般行程團體者，得標示為觀光旅遊團體，如為專案團體，應標明專案名稱。

（五）購物點

1. 應維護旅客購物的權益及自主性，所安排購物點應為中華民國旅行業品質保障協會或直轄市、縣（市）政府自行或輔導成立的自律組織核發認證標章的購物商店，總數不得超過總行程夜數。但未販售茶葉、靈芝等高單價產品的農特產類購物商店及免稅商店不在此限。

2. 每一購物商店停留時間以70分鐘為限，不得強迫旅客進入或留置購物商店、向旅客強銷高價差商品或贗品，或在遊覽車等場所兜售商品、商品的售價與品質應相當。

（六）參觀點

以安排須門票的參觀點或遊樂場所為原則。

（七）導遊出差費

為必要費用，不得以購物佣金或旅客小費為支付代替。

（八）隨團人數

旅行團隨團人數不得超過團員人數 1/3，且全團人數（含團員及隨團旅遊者）不得超過 40 人，以避免旅行業配合大陸組團社，以化整爲零方式，大量將個人旅遊旅客併入觀光團，致個人旅遊隨團旅客人數大於團體旅客，或比例上極爲懸殊，實質上藉此操作「個人旅遊團客化」，破壞陸客來臺旅遊市場的商業秩序。

（九）保險規定

旅行業在辦理接待大陸地區人民來臺觀光團體業務時，應確保陸客已投保包含旅遊傷害、突發疾病醫療及善後處理費用等相關保險，其中每人因意外事故死亡，最低保險金額須爲 200 萬元，因意外事故所致體傷，以及突發疾病所致的醫療費用，其最低保險金額須爲 50 萬元，投保期間應包含核准來臺停留期間。

第三篇
進階篇
旅行業經營挑戰與大未來

相信，沒有人不喜歡旅遊，事實上，旅遊產業也是全球產值最大的產業。旅遊業的經營模式更是千變萬化，在導入網路科技之後，旅遊產業的發展更是一日千里。網際網路的發展，使得旅遊業的競爭已打破區域和行業限制，大型旅行社所面對的競爭者，可能來自其他國家的旅行社，也可能來自上游的航空公司或下游的中小型旅行社。

此外，隨著經營規模的擴大，旅行社所面對的風險也較過去更高，從金融風暴、戰爭、颱風、SARS 及新冠肺炎病毒等，不論全球或地區性風暴，都足以影響旅行社的生存。過去，國內旅行社大多欠缺財務和風險管理的知識，導致許多大型旅行社因延遲付款的存帳過多而不自知，一旦碰上變故，導致生意量大減，立即就面臨倒閉危機。

因應旅遊產業的改變，旅行社經營者所負擔的責任較過去更多更重，必須學習更多財務、行銷和風險管理知識，才足以面對旅遊業全球化浪潮。本篇將針對旅行社的高階經理人針對財務、策略和風險管理進行分析討論，希望能提升國內旅行社管理品質。

第11章
旅行社行銷與競爭策略

學習目標

1. 學習旅行業的SWOT分析
2. 了解管理大師麥可‧波特「五力分析」重點
3. 理解旅行社的品牌知名度對產業競爭的作用影響力
4. 敘述旅遊產品新銷售通路的競爭關係
5. 學習如何尋找公司的核心競爭力，打造策略行動方案

所謂策略就是「把對的事情做對（做好）」(Do the right things right)，為了把事情做對，企業必須先找到自己的定位，擬定行動方針和工作細節後，才能處理「競爭」這個議題，最後達到「贏」的最終目標。

思考策略之前，首先要先了解自己，本章將採取 SWOT 分析法，透過分析優勢 (Strength)、弱點 (Weakness)、機會 (Opportunity)、威脅 (Threat) 等四個面向，讓旅行社思考如何在既有市場尋找可切入的利基點，但因市場競爭激烈，就算企業找到新利基點，短時間內必定會有其他廠商跟進，為了立於不敗之地，企業必須有更深一層的策略思考。

美國經濟學家麥可‧波特 (Michael E. Porter) 於 80 年代所提出的「競爭策略理論」，正好可以提供企業如何保持競爭優勢的思考方向，競爭策略理論將競爭分割為五個區塊，分別為「現有競爭者之間的對立競爭」、「新進入者的威脅」、「供應商的權利」、「買方的議價能力」和「替代品或替代服務的壓力」等五項競爭作用力，透過五項競爭力的交互作用分析，協助旅行社維持企業的核心競爭力。

11-1　旅行業的競爭策略

2000 年下半年後，受到美國網路泡沫化影響，旅遊業曾一度蕭條，所幸多數旅行社仍能堅持下來，並找出新的獲利模式。網際網路科技日新月異，將旅遊與個人日常生活結合，促使傳統旅行社也開始學習經營虛擬網站，此時雖有大型網路旅行社出現，但因網路旅行社多靠削價競爭取得客戶，因利潤不高且上游供應商擔心長期合作會受制於網路旅行社，不願意大量供貨，使得網路旅行社不容易取得優質供應商的特別優惠。

為了避免受制網路旅行社，上游供應商也開始發展自有網路銷售平臺，與純網路旅行社競爭，經過多年競爭，存活下來的新型態網路旅行社也不多，除了易遊、易飛和燦星網外，許多網路旅行社都已退出競爭，相反的，老字號的傳統旅行社靠著實體結合虛擬網路平臺並用的策略，反而找出新的獲利模式，得以在旅遊市場上存活。事實上，現在所有旅行社已和網路密不可分。

西元 2019 年底爆發的新型冠狀肺炎病毒 (COVIN-19) 對人類社會經濟造成的衝擊，遠比網路泡沫化衍生出的金融危機更加嚴重。根據聯合國推估，新冠肺炎疫情恐怕將延續至 2023 年，預估對全球旅遊產業造成 4 兆美元以上的經濟損失。

觀光餐旅相關產業一夕之間全面停擺，旅遊業面臨「斷崖式」崩落，因為沒有生意可做，許多老字號跨國旅遊集團破產倒閉，新興的網路旅行社也無法生存，只有少數財務狀況良好的旅行社，靠政府的補助艱苦的存活。除了經濟損失外，長達二年多的疫情，也改變了人類的觀念和生活消費習慣，舉例來說：多數人習慣使用網路購物、重視個人衛生及保持人與人之間的距離。新冠疫情有一天會結束，屆時少數存活的旅遊業者必定全力搶占市場，也會有更多中小型旅行社進入戰局，旅遊業又將呈現百家爭鳴的熱鬧景象，該如何訂定新策略，迎接全新的消費市場，將成為旅遊業重要課題。

臺灣旅行社密度堪稱全球第一，大公司有大公司的規模優勢，小公司也有小巧的優點。旅行社是全世界最大的產業，只要找到切入點，都能有短暫的生存空間，但企業主如果想要更上層樓，就必須具有憂患意識，隨時因應時勢修正行銷和競爭策略，否則，很快就會被市場淘汰。

　　在多元且變化快速的時代，各行各業的管理階層都面臨相同的問題，就是如何在最短的時間內提出有效的競爭策略。多數企業面對競爭時，往往因時間和財務壓力而迷失方向，導致所擬定的策略缺乏架構且模稜兩可，無法凝聚共識，將點子化為實際行動，反而造成經營危機。國內旅行社因規模大小差距甚大，資本額從新臺幣百萬到上億元皆有，再加上因市場價格機制混亂，旅行業普遍存在利潤結構偏低的問題，生意量大的旅行社雖然帳上現金多，但並不代表旅行社賺錢。

　　經過競爭策略理論的五力分析，我們可以發現從供應端到客戶端都對旅行社極不友善，目前，旅行社所面臨的問題很多，包括：

1. 旅行社之間的不合理削價競爭。
2. 因潛在競爭者或新進入者，以小型旅行社居多，市場無法產生替代效果，優質旅行社無法取代劣質旅行社，反而出現劣幣驅逐良幣的反淘汰現象。例如低價團因回扣多而興起，優質團反而乏人問津，使得講究品質的中小型旅行社難以生存。
3. 航空公司追求業績成長，年年增加機位供給量，並提高旅行社業績目標，迫使旅行社為了達到目標只能降價促銷。另外，低價航空（L.C.C, Low cost carrier）興起，促使自由行市場快速成長，刮分旅行社業務。
4. 消費者消費意識抬頭，常常自行尋找旅行社胡亂比價，以劣質產品價格希望得到5星級服務，已造成旅行社之間無秩序的殺價競爭。
5. 網路科技進步，上游供應商也直接參與競爭，便利商店、航空公司及飯店建構自有網站，販售自家商品（機票、車票和住宿）。

一、網路時代改變旅遊商品設計模式

　　談到旅行社的競爭，就不能忽略網路旅行社（O.T.A）對旅遊產業的衝擊，進入網路時代後，旅遊產業出現極大變化，過去，許多旅行社老闆誤以為引進電子商務可節省人力，但事實上，網路科技並未改變旅行社勞力密集的本質，反而加重人力負擔。但網際網路確實改變了旅遊產業，只是影響的層面主要在旅遊商品的設計、定價和行銷方式。

網路時代使得旅遊商品的價格完全透明，引發旅行社的削價競爭（圖 11-1），導致市場價格混亂，網路旅行社為了拚價格，刻意推廣半自助行，旅客可自行上網訂購旅遊商品，表面上是由消費者自行透過電腦完成訂位，但事實上，因多數旅客還是會透過電話確認行程，反而須增加客服人員來解決問題，客服人員的需求有增無減，反而讓情況更加惡化，使得旅行社更加微利化。

圖11-1　網路時代旅遊商品的價格完全透明，從機票，國內外住宿，國外自由行都一覽無遺，也引發旅行社的削價競爭。

大多數消費者以為旅行社賺很多，再加上欠缺「服務有價」的觀念，喜歡胡亂砍價，導致旅行社無法賺取合理利潤。舉例來說，現在代訂機票的利潤只有百元，因利潤不高，許多旅行社賣機票只是服務性質，很多消費者喜歡先到國外網站比價，再打電話給本地旅行社要求比照同樣價格（圖 11-2），雖然目的地相

圖11-2　很多消費者喜歡先到網站比價，再電話給本地旅行社要求比照同樣價格，旅行業務愈來愈難作。

同，但機票價格會依時間分成不同等級，年票和月票價差可能接近萬元，碰到這種情況，國內旅行社也只能婉拒，畢竟，服務精細度不同、價格當然也不同，只是徒增旅行社作業人員的困擾。

就長期來看，面對微利化和服務無價的氛圍，旅行社一定要擺脫居間代理的定位，另外尋求更有利潤的專業旅行團業務，如何控管成本，也成為商品設計的重要指標。基本上，旅遊商品設計有三個基本思考要件：消費者喜好、消費者價格接受

度及消費者對企業品牌是否認同（圖 11-3）。

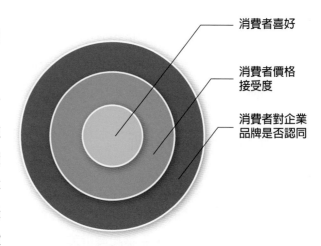

　　至於行銷策略部分，則可依「競爭者」及「顧客認知」來發想。但不論商品設計或行銷策略，旅行社從業人員都要把成本放在第一位，因爲公司賺錢才是最重要的目標，不只要贏得戰役（毛利），更要贏得戰爭（淨利）。因應網路時代的來臨，旅行社在設計商品時的思考方式，也與過去大不相同。事實上，爲了節省人力成本，旅行社也開始將商品分成二大類，第一類是針對喜好低價的網路族群，第二類則是主攻收入較高的高檔旅遊族群，兩種不同類型的商品雖然都會在自有網站上露出，但行銷策略完全不同（圖 11-4）。

圖11-3　旅遊商品設計三個思考要件

圖11-4　因應網路時代的來臨，旅行將商品針對族群不同作分類，喜好低價的網路族群或主攻收入較高的高檔旅遊族群，行銷策略完全不同。

　　商品設計是製定行銷和競爭策略的根本，因應網路旅行社挑戰，目前老字號的傳統旅行社因愛惜長期累積的企業聲譽，大多將主力退出低價市場，設計旅遊商品時主攻較高利潤的高單價商品。國內旅遊市場商品設計朝兩極化發展。過去被旅行社視爲重要收入的機票代購業務，因爲國外網站價格較便宜，消費者選擇向國外旅行社買機票，只有少部分消費者考量售後服務，選擇和國內旅行社交易，因此，旅行社多採取機票價格外加服務費的方式銷售，銷售機票已不再是旅行社主力業務。

　　至於在套裝行程部分，基於成本考量，再加上一般消費者在網路搜尋商品時，無法接受價格較貴的商品，因此市場上的普遍作法爲將原本主攻低價旅遊商品，包

裝成中價位主力商品，搭配折扣方案行銷；原屬於中價位商品則透過加值服務，包裝成價格較貴的高檔旅遊商品，成為旅行社的主力商品，至於旅遊深度玩家們，旅行社也推出量身訂作方案，由資深領隊和導遊替他們規劃行程和報價。

二、旅行業SWOT分析

企業或個人投資新行業之前，採用 SWOT 進行優劣分析（表 11-1），可先了解企業面對外來競爭時的優勢和劣勢，讓企業主知道未來可能面對的威脅和障礙，預先擬定企業的應對策略，先築起競爭障礙，讓追隨者難以模仿，延長企業的經營利基點。

SWOT分析（強弱危機分析）

市場營銷的基礎分析方法之一，可針對企業內部優勢與劣勢，以及外部環境的機會與威脅進行分析，提供企業擬定發展戰略前，對企業進行深入全面的分析及競爭優勢的定位參考。

表11-1 臺灣旅行業的SWOT分析

S優勢(Strengths)	W劣勢(Weakness)
1. 小旅行社可提供個人化服務，較有彈性。大型旅行社較具經濟規模，可提供多樣化服務，且資源較豐富。 2. 進入資金門檻低。 3. 以量制價，可向供應商爭取較優惠價格。 4. 政府對旅遊業重視。	1. 須投注龐大資金在資訊設備及網路建構成本。 2. 削價競爭造成劣幣驅逐良幣情況，提高產品附加價值，但利潤不高。 3. 人員流動率高。 4. 業務擴張須承擔龐大資金周轉壓力。
O機會(Opportunities)	**T威脅(Threats)**
1. 加入 WTO 之後，市場開放可與國外旅行社策略聯盟。 2. 開放大陸來臺觀光及南向政策。 3. 旅遊休閒風氣盛行，旅客可接受高價商品。 4. 整合旅遊資源吸引消費者。	1. 加入 WTO 後，跨國網路旅行社來臺競爭。 2. 因模仿風氣盛行，產品同質性太高。 3. 大陸旅行業一條龍搶占臺灣業務。 4. 危機處理：恐怖暴力或綁架事件、傳染病、經濟不景氣及年金改革等。

經由以上 SWOT 分析，可了解目前臺灣旅遊業所面臨的挑戰，為了更進一步了解旅行社所面臨的問題和機會，將以臺灣首家上市上櫃鳳凰旅行社為例，因應企業未來發展所進行的 SWOT 分析提供大家參考（表 11-2）。此家旅行社不論經營管理和獲利皆是同業的佼佼者，目前，他們主力為歐美及亞洲高單價旅遊市場，此外，鳳凰也代理多家知名航空票務。

表11-2　鳳凰旅行社的SWOT分析

S優勢(Strengths)	W劣勢(Weakness)
1. 為第一家上市上櫃旅行社，具品牌優勢。 2. 2012～2014 連續 3 年榮獲金質獎行程。 3. 擁有自營遊覽車巴士。 4. 自 2001 年起，連續 9 年榮獲 TTG Asia 旅遊大獎 (TTG Travel Awards)。 5. 擁有眾多企業合作夥伴。 6. 財務公開透明化。 7. 提供全球國際訂房服務。 8. 全面採電腦化作業。 9. 全球即時訂位系統。 10.專業領隊培訓。	1. 領隊導遊素質良莠不齊。 2. 基層職員流動率。 3. 商品同質性高。 4. 無形成本難以控制。 5. 程式系統維護成本高。
O機會(Opportunities)	T威脅(Threats)
1. 自 2011 年 1 月 11 日起，臺灣護照持有者已不須簽證，即可進入歐盟進行短期停留。 2. 大陸客來臺人數日漸增加。 3. 歐元貶值。 4. MICE 產業興起。 5. 智慧旅遊興起。 6. 線上銷售。 7. 經由導入搜尋引擎最佳化（Search Engine Optimization，簡稱 SEO）技術，提供消費者更完整資訊和服務，提升服務品質和品牌價值。 8. 定期舉行旅遊最新諮詢的課程、危機處理能力訓練。	1. 同業惡性競價。 2. 航空業者直售機票給旅客，使旅行社失去扮演仲介角色來賺取佣金。 3. 競爭者行銷技術團隊延伸至大陸市場。 4. 進入門檻較低且競爭密集高。 5. 旅遊諮詢業開放後，將改變旅遊生態，壓縮旅遊業者的生存空間。 6. 全球恐怖攻擊事件頻傳。 7. 傳染病（SARS、新冠肺炎）

三、旅行業競爭五大作用力

1980 年代，美國經濟學家麥可‧波特提出「競爭策略」理論，他提出因五大作用力相互作用牽引，不但決定產業的競爭型態，也決定產業競爭特性及未來發展方向。根據競爭策略理論，商業競爭不只來自同業，也來自「顧客」、「供應商」、「潛在新競爭者」及「其他替代性產品」（圖 11-5）。

圖11-5　旅行業產業競爭的五大作用力

根據波特的競爭策略理論，如果套用在旅行社的競爭上，五大作用力可分別解釋爲：旅行社之間的對立競爭、旅客喜好（買賣雙方議價）、供應商的權力（航空機票和飯店客房的價格）、新進入者威脅（航空公司轉投資旅行社）、替代品或替代服務壓力（網路旅行社或超商賣機票）。

【作用力1】新進入者的威脅

投資人願意開設新公司的前提是，發現獨特且能獲利的商業模式。雖然，新加入的競爭公司會引進新的能力，但因爲多數新進公司渴望獲取市場，初期多會刻意壓低成本，進而影響產業內其他同業的價格。如果新加入者是其他市場的領頭羊，擁有龐大資金及優質品牌形象，他們可擴大財務槓桿，運用資金，撼動產業舊有的競爭型態。爲了避免新加入者影響公司生存，目前市場上常見的作法有以下幾種：

1. 規模經濟(Economies of Scale)

 由於旅遊服務並不像工業產品可擴大生產壓低價格，但大型旅行社因資金和信用較佳，可向友好的上游供應商大量採購，在特定季節或節日以量制價，削價競爭爭取更多消費者購買。這種作法在大型旅行社十分常見，寒暑假旺季來臨前，旅行社可向航空公司、飯店及國外地接旅行社等供應商大量採購，大量採

購可得到更好的底價或額外退佣獎勵，這些費用都可以回饋客戶；此外，大型旅行社因員工人數較多，因應旺季爆增的生意量，可透過臨時編組動員公司人力，進而壓低人力成本，增加旺季商品價格競爭力和獲利。

當特定公司生意愈好，消費者愈願意付費購買同公司的產品，理論上稱之為「網路效應」。對大型旅行社來說，透過以量制價的行銷策略，只要能造成網路效應，不但能夠賺取利潤，因為來客數多，供應商自然也會另眼相看，為來年爭取更多機票或住房配額，進而壓縮其他競爭者的生存空間。

2. 產品差異化(Product Differentiation)

旅遊是很難具象化的商品，旅客先付錢後享受，所有旅遊商品都是靠旅行社將上游供應商的商品重新組裝，因此旅遊商品相似度高，再加上各家旅行社所用的航空公司都差不多，因此，單就商品本身很難從書面資料比較其差異，旅客只能親身經歷，從細微服務中比較。

所幸，隨著消費者旅遊經驗逐年增加，再加上可從網路分享其他旅客的經驗，消費者可依喜好選擇符合期待的商品。目前，市場上具領導地位的旅行社大多採取選擇優質產品，結合量販價格銷售，再透過規模經濟大量採購和行銷，拉大與同行之間的差異，築起更大的競爭障礙，以更佳品質或更低的賣價來搶奪市場。舉例來說，許多資金較多的旅行社喜歡包下知名飯店客房，或航空公司較佳時段的航班，擴大與其他旅行社的差異。

3. 良好品牌知名度(Brand Reputation)

藉由提升品牌形象或是建立消費者口碑，可累積好的品牌知名度（圖11-6），並加強潛在顧客的信心及來店消費意願，特別是高價位旅遊商品市場，品牌可信度更是能否成功的重要關鍵。西元2014年，國人出國觀光人口已突破1,000萬人次，2019年，出國旅遊人口達1,710萬人次，再創新

圖11-6　旅行社的品牌知名度代表著信譽，是爭取消費者信賴的競爭力之一。

高。出國旅遊市場已漸趨成熟，服務品質也大幅提升，雖然新加入的旅行社持續增加，所幸，優質旅行社可透過上市上櫃不斷擴大經營規模，加上持續累積的品牌形象和顧客忠誠度，新進入者如無特殊背景，很難克服老品牌的圍攻，爭取消費者的信任。

4. 資本與信用條件(Capital and Credit Requirement)

過去多數人普遍認為，旅行社是買空賣空的行業，經營旅行社靠的是創意，只要能規劃出旅客喜愛的行程，吸引消費者願意花錢購買行程就能夠生存，此外，因旅客是先付錢後消費，供應商費用又可延遲付款，經營旅行社不需要太多資金。

不過，隨著科技的進步，現在情況完全不同，經營海外旅遊，單單航空公司所要求的巨額保證金，就是一筆不小的負擔，另外，辦公室所需的自動化設備、通訊設備、網頁維護、行銷研發和人員培訓等都需要龐大的資金。

航空公司和旅館對主要合作旅行社(Key Agents)的信任，也是新進入者必須面對的資本和信用障礙，老字號大型旅行社只要維持好業績，新進入者就算擁有大量資金，也不保證能進入經銷商（旅行社）位階，取得較有利的價格。

5. 轉換成本(Switching Cost)

轉換成本也是旅行社須考慮的因素，對新舊旅行社都是沈重的負擔，新進旅行社會透過削價競爭或優惠活動爭取新客戶，所支出的費用可視為促使旅客改變習慣的轉換成本，對旅客來講，只要改變習慣從A旅行社轉換到B旅行社，不必多付錢還可得到優惠，但對老旅行社而言，失去一位客戶就代表損失一筆長期利潤，因旅客大多跟著業務或領隊走，老牌旅行社不擔心網路旅行社削價競爭，但須預防業務或領隊跳槽，如何增加旅客和員工的黏著度和向心力，成為老字號旅行社經營管理的大難題，也是新進旅行社的競爭障礙。

除了一般旅客和員工外，旅行社也必須做好上游供應商管理，特別是主力的航空公司、遊輪及飯店，供應商配合的旅行社雖多，但因供應數量的限制，優質的上游供應商主導性甚高，只要旅行社業績不好，就會轉換其他旅行社配合，對新進旅行社來說，除非擁有大筆資金，否則很難取得上游供應商信任。

6. 配銷通路(Access to Distribution Channels)

配銷通路是指介於買方與賣方之間，專職產品配送與銷售工作的個人與機構，彼此之間形成的長期合作體系。旅行業宣傳和銷售並沒有固定系統，大多靠業務員跑客戶或其他友好結盟旅行社轉介湊團，再配合媒體廣告和產品型錄爭取旅客。

除少數企業獎勵旅遊或學校旅遊外，旅遊業來客大多以個人為單位，須進行一對一的行銷。大型薑售旅行社與小型零售旅行社和跑單幫的個人戶之間，並沒有固定長期的合作關係，因銷售通路混亂無法訂定業績目標，因此需要長時間磨合培養默契。

新進入者多為旅行社業務或領隊導遊出身，初期大多靠友情維持傳統銷售通路，但效率會隨時間遞減，且成本會隨著佣金成本增加而愈來愈高，但如果新進者想擴大客源，只能靠削價競爭或重金行銷，短期雖可帶進大筆生意，但因成本高，且來客忠誠度低，新進旅行社不見得有利。

旅遊業市場規模大，近幾年，便利商店、網路零售業和電子商務公司都希望成為旅遊產品的新銷售通路，現在消費者已能在便利商店買高鐵車票，航空公司也有自營網站。面對競爭，為了增加獲利，臺灣旅行社也開始向外延伸服務，透過跨業合作開拓行銷通路，例如燦星旅遊運用自己的3C通路優勢與特色商品進行合作銷售；也有旅行社轉攻海外婚禮市場，與國外教堂、婚紗業者、飯店水平策略聯盟，跨業合作形成一種水平式的行銷合作體系；如鳳凰旅遊則整合班機、遊輪、飯店、餐廳等，設計出多種套裝旅遊行程，方便消費者依需求選購（圖11-7）。

圖11-7 中間商善用產品的整合、分類，帶來選購的方便，促進產品流通，例如旅行社整合班機、飯店、餐廳等，設計出多種的泰國旅遊行程，方便消費者依需求選購。

7. 規模以外的既有業者成本優勢(Cost Advantages Independent of Scale)

老牌旅行社因信用佳且旅客量大，可保有新進入者短期內無法取得的成本優勢，這些優勢包括，因上游供應商的信任所取得的特殊地位（機位、飯店客房優先供應和較低報價）。另外，老字號旅行社的得獎紀錄和ISO認證也是新進旅行社無法超越的難題。最重要的是人力資源，老字號旅行社因資深人員多，操作行程較熟練，效率也比新進旅行社高。

8. 政府政策限制(Limits of Government Policy)和同業抵制

政府政策限制可視為基本障礙，因旅行業是特許行業，向經濟部申請公司執照之前，須先向交通部觀光局申請旅行業執照。過去，因旅行社曾被不法人士當作吸金工具，政府一度凍結新旅行社執照申請，現在雖已開放，但仍有條件限制，如經理人執照和最低經理人的人數限制、領隊執照、導遊執照、最低資本額及保證金等。另外民法債篇旅遊專章，以及依消保法所訂定的國內外旅遊定型化契約的應記載及不得記載事項，都可視為基本障礙。

旅行社競爭門檻逐年提高，但新進旅行社可透過與大型旅行社結盟或聯營，仍有生存空間，不過，臺灣市場競爭太過激烈，使得同業聯營組織經常變動皆無法長久，除了少數由大型旅行社支持，擁有新科技或資金的旅行社能夠存活外，新進旅行社很難長期經營。過去曾有媒體、零售通路業及航空公司挾自有資源跨入旅遊業，但皆被旅遊業抵制，反而其他新進的中小型旅行社碰到的抵制並不明顯。

【作用力2】現有旅行社之間的對立競爭

旅行社因進入門檻低，再加上政府並未管制，導致國內旅行社數量眾多，彼此競爭激烈。目前，旅行社之間進行削價競爭已是常態；但為了提升利潤，旅行社也開始有新想法，競爭已逐漸回歸產品面，透過異業結盟引進新產品，修正舊產品，提供旅客加值服務和保證。旅行社因商品周期較快，競爭強度遠超過一般行業，同業之間競爭具有下列幾項特色。

1. 競爭者多且彼此勢均力敵

相較其他產業的龍頭品牌市占率可達3成以上，但旅遊業的龍頭品牌市占率卻

不高，換言之，旅行社很難出現真正的龍頭企業。過去幾年，政府鼓勵旅行社整併擴大規模，以因應國際O.T.A競爭，只是成效並不顯著。

2019年臺灣出國旅遊人口已成長至1,710萬人次，但很可惜，沒有一家旅行社直客（自己找到的客人）占比能超過5%，絕大部分業績都來自其他同業批售或代銷。截至2019年12月，全國登記有案的旅行社約3,145多家，加上分公司，約有3,982家，登記合法（在案）從業人

> **○ 聯營組織(Consortia)**
>
> 　聯營組織俗稱 PAK，早年由數家旅行業者成立的共同作業中心，同業輪流作業或由其中一家主辦而形成的鬆散合作組織。有時某些遊程因較冷門、較貴，或是需要較多人才可成團，旅行代理業就會尋求業務範圍相似的同業，經過協調和安排後，合組成 PAK 大家一起組團，推出共同品牌的產品，由參與成員分別招攬客源，領隊由客人較多的業者或中心派出，利潤照貢獻比例分享，通常在一年中其次數不會很多，消費者事先都知道旅行社的安排。

員近4萬人，連同特約領隊、導遊，起碼有6、7萬人，且還有許多旅行業者，因經營不易改成靠行型態經營（依附在其他旅行社接單），大型旅行社內常有好幾位只租一間辦公室或一張桌子的個體老闆，彼此之間各自獨立經營，甚至出現大家都掛同家旅行社品牌，但卻彼此削價搶生意，數十年來旅行業就在彼此削價競爭之中度過，也導致交通部觀光局所統計的平均獲利水準（盈虧占總收入比率）總是出現負數。

2. 僧多粥少，旅行社朝兩極化發展

自從政府開放國人出國旅遊後，旅行業經過數十年的高速成長，近年來，隨著出國旅遊人口成長，但因新加入者眾多，使得旅遊產業僧多粥少的情況日益明顯，旅遊業需要密集的高階勞力，但因人員流動速度快，培養2～3年的中高階員工常選擇自行創業，熟悉旅行社運作的高階人力不足，已成旅行社共同的問題。

過去，出國旅遊市場剛開放時，因單一旅行社無法跟上市場發展速度，且欠缺規模經濟的概念，旅遊業並未出現具有龍頭地位品牌，但隨著大環境改變，再加上航空公司和上游供應商也透過電子商務搶奪市場，迫使旅行社走向微利

化，只能靠規模經濟放大利潤，但規模經濟需要大量資金，使旅行社朝兩極化發展，經營客製化行程的小型旅行社，以及結合網路行銷的大型傳統旅行社已逐漸搶占所有市場，中型旅行社已逐漸失去生存空間。

3. 固定成本逐年成長

旅遊是強調服務細節的一個產業，高檔的服務業從業人員，由於須具備外語能力，因此，需要大專以上經專業訓練的人力，不像一般速食店或便利商店的店員，只需要2～3周的短期簡單訓練即可上陣。如果從業人員本身的能力、適應力不足，常會因碰到顧客抱怨嫌棄，或惡意殺價就辭職走人，因此旅遊業幾乎天天都在培訓新員工，而且情況愈來愈惡化，大幅提高人事成本。

其次，因經濟發展、勞工權益福利日增，旅遊業也碰到生意量未增，但人事費用卻年年調升的不合理現象，為了節省開銷、增加利潤，平時只能縮減人力，碰到旺季時再拜託員工加班，才能勉強運作，賺取應有的利潤以應付淡季必要支出。除了人事成本爆增外，航空公司要求的銀行保證金也愈來愈多，使得旅行社資金門檻逐年提升，這點也造成旅行社很大的壓力。最後，隨著科技進步，電子商務維護和設備支出也逐年調高，這些都使旅行社的固定成本節節攀升。

4. 旅遊產品差異化不明顯，須擴大產能才能創造利潤

國內旅行社推出的套裝行程多是直接組裝國外地接社既有商品，使得國內旅遊商品和服務差異化不明顯，因產品大同小異，消費者在選擇購買旅遊商品時，多以商品價格為主要考量因素，引導市場走向惡性價格競爭，顧客忠誠度建立不易。

此外，航空公司每年都會調高主要經銷商的業績目標，要求旅行社大量切票或支持包機，再透過量身規劃的激勵金制度，回饋旅行社高額獎金，因此旅行社的業績若能年年成長，就能拿到獎金，但如果達不到目標，只能賠本將手上機票賣出，才能拿到獎金貼補虧損，以及隔年的機票配額。在航空公司的控管下，票務代理和上游躉售旅行社只能努力賣機票，想辦法擴大經營規模，在航空公司支持下，業績排名前幾名的旅行社可拉大與其他競爭者的差距，對旅行社來說，雖然是被逼接受高風險經營，但也可能是機會。

5. 進入門檻低，跨產業競爭者眾

　　旅行社進入門檻低，來自不同產業的跨界競爭者也多，因為母集團的產業別不同，使得旅行社的經營策略也大不相同，轉投資旅行社的企業集團很多，包括航空公司、飯店、媒體、遊覽車公司、黨營事業及文教基金會等。旅行社的經營者大都是業務或領隊出身，欠缺財務管理和經驗卻富有創業精神，導致競爭態勢更加激烈。海峽兩岸服務貿易協議(ECFA)簽訂後，來自大陸旅行社也可投入的競爭，市場發展有待觀察。

6. 盲目策略結盟，打亂市場秩序

　　旅遊業市場秩序混亂，與旅行社之間盛行策略結盟有關，為了在短時間內擴大經營規模增加利潤，使得在某個領域有斬獲的旅行社，大部分都會選擇擴充其經營範圍，而不是深耕專精領域；甚至願意犧牲既得利益，以求加

○ 海峽兩岸經濟合作架構協議(ECFA)

　　基於臺灣和中國大陸兩個經濟體共同合作發展經濟的考量，雙方簽訂協議，製訂規則以保障雙方權益，幫助兩岸之間進行經濟合作活動，簡稱為「兩岸經濟協議」，英文名稱就是 ECFA，其中的 E 為 Economic（經濟）、C 為 Cooperation（合作）、F 為 Framework（架構）、A 為 Agreement（協議）。依 2013 年 6 月 21 日所簽署的兩岸服務貿易協議，關於旅行社及旅遊服務業部分為：

1. 陸方的開放承諾，為臺灣旅行社在大陸設立商業據點時，享有與陸方旅行社相同待遇，包括經營場所、營業設施和最低註冊資本等比照大陸企業，並取消年旅遊經營總額的限制。

2. 我方允許大陸旅行社在臺灣以獨資、合資及設立分公司等形式設立商業據點，提供旅行社及旅遊服務。大陸旅行社在臺灣設立的商業據點總計以 3 家為限。經營範圍限居住於臺灣的自然人在臺灣的旅遊活動，即我方僅開放大陸旅行社在臺經營乙種旅行業業務，即國人在臺旅遊活動（國內旅遊業務），並未包括代售國際機票、招攬國人出國或赴大陸旅遊、接待外國及大陸旅客來臺旅遊業務。

入更大的聯盟組織，舉例來說，票務做得好的業者會想做團體或訂房，專精短程線團體的旅行社就想跨足長程線生意，但旅遊業淡季、旺季生意量差距大，市場供需又經常失調，為確保旺季機位和客房的供應，淡季時須策略性地砸重金做業績，旺季也必須付出大筆訂金買機位和飯店住房，都潛藏極大的財務風險。

7. 從業人員退出障礙(Exit Barriers)高

　　旅行業資深從業人員因習慣使然，平時遊歷各國嚐遍美食，不容易轉行至其他產業，就算經營失敗只能轉行，但大多都會再回歸旅遊業，雖然「幹一行、怨一行」，但因經濟、策略或情感因素等退出障礙，使得從業人員無法忘卻過往的日子，為了留在旅遊業，很多人願意賺取極低利潤，就算旅行社因經營不善而關閉，馬上又會重啟爐灶再開一家新旅行社。

【作用力3】替代商品和服務的競爭壓力

　　旅遊商品的可替代性高，很容易被取代，不像食物、空氣和水是人類生活必需品，景氣不好或發生天災人禍，都可能造成旅遊產業的衝擊，畢竟旅遊需求是可以暫緩甚或取消。所幸，在已開發國家中，旅遊產品已像必需品，且幾乎人人買得起，但碰上經濟不景氣時，省錢變成一種消費氣氛時，還是會受到影響，消費者會選擇便宜的國內旅遊，取代費用較高的出國旅遊。

　　這些年來，網路購物盛行，各行各業都面臨通路改變的危機，消費者可直接上網購買各種機票和旅遊產品，不一定要透過旅行社。另外，航空公司推出的「機票加酒店」套裝行程，直接取代了低價的短天數行程，小型旅行社早已無招架之力，只能成為航空公司的下游經銷商。

　　另外，低成本航空公司，俗稱廉價航空公司，大量出現，以便宜機票吸引對價格敏感的休閒旅客，引導旅客自行規劃行程，不必透過旅行社購買，導致單一國家的短天數行程，自由行的比重達七成以上，旅行社已無獲利空間。

【作用力4】買方的議價能力

　　隨著網路盛行和競爭者之間削價競爭惡習，過去被旅行社視為重要收入的跨國機票及住房代訂服務，因每家旅行社都可以銷售，同業競爭太過激烈，公司祕書或一般消費者只要打幾通電話或上網查詢很容易知道行情要求折扣，旅行社一點招架能力都沒有。

　　公司行號的獎勵旅遊常透過公開招標比價、要求較高品質或更多服務，降低旅行業的獲利；現在的買方選擇性高且愛議價，雖然不見得能找到最好的服務，但對旅遊業的價格和利潤的殺傷力很大。電子商務的交易模式，使得旅遊商品愈來愈透明化，比價極為方便，考慮到網站瀏覽率，旅行社都不敢標太高價，但值得注意的是，中高價位的套裝商品在網路上成交比率並不多，消費者通常在網路上找高價旅遊商品，但真正下單時，還是習慣面對面的殺價。

【作用力 5】供應商權力擴大

1. 交通事業：航空公司因家數少而資本密集，國際航空因擁有政府資本且具獨占性，甚至可以決定旅行社存亡，因為航空業只有少數廠商把持，但買方（旅行社）卻相當分散，使得航空公司對旅行社擁有指揮權。除了航空公司外，火車、遊輪或高鐵等資本集中的交通工具供應商對下游旅行社的產品、價格、品質和銷售方式，都具有絕對的控制能力（圖11-8），碰到旅遊旺季時，關係不夠深厚的買方，就算有錢也拿不到訂位。

圖11-8　航空公司、火車、遊輪或高鐵等交通工具供應商，對下游旅行社的產品、價格、品質和銷售方式，都具有絕對的控制能力。

2. 供應商自建銷售團隊：隨著電子商務日益成熟，航空公司、旅館及觀光旅遊設施業者紛紛開始建立自有業務團隊和銷售通路，且有能力整合上下游(Forward Integration)加強對分銷商和零售商控制，進而取代旅行社業務。

3. 跨國O.T.A大量出現：近年來，跨國訂房網站紛紛來臺發展，包括Expedia、booking.com、Agoda、Airbnb、Trivago等。這些跨國O.T.A擁有龐大的會員，再加上不必在臺灣繳稅，靠著略低於市場行情的銷售策略，成為自由行旅客訂房首選，已成為旅館和觀光飯店的主要銷售管道。

綜合旅遊業者五大作用可知，由於旅行業進入障礙低、退出障礙高，使得旅行社數量有增無減，再加上旅遊產品具有相似度高、可替代性高的缺點，面對強勢買方（消費者）、強勢供應商的談判空間又少，因此大大提高旅行社的經營難度，面對如此惡劣的經營環境，雖然網路科技帶來新的機會，但卻引進更多競爭者，因此，旅行社經營者在思考策略時，恐怕必須逐項的檢視上述的各種機會和威脅，盡可能提高競爭障礙，降低營運成本，透過商品和服務的差異化、才有可能在市場上存活。

綜合以上所述，旅行社的競爭策略 (Competitive Strategy) 就是要在五大作用力之中，找出自己的定位，創造出屬於自己的優勢，建立別人無法取代的地位。但不管競爭策略如何訂定，旅行業必須和其他行業一樣，透過持續不斷的創新，提高企業生產力，降低營運成本，才能取得持續性的競爭優勢，進而創造合理利潤，讓企業可以永續生存。

11-2　找出核心競爭力，打造行動策略

面對多元且變化快速的時代，不只是旅行業，所有企業管理階層都面臨相同的挑戰：「如何在最短時間拿出有效的競爭策略」。但可惜的是，許多管理者都因缺乏訓練，特別是旅行社經營者所提出的策略，絕大多數都模糊且缺乏完整架構，甚至無法讓員工了解，常使得旅行社經營陷入困境。

策略的功能就是分析，並找出這些讓員工「不解」的答案，將點子化為實際行動。如何在眾多競爭者中找到公司的核心競爭力，打造策略行動，在策略形成的過程中，首先經營者可從上節所提到五大作用力切入，透過五力分析了解自身產業的環境，進而分析產業的平均獲利能力，以及獲利能力的長期變動情況，並從五大作用力影響的每一個重要層面，衡量公司的強項和弱點，相對於買方、供應商、新進公司、對手和替代性產品，公司處在什麼地位？找出核心競爭力，才能為公司規劃出適當的行動策略（圖11-9）。以下將針對如何找出企業核心競爭力提出作法。

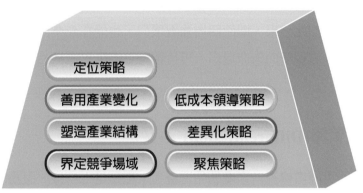

圖11-9　找出公司的核心競爭力，打造行動策略。

一、低成本領導策略(Over all Cost Leadership)

此策略須具備的條件，第一是要有足夠的經濟規模，次者是有效率的供應鏈 (Supply Chain) 以降低產品的總成本，另外，還包括是否具專屬獨特的知識與技巧，獨有的外部合作關係與策略聯盟，加上長期累積的經驗，也就是企業學習曲線（圖11-10）。

圖11-10　學習曲線

在管理方面，公司必須採取嚴格的成本控制，透過組織結構及標準作業流程 SOP、ISO 品質管制、內稽內控等制度節省人力、防杜錯誤，訓練員工取得較好的學習效果與效率，以掌握管理利潤；而在產品的製造方面，則須積極擴大量產降低成本，想辦法取得配合廠商最好的合作服務，在合理的品質與包裝

> **○ 學習曲線(Learning Curve)**
>
> 生產單位分析時間，與連續生產單位之間的關係曲線，可以解釋人們重複執行某項任務時，因反覆的操作與經驗的累積，通常工作績效亦會獲得改善；換言之，當重複的次數增加，每次所須的單位時間／單位成本則會減少，稱為學習曲線效應。

下取得最低成本。如此一來，即使四周強敵環伺，也能在產業內獲得水準以上的報酬，避免因對手削價競爭而失血退出，可持續穩定的推出價格品質合乎消費者需求的商品而獲利。

二、差異化策略(Differentiation)

差異化策略可經由檢視自家產品品質優劣、種類是否多樣、服務的多元及訊息遞送的時機點等，找出可以突顯公司企業文化和優良內在價值的方式，再進一步運用品牌形象、產品內涵及公司信譽等對外行銷宣傳，吸引更多消費者認同，以提升產品的價值，如果差異化策略成功，公司就可賺得高於產業平均的利潤。雖然運用差異化策略需要增加成本，與低成本策略相互違背，但卻是可以抵擋五大作用力的最佳盾牌。

差異化策略經常是後發品牌必用的策略，藉此與產業內領導品牌或早期進入市場的廠商競爭，為了吸引消費者目光，後發品牌必須採取不同的市場區隔，推出較優質、較高（低）價，以及較多種類的商品，企圖尋找全新的顧客服務市場。網路時代來臨，透過網路和電子商務的優勢，雖大幅提升後發品牌的能見度和競爭力，但也夾帶著極大的風險，虛擬的網路生意，競手的門檻更高，如何延續優勢是一大考驗。

三、聚焦策略(Focus)

所謂聚焦策略可視爲鎖定戰場，聚焦策略主要類型有二，分別爲成本聚焦 (Cost Focus) 與差異化聚焦策略 (Differentiation Focus)。聚焦在特定目標與競爭範圍較廣的對手，將有更高的效能或效率，專精專業可達成縮小範圍的策略目標，例如街邊的便利店、精品店與百貨公司採取不同的經營策略。

在網際網路盛行的年代，企業若能擁有專有的核心技術能力或獨特價值鏈，很難被其他競爭者所模仿，使企業得以維持競爭優勢。以旅行社爲例，專做別人不願意或無法參與競爭的便宜團，或市場很小別人不屑做的冷門生意，同樣的，操作困難度比較高的日本團或歐洲團，都是聚焦策略的運用模式（圖11-11）。

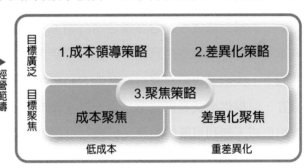

▲ 競爭優勢來源

圖11-11　聚焦策略四維分析圖

四、定位策略(Position)

定位策略可以降低競爭作用力的影響，避免企業在激烈的競爭中失去方向。爲了降低競爭成本，大多數企業都會選擇在產業裡競爭作用力最弱的環節找到自身的定位。舉例來說，經營者可以選擇以產品價格取勝，或以服務品質取勝。經營旅行社究竟是要「產品貨色齊全」讓旅客可以一站式購買，或是只鎖定特定商品吸引特殊族群，這是需要思考的課題之一。

旅行社不能什麼都做，到時什麼都做不好，特別是在目標市場的定位，旅行社要清楚知道自己善長搶攻直客市場，還是以躉售（批發）市場爲主，旅行業如果想要靠創造聲勢搶占市場，就要鎖定躉售市場，可以借力使力號召其他旅行社一起推廣，但相對來說，其專業難度高且風險大；相反的，小本經營直客市場則較容易，但要做大很難，風險同樣也不低。

　　旅行社依定位不同而有各種專擅領域，有的商務機票做得好，有的短程團體比較行，有的是電子商務功力高，有的是售後服務做得特別周到，當旅行社規模不大時，多會以自己專精的項目開始發展，但可惜的是，到一定規模後都想產品多樣化，反而容易失焦，故在集中策略之餘，還要確立自己的定位才容易成功。

五、善用產業變化

　　旅行社經營者須隨時關心各項競爭作用力消長及其運作方向，就能從行業的變化中看到機會，提出較有前景的策略定位。以旅行業電子商務演變為例，許多人看到網際網路的機會，透過虛擬通路行銷低價旅遊商品吸客，再搭配網路電話來節省成本，確實造成網路生意興起，卻也帶來更大的競爭和產業浩劫。在網際網路推波助瀾下，大型躉售票務旅行社有能力以更低的價格來殺市場，航空公司可直接下手搶客，並提供消費者網路選位及登機手續的服務，使得機票市場亂成一團，導致機票銷售成了無利可圖的生意，但旅行社礙於航空公司壓力卻又不能不做。

　　產業結構在改變時，也許會出現前景看好的新競爭地位，產業結構變化，開創了新的需求及新的服務方法，市場自然會出現新的競爭者，迫使傳統旅行社跟進，如果追不上就會被其他行業搶走機會。

六、塑造產業結構

　　企業如能善用產業結構變化，並提早認清大勢所趨，就能在產業鍊中找到因應的策略，但如果企業具有龐大資源，也可以主動重塑產業結構，引導市場競爭朝向自己最擅長的方向發展，使其有機會成為最大受惠者。例如具有市場領導地位的通路商可以量制價，減少總利潤流向供應商，或是規劃出獨一無二的產品，降低買方優勢和替代性產品的比重。經濟規模較大的通路商為遏阻新進入者發動市場價格戰，他們所犧牲的利潤也遠低於一般廠商。

　　另外，具市場領導地位廠商也可擴大利潤池 (Profit Pool)，例如透過聯合行銷，擴大產業整體需求，或訂定較高服務品質標準，帶動價格上升，將產業的餅做大，而讓旅行社、供應商和買方可同時受惠。

七、界定競爭場域

　　企業若選擇在一個或多個相關行業裡競爭，更應該運用五大競爭作用力來界定行業的範圍，若能以競爭眞正發生戰場爲核心，正確設定行業界限，就能釐清獲利能力來自何處，以及策略規劃的責任歸屬，企業必須爲不同行業設計不同的競爭策略，如果競爭對手的行業界定錯誤，企業就可以趁機搶占較佳的策略定位。舉例來說，許多旅行社兼營遊學團或留學代辦業務，此時，旅行社必須正確設定自己的核心業務，並思考該提供何種服務，才能在跨行業競爭中勝出。

　　策略要成功執行，必須了解策略和營運之間的關係，長期戰略和短期戰術也要分清楚，否則每個星期或每個月的主管會議，常會因應市場的劇烈競爭與各個部門的本位想法，無法靈活調整戰術而直接面對市場。面對企業內部對資源分配產生爭執時，董事長或總經理常因經營業績的目標壓力，變得不敢有自己的強烈主張，開始迷失方向反被拖著走。

　　因高階主管大部分都是由基層晉升上來，他們雖了解市場，但卻因本位主義的影響，使其生意做法各行其道，不論管理會議或策略會議，常會出現營運議題排擠策略議題，檢討重點常易偏離方向，呈現「格雷欣法則」(Gresham's Law) 現象（劣幣驅逐良幣），即使是出

Tips

格雷欣法則(Gresham's Law)
英國經濟學家格雷欣發現，兩種實際價值不同，但名義相同，貨幣同時流通，實際價值較高的貨幣，會被使用者收藏而退出市場。

名的股票上市、櫃公司也不例外。這個法則說明，企業花了太多時間討論如何解決營運不良問題，以致沒時間討論如何執行策略。

　　策略要能指引公司長期的發展目標，以競爭來創造價值，經營者或執行長才是首席策略師，這個任務絕對不能外包，不是由幾個主管和策略顧問來領導，它並不是一份不能改變的計畫，而是一種有機 (Organic) 的流程，具有可調整、全觀和開放的特質，其執行時間和架構並非在一段時間內密集完成策略制定，而是每天、持續、機動、無終止地進行，才可培養企業競爭優勢，持續發展企業。

中小企業的旅行社，彷彿像一艘扁舟，在波濤洶湧的旅行業汪洋大海中航行，因此常會迷失方向，營運戰術的調整只是讓它不沉，想要成功的達到目標，策略要像羅盤和衛星定位，一定要穩穩抓住方向，這是經營者最重要的任務，在管理週期的每個階段，適當運用管理工具，把目光放遠，才不會困在短期營運的銷售數字，一旦企業掉進這個陷阱，常會馬上舉步維艱，光是為了周轉，或為了每一季的營運數字就忙得焦頭爛額，根本沒辦法檢討如何修正策略，這是企業普遍存在的問題，經營者要能平衡策略與營運之間的衝突，看到真正能讓企業永續經營的策略目標並徹底執行。

11-3　競爭策略的終極目標

旅遊市場千變萬化，了解目前市場概況及一線品牌的競爭策略後，並不保證就一定能夠成為市場上的長勝軍，身為領導者還是需要時時思考，如何才能更符合消費者期待，才能夠在市場上勝出。透過此節，我們將進一步分析，「80/20 法則」和「長尾理論」這兩個不可忽視的重要競爭理論，希望能夠幫助讀者們以更多元化、開發性的思考，為旅遊業找出新方向。

一、80/20法則（不對等法則）

一般所謂 80/20 法則，指的是在原因和結果、努力和收穫之間，存在著不平衡的關係，而典型的情況是 80% 的收穫，來自於 20% 的付出（圖 11-12）；80% 的結果，歸結於 20% 的原因。許多企業管理者發現，自己企業的 80% 銷售額（或盈利）來自於 20% 的產品，因此將銷售這些熱門產品視為企業事半功倍的捷徑，所以，引用此法在旅遊產業十分常見，也是重要的策略。施行要則如下：

20% 付出　　80% 收獲

圖11-12　一般所謂80/20法則，指的是在原因和結果、努力和收穫之間，存在著不平衡的關係，而典型的情況是80%的收穫，來自於20%的付出。

（一）80% 中價位

定價太低，消費者會認為你產品的品質不夠好，但訂太高又不好賣。尤其旅遊產品價格導向情況非常嚴重，縱使自己有為數眾多的忠實消費者，價格也不能訂太高，「曲高則和寡」是必然的道理，中價位維持足夠產量是比較安全的策略，同時也可增加企業獲利。

（二）20% 類貴族（頂級消費群）

旅行社若想要打知名度，高品質、高價位的產品往往比較容易吸引市場及媒體的關注，且在理智奢華消費的年代，高品質的產品比較能打動頂級消費群的心，也迎合分級消費的時代潮流。事實證明，旅行社只要能掌握 20% 的頂級客層，自然可以再吸引其他 80% 的追隨者，擴大公司客源。

二、長尾理論

長尾理論是在西元 2004 年由《連線》雜誌編輯克里斯，安德森提出，他發現小眾的、不起眼的產品，背後卻潛藏著巨大的消費族群，舉例來說，堪稱臺客族的代表－藍白拖鞋就是長尾理論的代表，20% 的主力商品，創造了 80% 的營收，許許多多小市場聚合成一個大市場。在網路時代，電子商務機制大幅降低企業與消費者之間的溝通成本，再加上物流、倉儲服務的標準化，小眾消費族群也能透過網路宣傳吸引更多人購買，進而創造出龐大商機。

隨著長尾理論廣為流傳，這類市場也被稱之為利基 (Niche) 市場，經過研究後發現，因消費者口味多變，今天的利基市場，極有可能明天就會變成市場主流，特別是在網路意見領袖的刻意宣傳下，使得傳統的大型企業也開始注重過去所忽略的小眾市場。長尾理論與傳統 80/20 理論看似相悖，但其實兩者並不矛盾，80/20 理論產生在舊工業生產時代，受限企業資源有限，不可能支付高額溝通成本，只能選擇照顧 20% 主力客戶，希望能在他們身上賺到 80% 利潤，長尾理論和 80/20 法則同樣強調意見領袖的重要性。

事實上，在網路遊戲市場上，許多知名遊戲廠商也依 80/20 原則服務，他們花較多時間與網路意見領袖的個人交流，照顧他們的需求，他們可以吸引更多追隨者

加入：當企業出現負面消息時，也會先跟意見領袖做危機處理。按 80/20 理論，若是 20% 的 VIP 客戶被安撫，企業的利潤就不會受到致命的影響。若將長尾理論進一步與 80/20 理論相互結合可發現，20% 的意見領袖他們因爲具有高品味，且消息靈通，他們經常引領商品的意見領袖，他們在網際網路分享他們的喜好，在追隨者的推波助瀾下，即便是小眾、不起眼的商品，也能夠創造一波新的消費潮流。

三、賺錢是企業生存的王道

所有的競爭策略都是教導企業如何賺錢，畢竟賺錢才是企業生存的王道 (Follow the money, sell the value)。行銷的宗旨與目的是在企業保有利潤的前提下，藉由傳遞物有所值 (Value for Money) 的價值給消費者，創造顧客滿意度，以建立有利的顧客關係，獲得新舊顧客信任，達到企業與消費者雙贏互惠的局面。

從產品設計、定價、品牌經營和行銷策略的制定，除了可依旅行社競爭者，及顧客認知來決定行銷策略外，更要檢視每個策略所需要的成本，公司賺錢才是最重要的目標，企業主可以有遠大的目標和理想，但如果旅行社不賺錢，無法在市場上存活，那麼一切的目標和理想都將化爲空談。

經由以上各節的分析，同學們應該可以了解到，面對網路時代的來臨，旅行社的競爭策略和思考邏輯已經和過去大不相同，由於市場訊息的傳遞方式將比以往更加快速，使得旅行社經營者將削價競爭視爲常態性的競爭策略，但這種方式雖然短期可吸引消費者的關注，但就長期來看，喜歡低價的消費者對旅行社的經營完全沒有幫助。但換個角度來看，正因爲市場競爭激烈，商品如果無法快速吸引消費者的注意，搶到不生意的旅行社，就算商品再好也沒有用，因爲消費者根本不上門。

或許，20/80 法則和長尾理論正是本章節最好的結論，旅行社可以透過削價競爭，或更靈活的價格策略，滿足喜歡低價商品消費者需求，旅行社可以少賺甚至不賺錢，因爲旅行社須靠喜歡比價的消費者創造營收，爭取航空公司激勵獎金，但此種方式並不長久，旅行社想賺錢，應該將眞正重點放在滿足 20% 注重生活品質的頂級消費者，因爲服務頂級客層可以爲旅行社帶進 80% 的利潤，更重要的是，因爲一般客層總是追著頂級客層的腳步，頂級客層的需求也代表消費市場未來的走向，今天的小眾市場，明日可能成爲市場主流。

第12章

旅行業的財會觀念 —
中高階主管該知道的事

學習目標

1. 了解旅行業財務管理重要性
2. 認識旅行業財務特性
3. 哪些因素會導致旅行社發生財務危機
4. 從案例中學習看懂財務報表
5. 從案例說明學習如何改進旅行社財務報表

在全球化浪潮下，旅遊業競爭日益激烈，旅行社跨國交易模式也比過去更複雜，財務控管稍有失誤，極有可能導致血本無歸，經營者不可不慎。財務管理是一門科學，科學講求「數據」，透過財會相關數據反應管理結果及現象。旅行社的財會運作與一般企業截然不同，因代收轉付金額龐大，使得旅行社常自比為過路財神。旅行社經常手握千金，但實際利潤並不高，若成本計算錯誤或碰上天災人禍造成行程延誤或人員傷亡，馬上就會吃掉所有利潤。除了經營風險高外，少數旅行社負責人將暫收款做其他高風險的轉投資也是一大問題，如不幸投資失利，常導致旅行社營運周轉金不足引發經營危機。

長久以來，財務問題一直是旅行社管理者最弱的一環，但坊間結合旅行社實務和財會的財務指導書籍極為缺乏，本章將希望透過案例討論的方式，讓旅行業中高階主管建立應有的一些重要財會觀念，同時也希望過往有些業者在財務管理所發生的錯誤不要再重演。

12-1 旅行社財務管理意義

近來，天災人禍頻傳，造成許多老字號旅行社經營困難，2020 年的新冠病毒疫情，更造成全球上萬家旅行社破產，牽涉消費者人數眾多，對社會造成極大衝擊。不過時代背景和產業特性不同，過去，多數旅行社的經營者並未把心力放在財務管理上，而是專心在行程規劃和票務，許多負責人甚至連會計和出納都分不清，常把會計業務和財務規劃混為一談，致使旅行社的經營面臨困境。

旅行社特性與其他產業完全不同，為求永續經營，旅行社須有風險管理觀念，加強自身的財務管理能力，並借重專業人士做出真實的財務報表，建立符合旅行社經營特性的會計制度。

財務控管已是旅遊業的重要課題。西元 2019 年底發生全球性新冠肺炎疫情，世界各國紛紛實施國境管制，使得出境旅遊完全停頓，旅遊業首當其衝，疫情發生已二年多，不知何時能結束。面對長時間的疫情危機，多數中、小型旅行社只能宣布倒閉或停業，而財務紀律佳、體質好的大型旅行社，除了裁員減薪之外，卻能夠取得銀行融資及政府補助，進而發展新事業，為疫情結束後的新商機，預做準備。

一、財務管理的重要性

擁有 20 多年資歷、專營日本團的天喜旅行社，因轉投資失利，雖經多年重整，最終仍被勒令停業；另一家在旅遊業具重量級地位的洋洋旅行社，則因碰上 911 攻擊和 SARS，導致業務量大減，最終公司因營運資金不足，無法支付長年積欠的貨款而關門。

這兩家旅行社的產品規劃、行銷能力和服務都是業界翹楚，最終都因不善規劃財務，致使旅行社營運資金不足，只能退出市場。國外也有相同狀況，世界最大的途易旅遊集團 TUI 子公司，在西元 2011 年初亦曾發生同類型困擾的新聞事件；歐洲第二大旅遊公司 Thomas Cook 在 2019 年年底宣布破產。

　　旅行社因規模不同，財會管理方式也不盡相同，因受限於人力不足，大多數中小型旅行社的財會作業，只是簡單簿記和金錢收支的出納作業，目前旅行社雖然都已採用電腦記帳，但因支出項目複雜，且大多拿不到單據，很難與實際狀況相符。由於做帳不易，許多中小型旅行社因而輕忽財務規劃的重要性。

　　因時代背景和產業特性不同，過去，多數旅行社並未把心力放在財務管理上，而是專心在行程規劃和票務上，許多旅行社負責人甚至連會計和出納都分不清，常把會計業務和財務規劃混為一談，致使旅行社的經營面臨困境。

　　財務管理是一門科學，科學講求「數據」，透過財會相關數據，反應管理結果及現象。旅行社財會運作與一般企業截然不同，因代收轉付金額龐大且過程繁雜，故旅行社常自比為過路財神，雖然經常手握千金，但實際利潤並不高，若成本計算錯誤，或碰上天災人禍，造成行程延誤或人員傷亡，馬上就會面臨血本無歸的狀況。除了經營風險高外，少數旅行社負責人將暫收款做其他高風險的轉投資也是一大問題，如不幸投資失利，常導致旅行社營運周轉金不足引發經營危機。

二、風險管理觀念

　　旅行社特性與其他產業完全不同，旅行社常自比為過路財神，因代收轉付進出的機票款和團費金額龐大，故年營業額數億、數十億的業者比比皆是。旅行社先收費後服務，銀行存款經常維持七、八位數以上，但碰到結付國外應付團費或 BSP (Billing and Settlement Plan) 應付機票款，金額高達數千萬或上億新臺幣，稍有不慎就會周轉不靈。航空公司銀行結帳系統 BSP 月結規定甚嚴，押金稍有不足即無法開票，旅行團行程立即受阻；旅行社不敢拖欠航空公司票款，但國外接待社的應付團費拖延 1 ～ 2 個月卻甚為平常。

　　在 BSP 制度的監督下，旅行社不敢拖欠機票費用，但國外合作旅行社的團費則可視雙方信用而延後付款，因此，大型旅行社帳面上經常累積大量資金，而這些積欠的存帳，往往被欠缺風險管理觀念的旅行社負責人轉投資其他商品，若遇到景氣反轉造成投資失利，使得旅行社財務虧損，長年累積下來，就算是資本雄厚的大型躉售旅行社，也難逃倒閉的命運。

　　為降低旅行社因業外投資過多而造成營運風險，就必須先釐清旅行社的營收計算方式，目前，旅行社財務計算方式，較有爭議的部分是營業額是否須將代收轉付的金額納入？還是單純以代收金額減去代付費用（機票和住宿）的營業毛利計算營業額？目前，新上路的 IFRS15「客戶合約收入」已對此訂出規範，明訂出旅行社需對商品承擔所有風險，才可用總額法。

　　對此，旅行同業之間仍有歧異，媒體為增加報導的重要性，經常配合旅行社使用總額法計算旅行社營收，使國內年營業額數十億、甚至數百億的旅行社比比皆是，但實際報稅時，多數旅行社則多採用已減去代付金額的淨額法。

　　為了降低旅行社營運風險，建立正確的財務預警系統，旅行社不應該以代收金額的總額來衡量營業額。舉例來說，銀行業營業額的計算方式，並不會將客戶進出（存款、提款）的金額計入，旅行社當然也不應以代收轉付收據的總額來計算，而是以代收轉付的差額，所開據的繳稅發票總額來計算營業額。

　　此外，旅行社淡旺季生意量差別很大，每年大約有 4～5 個月時間處於虧損狀態，多數旅行社都是靠旺季的收入支撐營運。根據交通部統計，旅行業年產值大約只有百億，一般正常狀況，旅行社收入總金額的 6～8% 是毛利，但扣掉人事費用及雜支，淨利可能僅 1～2%，若碰上天災人禍，無法出團或須增加支出，旅行社就會面臨虧損，但許多旅行社經營者常誤以為帳面上現金都是自己的錢，再加上傳統以量制價、延遲付款的營業方式，常造成旅行社虛盈實虧而不自知。

　　雖然，賠錢生意沒有人願做，但旅行社特殊的代收代付經營模式，常讓經營者產生公司很有錢的錯覺，如果沒有健全的財會制度，經營者常常出現公司賠錢而不自知的危險情況。因為經常將尚未支付的存帳隨意花用，導致旅行業在淡季時，常因來客量不足，手上現金周轉不靈，為了搶現金只能靠降價促銷衝高營業額，此方法雖可在短期內收取大筆現金，但旅行社往往刻意忽略基本費用攤提，使得公司面臨虧損而不自知，還沾沾自喜大量銷售，形成做愈多賠愈多的情況。

　　這種情況在旅行業界屢見不鮮，更誇張的是，少數財大氣粗的旅行社不打正規戰，經常故意讓自己賠小錢吸引旅客，引誘競爭對手跟進降價銷售，使得市場秩序

大亂。爲了避免惡質競爭影響旅行社營運，實有必要加強自身的風險管理概念和財務管理能力。

三、健全的會計制度

財務管理須根據正確的會計資訊，而正確的會計資訊來自於健全的會計制度，但因旅行社多爲中小企業，且負責人本身並非財務專業，觀光相關科系並未開設相關課程，使得觀光業欠缺具有會計專業素養的專職人才。目前，國內旅行社財會部門經理人多爲負責人家族成員或親信出任，不重視會計資訊的揭露與健全財務規劃，使得財務報表的用途淪爲報稅或向銀行借款的依據。

因我國採用統一發票制度，但又容許小型商店得免用統一發票，使得旅行社無法依實際支出取得統一發票，增加旅行社製作財務報表的難度，造成稅務領導財務會計的奇怪現象，公司財會部門提供的意見多爲如何節稅，而不是如何永續經營，企業會計受到稅法規定引導，使得企業財務報表稅務化，企業經營實況嚴重受到扭曲，無法由財務報表顯現公司眞實情況。

此外，現行會計原則下，任何交易記錄的會計處理都有一定的彈性存在，而此一彈性的運用與選擇都是掌握在管理者手中。管理者可運用負債契約、獎酬制度、購併競賽、稅負因素、法規因素、利益關係人考量及競爭考量等因素，修飾公司的會計數字，雖可以合法節稅，但卻使管理者無法從財務報告解讀企業財務眞實狀況，也無法以財務報表作正確決策。

從過去實證研究中可發現，國內大多數企業普遍存在盈餘管理的行爲，爲了節省賦稅，企業將獲利以多報少，或是爲順利向銀行取得貸款，刻意將獲利以少報多，特別是會計制度不健全，很少開股東會的中小企業，更容易操弄自身的財務報告，眞實性令人懷疑。

目前我國上市櫃的旅行社並不多，且因各家皆有不同的商業機密，財報製作方式也不完全相同，沒有一套正確的模式；觀光飯店和餐飲業雖同屬觀光行業，但

因業務差別極大也無從參照；因此旅行社的經營者如果想搞懂公司財務，最好的辦法，還是依自己旅行社的經營特性建立專業部門，才可做出正確的財務報表，為企業未來發展做出正確判斷。

為健全旅行社會計制度，就必須面對存帳的問題。何謂存帳？旅行社的營運模式為，先想辦法找到客人，等到累積一定數量，再向上游大型躉售旅行社或國外接待旅行社下單，能否出團則由上游旅行社決定，當然，上游旅行社也會協助湊團。

但旅遊產品具時間性且變價速度快，飯店、遊覽車和機票的價格會隨時間和產品銷售情況變動，旅行社銷售商品時，也會配合上游變價而有不同的價格，上下游廠商共同的目標為將商品在期限內銷售完畢。因為，飛機一旦升空，或太陽重新升起，所有沒有賣出去的機位和客房都將成為成本，時間過了即無法再重覆銷售。

旅行社雖不像製造業有「存貨」的困擾，但旅行社沒有賣出去的商品，只要過了時效，即無法重覆或降價求售。但旅行社則有「存帳」的問題，存帳的由來是因跨國交易須時間結算帳款，因而造成延遲支付海外接待旅行社款項的陋規。因老字號旅行社常延後支付款項，將大量待付現金轉投資其他商品，造成「資產虛增、負債虛減」的財務黑洞。如何依公司不同的經營特性，合法且合理的在財務報告中呈現存帳（待付帳款），正是健全公司會計制度的第一步。

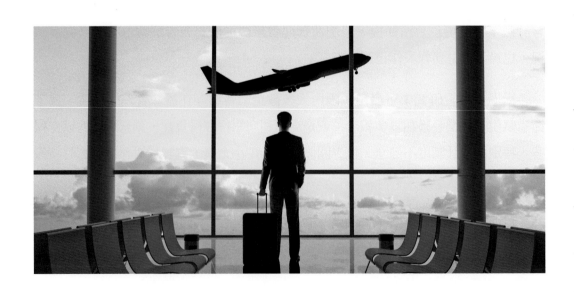

12-2　旅行業財務管理特性

　　會計是處理「獲利分配」，而財務更重視「現金流管理」，「會計」和「財務管理」兩者息息相關，不管大、中、小型企業都不能迴避。對傳統中、小型旅行社而言，公司會計主管多由公司的財務主管兼任，大型旅行社則較專業，了解到會計和財管須有兩個獨立個人或部門，但多數公司的最高管理者常將兩個單位混為一談，其實，就專業領域而言，兩者還是存在極大差異。

一、財務管理和會計差異

　　一般人對「會計」這個名詞比較熟悉，但進一步深入了解，多數人都會覺得很煩，覺得應該交給專業會計師處理；對「財務管理」這個名詞則覺得比較親切。除了上市櫃公司負責人，一般企業經營者對會計制度多停留在記帳層級，並不重視長期財務規劃，其實，「會計」和「財務管理」兩者息息相關。

　　基本上，「會計」是記錄公司所有財務及商業交易，並有系統地整理成財務報告。財務報表三大要素為資產負債表、損益表及現金流量表，但這些數字都是上一個會計季度已經發生的事，無法呈現公司目前的情況，而財務管理則可反應公司目前的財務狀況，進而預測規劃公司下一個季度的狀況，並提出如何將公司資金作更有效運用的建議。

　　「財務管理」與「會計」兩者並行，可就會計報告中公司的投資、收益、支出、借款及所得等項目，評估公司的財務現況及未來投資走向，更有效率管理與「錢」相關的領域，如規劃投資股票、債券及基金，甚至可建議公司引進優質投資人等，以滿足公司營運的資金需求，進而創造最大利潤。此外，內部稽核與風險管理也屬於財務管理的範疇，做好財務管理也可以找出公司潛藏的管理營運風險，確保公司長治久安。

　　簡單來說，「財務管理」就是資金管理，資金就是企業的血液。優質企業須考慮內外在環境因素，預先以最有利成本籌措資金，並以最有效方式規劃、運用與

12

控制資金分配，使企業得以達成整體營運目
標，促使公司的價值極大化。但因基本定位
不同，「財務管理」與「會計」兩者也存在以
下的差異（圖 12-1）：

圖12-1　因基本定位不同，「財務管理」與「會計」兩者存在的差異點。

（一）價值判斷

　　會計的處理標的是「獲利」，而財務更重
視的是「現金」。因企業負責人認知差異，國內有許多企業經常出現「會計獲利」，
但「現金餘額」並沒有增加的奇怪現象，很多公司生意愈做愈大，帳面上獲利增
多，但負責人卻經常趕在銀行下班前設法調進足夠款項（跑三點半軋頭寸）。會計
制度重視帳面價值，但如上節所述，會計制度所呈現的是歷史成本，並非資產的現
在真實價值；財務管理則重視是否可反映現在的市場價值，美國已有許多企業開
始編製具市場價值的資產負債表，以供財務管理使用；2003 年政府規定所有上市
櫃公司使用國際財務報導準則 (International Financial Reporting Standards, IFRSs)，
這是一個偏向以公允價值衡量的財務報導準則。目前臺灣已全面採用 IFRSs，
其中，IFRS9「金融工具」、IFRS15「客戶合約收入」及 IFRS16「租賃」皆已與國
際接軌。

（二）績效評定

　　會計呈現的是當季（期）的現況總結，當期的會計盈餘是最直接反應經營績效
的指標，而財務管理更重視現金流量（會計盈餘＋折舊費用－當期資本支出），必
須依據公司長期的現金流量來考量財務策略。

（三）時間價值

　　會計重視忠實揭露公司當期的經營結果，而財務管理則重視公司資金流的規
劃，會考慮銀行利率調整的風險與資產折現的實際金額，對公司現金流量進行分
析，讓公司在製定財務策略時有比較基準。會計與財務兩者的時間基準不一樣，會
計顯示過去，財務得知未來，會計所呈現僅僅是決算日當天的狀況，是過去的狀
況，而企業的經營運作每天不斷地進行，資產負債表的情況隨時隨之改變。

（四）機會成本

機會成本是經濟學中廣泛應用的概念，只要有選擇，不管如何取捨，機會成本便一定存在，俗話說「有得必有失」，事實上，「失」就是「得」，這就是機會成本的概念。

會計所呈現的是歷史數字及過去的經營成果，並不會考慮機會成本，而財務管理則完全不同，財務管理較重視如何將資金做更有效運用，時時刻刻都要設算機會成本，協助經營者規劃具有經濟效益與投資價值的方案，機會成本與會計成本是兩個不同的概念。

會計成本是指實際支付的貨幣成本，但機會成本則不同，因景氣不同，機會成本可能等於會計成本，也可能不等於會計成本。舉例來說，在市場完全競爭的條件下，機會成本會等於會計成本，但如果面對不公平的競爭狀況，如旺季機票和飯店的供應不足，需要加價才能取得，機會成本則高於會計成本，此時經營者就要考慮，在來客數未知的情況下，是否要先預付訂金取得旺季的機票和住房。

（五）無形因素

會計以數字為基礎，無法分析非貨幣單位的經濟行為，碰上無形資產（包括商譽、商標權、著作權等），只能就歷史成交金額進行估計與認列；財務管理則更為複雜，除了探討會計數字所傳達的訊息，也須對「資訊不對稱」、「代理問題」、「股東偏好」及「產品品質」等事項進行分析，才能夠全盤掌握公司的狀況，而在2003 年以後，適用國際會計準則 (IFRSs) 的地區，不論有形及無形，都必須公允反映價值。

企業財務管理就如同人類的健康管理，每個人依脈搏、血壓及血糖值不同，行動和反應也完全不同，人的體質不佳就無法有最佳表現，人的健康狀況隨時都有不同變化；企業管理也如同人的健康管理，在不同階段會面臨不同的需求，因此企業必須把握企業發展的脈搏，隨著不同階段去擬訂相對應的保健療法以解決各階段的問題，並規劃未來的方向。

企業在追求利潤最大化之際，應重視財務管理運作，不能只當作一般的會計帳目或公司內控的監督工作來執行，忽視財務管理協助決策的功能。「無夕陽產業，只有夕陽企業」，如何在惡劣環境中救亡圖存，就必須強化財務管理的認識，透過財務管理的分析與控管，提升經營效能，做好必要的開源與節流，發揮經濟效益。

二、旅行社財管特性

因旅行社經營業務大不相同，幾乎什麼生意都能做，小旅行社可能只有兩三人，他們可自己出團，也可只做轉介旅客給大型旅行社，大型旅行社經營項目則無所不包，他們可代售機票，躉售（批發）、零售，甚至連國外景點的訂餐、訂房及訂車等工作也都自己來。

從設計、包裝、行銷到代理國內外其他旅遊產品，大型旅行社都可以承做，販售旅遊商品種類無所不包。此外，旅行社也可兼營遊學團、投資考察團及看房團等，因此很難把旅行社歸納為哪一類，旅行社可能什麼都是，也可能什麼也不是，消費者很難辨別。

每家旅行社因獲利來源不同，各有各的商業機密，他們會刻意隱藏，使得競爭對手很難從會計報表中發現。因此，就算旅行社經營者有心想要做好財務報告，也沒有可以學習的對象，所幸，隨著大型旅行社陸續走向上市之路，在投資人的要求下，旅行社的財務報告日益完整，可供其他旅行業參考。

旅行業是傳統產業中極新又極舊的產業，其財務特性和一般的生產業、買賣業大不相同，每家旅行社又有不同經營策略，以下將就旅行業的財務特性加以分析：

（一）代收轉付金額龐大

讀會計的人都知道什麼是「代收代付」，代收與代付的金額一樣的才叫做「代收代付」，而旅行社所謂的「代收轉付」概念則大不相同。旅行社從事民法上所謂「居間代理」，原本在稅法上受到不公平待遇，透過立法委員折衝和協調，直到西元1993年4月，財政部才正式發文，同意旅行業實施開立「旅行業代收轉付收據」，作為旅行業經營代收轉付性質業務的收款專用憑證，並視為兼具營業發票性質的銀錢收據，旅行業才有標準的稅務準則可遵行。

一張國際機票動輒新臺幣上萬元，但旅行社利潤卻很少能超過新臺幣 1 千元，機票代理市場競爭激烈，上游躉售票務中心 (Ticket Center, Ticketing Consolidator, TC) 平時售給同業的售價（代收款項），大多低於進價（轉付給航空公司的代付款項），上游旅行社並非賠錢賣票，而是他們將未來可能獲得航空公司的後退款 (Volume Incentives)，先退給下游旅行社，吸引他們參與競爭一起衝業績，機票賣愈多、後退的獎金也會呈倍數成長。

團體旅遊的結帳方式也是如此，使得上游經營票務或團體旅遊旅行社的代收金額顯得極為龐大，代付（轉付）的金額也極大（90% 以上）。一般旅行業的營業額，在報稅時以代收減去轉付的金額（即毛利）來算營業額，據以開立發票報繳每個月的營業稅和結算年度的營業所得稅，相較起向旅客所收取的營業金額，相對較小。

（二）流動資產比重過高，財務觀念淡薄

旅行業都是先收款再服務，給上游航空公司的帳款，透過銀行結帳系統，每星期結算一次，而支付給上游躉售業者的費用不管是機票或團費都會刻意延幾天票期，應支付給國外地接業者費用則可能拖更久，因而造成流動資產比重較高，特別是大型躉售旅行社因為成交量大，流動資產比例可能更高，「旅行社的會計管理，其實就是現金管理」。

景氣好時，旅行社手捧大量應付帳款現金，看每個月的損益表好像也有賺錢，生意就愈做愈大。這種情況兩岸旅行社都差不多，累積大筆原本應支付給地接社的團費。目前，旅行社普遍共通現象就是自有資本額不足，財務槓桿很大，加上風險意識不足，虛盈實虧，碰到不景氣或特殊市場變化時很容易倒閉。

（三）短期負債高，存帳問題大

上游的躉售旅行社，每週結算一次的應付機票款，一個月結算一次的應付團體費用，七位數（幾百萬）算是小金額，九位數（上億）也不稀奇，因此當企業營業額不斷成長時，流動負債也會跟著成長，企業如果沒有非常好的獲利，使保留盈餘和股東權益（淨資產）也跟著累積成長。生意做愈大只會使負債跟著增加，旅行社早晚關門。

旅行業雖然不像製造業商品賣不掉時有「存貨」（庫存）困擾，但卻因延遲付款有「存帳」問題，因為先收錢後服務，海外貨款又可延遲，除機票款外，旅遊六大要素「食、住、行、遊、購、娛」各項應付帳款皆可拖延付款，大型旅行社團費常累積至天文數字，多數旅行社都有存帳問題，對旅行社財務正常化相當不利。

（四）流動比例低，償債能力差

企業償債能力可觀察的資金指標有三項：流動比例、速動比例、利息保障倍數等三個指標。流動比例是其中一項觀察指標，流動比例 (Current Ratio) 就是流動資產除以流動負債，以判斷企業資產變現能力，也是企業短期償債能力的一項參考指標。

判斷流動比例須檢視過去一段時間變化，太高或太低都不是好事，太高有可能是流動負債減少或流動資產大增，流動比例太低可能是流動負債大增或流動資產減少。企業特性不同，其流動比例解釋方式也不同。旅行社因「存帳」多且記載不精確，流動比例普遍都不高，以致銀行業普遍認定旅行社償債能力低。

○ 流動比例

流動比例也稱為營運資金比例 (Working Capital Ratio) 或真實比例 (Real Ratio)，是指企業流動資產與流動負債的比例。流動比例和速動比例都是反映企業短期償債能力的指標，這兩個比例愈高，說明企業資產的變現能力愈強，短期償債能力亦愈強，反之則弱。一般認為流動比例應在 2：1 以上，速動比例應在 1：1 以上。

流動比例 2：1，表示流動資產是流動負債的兩倍，即使流動資產有一半在短期內不能變現，也能保證全部的流動負債能得到償還；速動比例 1：1，表示現金等具有即時變現能力的速動資產與流動負債相等，可隨時償付全部流動負債。因行業別不同，流動比例和速動比例的標準值也不同。

（五）資金融通能力低，銀行借款難

旅行社因風險高且利潤低，很難向銀行貸款。西元 2003 年 SARS 危機，當時旅行業生意大減，幾個月的時間，電話好像壞掉一樣都不會響，各行各業都需政府紓困，觀光局也特別通過補貼利息，鼓勵旅行社辦理低利貸款，但大部分公司或負責人名下沒有資產的旅行社都享受不到。從 2019 年底發生的新冠肺炎疫情，至今

長達二年，對旅行業造成嚴重衝擊，造成許多旅行社倒閉，沒有資產的旅行社依舊無法從銀行貸款。

因為政府雖要求銀行低利貸款，但除了利息優惠外，銀行業者並沒有因此給旅行社較便利的貸款程序，很多旅行社就是拿不出可以讓銀行放心的財務報表，或足夠的資產擔保，因而無法取得周轉金而結束營業。這種情況也說明，旅行業的融通能力非常差，除了拿房地產抵押之外，很難向銀行借款。

（六）自有資本率低，信用過度擴張

資本額 600 萬與資本額 6,000 萬的旅行社，做起生意來，旁人無從分辨好壞，除了經營票務旅行社須給 BSP 銀行設定大筆保證金外，協助販售二手機票的蠆售或零售旅行社並不須太多的資金，他們只要找到客源，就可從客戶手上收取現金，經營蠆售的團體旅遊旅行社進出金額更大，因代收金額的時間與代付或轉付的時間差，很容易聚積大量的現金。

一般企業自有資本率（公司淨值）愈低，代表負債相對較多，必須向銀行舉借龐大資金，但在旅遊業則不見得如此，因為可延遲付款，只要旅行社敢拚價集客，公司有沒有賺錢旁人無從知曉，甚至連負責人都記不清楚，只要能維持足夠量的生意，就不須向銀行貸款，許多大型旅行社都將財務槓桿極大化，因而埋下財務危機的種子。

旅行社的營運模式為先收錢後服務，國際線機票每張機票動輒上萬元，國際團每個客人團費更是高達數十萬元，如果一個月能有上千位客人，銀行即可能會有數千萬或數億的巨額存款，景氣好時，很容易可擴張信用，但其實這些錢對旅行社而言最後都是要付出去的，收進來 100 元，可能 99 元都要付出去，最後真正的淨利只有 1% 左右，因此稍有不慎，就極有可能賠錢。

此外，因收進來的團費會停留在旅行社戶頭一段時間，有企圖心的旅行社老闆，大多會轉投資其他高獲利產業，但高獲利等同高風險，因轉投資失利導致旅行社周轉不靈而倒閉，也是旅行業常態。

（七）固定資產過高，長期資金不足

為了給 BSP 或航空公司設定銀行保證，房地產或有價證券都是可供銀行抵押的有效資產，較保守的旅行社喜歡購買房地產，買房地產自用省房租，又可設定給銀行做保證，是多數性格較保守的旅行社老闆常用的理財手法，也是外人評斷公司財力的常用指標，但如果以生意代收款項的短期資金支付房貸，雖簡單易行，但因不動產價格往往數倍於公司資本額，這種以短支長，也常是造成業者財務不穩甚或倒閉的原因之一，只要房地產價格下跌或股市崩盤，旅行社也會受到影響。

（八）固定資產增值獲利有限

旅行社不像製造業或其他躉售業需要很大的廠房或倉庫，其好處是初期不需要太多的資金，但缺點是資產沒有增值機會。舉例來說，隨著社會的進步、經濟的成長，製造業就算本身虧錢，只要廠房換個地方，可將原廠房出售，再遷移至政府新開發區域土地更便宜的地方，就算碰上通貨膨脹，廠房或存貨都有增值的機會，甚至數倍於企業本身的獲利。

但多數旅行社除了自己的辦公室外，大多沒有資產增值的機會。近幾年，拜政府全力推動觀光產業，部分大型旅行社開始進行上下游垂直整合，投資興建飯店，情況已逐漸改變。

（九）重視購物退佣，忽略穩定獲利

旅行社生態有別於其他產業，業績更是年年歸零，培養出許多精明幹練的人才，為了搶生意更是無所不用其極，殺價競爭只是基本，還要花大錢做公關，不但增加營運成本，甚至連健康也都賠進去。旅行社對於每筆生意都想做，但因為旅遊業的變價速度太快、成本計算困難，業務人員需誤以為可以靠購物退佣獲利，使得同業之間削價競爭激烈，稍有不慎往往利潤不及支出，造成旅行社倒帳、倒閉事件頻傳。

旅行社從業人員低價搶團，雖然贏得單一戰役，但最終還是輸掉整場戰爭，財務管理不可不慎。根據交通部的統計資料，旅行社年平均獲利多為負數，但仍吸引

很多人投入，主要原因爲小型旅行社老闆多自兼領隊或導遊，他們故意低價接團，再靠購物退佣和小費賺錢，因此許多旅行社出現帳面虧損，但領隊和導遊因小費和購物退佣金額頗豐，個個出手闊綽、吃香喝辣，「窮廟富住持」的現象甚爲常見，每年新開的旅行社比倒閉關門的還多。

（十）固定成本持續增加，獲利能力跟不上

這種情況很容易發生在喜歡削價競爭的旅行社中，低價團容易吸引旅客，但如果來客量大增，而獲利並未成長，客戶增加人事和管理成本也會增加，虧損可能更嚴重；此外，因爲科技日新月異，需要一直更新電腦設備，軟體投資更是無底洞，使得固定成本一直增加，再加上旅遊業競爭激烈，大家的利潤都愈來愈薄，做得更多，不一定賺得更多。

三、財務管理基礎爲人員管理

雖然，旅行社會計都已電腦化，但似乎都還是無法反應眞實財務狀況，這種情況主要原因爲資料沒有及時且正確的輸入，或沒有建立標準作業流程，應收、應付沒有正確輸入，折舊也沒有做，帳目未能即時結清，更別說整帳、盤點，使「資產虛增、負債虛減」的情況層出不窮。

大型旅行社標榜購買最好的電腦軟硬體、聘請熟練的會計人員，但如果管理不到位，第一線工作人員無法提供正確資訊，業務單位、財務單位各自爲政，老闆如不痛下決心要求，錯誤的資料將會造成錯誤的財務預測，反而會拖累旅行社經營。

旅行社的財務特性與其他產業完全不同，代收轉付的金額龐大，延遲付款造成存帳金額龐大，財報不正確，往往造成旅行社負責人的不當投資，而忽略旅行社的經營風險，此外，因旅行社不必投入大量資金即可營運，雖然現金流量大，但因資本額並不高，無法取得銀行信任，若出現資金缺口，無法快速向銀行融資，一旦發生天災人禍，旅行社資金周轉不靈，馬上就面臨倒閉。

此外，第一線導遊或領隊太過依賴購物退佣和小費收入，收入忽高忽低並不穩定，長久以來，旅行社不重視成本控管已是常態，旅行社從業人員心態不正確，使

12

得旅行社負責人就算有心建立正確的財務控管機制，也經常出現力不從心的情況；旅行社員工皆知存帳問題嚴重，但負責人多半得過且過，身處危險而不自知。

旅行社的經營充滿創意，同業競爭手法更是千變萬化，多數旅行社為了賺更多錢，更是不斷推陳出新其產品內容，有些旅行社靠航空公司的業績獎金，也有旅行社靠地方政府的行銷獎金，獲利方式並不完全來自旅遊服務，更增加財務控管的複雜度。旅遊產品變價速度快，有太多不確定因素，以機票為例，時間相差一個月的機票和飯店價格，其價格有可能相差一倍，稍有不慎極可能血本無歸。另外，爭取業務的公關費用，無法精確計入成本，也是一大問題。

旅行社想計算出正確利潤，只能靠第一線人員即時正確回報各項支出，但第一線人員往往無法或不願意配合，使得旅行社成本控管難度大增。從旅行社發生的問題觀察，財務控管的根本就是人員控管，人員無法配合，再好的制度也無法執行，唯有旅行社從上到下每位員工都能夠建立正確的財務概念，且願意正確執行，才能確保旅行社不會因財務預測失當，而面臨經營危機。

12-3 案例探討分析

本節以臺灣首家股票上市的知名國際旅行社為例，試圖在理論的基礎上，融入實務的經驗，為國內旅遊業財務控管機制提出建議。旅行社營業額，到底應採是代收轉付的總金額？還是代收減去代付所剩的毛利才是營業額？目前，IFRS15 上路後，多數上市櫃旅行社已採淨額法。實際上，交通部針對旅行業的營收統計，平均產值不過 200 億左右（運輸及倉儲業產值調查報告），顯示旅行業報稅時大多都用「淨額法」，總額 6 ～ 8% 是毛利，扣掉費用及雜支之後的淨利，可能僅 1 ～ 2% 而已，甚至虧錢都有可能。

國內企業真正做到一本帳的少之又少，旅行社也不例外，為節稅所設計的財報，負責人根本無法透過財務報表了解公司真實經營狀況，生意做愈大、風險就愈高，導致國內旅行社的壽命多不長，雖然市場上也有誠實經營的指標型旅行社，但

這些旅行社都將財報視爲商業機密，就算中小型旅行社想模仿改善財務狀況，亦找不到可以學習的榜樣。

> **○ 什麼是「總額法」與「淨額法」？**
>
> 　　舉例：旅行社的營業額採「總額法」與「淨額法」計算，通常其數字會有相當大的差距，例如顧客報名參加某旅行社的「義瑞法 10 天」行程，若其刷卡繳交的團費爲 99,000 元：
> ◎以總額法計算，此顧客所產生的營業額爲 99,000 元
> ◎以淨額法計算，則營業額爲團費的 6 ～ 8%（5,940 ～ 7,920 元），計算如下：
> 　團費 99,000 元　－航空公司的機票費用
> 　　　　　　　　　－信用卡手續費（一般爲 2%）
> 　　　　　　　　　－歐洲當地團費（遊覽車、飯店、門票、導遊等費用）
> 　　　　　　　　　－簽證費
> 　　　　　　　　　─────────────────
> 　　　　　　　　　營業額一般約莫爲團費的 6 ～ 8%（5,940 ～ 7,920 元）。

　　本節大致分爲兩部分，第一部分爲資深旅遊業從業人員親眼所見的市場現況；第二部分則是審視旅行社財務報表，以了解現行財報製作方式。資深從業人員所描述的實例，全部都是市場上常見的眞實狀況，可以藉此了解旅行社所面臨的經營困境，但如果想更深入了解一家旅行社財務狀況，則要學習如何檢視財務報表；財務報表是否能眞實反映經營現況，則要看負責人是不是做假，否則再精細的財務報表也無法反映實際營運狀況。

一、旅行社高階主管看產業困境

　　以下爲旅遊業高階資深主管的第一手觀察資料，清楚描述目前旅行社碰到的狀況，同學們可以從中了解現今經營旅行社的困境，希望同學們好好思考，有沒有什麼方法可以改變現況，讓旅行社的經營管理可以回歸常軌。

A 主管意見

　　有些業者號稱他年營業額有新臺幣 100 億，有一半是團體旅遊，團體收入應該

有 50 億左右。50 億團體的成本裡，大約有一半要付機票款、一半要付國外團費，即有 25 億的應付國外團費在手上，平均一個月有 2 億待付款，三個月的信用額度 (Credit Line) 累積下來，所以一共有 6 億在公司戶，這一筆錢很好用啊！就算一年賠個 5,000 萬，10 年也賠不完！何況，旅行社不可能每年賠，只要努力經營，有時候還會大賺，這就好像玩梭哈，梭贏一把又可以玩好久啦！

B 主管意見

政府規定旅遊產品不用統一發票，而使用旅行業統一的「代收轉付收據」，在服務完成 10 日內，將團費收支差額或服務費直接收支差額開列統一發票以繳營業稅，國內人事開銷及說明會等雜支另報營業費用。

實務上，服務完成 10 日、甚至幾個月後，收支都有可能變化調整，像我們公司之前的東南亞線團體，就曾經碰過當地旅行社因倒閉沒有來催帳，意外賺了一筆。但也碰過航空公司原本答應

> **○ 代收轉付收據**
>
> 旅行業者因行業特殊，國稅局於 1993 年規定，交易開立專用收據，和一般營業用發票不同，依票價或團費款總額開立「旅行業代收轉付收據」給客戶，效用等同於統一發票，唯獨不可抵扣稅額，也不可以對獎。旅行業者雖無須開立統一發票給予消費者，但是一定開立旅行業代收轉付收據，若經稅捐稽徵機關查獲未依規定開立收據，將依稅捐稽徵法第 44 條規定，按收取價款總額處 5% 罰鍰。

給的後退獎金突然被取消，甚至碰過政府原本答應要給的包機獎勵或廣告補助入了別家旅行社的口袋。這些突發因素都可能造成旅行社的利潤收入減少或增加，導致需要二次結帳補繳稅額，我們碰到賠錢的狀況遠比賺錢多，但現行規定是「多賺要補稅，賠錢則不能退稅」，實在不公平。

此外，大型旅行社一個月進出金額達數十億元，事實上，旅行社在旅遊服務完成後，一般正常狀況，該筆生意是賺是賠早已固定，不可能多賺，也不可能少賠，只是沒有結算出來，但許多旅行社常因怠惰處理帳務，或應收應付帳款沒有如實記載，就算財務報表做得再漂亮，會計科目管理得多好，也會因其他團體或套裝服務所殘留的大量代收代付款項，導致財務報表全部失真。個人認為，帳務無法好好處理，實在是旅遊行業最大的潛在風險。

C 主管意見

每次要求團體旅遊須準時結帳，總會聽到主管抱怨，押房的後退獎勵還沒來，或訂金被飯店沒收，購物店或餐廳退佣還沒有算好；有的主管則反應，代收代付金額有落差，利潤不像當初設定的那麼多；也有主管抱怨，航空公司太

> **○ 業績獎勵(Volume Incentives)**
>
> 乃指當旅行社每個季度所開立的機票總額達到航空公司要求的業績數量時，航空公司依個別規定所給予不同級數的現金獎勵。

強勢，機票、燃油附加費一直調高；部分航空公司會計算退佣，但愈來愈多航空公司扣掉不計，公司內部的數字永遠與航空公司的電腦系統算出來的數字兜不攏，導致每年業績獎金充滿著不確定性。很多旅行社在沒拿到退佣之前，已先預估退佣金額，並計入利潤便於追蹤管理，但這種作法會讓旅行社產生賺錢的錯覺，如果業績差達不到目標，就算只差 1、200 萬元，拿到不業績獎金，就會導致旅行社血本無歸，且這種情況愈來愈多。

D 主管意見

為了增加獲利，航空公司也愈來愈嚴格，以某航空公司為例，業績獎勵的目標須扣掉國內線機票；也有的航空公司完全不給，即使與航空公司簽訂業績獎金分配的協議書，事後是否真的拿到約定的錢沒有人敢保證，就算錢確定會下來，有些航空公司的發放業績獎金都要拖到 3 個月或半年以上才拿得到。

從以上旅遊業者觀點分析，即可看出目前國內旅行社困境，首先，旅行社因利潤不高常將存帳（應付帳款）轉做其他投資套利，充滿濃濃的賭徒心態，對未來也沒有長期規劃，一旦發生區域性的金融風暴，必定無法存活。其次，旅行社與其他產業不同，所有費用皆可延遲申報，可先採用代收轉付收據，待 10 日結清後，再開出統一發票做為繳稅的依據，使用待收轉付收據雖替旅行社爭取更多清帳的時間，但大多數旅行社仍舊無法正確計算盈虧。最後，機票和購物退佣是旅行社重要收入來源，但面對航空公司和購物店愈來愈強勢，使得退佣金額愈來愈少，原本應給旅行社新臺幣 100 萬元，現在可能只剩 50 萬元，而且會拖延半年才支付，顯示旅行社的經營將會更加困難。

二、從財報看旅行社經營

　　為了進一步了解旅行社財務運作，特別列出某知名旅行社的資產負債表調整前與調整後（表 12-1、2）兩張報表，透過分析同一家公司調整前和調整後的報表，看兩者究竟有何差異？

表12-1　某知名旅行社資產負債表（調整前）(XX年XX月31日)　　　　　　　單位：新臺幣仟元

資產	金額	%	負債及股東權益	金額	%
現金及約當現金	42,711	8.18%	短期借款		
短期投資			應付票據	32,832	6.28%
應收票據	26,784	5.13%	應付帳款	22,415	4.29%
應收帳款	49,420	9.46%	應付費用		
預付款項	262,774	50.30%	其他應付款	9,518	1.82%
其他流動資產	31,633	6.05%	預收款項	319,039	61.07%
流動資產合計	413,322	79.12%	其他流動負債	1,757	0.34%
採成本法評價的長期投資			流動負債合計	385,561	73.80%
不動產投資			其他負債	48,676	9.32%
長期投資合計			負債合計	434,237	83.12%
土地	39,533	7.57%	股本	20,000	3.83%
房屋及建築	59,299	11.35%	資本公積	3,900	0.75%
電腦通訊設備	22,551	4.32%	保留盈餘	51,378	9.83%
其他設備			法定盈餘公積		
成本及重估增值			累積盈虧	10,008	1.92%
減：累計折舊	-12,275	-2.35%	本期損益	2,907	0.56%
固定資產合計	109,108	20.88%	庫藏股票		
其他資產			股東權益合計	88,193	16.88%
資產總計	522,430	100.0%	負債及股東權益合計	522,430	100.0%

表12-2　某知名旅行社資產負債表（調整後）(XX年XX月31日)　　　單位：新臺幣仟元

資產	金額	%	負債及股東權益	金額	%
現金及約當現金	42,711	10.17%	短期借款		
短期投資			應付票據	32,832	7.82%
應收票據	26,784	6.38%	應付帳款	22,415	5.34%
應收帳款	49,420	11.76%	應付費用		
預付款項	160,429	38.19%	其他應付款	9,518	2.27%
其他流動資產	31,633	7.53%	預收款項	206,694	49.20%
流動資產合計	310,977	74.03%	其他流動負債	1,757	0.42%
採成本法評價的長期投資			流動負債合計	273,216	65.04%
不動產投資			其他負債	48,676	11.59%
長期投資合計			負債合計	321,892	76.63%
土地	39,533	9.41%	股本	20,000	4.76%
房屋及建築	59,299	14.12%	資本公積	3,900	0.93%
電腦通訊設備	22,551	5.37%	保留盈餘	51,378	12.23%
其他設備			法定盈餘公積		
成本及重估增值			累積盈虧	10,008	2.38%
減：累計折舊	-12,275	-2.92%	本期損益	12,907	3.07%
固定資產合計	109,108	25.97%	庫藏股票		
其他資產			股東權益合計	98,193	23.37%
資產總計	420,085	100.0%	負債及股東權益合計	420,085	100.0%

　　基本上，想了解旅行社經營狀況和體質，可觀察財報上六項指標，分別為預付款項、預收款項、固定資產、應收帳款、應付帳款及股東權益。

　　簡單來說，因旅行社營運是先收錢後服務，若想了解旅行社生意量，可觀察財報中的預付款項、預收款項，預付款項多半為訂金，預收款項則是預收的團費，預收款項愈多即代表生意量大；如要觀察旅行社的信用能力，則須審視財報的固定資產（不動產），多數旅行社會將不動產設定給銀行，再申請銀行保證作為 BSP，固

定資產也代表旅行社的償債能力；若要觀察旅行社存帳是否太多，則可觀察應收帳款和應付帳款，如果應收和應付帳款都很高，則顯示旅行社是標準的過路財神。

所謂股東權益，是指公司總資產扣除負債所餘下的部分，也稱為淨資產，股東權益是一個很重要的財務指標，反映了公司自有資本，當資產總額小於負債總額，公司就陷入了資不抵債的情況，此時公司的股東權益便消失殆盡，如果實施破產清算的話，股東將一無所得；相反，股東權益金額愈大，這家公司的實力就愈雄厚。

表 12-1 和表 12-2 是同一家旅行社、同一天的數字，最大的差異是為流動負債的金額，換言之，旅行社的盈虧主要關鍵為能否準確掌握預收帳款和應付帳款金額這兩筆負債，認清消費者所繳的團費是公司負債，並不是公司的獲利，只是暫時放在旅行社，只有在完成所有服務並扣除成本，剩下的才是利潤；應付帳款則是公司應該給合作廠商的貨款，何時給、怎麼給也是大學問。

【案例分析說明】

表 12-1 和表 12-2 的報表其實是同一天的數字，第一張是這家旅行社一次股東會所提出來的數字，公司大部分股東也同時是公司的高階幹部，他們不相信明明生意很好，但算出來的利潤卻很少，大家吵吵鬧鬧爭論的不可開交，董事長只好要執行長拿回去重算。

第二張報表是調整過後再拿出來，經過查核清帳後，大幅調降流動負債金額，但從它的預收款項與預付款項仍維持鉅額數字且大過股本數倍，應該可以判斷出來，旅行社生意很好，但團體旅遊的利潤還隱藏在此報表之中，因金額龐大短期內根本就算不出來，才會讓員工認為生意明明很好，利潤不該這麼低。但反過來說，因團體旅遊利潤尚未完成清帳，也有可能出現旅行社其實並沒有賺錢，反而還虧損的情況。

這兩張財報反映了大部分旅行社共同的現象，那就是生意早已完成，損益也已固定，只是因搞不清楚應付帳款和預收款項，沒辦法在短時間內結算出來，此外，因旅行社經營者有長期拖欠應付款的習慣，使應付帳款金額居

續下頁

承上頁

高不下，如果公司賺錢還沒有關係，但如果公司賠錢而不自知還一直持續接單，那才眞的不妙！很多旅行社前輩認爲，旅遊業就是要經歷大風大浪，高風險才有高獲利，但如果是上述的情形，只能怪自己帳沒有做好。跟外面的景氣危機沒有關係，但很多企業都喜歡把倒閉的因素歸咎於景氣不佳。

三、如何改進旅行社財報

旅行社因爲經營方式特殊，財務運作方式也與其他產業大不相同，主管機關要求旅行社的公司團體帳要一團一結，10 天內結帳，如果您是旅行社帶團領隊，帶團回國後被公司要求在 3 天內報帳，你覺得可做到完全正確嗎？

（一）代收轉付款項多，財會作業難度高

如前文所敍，根據政府規定，旅遊產品不用統一發票，而開立旅行業統一的代收轉付收據給顧客，然後再扣除代收轉付部分，包括交通、食宿、觀光、簽證費、保險費、小費和機場稅等，在回國後 10 日內逐團估算結帳，將國外團費收支差額或服務直接以收支的差額開立二聯式統一發票繳營業稅，國內人事開銷及說明會等雜支再另報營業費用。

實際上，根據資深從業人員觀察，服務完成 10 日後、甚至幾個月後，代收轉付金額都有可能漏列收支而需要調整，需要再進行二次結帳，如果盈餘增加，則要補繳營業稅，但如果由盈轉虧則無法退稅，特別是在農曆年、寒暑假等旺季，因爲大量家庭和團體客出遊，使得旅行社業務量大增，此時，如要求在 10 天內結清所有應收應付款項，任何一家旅行社或任何一家公司都做不到，因爲沒有旅行社會全年配置旺季所需要人力，不符合經濟成本。

此外，大型業者一個月進出金額達數億，甚至數十億之多，處理帳務速度緩慢，預收收應付帳款無法立即全部依標準提列，只要一筆款項漏列，就會導致財務報表不實，事實上，帳務處理速度緩慢並不致於造成旅行社財務周轉不靈，大多數

旅行社會產生財務黑洞，主要原因大多是負責人刻意做假，累積應付帳款，雖可美化公司財務，但也種下了旅行社倒閉的種子。

主管機關對旅行社團體帳的要求是一團一結，10 天內結帳。針對此一規定，在實際執行上常發現有以下問題，如押房（預訂飯店客房）的後退獎勵或訂金被沒收，購物店或餐廳檯面下的退佣獎金無法制度化，導致財務估算失真。此外，航空公司態度日益強勢，不斷調漲機票和燃油附加費，且愈來愈多航空公司削減退佣，或經常改變業績獎金制度，致旅行社自己計算的業績，永遠與航空公司電腦系統算出的兜不攏，使得旅行社利潤大幅縮水，最差的狀況是，旅行社在沒拿到獎金之前，已將預估退佣列為利潤，進而降價促銷旅遊行程，最後只能賠錢收場。

解決這些問題的方法很多，隨著科技進步，旅行社應善用科技，可要求第一線人員正確回報所有費用，即時正確計算存帳金額，此外，旅行社必須了解，隨著消費者愈來愈重視品質，再加上航空公司不願再支付高額獎金，過度依賴削價競爭的經營模式，只會將旅行社帶往倒閉一途。旅行社必須確保每筆交易都能夠獲利，許多大型旅行社已開始嚴格執行財務控管，特別是針對大陸居民來臺觀光市場，許多知名一線旅行社都直接表態拒絕接待低價購物團，只接待利潤穩定的官方參訪團。最後，旅行社負責人的操守仍是財務控管的重要關鍵，如果旅行社負責人無法自我要求，旅行社因財務周轉不靈而突然倒閉的情況，仍無法根絕。

（二）指南車會計報表

大型旅行社最大盲點，就是生意規模雖大，但卻養不起符合經濟規模的專家團隊，自己土法鍊鋼的結果，反而造成經營危機。面對低利時代，旅遊業的利潤也愈來愈低，訊息傳遞速度又快，若無法即時掌握旅行社的財務狀況，任何一個環節出錯，都有可能造成無法彌補的損害。

為了替旅行社找到最適合的財務報表記載方式，國內知名上市旅行社參照建築業的「工程完工法」的帳務概念，替旅行社設計出「指南車會計報表」預警機制，透過粗估團體旅遊的成本和獲利，另外發展出預警型的財務報表，讓旅行社經營者能即時掌握旅行社財務，降低旅行社風險。

旅遊業和建築業經營方式類似，從收費到完成服務，都需要一段很長時間，成本估算不易，建築業在建案完工時，只要工程期超過一年，大多採「全部完工法」，會暫估材料工費等成本入帳（例如借方記為：在建工程；貸方記為：暫估應付帳款），等到工程全部完工時，再一次認列成本和收益，完工前都只在帳上顯示支出成本，缺點是無法掌握工程績效。另一種會計方式為「完工比例法」，依工程進行的進度分階段認列損益，但此法較為主觀，且各階段損益都是估算而來。

建築業所碰到的狀況，與旅行業十分相似，常等到實際發生成本時，才發現高估或低估成本，此時該如何入帳？高估或低估的損益要計入業內、業外或前期損益調整？

因此，旅行業負責人也可考慮仿效工程完工法的概念，導入「成本估算」的概念，以精確估算公司財務，旅行社工期較短且成本科目較為單純，應可套用，建築業和旅遊業的會計原則原理相似，都是先收費後交付貨物（服務），唯一不同的是旅行社無存貨問題，帳務處理較建築業簡單。

對旅行社來說，銷售飛機、車船票或其他票務中心票券是單純買賣代售，交易當時即可列出損益；而旅遊套裝產品或團體行程則不一樣，銷售別家產品，因商品價格已定，作業流程與機車船票作業相似，但銷售自家商品則較複雜，因套裝商品大多組合兩種以上商品，且須負責與其他國家的地接社交易，需要較長時間處理帳務。

○ 工程完工法的概念

建築業工程案收入認列，以及成本計算可分為全部完工法和完工比例法等兩種不同方式。因工程期耗時數年，因而產生一套估算結算制度，作為財務製作標準，因應估算結算制度，工程界還有專業工程費用估算公司，而旅行社出團雖也跨月，但和工程界相較，其時間並不算長，從開始收件、收錢，到最後團體結束結完帳，月底彙總開發票繳交營業稅，大概須幾個月時間，且團體愈多時，尚未結算損益的累計預收團費和累計預付團費金額很大，常超過其他流動資產或流動負債，容易造成錯帳而不自覺。

國內知名上市旅行社導入工程完工法概念的方式為，不必強逼各部門在兵慌馬亂的大旺季，加人趕工結算早已確定損益的團體費用，放棄只為更快提供決策者參考數據，卻擾民傷財的管理措施，只要將相關的團體損益科目依市場行情估算做適當調整，即能有效的比線控主管更早掌握旅行社團體精略的營收狀況。

此外，在與國外地接社結清帳款前，就像工程未全部完工，損益尚未確立，隨時都須照實際情況支付調整，但旅行社在團體行程結束後，不管何時才能完全結清所有帳務，在會計帳上，因損益早已確立，只是存帳待清而已；但建築業則不同，未售完的建案（房屋）還須面對價值評估問題。

表 12-3 是國內知名上市旅行社參考旅行社經常積壓著大量的預收預付（或代收代付）款項的產業特性所設計出來的另一種形式的資產負債表，命名為「指南車會計報表」，但要請大家討論一下，想一下，這樣的報表是不是比較能反應真實的業界現況？

旅行社在會計月結、年結之前，仿效工程完工法的概念，將龐大的團體帳數字，分成兩部分，一部分是進行中的工程（團體），特別劃分為「未完工團體帳」，暫時都跟損益沒有關係；另外，照稅法單位的規定，團體回來 10 天就要結帳，該結未結的團體相關會計科目都轉成「待結完工團體帳」。這個存帳不同於其他行業的存貨，沒有評價的問題，只是等著結出損益，放進損益表（表 12-4）及調整資產負債表的本期損益部分，未結清之前，只是損益表未能及時正確而已，實際生意損益的狀況早已固定，早結晚結只是早付稅、晚付稅而已，呈現事實的數字變化，損益事實並沒改變。

「指南車定向」財務報表可以在專業的財務人員未結帳之前，讓經營者及早掌握公司真正的經營狀況。

一般旅行社的財務報表，因為生意都一直進行中，特別在農曆春節過後，每年 3 月底 4 月初之時，沒有結完帳的代收團費、代付團費數字甚為驚人，如果照傳統旅行社的資產負債的排法，沒有月結之前的報表，很多團體帳都放在預收和預付款項，對分屬負債與資產兩邊的數字也會造成相當程度的扭曲，使得經營者無法了解公司真實的情況。

表12-3　大商旅行社資產負債表 (2011年6月30日)　　　　　　　單位：新臺幣仟元

資產	金額	%	負債及股東權益	金額	%
現金及約當現金	204,691	13.26%	應付票據	54,990	3.56%
公平價值列入損益的金融資產－流動	4,915	0.32%	應付帳款	147,415	9.55%
備供出售金融資產－流動	400,060	25.92%	應付所得稅	7,791	0.50%
以成本衡量的金融資產－流動	56,908	3.69%	應付費用	20,552	1.33%
應收票據淨額	87,086	5.64%	公平價值列入損益金融負債－流動	209	0.01%
應收帳款淨額	170776	11.06%	其他應付款	22,403	1.45%
其他應收款	30,220	1.96%	預收款項	56,258	3.64%
預付款項	21,033	1.36%	其他流動負債	81,002	5.25%
遞延所得稅資產－流動	711	0.05%	流動負債合計	390,620	25.31%
流動資產合計	976,400	63.26%	代收團費 2261	187,453	12.14%
採權益法的長期股權投資	311,620	20.19%	代付團費 1261	-165,196	-10.70%
公平價值列入損益的金融資產－非流動基金及投資合計	2,871	0.19%	未完工團體帳合計	22,257	1.44%
基金及投資合計	314,491	20.37%	存入保證金	90	0.01%
土地	86,273	5.59%	遞延負債－聯屬公司間利益	14,162	0.92%
房屋及建築	78,621	5.09%	其他負債合計	14,252	0.92%
電腦通訊設備	7,488	0.49%	待結代收團費 2269	3,670	0.24%
租賃改良	26,412	1.71%	待結代付團費 1269	21,956	1.44%
雜項設備	9,286	0.60%	待結完工團體帳合計	25,626	1.68%
固定資產成本合計	208,080	13.48%	負債合計	452,755	29.33%
減：累計折舊	-46,622	-3.02%	股本	614,565	39.81%
減：累計減損	-20,153	-1.31%	資本公積	331,345	21.47%
固定資產淨額	141,305	9.15%	法定盈餘公積	67,164	4.35%
其他資產	111,370	7.22%	特別盈餘公積	7,091	0.46%
資產總計	1,543,566	79.3%	未分配盈餘	74,892	4.85%
			累積換算調整數	-645	-0.04%
			備供出售金融資產未實現損益	8,471	0.55%
			庫藏股票	-12,072	-0.78%
			股東權益合計	1,090,811	70.67%
			負債及股東權益合計	1,543,566	100.0%

12

表12-4　大商旅行社簡要損益表 (2011年6月30日)　　　　　　　　　　　單位：新臺幣仟元

會計科目	金額	%	金額	%
營業收入合計	1,157,583	100.0	1,106,969	100.0
營業成本合計	1,017,699	87.92	987,885	89.24
營業毛利（毛損）	139,884	12.08	119,084	10.76
推銷費用	76,176	6.58	65,909	5.95
管理及總務費用	19,079	1.65	16,579	1.50
營業費用合計	95,255	8.23	82,488	7.45
營業淨利（淨損）	44,629	3.86	36,596	3.31
營業外收入及利益				
利息收入	291	0.03	0	0.00
投資收益	30,570	2.64	29,232	2.64
權益法認列的投資收益	30,570	2.64	29,232	2.64
處分固定資產利益	85	0.01	0	0.00
處分投資利益	2,595	0.22	6,493	0.59
兌換利益	0	0.00	4,176	0.38
租金收入	671	0.06	1,108	0.10
金融資產評價利益	4	0.00	0	0.00
什項收入	3,685	0.32	1,245	0.11
營業外收入及利益	37,901	3.27	42,254	3.82
營業外費用及損失				
利息費用	15	0.00	0	0.00
處分固定資產損失	57	0.00	0	0.00
兌換損失	1,102	0.10	0	0.00
金融負債評價損失	2,351	0.20	0	0.00
什項支出	532	0.05	349	0.03
營業外費用及損失	4,057	0.35	349	0.03
繼續營業單位稅前淨利（淨損）	78,473	6.78	78,501	7.09
所得稅費用（利益）	7,893	0.68	7,660	0.69
繼續營業單位淨利（淨損）	70,580	6.10	70,841	6.40
本期淨利（淨損）	70,580	6.10	70,841	6.40
基本每股盈餘	1.16	0.00	1.18	0.00

【案例分析說明】

　　除了採用工程完工法外，大商旅行社將原本為資產科目的代付團費（或預付團費）放在負債這邊，作為負債科目代收團費（或預收團費）減項，因為這些科目在團體結帳轉為獲利之前都是資產負債科目（表 12-3），團體多進出數額非常大，等期末再結算後，本來資產負債表兩邊就會同時結減，但一般期末不是月底就是年底，尤其在年底跨年旺季，團體牽涉的數字甚多，更會造成報表的扭曲，放在報表的同一邊更能顯示旅行社財務狀況。

　　另外，行程已結束的團體旅遊，本來就應該結轉損益，但應收、應付、待收和待付的項目其實還很多，生意已完成，損益不可能改變，只是還沒有結帳出來而已。

　　依照政府 10 天內須結轉損益規定，將已結束團體在結轉損益之前，先轉出改列待結代收團費、待結代付團費，將團體帳粗分已完工和未完工兩部分，已完工的團體未來結完帳後，就往下增減同在負債及股東權益那邊的本期損益，這種做法更為合理，而且主管可以在會計部門一而再的結算期末數字之前，就可正確抓住公司大概的經濟狀況，做更好更快的決策。

　　任何一種管理行為，包括財務管理行為都必須付出成本的，且得到的結果可能不符合經營者的期待，大多數旅行社不願僱用太多財會人員，或是投資高級的電腦軟、硬體，但為了降低企業經營風險，旅行社應依自己企業特性，發展一套簡單的會計財務系統，並做好應收應付的管理，定期將資產負債表、損益表列印出來審視。相對於上市上櫃公司，要依證交所規定辦理，一般企業要做出符合自己需求的財務管理系統並不難，完全視經營者的決心，不一定要聘請大批財會人員，只有做好財務管理，企業才有面對挑戰的能力。

第13章

旅行業的風險管理與責任

學習目標

1. 了解旅行業的經營風險有哪些
2. 旅行業應如何降低面臨的風險
3. 了解「旅行業責任保險」及「旅行業履約保證保險」的意義與分別
4. 從旅行業的實際案例探討與學習

　　自西元 2002 年（民國 91 年），政府將「觀光客倍增計畫」列入「挑戰 2008：國家重點發展計畫」，開始投入大筆預算，全力推動觀光產業；至西元 2018 年，每年臺灣出境旅客已達 1,664.5 萬人次，產值達新臺幣 8,077 億元；入境旅客也達 1,106.6 萬人次，外匯收入約新臺幣 4,110.6 億元，觀光旅遊業前景看好。因應出國旅遊業務量大幅成長，許多旅行社開始透過操作財務槓桿以擴大經營規模，希望能趁勢而起，成為領導品牌。

　　但面對市場不合理的削價競爭，一旦碰上景氣不佳，或負責人業外投資失利，常使得許多財務體質較弱的中、小型旅行社因財務周轉不靈而無預警倒閉，影響消費者權益甚巨，亦造成許多消費糾紛。

　　旅行社經營，除了因商業競爭導致的自體性風險外，尚有許多外部風險需要預防，在法令要求下，目前旅客參團旅遊若碰到任何問題，旅行社皆要負起全部責任，使旅行社獲利空間不斷被壓縮，面對無限上綱的「無過失責任原則」要求，就算有保險也無法彌補損失，顯見風險管理的重要性。「事前預防遠勝事後賠償」，本章將以實際案例來探討旅行業所面臨的責任與風險管理，希望能降低旅行社的經營風險。

13-1　旅行業的風險管理

　　許多人誤以為經營旅行社很簡單，只要租間辦公室或找大型旅行社靠行即可，初期先經營賣機票和拉人參團業務，靠抽人頭費維持營運，等擁有穩定客源後，再擴大業務範圍，規劃高端特殊行程，經營較有利潤的企業團體業務，只要有團費收入，就可維持營運！事實上，如果有人抱著這種想法就敢投資經營旅行社的話，最後必定血本無歸。

　　隨著大環境改變，旅行社生態已大不相同，過去，因航空公司銷售機票的激勵獎金很高，形成國內旅行社獨特的經營模式。以往，旅行社營運多由航空公司主導，航空公司會挑選友好的大型旅行社負責機票銷售，下游旅行社只能依附大型旅行社生存，聽從大型旅行社的指揮一起衝業績，形成一個獨特的機票銷售生態鍊，但隨著航空公司開始透過網路自行銷售機票，並減少給予旅行社的銷售激勵獎金後，旅行社既有銷售生態已逐漸瓦解，也增加了旅行社的經營風險。

一、旅行社經營風險

　　旅行社經營，除了因商業競爭導致的自體性風險外，尚有許多外部風險需要預防，特別是天災、人禍（戰爭、金融危機），常讓旅行社措手不及而蒙受重大損失，為確保企業能夠永續經營，旅行社對風險管理也日益重視，並開始學習預防未來可能面對的經營風險。除了評估風險發生的可能性外，旅行社還必須估算出風險發生時可能付出的代價，才能事先擬定完整的因應對策。

（一）旅行社風險的種類

　　基本上，旅行業的經營風險可分為兩大類，分別為天災和人禍（圖 13-1）。天災泛指自然災害所造成的風險，而人禍則可再細分為外在和自體性風險。

　　所謂天災就是旅行團碰到颱風、地震、海嘯、火山爆發、空氣汙染及傳染病 (SARS, MERS, COVID-19) 等，天災會影響旅行團行程，增加交通費用支出，此外天災也會影響旅客的出遊意願，導致旅行社生意量大減（圖 13-2）。舉例來說，當日本發生關東大地震時，當地觀光業幾乎停擺。另外，新冠肺炎 (COVID-19) 疫情更加嚴重，全球觀光相關產業皆因此完全停止運作，且時間超過二年。

至於人禍部分，所謂外在風險是指如戰爭（中東地區的茉莉花革命）、恐怖攻擊（ISIS、北朝鮮射飛彈）、全球性金融風暴及政黨輪替（政治鬥爭）等，例如 ISIS 對法國發動恐怖攻擊，旅客擔心受波及而紛紛取消赴法旅遊行程。

天災	人禍
● 颱風 ● 地震 ● 海嘯 ● 火山爆發 ● 北極冰圈 ● 傳染病(sars、mers等)	● 外在：戰爭(中東地區茉莉花革命)、恐怖攻擊(isis、北朝鮮)、全球性金融風暴及政黨輪替 ● 自體性：旅行社內部財務控管不佳、旅行社老闆買房炒股、員工私吞團費等

圖13-1　旅行業的經營風險

自體性風險則是指旅行社內部財務控管不佳，無法客觀控制成本，或者是旅行社老闆和員工操守不佳而挪用公款，其所產生的道德風險。目前，國內大型旅行社倒閉的主要原因，大都是因為自體性風險的關係，旅行社老闆因操守不佳，而將貨款隨便花用，或拿去買房炒股；另外，因科技進步，旅行社皆自建網站，直接對潛在客戶行銷，作業系統和網路系統的穩定度極為重要，一旦網站當機或是商品標錯價格，所造成的損失亦是難以估計。

圖13-2　日本著名觀光勝地，箱根大湧谷火山地，2015年5月接連發生地震，很可能是噴發前兆，大涌谷熱門景點，暫時對外封閉，也引起觀光旅遊團退訂。

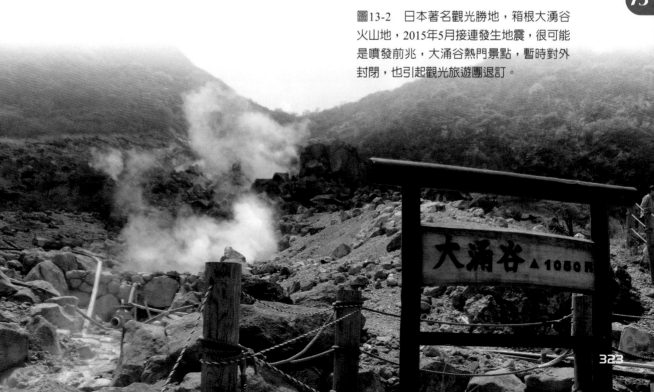

13

（二）商品變化多，風險控管難度高

　　網路科技日新月異，引導商品朝多元化發展，銷售管道也大不相同，帶動旅遊產業規模大幅成長，但產業結構改變，亦增加旅行社風險控管的難度。受惠商品設計多元化，再加上網路和電視購物等新銷售管道的出現，使得出國旅遊人口年年成長，客層也朝年輕化發展，選擇自由行的旅客人數年年成長，帶動「機加酒」套裝行程銷售，已改變傳統旅行社的經營型態；另外，原本國人接受度不高的遊輪之旅（圖 13-3），在旅行社大規模結盟共同行銷下，已逐漸成為市場新寵。

　　過去，臺灣出國旅遊人口以退休人口為主，旅行社的主力商品多為距離較近或環境舒適的國家，包括日本、東南亞、東北亞及少數歐美國家；近幾年，為了開拓年輕客源，並滿足壯年人口嚐鮮的需求，旅行社開始將旅遊產品拓展到中東、西亞、非洲及俄羅斯等政局不穩定，且風險較高的國家，大幅提高行程的操作難度和出團風險。

　　基本上，旅行社是代收代付的行業，因應消費者需求的改變，旅行社必須擴大產品線，協力廠商家數暴增且距離遙遠，使得旅行團的操作難度和風險都大幅增加。以埃及和土耳其為例，因為政局不穩定，如果發生群眾暴動和恐怖攻擊，必須改變交通工具或延長停留天數，旅行社就算願意承擔所有費用，但因距離遙遠，一時之間也無法解決問題。

　　新興的遊輪旅遊也非全無風險，旅行社必須先砸大錢包船或保證來客數，遊輪公司才願意來臺停靠，如果來客數無法達到目標，上游旅行社必須承擔所有費用，因此，如果碰到颱風或海象不佳，來客數不如預期，或者發生大規模傳染病新冠肺炎，就會吃掉旅行社所有利潤。

（三）產業結構改變，財務風險倍增

　　隨著開放陸客來臺旅遊，使得旅遊產業結構完全改變。2015 年，來臺旅客突破 1000 萬人次，原本以日本旅客為主的地接旅行社產業，現在已被大陸觀光客取代，雖然，歐美、港澳、星馬、泰國及韓國旅客人數亦大幅成長，使經營地接業務旅行社的業務量爆增 2 倍，但因大陸出團旅行社延後付款，經常要等半年至一年才

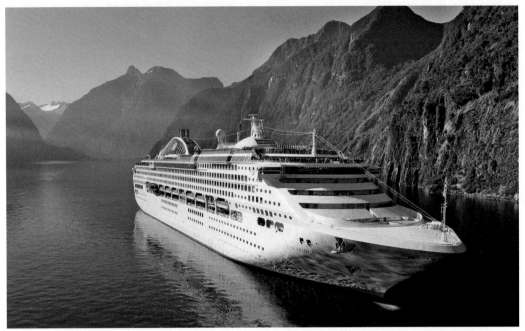

能收到部分團費，由於前帳未清，國內旅行社又不敢直接拒接陸團，經長期累積，造成接待大陸團的地接社出現財務黑洞。

圖13-3　郵輪之旅近年突然成為旅遊市場新寵，大幅提高經營出國旅遊業務旅行社的操作難度。

　　此外，因大陸低價團人數眾多，經營陸客團業務的地接旅行社只能採取以量制價策略，吸引中、低價觀光飯店轉而專營陸客生意，導致日本或歐美旅遊團只能住高價飯店，導致其他國家的旅客來臺的團費大幅增加，影響來臺意願。為解決陸客來臺的不合理現象，政府改擴大開放陸客來臺自由行，目前，因兩岸關係緊張，再加上疫情影響，陸客來台旅遊人數已大幅萎縮。

　　面對大環境改變，針對日本市場，地接旅行社為增加競爭力，原本以團客為主的接待方式，現已逐漸轉變為規劃各種「機加酒」套裝方案，供來臺日客自由選擇。現在日客團的操作方式為，日客可請旅行社代訂機票和酒店，地接旅行社再另外提供可直接從飯店出發的加價套裝方案（交通＋景點），供客人自由選擇，但加價套裝行程因欠缺領隊和導遊的保護，他們的人身安全亦成為販售商品的地接社必須承擔的風險。目前，日客來臺旅遊人口已明顯成長。

13

旅行業經營管理－基礎到進階完整學習

入境旅客突破千萬人次大關，但旅行社家數亦呈倍數成長，市場僧多粥少的狀況日益惡化，也導致旅行社經營風險大幅提高，業務量增加並不代表利潤也會跟著一起成長，事實上，因為太多人看好旅遊業，已造成過多投資者投入市場，影響了市場秩序，惡性削價競爭層出不窮，旅行社財務控管更加困難。例如，為了爭取接待陸客團，許多地接旅行社刻意壓低團費，打算從購物退傭找補（利潤），甚至推出零團費，甚至直接向大陸出團旅行社購買人頭（客人）。

過去，因旅行社家數不多，且出國旅遊人口並不多，旅行社財務壓力並不大，就算碰到股市大跌，或政黨輪替，也未出現大型旅行社倒閉，反觀現在，旅行社業務量倍增，反而降低旅行社承受市場變化的能力，因旅遊產業結構失去平衡，旅行社只能透過業外投資增加利潤。近幾年許多知名旅行社因業外投資失利，造成財務周轉不靈，負責人捲款潛逃的案件頻傳，對旅遊產業形象傷害極大。例如，原是國人赴日旅遊第一品牌的天喜旅行社，就因業外投資過多，導致資金周轉不靈而歇業，造成社會極大的震撼。

新冠疫情後，旅遊業必定重新洗牌，旅行社的財務紀律將成為能否勝出的關鍵。

二、如何降低旅行社經營風險

如何降低旅行社經營風險，換言之，就是增加旅行社承受災損的能力。為避免天災造成的損失，旅行社出團前都會替旅客購買保險，包括旅遊平安險、行程延誤險或交通不便險等，但在人禍部分，目前保險只能部分涵蓋，由旅遊平安、行程延誤或交通不便等保險找補，超出的部分旅行社則無法得到保障。

> **○ 遠期外匯交易**
>
> 又稱期匯交易，是指交易雙方在成交後並不立即辦理交割，而是事先約定幣種、金額、匯率、交割時間等交易條件，到期才進行實際交割的外匯交易。

針對人禍部分，多數保險公司會以非天災為由拒絕理賠，只能透過中華民國品質保障協會出面，由品保基金協助處理。但保險公司或品保基金只能協助處理已經出團的旅客在國外發生的狀況，如碰上旅客因天災人禍自行決定提前解約，不肯更換旅遊地點或延期出團，依法令旅行社只能自行吸收大部分損失，一點救濟的辦法

326

都沒有。以 2019 年爆發的新冠病毒大流行為例，因疫情涵蓋範圍太廣，旅行社根本無法延期或改推其他行程代替，導致全球上萬家旅行社倒閉。

因應未知的風險，旅行社在財務控管上一定要特別加強，就算短期內無法提升生意量，但也要想辦法降低財務風險。舉例來說，在加強內部控管部分，旅行社可購買員工誠實險，或擴大財務管理部門，進行短中長期財務規劃；再者，亦可透過專業人員操作遠期外匯 (Forward Exchange Transaction)，或購買金融及其他相關避險產品等，避免匯率波動或短期業務量縮減造成的損失。

> **旅遊趨勢新知**
>
> **防內賊！員工誠實險分散風險**
>
> 「員工誠實保證保險」，是保障被保險人（公司行號或企業）保險期間內，因員工單獨或共謀的不誠實行為，如強盜、搶奪、竊盜、詐欺、侵占等不法行為，導致被保險人（公司）所有財產或受託保管財產損失，超過自負額的部分，在約定的保險金額內，保險公司會負賠償的責任。

三、旅行社承擔的責任

旅行社的業務，主要工作為替旅客設計安排旅程、食宿、領隊、導遊、代購交通客票、代辦出國簽證手續等相關服務並收取報酬。旅行社所有的運作和作業流程，皆根據發展觀光條例及旅行業管理規則法令規定，包括證照許可制、專業經營制、公司組織制、分類管理制、專業人員執業證照制、任職異動報備制及分支機構一元制等。

旅行社的職責範圍，從旅客繳清團費之時開始。出發前，為旅客辦理簽證與護照、訂定機票機位與食宿及處理行前解約問題；出發後，要確保隨團領隊及導遊品質、旅遊行程內容、購物、行李遺失、意外事故、規費及服務費等，每個環節都不能出錯。當責任愈大，風險當然也隨之愈高，但風險往往隱藏在細節處，讓人防不勝防，在旅客整個旅行的過程中，旅行社的責任就是當發現風險時，應立即盡善良管理人之責，扛起所有直接或間接責任與義務，避免產生消費爭議。

目前，國內旅行社的營運模式可分為企業對企業，以及企業對顧客兩種，不論旅行社採何種經營方式，都需要大量人力和供應商的配合，因旅行社須集結眾多供

應商一起合作，操作複雜且難度很高。所以，旅行社在人力訓練時，特別重視人與人之間的專業度和應對進退，同一件事情由不同人去談，結果可能完全不同。

舉例來說，旅行社人員需要面對面與人溝通，包括其它旅行社專業從業人員、各國簽證中心人員、外交部領事事務局、當地（地接）旅行社、航空公司、旅館、遊覽車公司及船務票務代理等，在同業、政府單位和供應商之間穿梭，取得相互合作的許可，才能提供消費者各種旅遊準備與服務，不過即便所有環節都已安排好，團體旅遊也要靠全團旅客、領隊、導遊與司機共同合作，才能圓滿完成整個旅行的過程。

旅行業是一個環環相扣的總體性 (Inter-related) 行業，在整體服務過程中，旅行社位居最重要環節，承接上下游供需之間買與賣兩者的責任，為了確保上下游交易安全，有責任依運作的交易安全需求，採取有效的風險管理措施，以增加承受風險的能力，維持企業正常營運。

依過去旅行社的操作習慣，服務大都需假手第三方提供，旅行業的角色只是居間代理，任何提供服務的協力廠商，包括當地（地接）旅行社、航空公司、旅館飯店、車公司及船公司等，皆由第三方服務者直接負責，旅行社僅須盡善良管理人責任。

但隨著消費者保護法、民法債篇旅遊專節、旅行業管理規則與國外定

> ### ◎ 中華民國旅行業品質保障協會
>
> 中華民國旅行業品質保障協會，簡稱品保協會，其在性質上是國內旅行業界一個自律、自治、互助及聯保的團體，為調處會員旅遊糾紛，由會員共同繳存一筆保障基金，作為理賠的準備，如經協調結果，因會員違反旅遊契約所衍生對旅遊消費者的損害賠償，得由基金代償，並由會員一同保障全體會員的旅遊品質。

型化團體旅遊契約等法條的修訂，使得旅行社須承擔的責任變得更大更重，常超出保險理賠範圍，或航空及遊輪業者願意承擔的極限，一旦發生事故，旅行社根本無力對大型供應商求償。

「行船跑馬三分險」，沒有一家旅行社敢保證營運絕對零風險，為保障消費者權益，交通部觀光局設有旅行業保證金制度，並頒定旅遊契約範本、建立旅行社投保

責任及履約保險制度，並建立消費者旅遊糾紛申訴制度、異常旅行業公布制度、設置免費查詢旅行業及申訴電話等，更進一步成立「中華民國旅行業品質保障協會」以確保旅客權益。

此外，交通部觀光局也大力取締違法及非法旅行社、公告旅遊定型化契約應記載及不得記載事項，並加強消費者旅遊交易及安全宣導，以確保消費者「快快樂樂的出門、平平安安的回家」。目前，觀光局站在保護旅客的立場，並未考慮旅行社營運，以 2019 年新冠病毒為例，旅行社營運發生困難，政府僅提供低利貸款。

13-2　旅行社的責任範圍

政府為保障消費者參加國內外旅遊活動的生命財產安全及權益，強制旅行業投保旅行業責任保險，以及旅行業履約保證保險等兩種保險，此外，旅行業也受消費者保護法和觀光局所頒的旅行業定型化契約規範。實務上，只要涉及消費者健康與安全，多數司法判決已將旅行業納入消保法適用範圍，將消費糾紛歸屬於侵權行為，大幅加重旅行社須負擔之責。

一、旅行業責任保險和旅行業履約保證保險

所謂「旅行業責任保險」，是指旅行社在出團期間內，因發生意外事故，導致團員身體遭受傷害，依法應付賠償責任，由保險公司負責賠償保險金給團員或其法定繼承人的一種責任保險；至於「旅行業履約保證保險」，則是指旅行社因天災或財務問題無法履行原簽訂的旅遊契約，導致團員已支付的團費遭受損失，這一部分可由保險公司賠償團員的團費損失。

二、旅行業責任保險的保障項目

旅行業責任保險是指在旅行社所安排或接待的旅遊期間內，因為發生意外事故，使旅遊團員身體受有傷害，因而導致殘廢或死亡時，由保險公司負責給付團員或其受益人死亡、殘廢或醫療費用等項目的賠償（表 13-1）。

表13-1　旅行業責任保險的保障項目

項目	最低賠償金額（新臺幣）	備註
死亡的賠償責任	最高 300 萬元	
殘廢的賠償責任	最高 300 萬元	按殘廢等級與給付金額表所列給付金額比例賠償
醫療費用損失的賠償責任	20 萬元	1. 旅遊團員於旅遊期間內，因意外事故所致的身體傷害，必須且合理的實際醫療費用。 2. 經合格的醫院及診所治療者
旅行文件遺失的賠償責任	2000 元	1. 旅遊期間內，因其護照或其他旅行文件的意外遺失或遭竊，須重新辦理所發生合理的必要費用。 2. 不包括機票、信用卡、旅行支票和現金提示文件。
旅遊團員家屬前往海外，或來中華民國善後處理費用	每一旅遊團員，在國內最高新臺幣 5 萬元，國外最高新臺幣 10 萬元。	包括食宿、交通、簽證、傷者運送、遺體或骨灰運送費用。
被保險人處理費用	每一意外事故，國內最高新臺幣 5 萬元，國外最高新臺幣 10 萬元。	

三、旅行業履約保證保險保障內容

　　旅行業履約保證保險是指旅行社因財務問題，而無法履行原簽訂的旅遊契約，導致旅遊團員已支付的團費遭受損失，由保險公司賠償旅遊團員團費損失的一種履約保證保險。為了釐清理賠對象、減少理賠爭議並加快理賠速度，旅行業履約保證保險自 2007 年 6 月 29 日起，已依據支付工具的不同，將原保單區分為甲、乙二式保單。

　　乙式保單的承保範圍為，要保人於保險期間內，向被保險人收取非以信用卡方式支付全部或部分團費後，因旅行社財務問題無法啟程或完成全部行程，致旅遊團員全部或部分團費遭受損失時，由承保的保險公司依保險契約的約定，對旅遊團員負賠償之責；甲式保單則不論支付工具為何，只要發生上述事故，即由承保的保險公司依保險契約的約定，對旅遊團員負賠償之責。

　　保險公司在保險契約有效期間內對個別旅遊團員的賠償金額，僅以旅遊團員所遭受損失的團費為限，對所有旅遊團員的賠償總金額，則以保險契約所載的保險金額為上限，倘若所有旅客的團費損失合計超過保險契約所載的保險金額時，保險公司則按比例賠償。

　　至於有關本保險的保險金額，自 2007 年 7 月 14 日起，依據旅行業種類的不同，其最低投保金額規定為：

1. 綜合旅行業：新臺幣6,000萬元。
2. 甲種旅行業：新臺幣2,000萬元。
3. 乙種旅行業：新臺幣800萬元。
4. 綜合、甲種旅行業每增設分公司一家，應增加新臺幣400萬元；乙種旅行業每增設分公司一家，應增加新臺幣200萬元。

四、旅行業責任保險和旅行業履約保證保險的除外項目

　　事實上，單靠保險無法涵蓋所有的風險，還是有部分意外事故是保險公司不賠償的，依照保險契約約定，有些項目是「除外」不理賠。旅行業責任保險的不保事項，包括恐怖主義行為所致者；細菌傳染病所致者；吸食禁藥、酗酒、酒醉駕駛或無照駕駛所致者；以醫療、整型或美容為目的的旅遊行為所致者等。

　　旅行業履約保證保險的不保項目，包含恐怖主義行為所致者、電腦系統年序轉換所致者、可歸責於被保險人的事由致損害發生或擴大者、要保人所經營旅行業務逾越政府核准範圍者等。

五、旅行業責任保險的六種附加條款

　　為提供旅行社和消費者更多保障，除了旅行業責任保險及旅行業履約保證保險兩種基本保險外，保險公司亦另外提供旅行社六種責任保險附加條款，提高賠償額度，讓旅行社自行選擇加保，屬於任意加保的保障。其主要內容如下表 13-2：

13

表13-2 旅行業責任保險的六種附加條款

附加條款名稱	承保範圍	每一旅遊團員給付金額（單位：新臺幣元）
出發行程延遲費用附加條款	因旅行社或旅遊團員所不能控制的因素，致其預定的首日出發行程所安排搭乘的大眾運輸交通工具延遲超過 12 小時以上時。	每 12 小時 500 元，每一旅遊行程以 3,000 元為限。
額外住宿與旅行費用附加條款	旅遊團員於旅遊期間（不含首日出發行程）內，遭受意外突發事故（如護照遺失、檢疫、天災、交通意外事故等）所發生的合理額外住宿與旅行費用支出。	1. 國內每天 1,000 元，每一行程最高 10,000 元。 2. 海外每天 2,000 元，每一行程最高 20,000 元。
慰撫金費用給付附加條款	旅行社因旅遊團員於旅遊期間內遭受意外事故所致死亡，前往弔慰死亡旅遊團員時所支出的慰撫金費用。	50,000 元
行李遺失賠償責任附加條款	旅行社就其安排旅遊行程中，因旅行社的疏忽或過失，致旅遊團員交運的行李遺失的損失，依法應由旅行社對旅遊團員負賠償責任而受賠償請求時。	國內 3,500 元、海外 7,000 元，每人一次為限。
國內善後處理費用附加條款	旅行社因旅遊團員於旅遊期間內，因意外事故致死亡或重大傷害，且出發地、旅遊地點及事故地點均於臺灣地區之內，而發生旅遊團員家屬前往事故地點善後處理費用。	50,000 元
超額責任附加條款	旅行社於由其所安排或接待的旅遊期間內發生意外事故，致旅遊團員殘廢或因而死亡，依照發展觀光條例及旅行業管理規則的規定，應由被保險人負賠償責任而受賠償請求時，本公司對於超過主保險契約承保的保險金額以上部分，依本附加條款的約定，對被保險人負賠償之責。	最高 300 萬元

六、定型化契約

為了確保消費者權益，交通部觀光局特別核定定型化契約書，依據旅行業管理規則的規定，作為旅客與旅行社之間簽約契約的規範，以維護旅遊業的交易安全，契約內容關係雙方的權利與義務，規定旅行社和消費者必須在出發前簽妥。重要約定處理原則如下：

（一）旅客辦理解約

　　旅客辦理解約，應賠償旅行社費用，賠償標準如表 13-3，但旅行社如能證明其所受損害超過表 13-3 的標準時，得就其實際損害請求賠償。

表13-3　旅客通知解約賠償表

旅客通知解約的時間	旅客賠償旅行社的費用
旅遊開始前 31 日以前	旅遊費用的 10%
旅遊開始前 21 日至 30 日以內	旅遊費用的 20%
旅遊開始前 2 日至 20 日以內	旅遊費用的 30%
旅遊開始前 1 日	旅遊費用的 50%
旅遊開始日或開始後	旅遊費用的 100%

（二）出發前因客觀風險事由解除契約

　　因天災、地變、戰亂或其他不可抗力或不可歸責於旅行社的事由，導致該旅遊的全部或一部分無法進行時，旅行社得免負賠償責任，旅行社得將已代繳的規費，以及為履行該契約所支付的必要合理費用予以扣除後，將餘款退還給旅客。旅行社為維護旅行團體安全與權益取消其旅遊的一部分後，所為有利於旅行團體的必要措施（但旅客得以拒絕），如因而支出的必要費用，應由旅客負擔。例如有傳染病、戰爭或暴動等，但政府尚未公告為紅色警戒，且足認有危害旅客生命、身體、健康財產之虞者，旅客得解除契約，但應負擔旅行社已代繳的規費，或已支付合理的必要費用，並賠償旅行社不超過 5% 旅遊費用。

（三）旅遊途中行程、食宿、遊覽項目的變更

　　旅行社為維護旅遊團體的安全與權益，得依實際需要變更旅程、遊覽項目，或更換食宿旅程，如因此而超過原定旅遊費用時，不得向旅客收取；但因變更而節省支出時，應將節餘費用退還旅客。

（四）旅行社未依契約預定行程，致旅客留滯國外

因旅行社的過失，導致旅客留滯國外時，旅行社應負擔旅客留滯期間所支出的食宿或其他必要費用，旅行社並應盡速依預定旅程，安排旅遊活動或安排旅客返國，此外，旅行社應賠償旅客按滯留日數計算的違約金。

（五）旅行業綜合保險可轉移的責任風險

旅行社可利用保險公司推出的旅行業綜合保險移轉自己的責任風險，目前法院判例皆要求旅行社負起無過失擔保責任，縱使旅行社再怎麼小心，仍可能須負擔損害賠償責任，因此旅行社藉由保險移轉責任風險更顯重要，除符合法令規定的基本保單外，尚有為數繁多的附加條款，內容令人眼花撩亂，如果旅行社不夠專業，反而會導致更多消費糾紛。旅行業綜合保險涵蓋下列內容：

1. 法定責任：旅行社或領隊、導遊安排團員前往禁止、非法地區活動（如游泳、浮潛等），因而發生意外事故，使團員體傷、死亡或財物受到損害，旅行社依法應負損害賠償責任時，由保險公司在保險金額內賠償。

2. 契約責任：旅客參加旅行社所組的旅行團（國內、外），在旅遊期內，因發生意外事故，致旅客死亡或殘廢，由保險公司理賠。

3. 履約責任保險：被保險人於本保險契約有效期間內，向第三人收取團費後，因財務問題使所安排或組團的旅遊無法啟程或完成全部行程，致旅遊團員全部或部分團費遭受損失，依法應由被保險人負賠償責任時，保險公司對旅遊團員負賠償責任。

（六）保險免責事由的排除事由

除外責任及不保事項皆強調旅行社的責任保險，限於因「意外事故」所產生的責任，但旅行社的責任並非僅有意外事故，且因很難判定團員是否為故意，兩者間無必然的關連，在社會風氣的要求，旅行社須擔負「無過失責任」的氣氛下，保險公司刻意限縮保險範圍，實在不妥，無法提供旅行社完全的保障。

1. 以下為旅遊業專有保險免責事由的排除項目，保險公司可拒絕理賠。

(1) 因戰爭、類似戰爭（不論宣戰與否）、敵人侵略、外敵行為、叛亂、內亂、強力霸占或被徵用所致者。

(2) 因核子分裂或輻射作用所致者

(3) 因被保險人或其受僱人或旅遊團員的故意行為所致者

(4) 因被保險人或其受僱人經營，或兼營非本保險契約所載明的旅遊業務，或執行未經主管機關許可的業務，或從事非法行為所致者。

(5) 被保險人或其受僱人協議所承受的賠償責任，但縱無該項協議存在時，仍應由被保險人負賠償責任，或依本保險契約的約定，應由被保險人負賠償責任者，不在此限。

(6) 被保險人或受僱人向他人租借、代人保管、管理或控制的財物受有損失的賠償責任，但本保險另有約定者不在此限。

(7) 因電腦系統年序轉換所致者。

(8) 任何恐怖主義行為所致者。

(9) 被保險人或旅遊團員所發生的任何法律訴訟費用

(10) 旅遊團員的文件遭海關或其他有關單位扣押或沒收，所致的毀損或滅失。

(11) 起因於任何政府的干涉、禁止或法令所致的賠償責任。

(12) 被保險人或其受僱人或其代理人，因出售或供應的貨品所發生的賠償責任，但意外事故發生於旅遊期間，致旅遊團員死亡、殘廢或醫療費用不在此限。

(13) 以醫療、整型或美容為目的的旅遊，其所致任何因該等行為所產生的賠償責任。

(14) 各種形態的汙染所致者

2. 保險公司可主張免責的事項，團員直接因下列事由所導致的損失，不用負賠償責任。

(1) 細菌傳染病所致者，但因意外事故所引起的化膿性傳染病，不在此限。

(2) 旅遊團員的故意、自殺（包括自殺未遂）、犯罪或鬥毆行為所致者。

(3) 旅遊團員因吸食禁藥、酗酒、酒醉駕駛或無照駕駛所致者。

(4) 旅遊團員因妊娠、流產或分娩等醫療行為所致者，但其因遭遇意外事故而引起者，不在此限。

(5) 旅遊團員因心神喪失、藥物過敏、疾病、痼疾或其醫療行為所致者。

(6) 非以乘客身分搭乘航空器具，或搭乘非經當地政府登記許可的航空器具所致者。

3. 除外責任的活動，除契約另有約定，保險公司對所承保旅遊團員從事下列活動時，所致的損失不負賠償責任。

(1) 旅遊團員從事角力、摔跤、柔道、空手道、跆拳道、馬術、拳擊、特技表演等運動。

(2) 旅遊團員從事汽車、機車、及自由車等競賽或表演。

（七）政府應引進「錯誤與疏漏保險」

因保險公司的除外責任和不保事項多如牛毛，可看出旅行業管理規則雖針對承保範圍和金額設有上限，但未限制保險公司除外事項的內容，因此保險人（保險公司）可藉由大量的除外事項，以及單次事故最高賠償上限金額來限縮責任，雖旅行社可據此而要求減少其所須負擔的保費，但一旦發生問題時，恐因理賠金額太低，或無法理賠造成消費者與旅行社的訴訟案件，不負責任或負不起責任的旅行社只好一倒了之，反而造成更多社會問題。

旅行社希望引進「錯誤與疏漏保險」(Errors & Omissions Liability Insurance)，此險可填補傳統產品責任保險不承保或無法承保之缺口，降低財務衝擊。但因目前此項保險費率尚未製定標準，且旅行社賠償風險又較其他產業高，真要推行，保費恐將十分昂貴。目前，旅遊業正面臨激烈的削價競爭，除非政府規定必保，否則旅行社恐無力投保，再者因旅行社的責任賠償機率高，保險公司恐不願承保。事實上，目前已有許多保險公司根據過去的理賠記錄，而拒絕特定旅行社購買履約責任險，為確保旅遊產業穩定發展，主管機關須與旅行業品保協會或旅行業同業公會一起合作，向保險業爭取規劃出適合旅行社購買的保險商品。

13-3　旅遊糾紛案例研討與學習

　　根據中華民國旅行業品質保障協會統計，從 1990 年 3 月到 2021 年 3 月，出國旅遊最容易產生旅遊糾紛的地區以東南亞占 24.75% 居首，其次是東北亞地區的 20.93%，第三是大陸港澳的 18.87%。旅遊糾紛調處案由前三名，依序為行前解約 (26.75%)，機位機票問題 (13.16%)，行程有瑕疵 (12.14%)，發生問題時消費者應如何保障自身權益？而旅行業者又應該如何處理，以下就不同案例探討，並從中學習，建立對旅遊法律的專業觀念，以及培養分析案例的能力。

一、旅遊糾紛地區與案由狀況表

　　旅遊糾紛地區與案由狀況表，請見表 13-4 及表 13-5。

表13-4　旅遊糾紛地區分類統計表（統計時間：1990.03.01～2021.10.31）

地區	調處件數	百分比	人數	賠償金額
東南亞	6,045	24.75	29,270	46,905,714
大陸港澳	4,614	18.87	19,377	26,149,783
東北亞	5,120	20.93	23,739	26,970,922
歐洲	3,210	13.13	11,748	26,483,456
美洲	1,594	6.52	6,946	18,089,977
國民旅遊	2,104	8.6	14,067	8,008,427
紐澳	603	2.47	3,003	5,980,617
其他	283	1.16	1,414	3,902,111
中東非洲	692	2.83	2,412	4,084,821
代償案件	192	0.79	18,875	69,655,981
合計	24,457	100%	130,851	236,231,804

表13-5　旅遊糾紛調處案由統計表（統計時間：1990.03.01～2021.10.31）

案由	調處件數	百分比	人數	賠償金額
行前解約	8,021	32.8	29,107	36,806,885
機位機票問題	3,338	13.65	9,949	18,699,780
行程有瑕疵	2,555	10.45	23,481	28,920,901
其他	2,654	10.85	9,069	8,375,950
導遊領隊及服務品質	1,897	7.76	10,411	16,086,325
飯店變更	1,557	6.37	9,822	11,311,776
護照問題	1,039	4.25	2,631	12,155,570
不可抗力事變	538	2.2	3,482	3,938,460
購物	586	2.4	1,573	3,191,876
意外事故	377	1.54	1,454	8,195,191
變更行程	306	1.25	1,975	3,082,049
訂金	208	0.85	1,515	2,037,047
行李遺失	225	0.92	490	1,496,872
代償	251	1.03	19,928	71,053,789
中途生病	170	0.7	893	1,581,646
飛機延誤	168	0.69	1,475	2,531,274
溢收團費	212	0.87	1,191	2,170,288
取消旅遊項目	168	0.69	1,027	2,016,348
規費及服務費	81	0.33	261	213,568
拒付尾款	49	0.2	820	1,030,500
滯留旅遊地	45	0.18	246	1,218,809
因簽證遺失致行程耽誤	12	0.05	51	116,900
合計	24,457	100%	130,851	236,231,804

二、案例研討

　　以下列舉實際調處判決的案例，期望同學藉由案例研討中了解法律條文的限制並從中獲得經驗與心得。

案例一：2010 年冰島火山灰事件

　　因冰島火山灰事件（圖 13-4），導致歐盟各國空中交通大亂而關閉領空數日，幾百萬旅客受到牽連，數千臺灣旅客滯留歐洲，無法回國，而該出發的團體則無法出發，不去的費用損失和責任承擔的旅行業者以歐洲團較多，但因此事件為天災，保險公司、航空公司皆免責，但卻要求旅行社承擔全部滯留的住宿費用，主管機關除善意的叮嚀，並引用國外團體旅遊定型化契約第 31 條規定，因滯留而產生的額外食宿支出費用皆要旅行業者全部負責。

圖13-4　冰島火山灰事件，嚴重影響飛航安全，歐洲30個機場全面關閉，造成旅客滯留，航空業損失巨大。

13

【案例探討】

出國旅遊碰到戰爭、傳染病等天災人禍，耗時更久、損失更大時，保險公司有關旅行社責任險和履約責任險亦無法涵蓋時，旅行業雖無法負全責，但站在法律上、道義上的立場，旅行業還是必須要負責。

冰島火山灰事件，航空公司也是受害者，原訂班機無法成行，航空公司是不可能再負其他責任的，除非旅客已辦好登機手續拿到登機證，航空公司才須負賠償責任，但也僅負責兩天的住宿賠償責任。這種天災也非旅行業者的錯，幾家歐洲團旅行業者也善盡善良管理人責任，提供住宿，但不供餐，情理上也講得過去，因滯留多天的食宿成本實在太高。

但民法第514條之5：「旅遊營業人非有不得已的事由，不得變更旅遊內容。旅遊營業人依前項規定變更旅遊內容時，其因此所減少的費用，應退還於旅客，而所增加的費用，不得向旅客收取。」觀光局公布的國外團體旅遊契約書是旅行業管理規則的延伸，其第31條：「旅遊途中因不可抗力或不可歸責於乙方的事由，致無法依預定的旅程、食宿或遊覽項目等履行時，為維護本契約旅遊團體的安全及利益，乙方得變更旅程、遊覽項目，或更換食宿、旅程，如因此超過原定費用時，不得向甲方收取。」此等也是法理明確，不容旅行業者卸責。

案例二：未告知懷孕，參加潛水活動而溺斃

2005 年 7 月，一位已經懷孕 6 周的林姓婦人，參加馬來西亞邦喀島旅遊行程，於浮潛活動時不幸溺斃（圖 13-5），在旅行業者已辦理保險意外理賠金交付家屬之後，其夫婿再度告上法庭，提出旅行社服務人員（當團領隊）未在第一時間發覺妻子溺水，以致延誤搶救時效、憤而索賠。最高法院最後認定旅行社與林姓婦各有一半疏失，判決旅行業者及當團領隊共須賠償家屬新臺幣 177 萬餘元定讞。

圖13-5　到馬來西亞邦喀島離島浮潛，為顧及旅客人身安全，浮潛前領隊會特別告知，身體不適者不要下水，自己也要特別注意身體狀況。

【案例探討】

依旅行社觀點，浮潛前領隊特別告知，身體不適者不要下水，應已善盡管理告知的義務，並強調發現林婦出狀況時，具合格救生資格的當地導遊立即下水搶救，並當場施予心臟按摩，且並無延誤急救，活動全程皆符合馬來西亞當地法令。

但法官在判決中指出，雖然林姓婦人未告知懷孕6周，但因無法證明溺斃與懷孕之間具因果關係，且領隊在客觀上亦無法得知林姓婦人是否有咳嗽、嘔吐等懷孕症狀。導遊在團員下水前，曾警告身體不舒服不要下水，已善盡告知義務並無疏失，但對是否延誤急救部分，法官則認為，當團的領隊沒有全程緊盯林姓婦人的水中動態，延誤搶救送醫的黃金時間，這一部分認定領隊有責任，但考量林姓婦人明知自己有孕還下水，亦要負一半責任，經審酌後判決，旅行社與當團領隊須連帶賠償林姓婦人夫家新臺幣177萬元。

續下頁

承上頁

> 這個案件經二審定讞後已無異議，但外界不知道的是，林姓婦人懷孕若與溺斃有直接關係，保險公司一般規定並不會理賠，旅行社已為家屬權益爭取，照慣例簽下結案領據，領取意外死亡賠償金新臺幣 200 萬元，且已轉交給死者家屬，因喪家悲傷之餘，旅行社並未要求死者丈夫簽具結案同意書，因此，死者丈夫拿到理賠金後，在朋友慫恿之下，再告領隊和旅行社的業務過失，纏訟多時判賠後，旅行社本可據此向保險公司請領旅行社責任險理賠，但因先前已請領過意外理賠且簽具結案，旅行社只能認賠。

案例三：業者廣告不實、違反消保法

2008 年 2 月，知名旅行業者推出埃及豪華 12 天之旅（圖 13-6），收費達 15 萬 6 千元，旅客指稱該團導遊素質差，竟不知埃及豔后是誰？且旅行社安排的餐館不佳，湯裡竟然有蒼蠅，該團 6 名團員怒告旅行社 5 項缺失，包括商務艙品質低劣、餐飲不潔、導遊不專業、司機違規、不實廣告違反消保法等，各求償 7 萬元，最後經臺北地方法院判決旅行社須賠償每位旅客新臺幣 2 萬 6 千餘元。

圖13-6　標榜埃及豪華12天之旅，因客人不滿服務，列舉5大缺失告上法院，對業者商譽損傷很大。

【案例探討】

　　此案法官認定「不夠豪華」，且已判決賠償。原告之一的補習班國文教師及其母親參加「埃及尼羅河豪華遊輪 12 日」，其同樣行程，他家業者收費 12 萬餘元，但旅行社強調豪華團及獨家行程，所以團費多 3 萬元。事實上，旅遊同業都了解，商務艙與經濟艙的價差可能都不只 3 萬元，但商務艙服務品質不符合客人認知，旅行社根本無從管控；理論上旅行社應有能力選擇更好的航空公司，但碰上農曆年旺季，機位一位難求，旅行社也相當無辜。旅客列舉的 5 大缺失，任何業者都可能碰到，當然客人不滿意是事實，領隊和導遊不夠好也是事實，法院判賠定讞也必須遵從，但旅行社商譽損傷無法估計。

　　類似的案例，旅遊業者多半是花錢消災，不希望讓事情鬧得太難看，這種情況更助長旅遊糾紛案件的增加，尤其是針對高知名度的旅行社，每年旺季常會碰見「職業客訴者」，造成業者極大困擾。

案例四：畢業旅行染法定傳染病、求償旅行社

　　1996 年 1 月，某一應屆畢業生因畢業旅行，參加某旅行社承辦的峇里島 5 日遊（圖 13-7），全團人數共計 33 名。據該團畢業生旅客申訴指稱，自峇里島返臺 2 天後起，陸續發現 19 人感染法定傳染病痢疾並住院治療。衛生署檢驗結果為志賀氏 D 群桿菌感染，可能是食用生冷食物所引起，因為是法定傳染病，其家人被強制赴院檢查，引來鄰居一陣狐疑。在學校裡，校方為避免其他學生遭感染，洗手間都劃定特定區域供其使用，因此遭到不明究理的學生抗議，以為其享受特權。甲學生旅客於工讀場所，亦遭同事排斥，造成該旅客等不僅因住院治療薪資被扣減，身心亦受折磨，幾度與乙旅行社接洽，均未能合理圓滿解決，乃向中華民國旅行業品質保障協會申訴，並請求答覆下列問題：

1. 所有保險公司皆不受理法定傳染病的理賠，那其住院費用是否完全由國家給付？其日後追蹤檢查費用由誰負擔？

2. 住院者請假扣薪的損失由誰負擔？

3. 精神上的損失（成為終身帶原者的陰影），該如何賠償？

圖13-7　峇里島旅遊一直是學生畢業旅行最喜歡的首選行程

【案例探討】

　　消保法第 7 條明確規定「企業經營者應確保其提供的商品或服務，無安全或衛生上的危險」，因此，若商品或服務具危害消費者生命、身體、健康、財產的可能，企業主必須在明顯處張貼警告標示和緊急處理危險方法，如企業主違反規定，且對消費者或第三人造成損害，應負連帶賠償責任。此外，若企業主被判定顯有故意或過失，消費者除可要求損害賠償外，還可再請求 1 ～ 3 倍的懲罰性賠償，除非企業主能證明其無過失，法院才可減輕賠償責任。

　　旅行社所提供的旅遊產品是否符合客觀期待的安全性，法院應就事實認定。依據申訴旅客陳述，領隊及導遊在出發前，曾一再告知旅客勿食生冷食物，也不要買路邊攤外食，同時也告知，入住飯店時只能喝礦泉水，不可喝生水，客觀上旅行社已善盡告知責任。

續下頁

承上頁

再者，旅行社所提供的餐食，皆由當地合法配合廠商製作，旅行社是否仍須負消保法所稱的「無過失責任」，因無前例可循，仍有待司法機關認定。

據衛生署表示，19位旅客可能因食用生冷食物而導致病徵，但病因是否為乙方旅行社所安排的餐食？或是甲方旅客自行外食所引起，也無法認定。因團員共33人，只有其中19人感染，14人未受感染，且團員在印尼並未發病，更加添了探究的困難，故要解決此案，重點不在探討責任歸屬，而在於協助旅客減少損害，旅行社也已表示願負起道義責任。

至於旅行社投保旅行業綜合保險中的契約責任，攸關意外醫療費用，因法定傳染病所引起的醫療費用，屬保險條款中的不保事項，無法申請理賠。最後調處結果，由旅行社自行買單，給付旅客就醫掛號費、薪資損失共每人新臺幣5,000元，雙方達成和解。

案例五：旅程中遭洗劫並死於非命

1980年代，某一對夫婦透過旅行社，向國外一家頗負盛名的遊艇公司預訂遊艇行程，在旅遊途中碰上巴勒斯坦解放組織洗劫該船，先生死於非命，請問該旅行社應否負過失之責？這是一樁10億美元的纏訟案件，被告是旅行社、船公司、美國政府以及巴勒斯坦組織。這種可怕的事件，印證觀光產業中一個不受歡迎的趨勢－愈來愈多的旅客向他們的旅行社提出控告。

【案例探討】

這是一樁10億美金的纏訟案件，媒體披露，原告認為旅行社有過失，未能將遊船路線有危險之處即時通知顧客，建議改走其他較為安全的路線，更何況部分地區有恐怖組織活動也早就見諸報端。被告是旅行社、船公司、美國政府及巴勒斯坦解放組織，纏訟的訴訟費用累積已高達45萬美金，對旅客和旅行社而言，都是一樁可怕的事件。

案例六：旅遊染傷寒，都是旅行社未告知？

有一對夫婦委託旅行社代訂位在海地的地中海度假村，旅行社行前沒有告訴旅客須預防什麼，剛好當時海地爆發嚴重傷寒、瘧疾和肺結核，結果這位太太感染了傷寒，於是這對夫婦就對該旅行社提出以下 2 項控告，一是旅行社對島上真實狀況未盡告知之責，二是沒有建議他們採取相關醫藥預防措施。

【案例探討】

原告認為，旅行社在未調查清楚之前，就直覺地告訴旅客沒什麼好擔心的，因為他們到當地只是待在度假村裡面，沒想到這位太太真的染上傷寒。如果當時這家旅行社曾向國立亞特蘭大疾病管制中心詢問的話，他們必然會了解海地的實況，亦可另選他處，或是採取適當的防範措施，因此旅行社必須發展出一種制度，竭盡所能提供旅客相關資料。

國外團體旅遊契約書第 11 條規定：「乙方（即旅行業者）應依主管機關的規定，為甲方（即旅客）辦理責任保險及履約保險，其費用由乙方負擔。乙方如未依前項規定投保者，於發生旅遊意外事故或不能履約的情形時，乙方應以主管機關規定最低投保金額，計算其應理賠金額的 3 倍賠償甲方。」由此可知，於發展觀光條例與旅行業管理規則中，規定旅行社有投保義務的責任保險及履約保證保險，旅行社若未投保，會負擔較原本賠償多 3 倍的責任，不可不慎。

以上這些案例中，旅行社僅僅做到成千上萬旅行業者每天會做的事，提供諮詢及販售旅遊產品到外地去旅遊，但一旦遇上旅遊糾紛，愈來愈多的旅行社會被不滿的客戶一狀告到法院，在歐美等先進國家，很多旅行社都會購買成本較高的「錯誤與疏漏保險」來保障自身權益，但臺灣的保險公司並沒有銷售提供旅行社這類的保險產品，幸好一般旅行社的責任險和履約責任險，多少涵蓋一些責任的承擔，但賠償金額都有限額，超過部分可能還是會造成旅行社不可承擔之重；特別是碰上天災人禍，常引起旅行社倒閉潮。

　　面對消費市場對旅行社極不友善的情況，營運規模大的旅行社也開始有不同做法。基於上市企業的品牌形象考量，西元 2018 年，全年營收達 45 億美元的大陸攜程網（CTRIP），為了確保消費者權益，爭取更多消費者認同，主動建立重大災害保障金制度，只要在攜程網及其關係企業購買商品，一旦發生交易糾紛即由重大災害保障金理賠。

　　西元 2020 年，新冠肺炎疫情爆發時，攜程網進一步將基金額度提高至 2 億元人民幣，墊付用戶退訂所產生的費用，以保障客戶權益。

　　攜程網的出發點雖好，但龐大的賠償金已對企業的營運造成重大的資金壓力，並非一般上市企業能夠承擔。事實上，攜程旅遊集團 2018 年營收高達 1050 億美元，已超過全臺灣旅遊和航空公司的產值，成為世界級的跨國 OTA，攜程網具有強大的資金調度能力，但此方法是否正確，資金能否長期支撐，此舉究竟是旅遊業的創舉，或是毀滅旅遊產業的毒藥，仍有待長期觀察。

　　有些國家的司法單位，認為旅行業者應被視為不僅是提供旅遊的經銷商，更是客戶信賴的專業人士，在履行與顧客的關係上，就必須善盡善良管理人的責任，甚至認為旅行業者的地位很快將變得與會計師一樣重要。法官的自由心證，與消費者、旅行社雙方認知的差距頗大，對旅行社而言，已不僅是居間代理替客人買機票和訂房而已。

　　當旅行業者被視為專業人士之後，他們卻未完全了解這個稱呼的內涵，問題是這種認知並非全世界性的，甚至連許多法界人士都不知道零售旅行業者，或躉售旅行業者在產業的角色和功能，更遑論是消費者，因此旅行業的責任就無法明確化，只能憑想像任意解釋。

　　國內外對旅行社都給予更重的期待，加重旅行社負擔的法律責任，一次意外或失誤，可能讓旅行業者陷入萬劫不復之境，但專業人士能否有專業的收入和承擔，這又須取決市場競爭和供需是否平衡，但旅行社千萬不能妄自菲薄而怨天尤人，應該朝成為一位真正專業人士而努力。

第14章

旅行業的轉型與大未來

學習目標

1. 了解未來的旅行者會有哪些族群？他們的旅遊與消費動機有何不同？
2. 敘述旅行業面臨哪些競爭與挑戰？
3. 思考旅行業面對挑戰應如何轉型與應變
4. 從智慧旅遊範例中學習旅行業的創新服務
5. 嘗試為旅行業找出新方向，為未來進入職場或創業預做準備。

　　根據世界觀光組織 (UNWTO) 調查，區域旅遊、短天數、短距離已是出境旅遊市場的主力，平均每 5 人中有 4 人選擇區域內旅遊，若以交通部觀光局公布，來臺旅客的重遊率分析，香港近 3 年重遊率高達 70%，日本及美國市場重遊率達 50%，馬來西亞市場 42%，就連仍在管控旅客人數的大陸，因自由行人數增加，旅客重遊率亦從 5% 成長至 11%，顯見區域性旅遊已成市場新潮流。

　　因應旅遊產業的改變，旅行社必須學習利用大數據及社交媒體資訊，分析每個旅行者的真正需求，並製造出令人驚奇的消費體驗，才能在激烈的市場競爭中勝出，其中，中國大陸更是不可忽視的新勢力，受到可支配所得的增加、大陸對出境旅遊管制持續放寬，以及人民幣走強等因素，大陸在 2012 年就已躍居為全球最大的旅遊消費國家。

　　面對未來旅行族群的改變與需求，旅行業者該如何應變？智慧旅遊對旅遊業的服務與行銷產生什麼影響？這是本章要探討的重點。

14-1　旅行業面臨的競爭與挑戰

　　科技日新月異，促使各行各業不斷地求新求變，旅行社的競爭也不例外，傳統旅行社正逐漸被網路旅行社 (Online Travel Agent,OTA) 取代，隨著智慧網路系統普及，改變人類的消費習慣（圖 14-1），也改變旅行社的經營模式，網路旅行社和智慧手機第三方應用軟體 (Mobile Application, APP) 崛起，只要有吸引消費者注意的好點子，即能創造無限商機，讓新創旅行社和新創團隊成為旅遊產業新勢力。

　　面對網路旅行社興起，許多老字號的傳統旅行社也開始自建網站，跨入網路服務，他們挾著資金和人脈的優勢，複製新創旅行社的服務方式，再透過短期低價促銷搶回流失的顧客，但削價競爭亦造成不良效果，使得國內旅遊產業價格更混亂，利潤也大不如前。

圖14-1　隨著智慧網路系統普及，出國旅遊說走就走愈趨簡便。

　　透過網路科技的協助，旅行社可以用較低的行銷成本，直接接觸潛在客戶，不必經由業務人員拜訪，或下游旅行社仲介，此外，旅行社在規劃行程時，也可透過網路，更直接的得到消費者反饋，加速旅行社在行程規劃上的反應空間，此外，網路科技的興起，也改變了旅行業與航空公司的依存關係，使得旅行社販售機票業務的獲利大減，未來，如何強化旅遊產品規劃能力，並透過異業結盟和發展新事業開拓新財源，正考驗旅行社經營者的智慧。

　　新冠肺炎疫情也改變了旅遊業營運模式，迫使大型旅行社增加國內旅遊業務的比重，但國內旅遊市場有限，大型旅行社強勢切入，勢必擠壓地方中小型旅行社的生存空間。因此，許多大型旅行社紛紛開始透過同業或異業結盟，加速發展內需型新事業以增加營收，透過既有的客戶名單開拓新的服務，希能度過新冠疫情寒冬！

一、網路科技改變了旅行業的生態

　　現在，每家旅行社都有自建網站，老牌旅行社挾著資金和品牌優勢，他們自建的網站不但功能強大，且產品包羅萬象，就算新創旅行社推出新產品或新的網站功能，老牌旅行社也可很快複製，且用更低的價格搶占市場。與過去沒有網路旅行社的時代相較，現在旅遊產業結構較複雜，且因商品變價速度太快，經營難度也相對提高。

　　中國網路市場（電商市場）亦碰到同樣問題，中國市場雖大，且消費人口眾多，但就網路市場而言，永遠是贏者全拿，只有第一、沒有第二，唯有搶下點閱率第一的寶座，才能夠爭取到消費者認同。目前，中國網路旅行社已是攜程網一家獨大，成為網路旅行社的巨人，中國的網路旅行社除了找新點子和新科技外，更重視旅行社的財務操作，特別是上市公司，或上市公司轉投資旅行社，大多會採取向銀行融資，或尋找新投資者加入，大規模提高公司含金量，再透過併購同業或發動削價競爭，在最短時間搶奪市占率第一的寶座（圖 14-2）。

圖14-2　攜程旅行網是大陸最大的網路旅遊公司，也是線上最大的機票、酒店預訂網站，過去靠著佣金收入，保持穩定獲利，但面對低價促銷當道，攜程網也只能被迫加入促銷戰局。

　　網路科技雖好，但因旅行社業務以代收代付為主，且旅遊並非必要消費，因此，只要大環境對旅遊業不友善，再加上網路旅行社的推波助瀾，所引發的削價競爭將更勝以往，如再碰上合作廠商惡意倒債，所引發的倒帳連鎖反應十分可怕，財務體質不佳的旅行社幾無一倖免。近幾年，因全球景氣前景未明，股市也起伏不定，使得旅行社獲利也時好時壞，很多旅行社外表看似風光，但實際上卻入不敷出，旅行社經營者皆苦撐待變，但一般人很難了解這種情況，西元 2020 年的冠狀病毒疫情，立即造成上萬家旅行社倒閉。雖然旅行社經營不易，但在網路科技的包裝下，讓人誤以為只要有創意就能成功，降低投資者的風險意識，仍舊吸引許多年輕人競相投入。

二、航空公司和旅行社的緊密依存關係不再

　　上網直接購買機票已逐漸成為消費市場主流，網際網路的普及也改變航空公司和旅行社的依存合作關係，為了節省成本，愈來愈多航空公司選擇自建網站直接和消費者交易，此外，國際航空公司轉投資的航空低成本（Low-cost Carrier, LCC）大量出現，在平價航空公司的努力宣傳下，已帶動自助旅遊人口快速成長，嚴重打擊旅行社團客生意。因應自助旅遊人口高度成長，航空公司也開始調整經營策略，原本視旅行社為重要合作伙伴的航空公司，現紛紛減少給付旅行社的業績獎勵金，但大幅加碼投資強化旗下網站功能，並配合機票促銷活動，與旅行社分庭抗敵，持續擴大市場占有率。

　　此外，低成本航空的興起，使得原本以團體旅遊為主流的旅遊市場，正逐漸轉向自助旅遊，目前，歐洲地區自助旅遊人數已接近，甚至超越團體旅遊，愈來愈多消費者喜歡自己上網訂機票，迫使航空公司不得不自己經營機票銷售業務。長榮航空就是其中的佼佼者，長榮航空關係企業－長榮桂冠酒店地點遍布全球，自有航空公司結合自有飯店所推出的機加酒套裝方案，市場接受度頗高（圖 14-3）。

　　近幾年，受惠亞洲觀光業大幅成長，再加上低成本航空策略，使得全球航空業經營環境大有改善，近 5 年，全球航空業盈餘一度達到 376 億美元高峰。可惜，2020 年新型冠狀病毒的疫情重創航空業，使得原本風光的航空產業又跌落谷底。

　　目前，各航空公司都積極尋求降低成本和開拓財源的新方法，如購買省油的中型新機；參加航空聯盟與其他航空公司共掛航班，透過共掛航班降低營業成本並提高載客率，也可承接同聯盟航空公司的轉機旅客。另外，聯盟的會員系統和聯名信用卡制度，可讓旅客更容易累積哩程，提升旅客忠誠度。

　　航空公司也積極拓展輔助收入（ancillary revenue），如旅客在購買機票時時，可直接加價購買機上的 WIFI、貨運（增加行李托運收費）、指定座位、套裝行程（機票加酒店）及租車等。經過多年的推廣，這些輔助收入已成為航空公司重要的收入。因應新冠肺炎疫情的邊境管制需求，航空公司也和旅行社合作，推出新冠病毒的檢測及接踵疫苗的認證服務。

　　此外，也有航空公司採取垂直整合的方式，直接投入經營旅行社、空廚、飛機維修（改裝、零件生產）等，長榮航空就是垂直整合的最佳案例。

圖14-3　長榮航空、中華航空等都直接推出定購機票服務，與全球各地套裝行程及自由行的旅遊行程銷售。

　　面對航空公司改變銷售策略，旅行社也不能坐以待斃，過去，販售機票佣金原本是旅行社重要收入，隨著機票佣金收入逐年減少，為增加獲利，旅行社也不得不投入更多資源發展網路交易機制以降低銷售機票成本，同時也開始在海外設立分公司強化旅遊產品的規劃能力，降低對國外地接社的依存度。除此之外，異業結盟和發展新事業也成為旅遊業開拓新財源的方法。舉例來說，上市公司－鳳凰旅行社旗下雍利企業切入代理其他國籍航空業務，旗下代理義大利、埃及、俄羅斯、孟加拉、紐西蘭、韓國航空及寮國等國家航空客運或貨運機票。此外，鳳凰旅行社也切入郵輪代理業務。

三、旅行社投資相關產業，降低成本增加收益

　　國內的大型旅行社資金較為充裕，因此，選擇轉投資項目的進入門檻也較高。舉例來說，東南旅行社轉投資遊覽車、銷售高粱酒；鳳凰旅行社亦投資遊覽車公司（圖 14-4）、國外機票代理公司及保險代理公司等，最近鳳凰旅行社也跨足經營美食街，

圖14-4　鳳凰旅行社投資遊覽車公司，鳳凰巴士曾在2009年國際旅展期間提供免費接駁服務。

創立「好食嗑 HAUS FOOD」品牌。面對新冠肺炎疫情的壓力，鳳凰持續加碼投資新事業，創立全新的健身品牌 Fitnexx，強調客制化的健身體驗；同時，鳳凰也在屏東小琉球投資興建觀光旅館。雄獅旅行社亦大手筆投資遊覽車、平面出版和行銷公司，其中，雄獅旅遊旗下傑森全球整合

圖14-5　三普旅行社轉投資洛碁飯店，成果相當亮眼。

行銷公司，就承接大量兩岸和外國觀光單位的行銷活動案。此外，雄獅也跨足餐飲創立「gonna」餐廳。近來，受新冠疫情影響，雄獅旅遊除了承包台鐵新式列車鳴日號的經營權外，也與農委會合作銷售地方農特產品。同時，也在金門推出酒糟牛品牌「金牪（一ㄢˋ）」。可樂旅遊轉投資電商優力美切入線上購物市場；KKday 上網銷售地方特產，同時，也積極投入協助推廣地方特色行程；易遊網結合地方創生議題，以臺灣契作小麥研發臺灣首支 DIY 蛋餅粉產品。

除了進行上下游整合跨業投資外，國內旅遊產業在網路旅行社區塊，隨著產業結構的改變，市場亦開始出現變化，目前，經營國人海外旅遊業務的旅行社大多都已自建網站，現在新設網路旅行社已開始將觸角伸向外國人來臺旅遊業務，搶食原本由地接旅行社經營的業務，新設網路旅行社透過直接與農場和藝品店接洽，開發出各種半日或一日遊的深度旅遊商品，透過網站行銷和交易付款機制，直接承接來自國內外的自由行客層，讓自由行客層可以用便宜的價格，自己組裝旅遊行程。

接待外國人來臺旅遊的地接旅行社主要業務為在國內尋找飯店、餐廳、景點和購物店，再組裝包裝各種不同旅遊主題，供國外旅行社選擇購買以承攬團體旅遊業務，過去，國內地接旅行社以接待日本觀光客為主，近幾年，因大陸旅行團大舉來臺，部分地接旅行社開始轉接陸團，但因大陸旅行社常延遲付款，使得許多地接旅行社因收不到貨款，導致團體旅遊服務品質逐年下降，已引起兩岸官方的注意。

因參團旅遊服務品質下降，再加上政府大幅開放陸客來臺自由行，在兩岸官方的鼓勵下，促使愈來愈多大陸觀光客選擇以自助旅遊方式來臺，正好給新創網路旅

行社可趁之機。根據交通部觀光局來臺旅客消費及動向調查報告顯示，自由行與團客比例從 2010 年的 57 比 43，至 2018 年成長為 75 比 25，自由行旅客超過 7 成。

因陸客衰退，雖 2018 年來臺旅客仍達到 1106.6 萬人次，創造約 4,110.6 億元觀光外匯收入，但來臺人數增加，外匯收入卻持續衰退，促使旅行社轉攻出國旅遊市場。隨著來臺旅客成長趨緩，自助旅遊已成為值得開拓的新藍海。因應時代改變，愈來愈多商品供應商拆解長天數的套裝旅遊行程，改推半日遊或一日遊商品，並將單一產品交由特定目的地旅遊網站 (Tours and Activities) 販售，讓喜歡自助旅遊的觀光客，可以用合理的價格自己規劃旅遊行程。除了新創旅行社外，為了增加利潤，許多知名的餐廳、農場和遊樂園業者也開始自己包裝商品，再交給目的地旅遊網路平臺銷售，希望能吸收更多自由行客層。

近年興起的目的地旅遊網站，全球規模最大歷史最久的 Viator，已於 2014 年被旅遊點評網站 Trip Advisor 收購；中國大陸亦不落人後，包括玩途旅行 (Wantu) 及途家民宿 (Tujia)；臺灣已有玩體驗 (Nice Day) 及酷遊天 (KK Day)（圖 14-6）加入。玩體驗以國內旅遊商品為主，而 KK Day 則涵蓋各式海外體驗旅遊行程。

圖14-6　KK Day是一家專門提供在地旅遊深度體驗的旅遊服務業者。

不同於團體旅遊，自助旅行更重視當地的生活體驗，在 KKday 網站上，可以看到日本和服體驗（圖 14-7），以及韓國料理製作課程等，這些行程因為須占用 3 ～ 4 小時的時間，普通走馬看花的團體旅遊行程根本無法安排。為快速搶占自由行市場，KKday 特別砸下重金免費幫航空公司建置網站，再透過

【我是櫻花妹】穿著日本和服漫步淺草體驗

圖14-7　KK Day網站上，可以看到日本和服體驗。

分潤制度收取報酬。看好市場前景，許多大型旅行社也開始強化旗下網站功能，準備投入這個新市場，可預見未來又將出現百家爭鳴的狀態。

旅行是人類文明的一部分，更是人類生活的重要調劑。旅行社永遠不會消失，只會不斷的轉型，為了迎合市場需求，未來旅行社的經營項目將會愈來愈多樣化。過去，旅行社只靠代收代付就能生存，但面對產業微利化困境，為了穩住獲利、增加競爭力，中小型旅行社勢必要朝專業深度及發崛小眾市場的方向走，開發出一般旅行社無法切入的特殊產品，才能鎖住利潤較高的深度自助旅遊旅客，擺脫大型旅行社擅長的削價競爭市場。

14-2　旅行業的轉型與應變

旅行社的發展與航空業息息相關，隨著歐盟各國積極爭取亞洲旅客，以及新型態的低成本航空 (Low-cost Carrier, LCC) 崛起，吸引亞航 (Air Asia)、樂桃航空 (Peach Aviation) 及捷星航空 (Jet Star Airways) 等多家平價航空公司大舉進入臺灣市場。

早期為了增加獲利，平價航空公司皆透過網路直售機票，但隨著亞洲平價航空市場快速成長，再加上廉價機票成功帶動旅遊人口逐年增加，使得平價航空公司也開始試著和旅行社，及年產值超過 50 億美元的全球分銷系統合作（圖 14-8），未來平價航空公司機票的代銷業務可望成為旅行社的新商機。

圖14-8　新型態低成本航空的崛起，開始與旅行社及GDS業者合作。

此外，根據 IATA 預測，西元 2024 年航空公司營運可望恢復新冠疫情之前水平。後疫情時代，機票價格較便宜且具彈性（可依自身需求選擇加值服務）的平價航空運量大幅提升。配合各國政府邊境管制的病毒檢測和疫苗認證工作，未來平價航空與旅行社的合作將更緊密。但因疫情尚未受控制，平價航空的發展仍有待觀察。

受疫情衝擊導致許多航空公司倒閉，缺乏政府支援的平價航空首當其衝。但隨著各國放寬國內旅遊和國境管制，倖存航空公司的營收都開始緩步成長，因爲無法出境旅遊，促使境內旅客人數倍數成長，讓提供全方位服務（國內線和國際線）國籍航空；及財務狀況較佳且營運航線在疫苗接種率較高區域的平價航空成爲最大受惠者。據統計，西元 2021 年，美國和中國航空的國內航線運量可望超越疫情前水準。另外，在疫苗接種率較高之區域營運的亞洲（亞航、捷星、樂桃及臺灣虎航）和歐洲（瑞安、易捷）平價航空公司，受惠於區域內各國政府放寬旅遊限制，營收都呈現穩定成長。

迎合分眾市場的需求，旅行社必須思考如何爲旅客爭取較低成本，並直接反應在價格上，或者追求更高品質的服務。針對不同的市場需求，發展出不同的特色旅遊，並持續強化電子商務機制，才是旅行社能否永續經營的關鍵。

一、改變商品包裝策略

近幾年，受到全球性金融風暴影響，使得全球面臨通貨緊縮，西元 2020 年的新冠肺炎更是雪上加霜，特別是美、日、臺灣及歐洲等已開發國家，在通貨緊縮的壓力下，使已開發國家都深受其害，以經濟學理論分析，民間消費不振所引發的通貨緊縮，將引發物價持續下降，這種情況會先衝擊生產者，因庫存大增，廠商爲降低損失，只能採取減少生產、裁員或延後投資等行動。

當大多廠商開始停工、裁員時，將導致失業人口快速增加，促使中產階級消失，消費者更不敢消費，國內的消費需求將會萎縮，經濟成長必定會減緩，同時，物價持續下降，將使購買行爲失去急迫性，消費者會認爲慢一點購買，價格可能更便宜，導致生產者去化庫存的速度更慢，經濟更難以回春。目前，各國政府爲對抗經濟衰退，大多採取低零利率的貨幣政策，及擴大政府投資因應，但仍無法脫離通貨緊縮的陷阱，旅遊產業也面臨相同問題。

在經濟狂飆年代，「因爲貴所以好」的消費概念已不復見，取而代之的是，精挑細選的理智消費，消費者不是付不起，而是要花更多時間考量與選擇，貴的東西還是會買，名牌依舊有其固定客層，只是消費方式已經改變，現在的消費心態是「因爲東西好，所以價格才貴」。

14

因消費者採購決定不見得建立在理性上，太便宜的商品，在有能力消費的客人眼中，反而被認為不是好貨。旅遊產品也一樣，大家都喜歡撿便宜，但太便宜的產品消費者不一定敢買，因應消費者習慣攻變，旅行社也改變作法。以第一家上市旅行社「鳳凰旅遊」的產品為例，他們販售的商品價格並非真正的高價，而是以「一價全包」的新服務概念，將稅金、小費或簽證費用與團費一起收取，看似價位高，實則不然，但可免除導遊和旅客因小費所產生的糾紛，透過改變導遊、領隊和司機三者之間的緊張關係，在不增加成本的情況下，提升服務品質。

此外，設定旅遊商品的價格等級，旅行社會依等級的不同，將消費者需要的旅遊服務分級包裝在商品內，再微調旅遊商品的價格，讓消費者可以得到符合期待的服務，又能賺到合理的利潤，此外，大型旅行社亦可透過現金交易或縮短票期，爭取供應商降低供應成本，旅行社亦可分散供應商，但各類商品皆保證基本採購量，亦可為旅客爭取到好價格。

二、聰明消費VS平價奢華旅遊

迎接分眾消費市場的時代，消費者思考方式與過去不同，旅行社的生意手腕必須更為靈活，除了在價格上追求最低價外，創造超高品質的商品則是另一種選擇。

金融風暴後，企業為了節省開銷，使得航空公司頭等艙顧客突然不見了，但部分航線又出現商務艙銷售速度比經濟艙還快的怪現象，為了迎合市場需求，航空公司開始改變銷售策略，並著手創造新的艙等，減少頭等艙座位，但加大商務艙區域，或直接取消頭等艙，增加商務經濟艙座位。有些人認為，頭等艙的客人都改坐商務艙了，但事實上美國的私人包機業務卻突然增加，臺灣擁有私人噴射機的商業鉅子也變多。

由此可知，企業縮減預算，但頂級市場並未消失，而是一般消費者將可接受的「價格」重新定位了，雖然大多數旅行社做不到富豪的生意，但頂級市場的消費選擇，往往是旅行社規劃行程時重要的參考指標。戲法人人會變，但巧妙各有不同，

舉例來說，部分航空公司刻意在經濟艙和商務艙等之間再推出豪華經濟艙（圖 14-9），頗受消費者喜愛。

由此可知，中高階消費者不是付不起高價，而是不想浪費錢，也不敢報太多公帳，因為收入未增加，為了確保生活品質，聰明的消

圖14-9　長榮航空公司推出的豪華經濟艙，大幅地增加私人空間，提供物超所值的享受，頗受旅客的推崇。

費者愈來愈多，他們希望買到精緻、價格合理的商品，因此旅行社必須懂得設計出品質好、價格有點貴又不太貴的平價豪華旅遊商品才是王道，換個角度分析，消費者要的是「奢華感」，消費者感覺對了，自然願意多花點錢購買。

24 小時便利商店、高檔咖啡店充滿在臺北市的每一個角落，他們賣的東西不是最便宜，但消費者為什麼願意買單？這顯示價格或許不是重點，「悠閒」和「方便」可能更重要。目前雄獅、東南和易遊網等大型旅行社已開始廣設門市，透過一對一直接服務，建立專業而便利的品牌形象。

三、M型化消費的市場策略

隨著出國旅遊已成常態，國人對旅遊的認知也逐漸改變，短天數、深度旅遊逐漸成為市場新寵。針對單一城市的深度旅遊所得到「質」的滿足，已超越早年熱門的長天數、跨國之旅。早年，消費者因出國不易，再加上客層年紀較

> **○ 新貧階級**
>
> 　貧富差距兩極化，物價上漲、有工作能力卻失業、低薪，中產階級面對未來退休以及撫養問題的恐慌，稱為「新貧階級」，不是傳統的貧窮階級。

長，他們只想走馬看花，「重量不重質」，快速累積造訪國家的數量。

此外，因應社會階層朝 M 型化發展，中產階級正逐漸崩潰，有人向上提升，更多人向下沈淪，個人所得朝兩極化發展，使得社會底層的新貧階級人口增加，相對的，上層階級的高收入人口雖只微幅成長，但他們可支配的所得卻放大千萬倍。

　　學者預測，人口結構改變，意味著經濟、社會也將產生「質」的變化，生活和消費方式也將產生大變化。雖然社會貧富差距拉大，許多中產階級將會降級成新貧族。但富者可花大錢享受，但有知識的窮人亦會窮得有品味，想辦法尋找付得起或享受得起的平價奢華。

　　受惠網際網路科技，旅遊價格資訊愈來愈透明化，價格合理與個性化的自助旅行或主題旅遊，將受到普羅大眾的歡迎。為了取得更合理的價格，將鼓勵更多人透過網路搜尋，旅遊亦將成為生活的必需品，及生活是否具品質的重要指標。

　　若選擇將主力客層鎖定中階層消費者的旅行社，「低廉價格」將成為行銷基本策略，但必須注意的是，不論價格多便宜，旅遊產品的品質也不能低於消費者期待，需要讓旅客擁有物超所值，且有置身「中上階級奢華」之感，才能真正吸引到中下階級客層。舉例來說，短天數旅遊即是其中代表，如果將原本 4 天團體行程，縮短成 3 天的半自助菁華版行程，雖然花費金額差不多，但所節省住宿和交通費用，即可帶給消費者更多體驗。

　　瞄準高收入客群的旅行社，除了維持舊有的奢華路線外，因應收入倍數成長的新富階級的需求，要想辦法創造出無與倫比的極致奢華，才能引起他們的興趣，賺取高額的利潤。日本趨勢專家大前研一說：「如果用對策略，這將是個贏家通吃的世界」。

四、新奢華主義風潮

　　行銷策略不斷演進，奢華主義也有新舊之分，所謂傳統的「舊奢華」是透過消費者的收入、個人財富、產品的屬性和品質定義，舊奢華主義的功能為展現個人地位與權威；而「新奢華主義」則顛覆舊奢華僅以產品實物為主的觀念，而以「人」為中心，重視創造個人的體驗及精神的滿足，讓奢華人人垂手可得。舉例來說，富人不見得敢高空彈跳，或攀登喜馬拉雅山，而許多上班族以攀登喜馬拉雅山作為人生的一大挑戰；或以高空彈跳作為犒賞自己的生日禮物，這種在經濟許可的範圍內自我實現的成就感，就是新奢華主義的旅遊風潮（圖 14-10）。

圖14-10　以高空彈跳或攀登喜馬拉雅山作為人生的自我挑戰或特別紀念日，是新奢華主義旅遊風潮之一。

　　所謂的奢華是指購買生活中額外之物，藉此讓生活更舒適、更有意義；奢華也可以是時間自由，可以隨心所欲做自己想做的事，總而言之，新奢華主義是指能自由追求自己所愛之物和興趣，因此，現在所謂的奢華，並不全然是傳統頂級或「貴族專屬」的奢侈品。

　　消費者樂於多付錢和時間，得到自己認為值得的「新奢華品」，這正是學理上所說的消費升級 (Trading Up)，也是現在消費行為的真實寫照。舉例來說，許多消費者願意花大錢且花時間排隊購買頂級蛋糕或麵包，只為品嚐名店美食，由此可知，消費者不論是在 M 型的左邊或右邊，都可能因新奢華主義所創造的衝動，而產生購買慾望。

　　除了排隊買知名美食外，近幾年，前往杜拜入住 7 星級帆船飯店已成為新的奢華指標，對許多中產階級來說，前往杜拜旅遊，入住世界級度假旅館更是此生必做的夢想之一（圖 14-11），因而帶動國內旅行社推出各式頂級旅遊行程；也有旅行社看出市場潮流，更上層樓發展出專屬自己特色的「此生必訪」(Once in a Life Time) 的指標性奢華旅遊，並搭配銀行分期付款專案，對旅行社來說，生意做不做得成並不重要，

圖14-11　入住世界級度假旅館是許多人此生必做的夢想之一，圖為賽席爾悅榕莊度假旅館。

但廣告效果極佳，如新臺幣 225 萬元環遊世界 60 天、新臺幣 50 萬元的極地之旅、20 萬美金的太空之旅 3 小時等。

看好亞洲奢華旅遊市場商機，國外奢華旅遊機構紛紛到亞洲探路，希望能發崛穩定的頂端客戶，上海和澳門都定期舉辦「國際奢華旅遊展」，參展單位包括國際連鎖豪華酒店集團、獨立豪華酒店、高爾夫球度假地、保健療養地、私人飛機及豪華遊輪等。在軟體服務部分，有境外狩獵、太空之遊、野外探險及頂級奢華蜜月之旅等各式標榜終極之旅的體驗項目。

「奢華旅遊並非只有富豪才能享受」已成為行銷利器，目前，許多檯面上的頂級度假產品，已成為旅行社促銷的利器，包括搭乘頭等艙、商務艙，勞斯萊斯接送機服務、入住超 5 星級酒店、頂級 SPA 體驗，飯店提供私人廚師及管家服務等，旅行社透過限時限量的銷售策略，再加上「有點貴又不太貴」的價格策略，已成功創造話題。

由於一般大眾的旅遊路線，已成為削價競爭的祭品，旅行社想要生存就必須學習設計、開發不同層次的產品，並透過差異化市場定位和行銷手法提升競爭力。過去，主宰頂級市場的奢華產品和貼心服務未來有可能成為促銷贈品，有人認為是「物極必反」的自然現象，新一代的消費者不管有錢沒錢，都不會盲目追求高價商品，而是更加注重品質和精神需求，在能力所及的範圍內，對自己好一點，過自己所能過的最好生活，正是新奢華主義的真諦。

新奢華主義展現在旅遊業，未來，旅行社規劃出的旅遊行程，必須是量身訂做，必須讓消費者感受到物質與精神的雙重享受，必須是尊貴的、悠閒的、舒適的、深刻的、個性的，當然，這一切都離不開豐厚資金的支撐，這種超頂級的消費行為的出現，值得旅行業者好好把握。

這一類旅遊商品的市場規模或許不大，但產值驚人，想設立旅行社的投資者，不見得要開貨色齊全的大賣場，但可以走小而美的「精品店」，將客層鎖定在「有點錢、有點閒、有些想法、有一些追求」的消費者，這些「四有新人」將是成為旅行社的金礦，值得好好的開發。

五、企業價值的嚴酷(Tyranny of Values)

　　企業價值是什麼？早年，企業只要能開發讓顧客滿意的商品就能生存，現在資訊流通快速，企業經營單靠一個商品是不足以維持企業生存，不能只重覆過去的成功經驗，或是滿足老顧客的需求，企業想要永續經營，必須創造出超越客戶需求的價值，每一個新產品或新服務，都必須有進行一場革命的覺悟。旅行業的成長必須經歷四個階段（圖 14-12）。起初，企業負責人靠膽量拼搏，接著熟悉市場後，可憑著專業技術穩住市場；如想進一步擴張，則要靠資金建立規模；但如想永續生存，則要靠行銷建立企業形象。

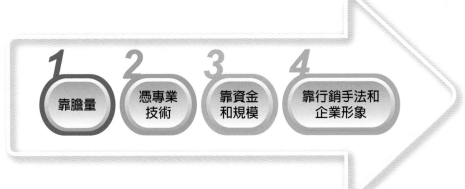

圖14-12　旅行業成長四階段

　　面對多變的時代，消費者比以往更善變，他們要求旅行社提供能滿足精神和物質多元需求的商品，因此，旅行社應打破以銷售為唯一目標的思想方式，而是思考如何與顧客建立終身的聯繫和服務，才能進一步從顧客身上獲得更多利益，不能只做一次生意，才有機會做到更大、更有利潤的生意。

　　所以，旅行社的經營目標應放在如何帶給顧客長期價值，並在顧客心中創造出無可取代的價值。美國策略大師麥可‧波特就主張：「企業應創造持續的競爭優勢，有效的為顧客創造足夠多的個性化價值和增值服務空間，是企業打造核心競爭力的最終表現，是企業的根本戰略任務。」想做到這一點，經營者必須花更多時間在第一線，並持續與外界接觸，才能即時的了解市場消費動態，進而掌握供需變化，並學著整合各項社會與企業資源，打造出可以作戰的強勢團隊。

　　企業經營者必須時時牢記整合企業內外資源，並透過與時俱進的行銷手法，才能在瞬息萬變的競爭中存活，事實上，沒有任何一家企業能一直處於不敗之地，再厲害的企業經營者也只能跟隨市場變化，不斷改變商品價值和創造新的行銷手法。

六、品牌建立與再造(Re-building the Brand)

　　早期，國內旅行社因市場規模不大，且競爭者並不多，因而欠缺建立品牌的概念，後來旅遊市場規模大幅成長，但因資源多掌握在上游供應商，旅行社只需討好供應商，不太需要與消費者溝通亦沒有建立品牌的急迫性，近幾年，隨著網路旅行社的出現，再加上愈來愈多大型旅行社走向上市上櫃之路，需要與投資者和消費者直接溝通，旅行社經營者才感受到建立品牌的急迫性。

　　事實上，品牌形象良好的旅行社，對於吸引高收入族群及企業客戶較有競爭優勢，只要顧客和供應商認同的旅行社品牌，即可取得較佳的議價空間，相對利潤也會較高，但想要建立良好的品牌形象，除了需要時間外，旅行社也必須投注足夠的資源。

　　目前，旅遊產業最迫切需要的是如何修復受損的品牌，也就是品牌再造，基本上，如果品牌形象已經受損，可考慮在既有品牌旗下再創造新的副品牌，或透過品牌再造計畫，重新在消費者心中建立品牌形象和信任感，重新給予品牌新生命。所謂品牌再造是指重新執行品牌化 (Branding)，但也有學者認為品牌再造的目標應該是與消費者建立、維持與強化關係，透過品牌名稱 (Brand Name)、標誌 (Logo) 和口號 (Slogan)，重新創造組合出可讓消費者耳目一新的品牌形象。

　　全球速食業龍頭麥當勞，就曾面臨品牌老化的困境，決定在 2003 年啟動「我就是喜歡！」(I'm Lovin' it!) 品牌再造活動，透過注入新的流行文化，強調盡情表現自我與享受生活的態度，展現出全新、年輕的品牌精神；此外，僅擁有 30 年資歷的捷安特 (Giant) 也進行品牌再造工程，從西元 2007 年開始，捷安特推出全新的品牌精神—啟動探索的熱情 (Inspiring Adventure)，由董事長親上火線，賦予捷安特新的生命，在全臺引發單車環臺風潮。

　　許多曾在市場上獨領風騷的旅行社會倒閉，除了財務控管不良外，或許無法與時俱進，導致品牌老化無法吸引客戶才是主要原因，因此，旅行社經營者必須體認，旅行社應該要更重視品牌形象，因爲旅行社賣得不只是旅遊行程，更重要的是與消費者一起創造美麗的回憶。

　　「顧客購買的其實不是產品，而是一種滿足感，要了解產品的價值，不是從製造商來看，而是由消費者角度思考顧客的需求與重視的價值，進而滿足顧客。」企管大師彼得‧杜拉克說。

　　因此，旅行社只有持續不斷透過品牌再造，結合市場趨勢，在消費者心中建立良好的品牌形象，才能避免品牌老化危機的降臨，事實上，現在已有許多老字號旅行社開始在既有產品線之外，開拓全新的品牌專區。例如，鳳凰旅遊特別設立「旅遊金質獎」專區，將曾經得到品保協會認證的行程集中起來銷售，不但可爭取消費者信賴，還可提升鳳凰的品牌形象。

　　旅行業是高風險行業，每到農曆年前，總會傳出旅行社負責人惡性倒閉的消息，爲了確保能夠順利出團，大多數消費者都會選擇心中印象較深的老品牌，因此，品牌知名度在現在的旅遊業界十分重要，也是新進旅行社品牌短期無法超越的障礙，對老字號旅行社來說，如果想要永續經營，勢必要透過「品牌再造」，直接與消費者溝通，重新找到旅行社的市場定位。

七、生態旅遊(Trust and ECO Travel)

　　因應個人化深度旅遊的市場趨勢，環保生態之旅已成爲市場新寵。生態旅遊與一般大眾旅遊最大不同之處，在於生態旅遊將休閒遊憩活動結合生態保育、環境教育或文化體驗，讓旅客了解上一代人尊敬自然生態的生活方式，藉由「生態」這個名詞包裝後，向外界行銷推廣，目前，生態旅遊市場產品雖多，但實際上，大多數產品只是假借「生態」之名，在旅遊產品上要花招，將一般大眾旅遊重新包裝。

　　其實，眞正的生態旅遊應該是倡導尊重原始自然生態，具責任感的旅遊方式，讓旅客了解保育環境並延續當地住民生活。舉例來說，到原始森林或未受干擾的自

然生態地區進行觀光，並不是生態旅遊，而是要以環境教育爲工具，讓旅客在參訪中了解環境責任的旅遊探訪。此外，生態旅遊還強調保育、減少遊客衝擊，並連結提供當地族群參與一起爲社區謀福利，在不改變當地原始生態與社會結構的範圍內，從事休閒遊憩與深度體驗的活動，才可稱爲生態旅遊（圖14-13）。

圖14-13　生態旅遊是以不改變當地原始生態與社會結構的範圍內，以享受和欣賞，自然從事休閒遊憩與深度體驗的活動，圖爲紐西蘭。

其實，不只是旅遊產業，綠色產業充斥著太多山寨版產品，使得喜愛綠色消費的顧客對於企業的行銷大多抱持懷疑的態度，大約有 1/4 的美國消費者認爲，如果無法得知綠色產品的實際效益，他們不會相信，由此可知，綠色行銷並不保證一定成功，且存在著嚴重的綠色信任鴻溝，但可喜的是，消費者只是缺乏信任，仍對綠色商品充滿興趣和期待。

根據美國市場調查顯示，愈來愈多消費者願意花更多錢，購買對環境友善的品牌，消費者願意消費，有些人是基於對自身健康的考量，也有些人希望透過綠色消費，減少對地球的傷害，因爲綠色商品大多外觀不討喜，價格也不親民，在行銷上，惟有透過誠實的資訊公開，才能得到消費者的信任與迴響，進而打擊漂綠（僞裝的綠色）商品，推廣「環境、健康」的主張。

　　根據調查，約有 7 成的美國人認為，企業擁有綠色形象會影響顧客的購買慾；9 成的義大利人會考慮綠色商品；歐洲市場則有 4 成的人喜愛購買綠色商品；8 成德國人與近 7 成的荷蘭人都會優先考慮環保商品；日本人在飲用水和空氣品質都有選擇標準，也努力推廣認證制度，目前，歐洲已有 8 個國家執行綠色認證制度，由此可知，注重環境保護、追求環保的綠色風潮已席捲全球。

　　面對綠色消費時代，未來推廣生態之旅的旅行社，也需要提供旅客清楚的產品證明或認證，如綠建築標章、生態旅遊、環保旅遊標章與生態旅遊認證、賞鯨標章等，同時，為了讓產品更有說服力，旅遊業也要試著說明參加這個行程後，旅客能夠了解哪些知識，或在身心健康上得到哪些好處與利益，才能夠得到消費者的信任。如法國普羅旺斯的柯翰思鎮 (Correns)，標榜「第一個有機城鎮」，吸引旅客慕名而來，只為了在河邊享受有機餐食、喝有機酒，以及進入綠建築中聽演講，在身體和精神上享受純淨的有機生活。

　　近來，國內迎合生態之旅的風潮，也開始推廣部落觀光，期望更多人體驗部落生態、了解部落傳統文化，進而尊重保育原味的臺灣，透過觀光的發展，改善部落人口外流、文化傳承斷炊的基本問題，雖然尚在起步階段，但未來發展可期（圖 14-14）。

圖14-14　臺灣綠建築標章與環保旅館標章，是整體環保標章綠色商品的項目之一。

八、第三齡旅遊商機(Real Third Agers Stay Longer)

　　醫療科技進步，使得已開發國家人口壽命延長，退休且身體健康的銀髮族（第三齡）人口的消費力更勝一般熟齡人口，根據調查，自西元 2000 年開始，日本銀髮族消費市場快速成長，特別是總資產最多、年紀在 60 ～ 69 歲之間的銀髮族消費力最強，他們願意花錢旅遊，旅遊人口較一般熟齡旅遊人數多 2 倍，銀鬆族出國旅

遊費用大部分是自己負擔的，也有少數由子女分攤支付。看好市場發展潛力，日本旅遊業龍頭 JTB 公司特別針對中高齡族群設計強調「安心、舒適、趣味」的海外旅遊。

例如原本主打年輕族群的關島海外婚禮，從西元 2009 年開始，日本 JTB 旅行社將行銷主軸擴展至中高齡銀髮族群，讓日本的老夫老妻在關島舉行「紅寶石婚禮」，鎖定早年因為經濟狀況不佳，無法舉辦浪漫婚禮的夫妻，讓他們在關島舉行婚禮，彌補早年沒錢的遺憾。除了日本之外，據交通部觀光局統計，來臺旅遊的旅客，也有高達 3 成是 50 歲以上的類銀髮族，事實上，鎖定高齡人口的夕陽紅商品，在大陸早已大行其道。另外，美國的豪華遊輪旅遊，銀髮族也是重要客層。

西元 1994 年，臺灣即已達到聯合國高齡化社會標準，出生率年年逐漸遞減，高齡人口則持續增加，此外，臺灣退休年齡由 60 歲提高到 65 歲，且多數人具有自給自足的財務能力，不須依靠下一代，他們有錢、有閒、有健康，且體力不輸 40 多歲人口，已成為高價旅遊市場的主要消費族群。

目前，許多國家都針對大幅成長的第三齡族群商機，積極開拓長期居留 (Long Stay) 旅遊市場，泰國、馬來西亞及印尼等國的知名度假旅遊地區，已成功吸引許多歐美退休人士長期居留，並為當地帶來龐大的經濟利益。

14-3　旅行業的大未來

科技日新月異改變人類的生活和消費方式，近幾年，歐美陷入金融風暴的泥沼中，亞洲各國則受惠中國大陸經濟崛起，帶動亞洲經濟發展，引發新一波出國旅遊熱潮，為了迎接這批來自亞洲的貴客，全球航空公司不斷擴充機隊與航班數量，再加上低成本平價航空大舉進入亞太地區設點，大幅降低出國旅遊的經濟門檻。

此外，日益普及的各式行動裝置，讓消費者隨時都可以上網查詢旅遊資訊，或購買旅遊商品，甚至直接利用通訊軟體與朋友討論要去哪個國家旅遊，大幅縮短出國旅遊的決策時間，現在旅客已可前一晚規劃，隔天一早即可出發，旅行已成為隨手可得的一項休閒項目，也帶動出國旅遊人口快速成長。

對旅遊業者來說，消費者的需求愈來愈多，雖然增加了經營旅行社的困難度，也為旅行社帶來許多新商機。嫌貨才是買貨人，因應個人化市場的需求，多數旅行社都已做好準備，產品規劃和行銷手法要全部改變，未來，旅行社必須鎖定小眾市場行銷，並針對他們量身打造最適合的產品與服務，才能得到消費者認同。此外，為了加強與小眾客源的黏著度，旅行社一定要加強網路交易平臺的功能，對網站或線上論壇上的評論須以正面的態度快速回應互動。

一、鎖定不同族群小眾市場，採多品牌策略打造新產品

隨著旅客愈來愈熟悉旅遊商品和市場操作模式，未來，旅遊產業不再適用一次購足的商品規劃，旅客希望能夠得到心靈的感動，而不只是蒐集護照上的出入境章及各國簽證。消費者希望得到個人化的旅遊體驗，面對愈來愈挑剔的消費者，分眾行銷已成趨勢，旅行社開始採取多品牌策略，將產品內容或價格微調，再針對不同客層、開發出不同產品線，滿足旅客個人化的心理需求。至於該包裝什麼樣的旅遊商品才能滿足市場需求，可透過大數據的分析與運用，找出旅客需求，贏得旅客的信任。

二、改善基礎設施，跟上世界潮流

雖然，亞洲區域經濟的成長，為臺灣旅遊業帶來龐大商機，年年爆增的來臺旅遊人口，為臺灣觀光業注入新活水，但政府還是必須面對國內觀光業基礎設施不佳的問題，更用心的改善各景點的基礎設施，才能跟上世界潮流。過去，觀光局曾經推廣地景計畫，希望能夠協助地方政府改變地方景觀，可惜的是，因為地方政府參與不夠踴躍，再加上全球性的金融風暴，使得地景計畫的完成度並不如預期，還有很大進步空間。另外，政府也必須解決國際知名大型 OTA 旅遊平臺不合理的削價競爭，這些跨國 OTA 未來在臺灣繳稅，利用價差打擊本國 OTA，如不解決此問題，國內旅行社將無法生存。

三、迎接客製化旅遊，小眾市場將成主流

隨著消費意識抬頭，旅客要求愈來愈多，年輕族群不喜歡跟團受制於陌生人，旅客消費習慣改變，正是新創旅行社最佳機會。爭取團客只能靠削價競爭，但對需

14

求較多的旅客可以透過服務取勝，或針對不同需求，量身訂做不同的旅遊商品和服務，才有機會爭取到合理的利潤。

小眾市場商機無限，新冠肺炎疫情更加速小眾旅遊的發展趨勢。近幾年，第三齡的銀髮族行程，或是針對穆斯林市場推動餐廳認證，避免穆斯林誤食不合戒律的食物，已成為旅遊業重點項目。另外，出國旅遊人口快速成長的東南亞各國，旅行社也要試著去了解他們的生活習慣、景點和食物，量身訂做出適合他們的旅遊商品。

旅行業雖然工作項目繁雜，但本質上是創意產業，雖然進入門檻低，且多數旅行社喜歡打價格戰、靠削價競爭取勝，使得旅行社利潤大不如前，30 年前，出一次團領隊賺到的錢可以吃一年的盛況已不復見。所幸，不論景氣如何，總能快速復原，旅遊業是新世紀的產業金礦，隨著人類生活環境改善，將有更多人成為旅遊的愛好者，旅遊產業規模仍舊會持續成長，只要旅行社能夠找到適當的切入點，創造令旅客難忘的消費體驗，就一定能夠成功。

附錄

參考資料

一、書籍

1. 方至民（2011）。策略管理：建立企業永續競爭力。臺北市：前程文化。
2. 交通部觀光局（2015）。2014年對國人所進行的國內旅遊重要指標調查統計。
3. 張金明（1993）。臺北市旅行同業公會1993年立法院公聽會：旅行業稅制改革說明書。
4. 張金明（2010）。旅行業者EMBA01－旅行業實務與管理議題（上）。臺北市：鳳凰旅遊出版社。
5. 張金明（2012）。臺灣旅行業財務問題管理之研究（未出版之碩士論文）。高雄市：國立中山大學管理學院高階經營碩士學程在職專班。
6. 黃北豪（2010）。策略管理會計（中山大學EMBA講義）。
7. 楊勝斌（2007）。我國旅行業會計制度之研究（未出版之碩士論文）。臺北市：私立世新大學觀光系研究所。
8. 經濟部中小企業處（2011）。2011中小企業白皮書。臺北市：經濟部中小企業處。
9. 臺北市旅行業同業公會。旅行業從業人員基礎訓練教材，取自http://www.tata.org.tw/contract/index_doc.jsp?infokindnbr=16。

二、網路

1. 104證照中心http://certify.104.com.tw/
2. ezfly易飛網官網http://www.ezfly.com/
3. 中華民國考選部http://wwwc.moex.gov.tw/main/home/wfrmHome.aspx?menu_id=3
4. 中華民國旅行業品質保障協會http://www.travel.org.tw/
5. 內政部移民署http://www.immigration.gov.tw/mp.asp?mp=1
6. 外交部領事事務局http://www.boca.gov.tw/mp?mp=1
7. 交通部觀光局http://admin.taiwan.net.tw/public/public.aspx?no=202
8. 先啓資訊官網http://www.sabretn.com.tw/2015web/index.html
9. 行政院大陸委員會http://www.mac.gov.tw/
10. 東森旅遊http://www.etholiday.com/eweb_etholiday/2014/index.html
11. 中華民國旅行業品質保障協會http://www.travel.org.tw/
12. 財政部https://www.mof.gov.tw/
13. 高雄旅遊網http://khh.travel/EPublication.aspx?a=7260&&p=4
14. 鳳凰旅行社年報http://holder.travel.com.tw/holder_3-1.aspx
15. 鳳凰旅遊http://www.travel.com.tw/
16. 導遊領隊考試資訊網http://www.xn--9cso2itq3b5xi.tw/guide/

圖片來源

由本書作者及全華圖書提供

中英文名詞索引

附

附

國家圖書館出版品預行編目（CIP）資料

旅行業經營管理 / 張金明等編著. -- 五版. --
　　新北市：全華圖書, 2022.01
　　432 面；19×26 公分
　　ISBN 978-626-328-049-6 (平裝)

　　1.CST：旅遊業管理

992.2　　　　　　　　　　　　110022643

旅行業經營管理
基礎到進階完整學習

作　　者 / 張金明、張巍耀、黃仁謙、周玉娥
發 行 人 / 陳本源
執行編輯 / 黃艾家
封面設計 / 盧怡瑄
出 版 者 / 全華圖書股份有限公司
郵政帳號 / 0100836-1號
印 刷 者 / 宏懋打字印刷股份有限公司
圖書編號 / 0822704
五版一刷 / 2022年2月
定　　價 / 新臺幣 560 元
I S B N / 978-626-328-049-6
I S B N / 978-626-328-079-3(PDF)
全華圖書 / www.chwa.com.tw
全華網路書局 Open Tech / www.opentech.com.tw
若您對本書有任何問題，歡迎來信指導book@chwa.com.tw

臺北總公司（北區營業處）
地址：23671新北市土城區忠義路21號
電話：(02) 2262-5666
傳眞：(02) 6637-3695、6637-3696

南區營業處
地址：80769高雄市三民區應安街12號
電話：(07) 381-1377
傳眞：(07) 862-5562

中區營業處
地址：40256臺中市南區樹義一巷26號
電話：(04) 2261-8485
傳眞：(04) 3600-9806（高中職）
　　　(04) 3601-8600（大專）

歡迎加入　全華會員

● 會員獨享

會員享購書折扣、紅利積點、生日禮金、不定期優惠活動…等。

● 如何加入會員

掃 QRcode 或填妥讀者回函卡直接傳真 (02) 2262-0900 或寄回，將由專人協助登入會員資料，待收到 E-MAIL 通知後即可成為會員。

如何購買

全華書籍

1. 網路購書

全華網路書店「http://www.opentech.com.tw」，加入會員購書更便利，並享有紅利積點回饋等各式優惠。

2. 實體門市

歡迎至全華門市（新北市土城區忠義路 21 號）或各大書局選購。

3. 來電訂購

(1) 訂購專線：(02) 2262-5666 轉 321-324
(2) 傳真專線：(02) 6637-3696
(3) 郵局劃撥（帳號：0100836-1　戶名：全華圖書股份有限公司）
※ 購書未滿 990 元者，酌收運費 80 元。

OpenTech.com.tw 全華網路書店

全華網路書店 www.opentech.com.tw
E-mail: service@chwa.com.tw

※ 本會員制如有變更則以最新修訂制度為準，造成不便請見諒。

讀者回函卡

掃 QRcode 線上填寫 ▶▶

姓名：＿＿＿＿＿＿　生日：西元＿＿＿＿年＿＿＿月＿＿＿日　性別：□男 □女

電話：（＿＿）＿＿＿＿＿＿　手機：＿＿＿＿＿＿＿

e-mail：（必填）＿＿＿＿＿＿＿＿＿＿＿＿＿＿＿

註：數字零，請用 Φ 表示，數字 1 與英文 L 請另註明並書寫端正，謝謝。

通訊處：□□□□□

學歷：□高中・職　□專科　□大學　□碩士　□博士

職業：□工程師　□教師　□學生　□軍・公　□其他

學校／公司：＿＿＿＿＿＿＿＿　科系／部門：＿＿＿＿＿＿＿＿

・需求書類：

□ A. 電子 □ B. 電機 □ C. 資訊 □ D. 機械 □ E. 汽車 □ F. 工管 □ G. 土木 □ H. 化工 □ I. 設計

□ J. 商管 □ K. 日文 □ L. 美容 □ M. 休閒 □ N. 餐飲 □ O. 其他

・本次購買圖書為：＿＿＿＿＿＿＿＿＿＿　書號：＿＿＿＿＿

・您對本書的評價：

封面設計：□非常滿意 □滿意 □尚可 □需改善，請說明＿＿＿＿＿＿

內容表達：□非常滿意 □滿意 □尚可 □需改善，請說明＿＿＿＿＿＿

版面編排：□非常滿意 □滿意 □尚可 □需改善，請說明＿＿＿＿＿＿

印刷品質：□非常滿意 □滿意 □尚可 □需改善，請說明＿＿＿＿＿＿

書籍定價：□非常滿意 □滿意 □尚可 □需改善，請說明＿＿＿＿＿＿

整體評價：請說明＿＿＿＿＿＿＿＿＿＿＿＿＿＿

・您在何處購買本書？

□書局 □網路書店 □書展 □團購 □其他

・您購買本書的原因？（可複選）

□個人需要 □公司採購 □親友推薦 □老師指定用書 □其他

・您希望全華以何種方式提供出版訊息及特惠活動？

□電子報 □DM □廣告（媒體名稱＿＿＿＿＿＿＿＿）

・您是否上過全華網路書店？（www.opentech.com.tw）

□是 □否　您的建議＿＿＿＿＿＿＿＿＿＿

・您希望全華出版哪方面書籍？＿＿＿＿＿＿＿＿

・您希望全華加強哪些服務？＿＿＿＿＿＿＿＿

感謝您提供寶貴意見，全華將秉持服務的熱忱，出版更多好書，以饗讀者。

填寫日期：　／　／

2020.09 修訂

親愛的讀者：

感謝您對全華圖書的支持與愛護，雖然我們很慎重的處理每一本書，但恐仍有疏漏之處，若您發現本書有任何錯誤，請填寫於勘誤表內寄回，我們將於再版時修正，您的批評與指教是我們進步的原動力，謝謝！

全華圖書　敬上

勘　誤　表

書　號		書　名	作　者
頁　數	行　數	錯誤或不當之詞句	建議修改之詞句

我有話要說：　（其它之批評與建議，如封面、編排、內容、印刷品質等‧‧‧）

第 1 章　旅行業的發展與產業分析

一、填充題（共 45 分，每個填充各 5 分）

1. ＿＿＿＿＿＿＿＿＿＿＿＿爲我國觀光旅遊史上的第一家民營旅行社，初期以代理臺灣、上海與香港間之船運爲主。

2. 1960年臺灣旅行社開放民營，交通部觀光事業小組正式成立，實施72小時免辦簽證，1964年我國政府將72小時免簽證延長至120小時，吸引大量＿＿＿＿＿＿＿＿＿＿來臺，之後也成爲我國主要的來臺客源。

3. 隨著經濟的發展，政府各種管制規定愈見開放，經濟趨向自由，政治走向民主，變成一項抵擋不住的潮流。1987年我國宣布＿＿＿＿＿＿＿＿＿，開放國人赴＿＿＿＿＿＿＿＿探親，廢除外匯管制，當年出國人數超過100萬人。

4. 我國爲爲防止護照被僞造或變造而被冒用，目前外交部領事事務局所核發的護照，是一種＿＿＿＿＿＿＿＿＿＿＿＿＿＿＿，也是屬於一種機器可判讀護照。

5. 旅行業具有觀光服務業四大產業特性：＿＿＿＿＿＿＿＿、＿＿＿＿＿＿、＿＿＿＿＿＿及＿＿＿＿＿＿＿＿，因此很容易產生旅遊糾紛。

二、問答題（共 55 分）

1. 舉例說明國際間爆發災難或戰爭對旅行業有何影響？（10 分）

2. 從人力和通路分組討論旅行業的產業環境。（20 分）

3. 政府在旅行業主要推動哪些政策？舉例說明之。（15分）

4. 旅行業具有哪些產業特性？容易產生旅遊糾紛？請舉例討論。（10分）

得 分

課後評量——
旅行業經營管理－
基礎到進階完整學習

班級：＿＿＿＿＿＿＿ 學號：＿＿＿＿＿＿

姓名：＿＿＿＿＿＿＿＿＿＿＿＿＿＿

第 2 章　旅行社的分類及組織架構

一、填充題（共 70 分，每個填充各 5 分）

1. 旅行業區分為綜合旅行業、甲種旅行業及乙種旅行業三種。簡而言之，綜合旅行社可以做 ＿＿＿＿＿＿＿＿＿＿＿＿＿＿＿＿＿＿ 國內外旅遊市場；甲種可以做國內外旅遊市場，不能做 ＿＿＿＿＿＿＿＿＿＿＿＿；乙種只能做 ＿＿＿＿＿＿＿＿＿＿＿＿＿＿＿＿＿。

2. ＿＿＿＿＿＿＿＿＿＿＿＿＿＿＿＿＿＿ 的經營模式為：不包裝產品，也不做躉售業務，直接面對消費者從事招徠，銷售機車船票、旅館訂房或其他旅遊同業的產品，並提供相關諮詢服務，是目前旅行社市場上數量最多的旅行業。

3. ＿＿＿＿＿＿＿＿＿＿＿＿ 通常將自己設計的旅遊產品，自己銷售或批發給零售旅行代理商銷售，在性質上，具有躉售商、零售商或躉售兼零售商的地位（雙重角色）。又可分為兩種：＿＿＿＿＿＿＿＿＿；＿＿＿＿＿＿＿＿＿＿＿＿＿＿。

4. 交通部觀光局界定的會展產業(MICE Industry)範疇包含 ＿＿＿＿＿＿＿＿＿＿＿＿＿＿、 ＿＿＿＿＿＿＿＿＿＿＿＿＿、大型會議(Convention)及 ＿＿＿＿＿＿＿＿＿＿＿四部分。會展獎勵旅遊已成為城市發展、國家形象宣傳極為重要的大型生意，也是旅行業急待經營與爭取的市場。

5. 旅行業在觀光產業中扮演 ＿＿＿＿＿＿＿＿＿＿＿＿＿＿＿＿＿＿＿ 的角色，主要負責整合上游如 ＿＿＿＿＿＿＿＿＿、＿＿＿＿＿＿＿＿＿＿＿＿、＿＿＿＿＿＿＿＿＿＿＿、零售及遊憩業等其他觀光事業的資源，設計包裝成旅遊產品，以滿足下游旅客各式各樣的觀光需求，提供旅遊服務。

二、問答題（共 30 分，每題 10 分）

1. 臺灣旅行社綜合、甲種、乙種三類主要有何差異？

2. 舉出旅行業零售旅行代理商、旅遊躉售商和旅遊經營商在業務上有何不同？

3. 描述旅行業的產業結構及上下游關係。近年發生哪些變化？

第 3 章　旅行業職涯學習藍圖

一、填充題（共 35 分，每個填充各 5 分）

1. 喜歡旅遊不一定就適合從事旅行業，要看你是否具有下列特質，一般而言，具有_____的人會較有豐富的想像力以及敏銳的直覺和靈感；具_____的人對生活有感，對消費者較容易有同理心；具_____的人能對市場冷靜研判，並擬訂戰術和戰略。

2. 旅行業人員經常經手旅客交辦的鉅額金錢、個人證件等資訊，很容易受誘惑，應秉持_____，保護客戶權益，要有道德情操和道德品質。

3. 負責掌控各團精確人數、掌握證照辦理進度、安排出國行前說明會、旅客住宿名單、與領隊交接、寄發旅客意見反應表等工作是屬於團體組_____人員的工作。

4. _____人員的工作是與出團路線相關的上游產業，如航空公司、遊覽車公司、旅館、餐廳及當地旅行社(Local) 密切聯繫，取得資源與配合，是旅行社很重要的職位之一。

5. 目前雖未納入國家考試中，無正式的執照，但由旅行商業同業公會聯合學界共同發起的_____認證，採行「學界培訓、業界認證」的合作模式，由學校負責人才培育，業界負責檢定、授證，讓學界養成的人力迅速與業界接軌。

二、問答題（共 65 分）

1. 旅行業從業人員具有哪些特質？對工作有甚麼關係？（15 分）

2. 描述一下旅行業從業人員應該具有的職業道德。（10 分）

3. 舉例說明旅行業國外部團體部門主要的從業人員和工作內容？（20 分）

4. 領隊和導遊工作如何分別？怎樣才能執業？（20 分）

得　分

課後評量──
旅行業經營管理－
基礎到進階完整學習

班級：_____　學號：_____

姓名：_____

第 4 章　旅行業證照作業與電子商務

一、填充題（共 40 分，每個填充各 5 分）

1. 某些國家對特定國籍之旅客，當飛機落地後，可於該國在機場或者碼頭設立的簽證窗口，提交相關資料馬上辦理簽證手續稱為_____。

2. 臺灣自2011年開始實施_____，此系統是採用電腦自動化的方式，結合生物辨識科技，讓旅客可以自助、快速、便捷的出入國，本國旅客可於平常上班時間內利用出國或回國等候的時間，完成自動通關申請註冊後，就可以使用。

3. 2015年9月21日大陸正式停止簽發本式臺胞證，並全面啟用_____，卡式臺胞證「一人一號，終身不變」的編制規則，為8 位元個人終身號，只要曾申領過5年有效臺胞證的臺灣居民，其證件號碼不變。

4. 隨著網際網路的全球普及，機票已全面無紙化，不須再使用傳統的紙製機票，改用_____，可免除遺失、遺忘的困擾，既方便、省時又實惠。乘客到機場櫃檯報到時，只須出示_____即可辦理登機報到。

5. 行動網路時代引導線上旅遊變革，例如_____、_____、_____、推特Twitter 和微博、YouTube 等新一代的微型部落格與即時通訊等社群媒體，是影響現代消費者購物決策的重要關鍵之一。

二、問答題（共 60 分，每題 20 分）

1. 簡述一下目前護照、簽證作業簡化情形。

2. 請描述一下何謂自動查驗通關系統？有何好處？

3. 旅遊業的電子商務經營有哪些模式？

得　分

課後評量—

旅行業經營管理－
基礎到進階完整學習

班級：＿＿＿＿　學號：＿＿＿＿

姓名：＿＿＿＿

第 5 章　航空票務與服務

一、填充題（共 50 分，每個填充各 2 分）

1. 為方便管理及統一制定與計算票價起見，將全世界劃分為三個「交通運輸會議地區」
（Traffic Conference Area）是由＿＿＿＿＿＿＿＿＿＿＿＿＿＿＿＿所規劃。

2. 國際航空協會將全球劃分為三大區域，三大區域為：（1）第一大區域（ＴＣ１）：
（＿＿＿＿＿、＿＿＿＿＿、＿＿＿＿＿＿、墨西哥、夏威夷）、中南美洲、
＿＿＿＿＿＿＿。(2)第二大區域(TC2)：歐洲、＿＿＿＿＿＿（＿＿＿＿
＿＿＿＿＿、＿＿＿＿＿、＿＿＿＿＿、冰島）、中東、非洲。(3)第三大區域
(TC3)：東南亞、＿＿＿＿＿＿（＿＿＿＿＿、＿＿＿＿＿＿、＿＿＿＿、大洋
洲（斐濟、關島、帛琉）。

3. 影響航空票價結構有很多要素，例如訂位艙等分為＿＿＿＿＿、＿＿＿＿＿與經
濟艙，頭等艙票價最貴，經濟艙則最便宜；＿＿＿＿＿的班機比＿＿＿＿＿班機要貴；
＿＿＿＿＿＿屬於旺季票價也比淡季貴。

4. 國際航協將全世界只要有定期班機航行的城市，及機場都以英文代碼及字母來表示，例如
新加坡城市代號為＿＿＿＿＿＿，臺灣城市代碼為＿＿＿＿＿＿，桃園機場代碼為
＿＿＿＿＿＿。日本成田機場代碼為＿＿＿＿＿＿。

5. 目前臺灣最大航空訂位系統為＿＿＿＿＿＿(原來為Abacus)，該系統為全球最早、最
大旅遊電腦網絡及資料庫，是目前全球旅行業及觀光產業首屈一指的科技供應商。

二、問答題（共 10 分）

1. 國際航空協會將全球劃分為三大區域及兩個半球，如何劃分？（15 分）

2. 飛行時間計算演練？例如從臺北上午 11:30 飛行到東京為 15:15，請計算實際飛行多久時
間？（已知臺北和東京與格林威治 (GMT) 的時差，臺北時間為 GMT 加 8、東京時間為
GMT 加 9）（10 分）

3. 請計算實際飛行時間為何？例如從臺北 16:40(12/1) 飛到美國洛杉磯 12:05 抵達，共飛行幾小時？（已知臺北和洛杉磯與格林威治 (GMT) 的時差，臺北時間等於 GMT 加 8、洛杉磯時間等於 GMT 減 8）（10 分）

4. 影響航空票價結構有哪些要素？請舉例說明。（15 分）

班級：＿＿＿＿＿學號：＿＿＿＿

姓名：＿＿＿＿＿＿＿＿＿＿

歐洲旅遊老是遇到司機迷路，導遊領隊該如何應變？

想想看？假如你是領隊，遇到司機迷路遊覽車老是故障的狀況，根據以下選項，該如何處理？

1.和司機吵架？向當地旅行社理論？
2.問路人？或向當地計程車司機問路？
3.花錢找一部計程車帶路？
4.將司機及車子換掉？
5.打電話回臺灣旅行社尋求解決？

得　分

課後評量─

旅行業經營管理─
基礎到進階完整學習

班級：＿＿＿＿＿　學號：＿＿＿＿＿

姓名：＿＿＿＿＿＿＿＿＿

第 6 章　旅行團的靈魂人物─導遊、領隊實務

一、填充題（共 45 分，每個填充各 5 分）

1. 負責出境(Outbound)旅遊業務為主，代表旅行社依照旅遊契約提供旅客各項旅遊服務，執行公司交付的任務，帶領一個旅行團出發到國外的旅遊地點，順利出國旅遊，再平安回到出發地點，此為＿＿＿＿＿＿＿＿＿的工作職責。

2. 以服務入境(Inbound)旅遊業務為主。負責從在入境我國的機場接機（海港接船）開始，負責觀光導覽、飯店登記、退房作業，一直到所有境內遊程結束，並將旅客送至出境機場（或港口）通關出境，交還給對方領隊為止。此為＿＿＿＿＿＿＿＿＿＿的工作職責。

3. 旅行業辦理國內旅遊所派遣專人的隨團服務人員，目前並未被納入國家考試中，但近年來臺北市旅行商業同業公會聯合學界推廣並舉辦認證，此為＿＿＿＿＿＿＿＿＿＿＿。

4. 導遊是一項知識服務產業，其服務內容涵括旅行知識、解說和人際交往等三大專業知識，需要具備各種必相關知識，如入出境三部曲CIQ：＿＿＿＿＿＿＿＿＿＿＿＿＿、＿＿＿＿＿＿＿＿＿、＿＿＿＿＿＿＿＿＿＿＿等相關國際旅行知識。

5. 專門帶領國外出入境的領隊，簡稱＿＿＿＿＿＿＿＿＿，＿＿＿＿＿＿＿＿＿只能帶出國到大陸、港、澳地區的旅遊團，＿＿＿＿＿＿＿＿＿則可帶到世界各國的旅遊團，也可帶華語系國家的團。

二、問答題（共 55 分，每題 11 分）

1. 討論一下，參加國外旅遊團，卻遇到司機迷路或遊覽車老是故障的狀況，如果你是領隊要如何處理？

2. 導遊、領隊基本上的區別為何？

3. 當導遊是很多人的夢想，你知道導遊的工作嗎？描述一下。

4. 當一個導遊，需要遵守哪些自律公約？

5. 列舉一下當領隊人員的禁忌。

班級：＿＿＿＿＿＿學號：＿＿＿＿

姓名：＿＿＿＿＿＿＿＿＿＿

課本第 160-161 頁

從2013年金質獎遊程看奢華旅遊

1. 什麼是奢華旅遊的核心概念？

2. 從這個行程中讓人感受尊重且貼心安排有哪些？

3. 想想看！哪些客人是這條行程的主要對象？

第 7 章　旅遊產品的發展趨勢

一、填充題（共 42 分，每個填充各 3 分）

1. 目前較盛行的「海外個別旅遊」主要有哪三種型態？＿＿＿＿＿＿＿＿＿＿＿＿、
＿＿＿＿＿＿＿＿、＿＿＿＿＿＿＿＿＿＿＿。

2. 航空公司的自由行，主要是由航空公司依其航點所設計，內容包括＿＿＿＿＿＿＿＿、
＿＿＿＿＿＿＿＿（指定之合作旅館）、早餐，並分為單人或雙人價格等。

3. 團體旅遊的種類主要有＿＿＿＿＿＿＿＿＿＿＿＿＿＿＿＿、
＿＿＿＿＿＿＿＿＿、＿＿＿＿＿＿＿＿＿＿、
＿＿＿＿＿＿＿＿＿＿。

4. 隨著旅遊經驗累積和各種資訊的透明化，加上旅客本身的外語能力和個人收入的增加旅遊
產品的發展趨勢有：一、旅遊產品多樣化，＿＿＿＿＿＿＿＿；二、＿＿＿＿＿＿＿；
三、＿＿＿＿＿＿＿＿＿＿＿成藍海市場；四、＿＿＿＿＿＿＿；五、文化旅遊
及生態旅遊的興趣日漸濃厚；六、兩岸三通直航、陸客來臺。

5. 郵輪旅遊有諸多特色與優勢，行程中不用再換旅館，不必每天整理行李，一舉改變過往的
旅遊習慣，省去一般旅遊煩雜與疲累的旅遊模式，因此深受＿＿＿＿＿＿＿＿的喜好。

二、問答題（共 58 分）

1. 旅遊產品有哪些種類？（10 分）

2. 請說明旅遊產品發展趨勢。（14 分）

3. 甚麼是奢華旅遊的核心概念？（10分）

4. 列舉幾樣屬於銀髮族的旅遊產品，有何特色？（14分）

5. 討論商務旅遊具有甚麼特性？（10分）

得　分

課後評量——
旅行業經營管理－
基礎到進階完整學習

班級：_____　學號：_____

姓名：_____

第 8 章　套裝旅遊的設計技巧與成本計算

一、選擇題（共 48 分，每個填充各 4 分）

1. 套裝旅遊是指相關旅遊產品的組合，以及和其他輔助性服務，並提供單一價格的旅遊產品，共包含了五大要素，即_____、設施、_____、形象及_____。

2. 套裝旅遊飯店的選擇與安排技巧會影響成本的高低與販售的價差，主要考慮的幾個因素一、_____，二、_____，三、城市或景區，四、_____。

3. 套裝旅遊適時地加入目的地當季特殊的文化娛樂節目，別出心裁的差異化行程設計，可以吸引消費者的青睞，取得更大的生意量或更高的利潤。例如巴西知名的_____、德國慕尼黑的_____。

4. 旅展期間常有超低價優惠及好康的套裝產品，是許多旅行業拉攏客源，與各國推廣觀光形象的大好時機，故有旅行業以旅展名義或其他特殊名堂，要求_____配合低價招徠客人。

5. 國外團體行程的成本組成，基本上大致可以分成三大部分，分別是_____、_____與稅金保險與其他費用。_____的變動是海外團體旅遊成本結構中最大的風險。

二、問答題（共 52 分）

1. 甚麼是套裝旅遊？在設計遊程的考量成本因素有哪些？（10 分）

2. 旅遊套裝行程如何掌握機票及價格等因素。（10 分）

3. 設計套裝旅遊產品時，如何選擇及安排飯店？（10分）

4. 請討論套裝旅遊中，哪些行程內容安排，可以節省旅遊成本？（10分）

5. 分組討論旅行社低價團的花招做法。（12分）

案例
學習

班級：＿＿＿＿＿學號：＿＿＿＿

姓名：＿＿＿＿＿＿＿＿＿＿

課本第 210-211 頁

2014金質旅遊行程　海陸雙拼遊花東

1.請說出哪些行程特色最吸引你的興趣？

2.請問坐普悠瑪火車和搭麗娜輪遊花東，分別可以欣賞花東哪些景色？

3.在布農部落停留 1 小時 40 分，請問會欣賞哪些重點？

第 9 章　國民旅遊

一、填充題（共 55 分，每個填充各 5 分）

1. 旅行業搭配不同交通工具設計出各種國民旅遊行程吸引遊客，例如有與鐵路局合作成立的　　　　　　　　　　　　　　　，有花蓮、阿里山、集集、南迴與環島鐵路之旅；或航空公司的航空假期，最常見的航空假期為　　　　　　　　　　　　　　　。

2. 臺灣位處歐亞板塊交接處，國民旅遊有許多自然資源：如日月潭的湖光山色屬　　　　　　　；桃米生態村、臺南七股黑面琵鷺屬　　　　　　　　　　　；太魯閣國家公園峽谷風情屬　　　　　　　　　　；　　　　　　　　　　：如墾丁以及離島的綠島、澎湖地區珊瑚群及雙心石滬、蘭嶼的海底世界。

3. 交通部觀光局規劃的臺灣觀光巴士和臺灣好行的區別：目標對象，臺灣好行以　　　　　　為主，觀光巴士以　　　　　　　　　為主（可外語導覽）；服務型態方面觀光巴士含交通、導覽解說及部分餐食等而臺灣好行則是　　　　　　　　　　的接駁公車。

4. 「臺灣觀巴」在觀光局輔導下由22家旅行業者營運98種　　　　　　　　　　　。「臺灣好行」是　　　　　　　　　，觀光局規劃為旅遊景點延伸並設計的公車路線，旅客能便利的抵達更多景點，作更深度旅遊。「臺灣觀巴」則主打套裝旅遊行程，前者是人等車，後者是車等人。

二、問答題（共 45 分）

1. 以國民旅遊的團體旅遊產品為例，討論其行程特色。（10 分）

2. 舉例說明國民旅遊套裝行程不同的組合和搭配。（10 分）

3. 臺灣位處歐亞板塊交接處，國民旅遊有哪些自然資源？（10分）

4. 交通部觀光局配套規劃中，有關交通的臺灣觀光巴士、臺灣好行有何區別？（15分）

案例學習

課本第 236-238 頁

班級：＿＿＿＿＿學號：＿＿＿＿

姓名：＿＿＿＿＿＿＿＿＿＿

2014金質旅遊行程「達人帶你行　深入臺灣5日遊」

1. 在這條行程中，安排哪些餐飲方面的特色？

2. 行程中，可以深入了解臺灣文化有哪些活動？

【最受歡迎的平價團行程】 發現美味環島8天遊

1. 在8天7夜的環島行程當中，有幾晚住宿在星級飯店？有特別驚喜的安排嗎？

2. 在餐食安排中，有哪些具有臺灣地方特色的安排，請列舉說明一下？

3. 你認為購物點行程安排是否有符合觀光局規定？

4.行程中，參觀哪些具臺灣特色的景區？

5.這條行程很受陸客團歡迎，想想看為什麼？

課本第 256-257 頁

【口碑好的高價行程】　臺灣八天七夜高端團

1.這條行程呈現高端的點在哪裡？請列舉幾個安排。

2. 餐食安排讓人感覺高檔的地方在哪裡？

3. 行程中，有哪些具自然景觀與人文的參觀？請問對陸客有吸引力嗎？

4. 為什麼這個行程安排這麼好，卻叫好不叫座？說說理由。

第 10 章　大陸觀光客來臺旅行業業務

一、填充題（共 60 分，每個填充各 5 分）

1. 大陸觀光客來臺旅遊的方式共有＿＿＿＿＿＿＿＿＿＿和＿＿＿＿＿＿＿＿＿＿兩大類，2015年
 度除既有行程外更推動專案配額政策，例如與原民會合作開發的＿＿＿＿＿＿＿＿＿＿，
 其他如離島觀光、＿＿＿＿＿＿＿＿＿＿、＿＿＿＿＿＿＿＿＿＿等旅遊團。

2. 陸客來臺依照高端團住宿規定：停留夜數達＿＿＿＿＿＿＿＿＿＿，須住5星級旅館；餐食：
 每餐餐標為臺幣＿＿＿＿＿＿＿＿＿＿以上；可依旅客需求安排購物。

3. 觀光局為強化陸客來臺的旅遊品質、提升臺灣品牌價值的措施有：一、＿＿＿＿＿＿＿＿，
 二、旅行業接待陸客旅遊團品質規範：包括＿＿＿＿＿＿＿＿、＿＿＿＿＿＿＿＿、＿＿＿＿＿＿＿、
 ＿＿＿＿＿＿＿＿、購物點、參觀點及導遊小費及保險皆有規範。

二、問答題（共 40 分，每題 10 分）

 1. 大陸觀光客來臺旅遊的方式有哪幾種？各有何優缺點？

 2. 旅行業辦理陸客來臺觀光，其接待作業有哪些步驟要注意？

3. 從臺灣八天七夜高端團範例中，找出哪些安排是高端團的規定？

4. 觀光局為強化陸客來臺的旅遊品質，如何提升臺灣品牌價值的措施有哪些？

第 11 章　旅行社行銷與競爭策略

一、填充題（共 50 分，每個填充各 5 分）

1. 網路時代改變旅遊商品設計模式，商品設計是製定行銷和競爭策略的根本，原屬於＿＿＿＿＿＿商品則透過＿＿＿＿＿＿＿＿＿＿，包裝成價格較貴的高檔旅遊商品，成爲旅行社的主力商品，至於旅遊深度玩家們，旅行社也推出＿＿＿＿＿＿＿＿＿＿＿，由資深領隊和導遊替他們規劃行程和報價。

2. 根據波特的競爭策略理論，套用在旅行社的競爭上，五大作用力可分別解釋爲：＿＿＿＿＿、＿＿＿＿＿＿＿（買賣雙方議價）、＿＿＿＿＿＿＿（航空機票和飯店客房的價格）、＿＿＿＿＿＿＿（航空公司轉投資旅行社）、替代品或替代服務壓力（網路旅行社或超商賣機票）。

3. 爲了避免新加入者影響公司生存，大型旅行社因資金和信用較佳，會在寒暑假旺季來臨前，向航空公司、飯店及國外地接旅行社等供應商大量採購，大量採購可得到更好的底價或額外退佣獎勵，這些費用都可以回饋客戶，這屬於＿＿＿＿＿＿＿＿＿的做法。

4. 找出核心競爭力，打造行動策略，以旅行社爲例，專做別人不願意或無法參與競爭的便宜團，或市場很小別人不屑做的冷門生意，同樣的，操作困難度比較高的日本團或歐洲團，都是＿＿＿＿＿＿＿的運用模式。

5. 後進旅行業想要在最短時間與產業內領導品牌或早期進入市場的廠商競爭，必須採取不同的市場區隔，推出較優質、較高（低）價，以及較多種類的商品，尋找全新的顧客服務市場，這是＿＿＿＿＿＿策略。

二、問答題（共 50 分，每題 10 分）

1. 從競爭策略理論的五力分析，旅行社面臨哪些問題？

2. 旅行業產業競爭的五大作用力是哪五項？

3. 分組討論旅行業的聚焦策略為何？

4. 假如你是旅行社老闆，如何為公司定位？

5. 描述一下旅遊產品引用 80/20 法則的策略情形。

第 12 章　旅行業的財會觀念－中高階主管該知道的事

一、填充題（共 50 分，每個填充各 5 分）

1. 旅行社財會運作與一般企業截然不同，因＿＿＿＿＿＿＿＿金額龐大且過程繁雜，故旅行社常自比為過路財神，雖然經常手握千金，但實際利潤並不高，若成本計算錯誤，或碰上天災人禍，造成行程延誤或人員傷亡，馬上就會面臨血本無歸的狀況。

2. 旅行業財務管理特性為＿＿＿＿＿＿＿＿＿＿＿；＿＿＿＿＿＿＿＿＿＿，財務觀念淡薄；＿＿＿＿＿＿＿＿＿，存帳問題大；流動比例低，償債能力差；資金融通能力低，銀行借款難；＿＿＿＿＿＿＿＿＿，信用過度擴張；固定資產過高，長期資金不足；固定資產增值獲利有限；重視購物退佣，忽略穩定獲利；重視購物退佣，忽略穩定獲利

3. 旅行社的＿＿＿＿＿＿＿＿問題，由來是因跨國交易須時間結算帳款，因而造成延遲支付海外接待旅行社款項的陋規。因老字號旅行社常延後支付款項，將大量待付現金轉投資其他商品，造成「資產虛增、負債虛減」的財務黑洞。

4. 因基本定位不同，「財務管理」與「會計」兩者存在以下幾個差異：＿＿＿＿＿＿＿、＿＿＿＿＿＿＿、時間價值、＿＿＿＿＿＿＿、無形因素。

5. 旅行業經營業務收款的專用憑證是＿＿＿＿＿＿＿＿＿＿，一般旅行業的營業額，在報稅時以代收減去轉付的金額（即毛利）來算營業額，據以開立發票報繳每個月的營業稅和結算年度的營業所得稅。

二、問答題（共 50 分）

1. 旅行業財務管理為什麼具重要性？（15 分）

2. 旅行業財務管理具有甚麼特性？（15 分）

3. 從財報上的哪些指標，可以了解旅行社的經營狀況和體質？（20 分）

第 13 章　旅行業的風險管理與責任

一、填充題（共 60 分，每個填充各 4 分）

1. 旅行業的經營風險可分為天災和人禍，天災例如旅行團碰到＿＿＿＿＿＿、＿＿＿＿＿、＿＿＿＿＿＿＿＿、火山爆發、空氣汙染等，人禍的外在風險指＿＿＿＿＿＿、恐怖攻擊等；自體性風險則是指旅行社內部財務控管不佳，無法客觀控制成本，或者是旅行社老闆和員工操守不佳而挪用公款，其所產生的＿＿＿＿＿＿＿＿。

2. 為避免天災造成的損失，旅行社出團前都會替旅客購買保險，包括＿＿＿＿＿＿＿＿、＿＿＿＿＿＿＿＿或交通不便險等，人禍部分，多數保險公司會以非天災為由拒絕理賠，只能透過＿＿＿＿＿＿＿＿協會出面，由＿＿＿＿＿＿＿協助處理。

3. 出國旅遊最常見的旅遊糾紛依序為＿＿＿＿＿＿＿，＿＿＿＿＿＿＿問題，行程有瑕疵，或導遊領隊及服務品質、飯店變更、護照問題等。

4. 為保障消費者權益，交通部觀光局設有＿＿＿＿＿＿＿＿＿＿＿＿＿，並頒定旅遊契約範本、建立旅行社＿＿＿＿＿＿＿＿＿＿＿制度，並建立消費者旅遊糾紛申訴制度、異常旅行業公布制度、設置免費查詢旅行業及申訴電話等，更成立「中華民國旅行業＿＿＿＿＿＿＿」以確保旅客權益。

5. 旅行社若因天災或財務問題無法履行原簽訂的旅遊契約，導致團員已支付的團費遭受損失，這一部分可由保險公司賠償團員的團費損失，這是因旅行業已強制繳交＿＿＿＿＿＿。

二、問答題（共 40 分，每題 8 分）

1. 旅行業的經營風險有哪些？請舉例說明。

2. 如何降低旅行社經營風險？

3. 請舉例說明，出國旅遊最常見的旅遊糾紛是甚麼？

4. 旅行業有哪些維護消費者權益的措施？

5. 為保障消費者參加國內外旅遊活動的生命財產安全及權益，旅行社有哪些強制保險？

第 14 章　旅行業的轉型與大未來

一、填充題（共 40 分，每個填充各 5 分）

1. 旅行社投資相關產業，降低成本增加收益，例如東南旅行社轉投資遊覽車、＿＿＿＿＿＿；鳳凰旅行社亦投資遊覽車公司、＿＿＿＿＿＿＿＿＿及保險代理公司等；雄獅旅行社除投資遊覽車外還投資平面出版和行銷公司，三普旅行社則轉投資＿＿＿＿＿＿＿，大舉跨足飯店和餐飲事業。

2. 富人不見得敢高空彈跳，一個上班族以攀登喜馬拉雅山作為人生的一大挑戰；或以高空彈跳作為犒賞自己的生日禮物，這種在經濟許可的範圍內多一點享樂，多一點自我實現的成就感，這就是＿＿＿＿＿＿＿＿＿的旅遊風潮。

3. 美國策略大師＿＿＿＿＿＿＿＿＿就主張：「企業應創造持續的競爭優勢，有效的為顧客創造足夠多的個性化價值和增值服務空間，是企業打造核心競爭力的最終表現，是企業的根本戰略任務」。

4. 年紀在60～69歲之間的銀髮族有錢、有閒、有健康，消費力強，已成為高價旅遊市場的主要消費族群，許多國家都積極針對大幅成長的＿＿＿＿＿＿＿＿商機，開拓長期居留(Long Stay)旅遊市場，泰國、馬來西亞及印尼等國的知名度假旅遊地區，已成功吸引許多歐美退休人士長期居留，並為當地帶來龐大的經濟利益。

5. 隨著消費意識抬頭，旅客消費習慣改變，針對不同需求，量身訂做不同的旅遊商品和服務，才有機會爭取到合理的利潤，例如針對第三齡開發＿＿＿＿＿＿措施行程，或是針對＿＿＿＿＿＿市場推動餐廳認證，避免他們誤食不合戒律的食物，這是屬於小眾市場，個人化旅遊。

二、問答題（共 60 分，每題 15 分）

1. 列舉旅行業面臨的競爭與挑戰。

2. 航空公司和旅行社過去的依存關係產生甚麼變化？

3. 舉例說明旅行社投資其他產業，以降低成本增加收益的做法。

4. 甚麼是新奢華主義風潮的旅遊？列舉說明。

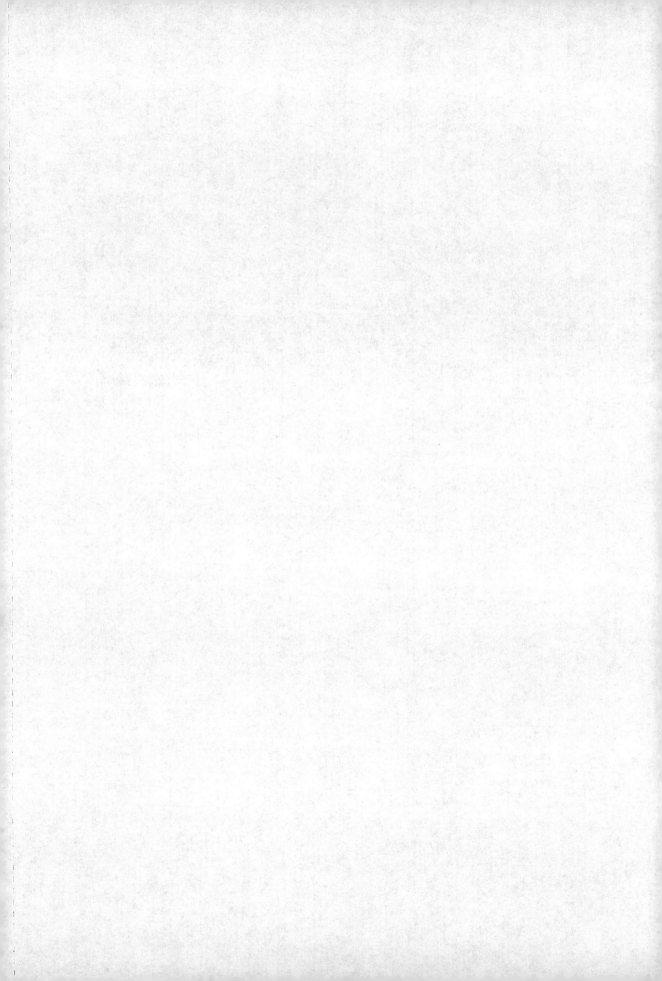